香港音樂的前世今生——
香港早期音樂發展歷程（1930s-1950s）

編著　　周光蓁

心懷香江樂韻
情誼世代頌傳

感謝費明儀女士為香港藝術發展局貢獻多年，
謹以此書獻給我們敬愛的費老師

王英偉博士, GBS, JP
香港藝術發展局主席

序一

陳達文

對大多數的讀者來說，上世紀三十至五十年代可以說是「前世」了。那時期音樂界的點點滴滴，已是歷史。但本書作者周光蓁兄的研究成果，則是這段近代史對「今生」的影響。

從那三十年間音樂工作者的經歷，我們可更深入瞭解在二十一世紀發展音樂藝術面對的挑戰，從而思考我們該怎樣承繼前人的奮鬥，把他們的標竿和遠見，發揚光大。

三十至五十年代的前二十年，是抗日救國、世界大戰、國共內戰的悲痛大時代；而跟著的十年，則變化更甚，但帶來了未來的希望。

當時，香港的音樂發展，深深受到社會動盪的局限，但同時也有難得的機遇。內地戰亂為香港帶來了一批又一批的文化人士，當然也包括音樂界的精英。為本書口述的多位人士，就講出這些前人的辛勞和貢獻。他們默默耕耘，自力更生；既沒有政府津貼，也極少有大企業的贊助，但卻為香港這「文化沙漠」，創造了奇跡般的音樂綠洲！

二次大戰後重光的香港，仍然是大英帝國統治的殖民地，經濟發展漸入佳境。當時香港政府奉行「積極不干預」政策，此政策令政府對文化藝術的發展，也採取消極的態度，迴避社會的訴求；但同時在行使管治權力時，盡量克制，如非影響公共秩序，則不予干預。到了 1950 年，羅湖邊界設立

關卡，因而阻隔了與內地的交往，兩地社會制度和文化取向迴異。雖然本
地的左右政治不停角力，但統治者盡量保證各方的表達自由和發展空間。
所以五十年代的香港文化界，可以逐漸形成了自己的文化身份。音樂界也
不例外，慢慢創出了香港的風格。

本書敘述了這些前人的努力，在資源匱乏，場地缺乏，觀眾有限的艱難環
境中，竟然產出了音樂奇葩，充份發揮東西文化匯集的動力，為六七十年
代香港大會堂成立後的文化藝術高速發展，打好了一個非常穩固和多元的
基礎。

讀者可在本書中找到有關以上論點的大量史實。作者以平易的訪談方式，
將這些寶貴資料，娓娓道來，意趣盎然。作者對音樂藝術研究的功力和熱
誠，到處可見。

建議撰寫香港早期音樂史的，是任香港藝術發展局委員及音樂組主席二十
年之久的費明儀老師。我有幸和她在該局共同工作了九年。她在任期內曾
推動多個中小型藝團的發展，包括七個音樂團體，涵蓋中樂、西樂、聲樂、
合唱、歌劇及現代音樂，真正百花齊放。她特別關注研究及保存本地音樂
藝術，本書就是她離任前推動的、希望帶來長遠影響的一個主導計劃。可
惜她看不到書的出版，便離開了我們。讀者可細讀她的訪問，從字裡行間
瞭解這位大師留給我們的寶庫。

香港藝術發展局在 1995 年成立，旨在促進藝術的參與和提升，培育人文價
值，推動創意，提高生活質素。我在藝發局工作多年，同事們都瞭解要做
到持續發展，先要深入知悉和分析過去的歷程，才可策劃一個有效而到位
的政策和方向。所以藝發局積極主導研究及紀錄，最近五年內，資助了廿
多本研究藝術發展書籍的出版，內容覆蓋各藝術界；紀錄方面，近年以年
鑑為主，而歷史研究則多為 1960 年後的記述。本書寫的是上世紀三十至
五十年代的音樂事蹟，可以說是為藝發局的研究範疇，提出了一條新路線，

更進一步達到溫故知新。

期望這本記述香港早期音樂事蹟的著作，可得到廣大音樂愛好者的支持，從而激發更多本地藝術早期歷史的研究。對香港音樂有興趣的讀者，就可有更多機會分享到音樂界前輩們的集體回憶。並希望大家樂於提升個人文化素質，創導更多藝術空間的開拓，讓人人都有接觸、欣賞多元文化的機會，享受多姿多采的美好生活！

2017 年 10 月 8 日

序二

李歐梵

周光蓁博士的這本書，別開生面，為香港音樂史添增了一個極有價值的篇章。以《香港音樂的前世今生》作為書名，實在再切合不過，它為香港音樂的「今生」引出一個「前世」，不但帶動不少香港人的集體文化回憶，而且為關心香港音樂的讀者提供了一段豐富而感人的歷史。對我個人而言，這段歷史更是彌足珍貴，因為我的父母親都是音樂家，和書中提到的不少音樂界前輩一樣，都是1949年前後從內地逃出來的「難民」，不過選擇去了台灣，而沒有到香港定居。我幼時常常聽到父母親談當年香港的樂壇名人。這一段共同回憶，使得我在閱讀本書的部分篇章時更感到溫馨。

從本書兩萬多字的緒論，我約略得到一個整體的印象：1930至1960這30年是一個篳路藍縷的時代。除了嶺南文化的粵曲和粵劇為大眾所喜愛之外，其他的音樂都是舶來品，穿過英國殖民主義的版圖，在香港留下蹤跡。周光蓁多年來收集了大量音樂史資料，加上他花大量時間訪問了10位這個時期活躍在香港的音樂界人士（有的至今依然活躍），為我們寫下香港樂壇多彩多姿的生活。雖然那個時候的經濟狀況十分窮困，但從各個人的口述歷史中可以感受到他／她們對於音樂藝術的熱愛和投入，令我感動萬分。特別是逝世不久的費明儀女士，她為香港的樂壇奉獻了大半生，也為香港華人的音樂教育奠定了基礎。我有幸和她相識多年，非常佩服她的演唱才華，但沒有想到她的記憶力這麼好，在訪問中，不但談到她自己初來香港的奮鬥經過，而且為這段時期的香港音樂史提供各種珍貴的資料。從她的談話中，我才領悟到，除了粵劇以外，香港華人的音樂原創活動——包括

演唱、演奏、作曲和訓練學生——都是從五十年代初開始的，而且和不少
「南來樂人」有關。費女士的兩位老師，趙梅伯和林聲翕就是一個明顯的
例子。如今不少香港學者研究「南來文人」，但音樂藝術豈能忽視？這些
早期來港的音樂人士，是為香港音樂教育奠基的功臣，值得大書特書。

本書的另一個特色是，作者為我等樂迷提供各種聆樂的鱗爪。特別是從歐
美到香港來獻藝的頂級演奏家和演唱家。當年香港的西樂文化，顯然和上
海掛鈎，很多世界一流的演奏家，都是經由上海到香港獻藝，香港往往是
他們亞洲巡演的一站。我從作者提供的各種細節描述中，才得知原來世界
首屈一指的小提琴家如海菲茲和 Efrem Zimbalist，歌唱家如夏里亞平，都來
過香港。然而港英政府似乎對音樂活動並沒有甚麼政策和資金贊助，只有
檢查演唱歌詞的內容！幾乎所有的音樂活動全靠民間有心人士發起，包括
幾位甚有魄力的娛樂界大亨如歐德禮（Harry Odell）），和少數來自歐陸但
定居香港的音樂家如夏利柯（Harry Ore）的私人支持。不僅如此，港府對
於文化政策的「冷處理」，使得即便是作為「康樂」活動的音樂會也沒有
適當的場地。外來的名樂師，有時需要在酒店（如半島酒店或香港大飯店）
表演，大型樂隊只有借用戲院和電影院（如璇宮和利舞台），而香港本地
的樂團與合唱團，只有借重教堂和學校（培正中學扮演了一個重要角色）。
費明儀在訪問中特別提到：「歐德禮通過璇宮不斷請來國際級演奏家，擴
充了香港文化藝術的視野，培養了一批聽眾，因此沒有璇宮，就沒有 1962
年的大會堂。」這些物質文化遺產，現在只能從文字和圖片中搜尋了。

本書的口述史部分更引人入勝。周光蓁慧眼獨具，訪問了 10 位香港音樂
界的名人。他選擇的人物中西兼具，也各有特色。除了費明儀之外，還有
Uncle Ray（不少人是聽他在香港電台的夜間爵士節目長大的）、作曲家林
樂培、樂評家沈鑒治和他的夫人袁經楣、教育家和歌劇導演盧景文、鋼琴
家羅乃新，還有幾位我因孤陋寡聞而不知道的人物。樣樣具備，只欠粵劇。
不是作者不尊重這個本土表演藝術，而是題目太重要，需要另外寫一本專著。

此外尚有七篇專題論文和三篇附錄，內容真是琳琅滿目，甚至有點目不暇給。我有幸先睹為快，但只有時間看到其中的一部分，讀來津津有味，特別是口述歷史部分，覺得每一位人物都了不起，他／她們對於香港樂壇的貢獻，早已應該肯定了。這是一個「集體健忘症」猖獗的時代，如果沒有周光蓁這樣的研究者，我們恐怕早已把這段音樂史遺忘了。在此要感謝周博士的用心和辛勞。本書出版在即，我特別向所有熱愛音樂和關心香港文化的讀者極力推薦。

2017 年 9 月 23 日於九龍塘

自序

香港的音樂文化，不少人都以香港大會堂 1962 年開幕為起點。當中從專業音樂廳、劇院，以至唱片圖書館，都是香港的首次。所謂承先、啟後，我們都知道大會堂作為藝術搖籃如何「啟後」，搖出廣大愛樂聽眾及上世紀七十年代各職業藝團。可是「承先」呢？本書正是為大會堂落成之前作系統式回顧，通過口述歷史，與十位殿堂級香江音樂界以至政界名人，述說在沒有大會堂的日子如何與音樂結緣，為他們日後的成就打下基礎。

這十位前輩口述各自的幼年音樂歷程，其實就是十個個案，既道出他們日後的成就微妙的緣起，也反映出二戰前後，香港社會和政治經歷巨大流動變遷的三十年。他們的習樂經過，是與大時代互動的，有偶然的（例如非音樂家庭出身的盧景文），也有必然的（東尼·卡比奧來自音樂世家），其中六位在香港出生，但十人全部享受相當程度自由的童年，自願選擇學習音樂，從中得到的紀律和人文學養，一生受用。

感謝本書的十位前輩，毫無保留地分享他們鮮為人知的音樂人生起步經過，以及他們和家人經歷的那些動盪歲月。Uncle Ray 郭利民的爵士音樂源自澳門難民營廚房裡敲打廚具、林樂培因習樂加入稅局、沈鑒治二戰前後兩赴香江、費明儀面臨不斷的取捨抉擇、盧景文從手風琴到圓號、何承天日佔時期到利舞台看大戲、東尼·卡比奧見證音樂轉型和流行音樂的崛起、蕭炯柱從收音機粵曲和教會聖詩受到的啟蒙、黎小田對古典音樂訓練的叛逆、羅乃新偶然上鋼琴第一課等，都是極為珍貴的憶述。通過他們分享，讓我

們對那段時期普通學子如何走上音樂道路,獲得多角度的參考。

本書的首要目的,是要搶救那個年代的音樂回憶,從零散、依稀的狀態,把碎片經過整理放進音樂大拼圖。上述各口述者的選取,基本標準是口述者除了有公認的成就而又願意進行口述訪談外,必須早年在香港習樂以及對過程有清楚的記憶。至於他們所參與的音樂類型,並不在考慮之列。個別口述者的敘述不只是個人的,還有他們的家族或長輩,例如卡比奧、黎小田、羅乃新所憶述的,還包括他們的叔父輩在香港早年的音樂活動,可更全面覆蓋 1930 到 1959 年的香港音樂狀況。

前輩的口述以外,本書亦請來專家們,以八篇專題文章述說二戰前後三十年香港音樂幾個重要但鮮有作系統研究的課題,以作為口述歷史以外的補充。老唱片收藏大師鄭偉滔詳細論述香港唱片發展史以及粵樂鼎盛的日子、音樂教授林清華博士剖釋香港校際音樂比賽的緣起、本地音樂掌故專家黃志華詳述民間音樂社的來龍去脈、電影音樂學者吳月華博士以跨媒體角度分析粵樂二戰前後在香港的發展脈絡、香港大學音樂博士王爽闡述香港電台開台三十年的音樂節目,以及由本人撰寫的香港合唱音樂簡史和日佔時期的音樂初探。

這項口述歷史工程浩大,涉及的人和事俱多,而且年代久遠,故對每項考證都頗費周章,同時難免有疏漏之處。但收穫之豐證明兩年來的各方努力都是值得的。本書的完成,首先要感謝十位提供口述的前輩(包括沈鑒治夫人袁經楣)的全程參與和支持,提供寶貴時間和珍貴回憶,還有歷史照片和藏品(節目單、證書、唱片等)。我亦感謝專題作家們在百忙中為本書賜予真知灼見之鴻文和圖片。陳達文博士和李歐梵教授撥冗惠賜序言,實在由衷感激。本書所參考逾數千條中英文剪報是由李苑嫻、李海怡、王爽翻閱三十年報刊提供的,另外研究助理吳婉瑩把三十多小時訪談錄音逐字筆錄、專業攝影師談煒茵攝製、整理古今圖片,以及遠在舊金山的吳瑞卿博士為本書提供沈鑒治和夫人近照、傅月美女士提供黎草田、黎小田照

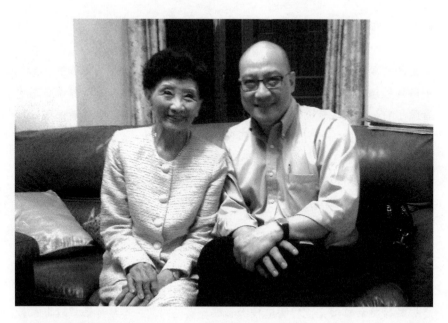

2015 年作者與費明儀的三小時訪談，象徵口述工程正式啟動。

片、香港音樂專科學校校長徐允清提供珍藏校刊《樂友》等，我在此一併衷心致敬。此外與我素未謀面的 Nona Pio-Ulski 女士提供她的父親 George Pio-Ulski 留下的日佔時期珍貴歷史材料，本人特別致以萬分感謝。我亦感激給日文剪報作專業翻譯的楊雪姬女士，胡浩華先生提供關於澳門戰時資料、Robert Nield 先生提供的香港歌詠團節目單，以及中央圖書館提供的舊報紙珍藏和總館長鄭學仁博士的關照。《南華早報》現任和前任行政總裁劉可瑞、胡以晨，總編輯譚衛兒、執行編輯周松欣、港聞編輯曾佩儀等同事的百般諒解和支持，我予以脫帽致敬。我同時感謝《亞洲週刊》總編輯邱立本和學堂全人對本研究的鼓勵。

最後感謝香港藝術發展局對本研究計劃予以財政支持以外，其行政團隊從主席王英偉博士到行政總裁周蕙心、高級經理陳安玲、呂嘉敏等的多方支援，讓口述工程得以順利進行。我亦同時感謝香港三聯書店董事總經理李家駒博士、副總編輯李安、責任編輯寧礎鋒、設計師姚國豪等的出版團隊，讓本書在極緊迫的流程中極速高質達標完成。

在此要特別說明一下：這項音樂口述歷史工程是已故音樂大師費明儀女士積極倡議下出台的。2015 年仲夏我和香港三聯書店經過遴選有幸接手進行，費女士一直以極大的關懷呵護著口述史的開展。當年 11 月 20 日在她的家中的三小時訪談，漫長的口述工程正式啟動。在整整一年後的中期匯報上，她把四十多頁「大事記」原稿親筆審改。一個月後，12 月 30 日，她在養和醫院的病床上對我說：「我見證了香港音樂文化藝術的全部成長歷程，方方面面我都有加入⋯⋯早年香港的文化生活蓬勃，培養了我們這一批人。香港要一直發展下去。將來我們這批人不在時，你要問也問不了。這些歷史是不可以沒有的，不可以沒有的。」三天後，大師騎鶴西去，為本書留下永遠的遺憾，尤其是她的自述和多番催促撰寫的合唱專題文章。我只能竭盡所能，冀盼沒有辜負大師期望。

我們謹以本書獻給費女士的同時，並希望向大師遙祝一句：我們按妳的話，這些歷史就在這兒。

是為序。

周光蓁謹識
2017 年 10 月 15 日於加拿大溫哥華

目錄

緒論——
人才流動交織成的
發展圖景

上世紀三十年代到五十年代的香港，既地處華南，又在英國管治下，如此地緣、政治現實所形成的雙重身份，基本上決定了香港的音樂文化格局，衍生出中、西音樂演奏家和團體、表演場地、運作形式、聽眾群等，各自精彩。1928 年啟播的公營電台，就設有中樂（主要是粵曲、粵樂）、西樂時段，除播放幾乎剛起步的 78 轉唱片以外，還轉播於中環錄音室的演奏，由居港音樂家們展示他們的音樂才華。

所謂「居港音樂家」，是名副其實來自五湖四海的演奏、演唱家。這時期承接第一次世界大戰（1914-1918），尤其是 1917 年俄羅斯十月革命，人流恍如候鳥般在全世界流動，尋找新的落腳家園。1929 年開始的世界經濟大蕭條，以及隨之而來的軍國主義、慘烈的二戰、中國內戰、五十年代冷戰等，都延續和加速人員流動。香港作為自由港，儼如自然保護區，所引來的寄居者不乏音樂人才。他們有以香港為家的，也有稍作停留，然後轉往他方的。今時今日所謂本土香港人的身份認同概念，要到六十年代後期才開始漸漸形成。

此外，三十年代正值幾項影視技術攻關突破的前後，例如無線電廣播的起步、電影從無聲到有聲、唱片工業的興起等，都對音樂人帶來前所未有的機遇和挑戰。這不僅是香港，就是歐美先進國家的音樂人也面對同樣的轉型時期。本書所記述的，正是那個幾乎各方面都極度浮動的大時代中香港

音樂文化的概況。

本文以主要音樂演出場地和活動為切入點，窺探 1930 到 1959 年底的香港音樂文化。這 30 年可以分為四個階段：戰前時期（1930-1941）、日佔時期（1941-1945）、和平和內戰時期（1945-1949）、大會堂落成前 10 年的音樂起動（1949-1960）。

I. 戰前時期（1930-1941）

「嚴格的說，過去的香港本身是沒有文化可言的。勉強的說，也不過只有一點很低落的殖民地文化。」[1] 這是 1942 年日佔時期官方控制的傳媒描述香港的戰前文化。如此評價明顯出於政治需要，為樹立官方「大東亞共榮圈」的新文化，將前朝文化批得一文不值，通過簡單冠以「殖民文化」，以凸顯日本自居為反殖解放者的功德。

然而非常諷刺的是，二十及三十年代期間，幾乎所有到訪香港演出的國際級音樂家，都是通過一位駐在日本東京的拉脫維亞裔演藝經理人施特洛克（Awsay Strok，1877-1956）經手，安排到亞洲巡迴演出，而巡演的第一站往往正是東京。施氏早於 1910 年前後從家鄉里加遠道東亞，曾經是上海工部局樂隊大提琴樂師。之後放棄演奏，轉行從事演藝經紀，以東京為基地，專門為國際著名音樂家和藝團安排東亞以至東南亞巡演事宜。頂級小提琴家們如 1930 年津巴利斯特（Efrem Zimbalist）、1931 年海費茲（Jascha Heifetz）、1937 年艾爾曼（Mischa Elman），1935 年鋼琴家阿瑟‧魯賓斯坦（Arthur Rubinstein）、1929 年吉他巨匠塞戈維亞（Andres Segovia）等在香港的演出，都是由施氏從東京主理策劃的。事實上，他的經營手法相當專業，以半年季度形式把籌備巡演的音樂家名單預先向各地推薦，然後根據各地反應再勾畫可行性及細節。[2] 而在實際執行中有相當的伸縮性，例子之一是魯賓斯坦從爪哇來港前兩天才通知決定在香港演出，演後感覺良好，結果在馬尼拉演出近一個月後回來再加演兩場。[3]

除了以施特洛克為主的海外演藝經紀以外，三十年代的香港也通過一間名為「香港娛樂有限公司」的本地中介公司，引進外國藝人、藝團在香港演出。例如 1930 年 1 月 11 至 27 日上演的「迷你歌劇節」，由意大利歌劇專家 Signor Capri 率領由 55 人組成的「新意大利藝術團」（New Italian Company），包括一眾獨唱家、合唱隊、樂隊以及芭蕾舞蹈員，從上海演出後前來香港，作為遠東巡演的一站。跟現在的演出模式十分不一樣的是，該歌劇團在香港演出的，不是同一部歌劇若干次，而是多部不同歌劇，每部演一場，17 天內竟然演出九部經典歌劇，全部足本演出，依次為《波希米亞人》、《弄臣》、《蝴蝶夫人》、《浮士德》、《卡門》、《鄉村騎士》、《丑角》、《拉默莫爾的露西亞》和《荷夫曼的故事》，而最後一場更以所演出過的歌劇精華作為壓軸。

由於製作龐大，對巡演後勤支援的要求極高，甩漏難免。例如首晚演出，樂隊未能全部到齊，唯有臨時徵召駐港皇家海軍陸戰隊樂隊小提琴成員救場，而身為老闆兼指揮的 Capri 臨時充當鋼琴手，彈奏出缺的聲部，因此《波希米亞人》的演出是在沒有指揮下進行的。幸而樂隊成員在第二場演出前歸隊，以完整陣容演出《弄臣》。[4]

戰前另一次類似的歌劇節是在 1932 年 12 月，進行亞洲巡演的聖卡洛斯歌劇團（San Carlos Grand Opera Company），從新加坡、爪哇、西貢、馬尼拉一直演到香港，之後北上上海、東京等。他們在港 10 天，也是演出了多部不同歌劇，包括《鄉村騎士》、《丑角》、《弄臣》、《卡門》、《蝴蝶夫人》等，最後以《浮士德》作結。[5]

很難想像，上述多套足本西洋歌劇全部在位於尖沙咀漢口道與北京道交界的「景星戲院」上演。這是九龍的第一間戲院，也是能夠用作舞台演出的少數戲院之一，擁有位置優勢，毗鄰天星碼頭、半島酒店，數百座位的基本場租亦合乎成本效益。至於在港島用作演藝場地的戲院首推中環的娛樂戲院、皇后戲院，兩者作為旗艦戲院都設有寬闊舞台和後台設備，尤其是

1931 年開業的娛樂戲院，擁有 1,200 個座位，舞台深度達 40 英尺，更是全港以至遠東第一所設有空調的戲院，因此相當一部分的重要演出都選擇在娛樂戲院舉行，包括上述小提琴「皇帝」海費茲在港的唯一次獨奏會。[6]

戰前另一重要演出場地是位於中環舊大會堂的皇家劇院。舊大會堂建於維多利亞時期的 1869 年，兩層建築，由政府撥地、民間籌款承建，裡面除了有 569 個座位的皇家劇院外，還設有圖書館、博物館，可以說是香港早期最重要的社交、文娛中心。[7] 大會堂 1933 年拆卸後，部分地皮以 600 萬元售予滙豐銀行興建新總部，其餘部分則於 1947 年拆除，以 370 多萬元售予當時的中央銀行，興建現時中國銀行總行。[8]

皇家劇院雖然空間較小，但勝在歷史悠久，而且是眾籌興建的，自然是觀眾的慣性首選。香港愛樂社自 1924 年以來每年一度的輕歌劇製作就在那裡舉行；1927 年貝多芬逝世 100 週年紀念音樂會，夏利柯（Harry Ore）等居港音樂家也在那裡演出；[9] 英國人鍾情的話劇，以至獨唱、小合唱音樂會等也經常在那裡演出，例如倫敦 English Singers 1930 年 2 月的兩場香港首演大受歡迎，結果要加開一場。[10]

這個劇院雖冠名為「皇家」，但演出的不僅是英國話劇或西洋音樂。粵樂宗師呂文成就曾不止一次在那裡演出中樂，例如 1930 年 4 月為孤兒院作籌款義演。同年 11 月，他與潘賢達、馬炳烈組成三重奏，演出《倒卷珠簾》，席間呂文成夫人亦高歌一首《賣花女》，為麻風病人籌款，出席嘉賓包括港督貝璐及夫人、名紳周壽臣及夫人等。[11] 可見舊大會堂並非只演西洋、殖民文化的平台。

皇家劇院廣受演出者歡迎的另一個很重要原因，是場租相對低廉，成本較輕。1933 年拆卸後，香港愛樂社被迫另覓演出場地，結果在娛樂戲院演出，租金每晚收費為 800 元，較皇家劇院 120 元一晚的成本劇增幾倍，但票價仍舊為一至三元（軍人票更低至七毛一張），結果當年勁蝕近千元，年度

由施特洛克策劃來港的國際音樂家大部分在皇家劇場演出

結餘只剩 113.74 元。[12]

無怪乎社會不斷發出興建新大會堂的呼聲,拆卸不多久便有建議把同期遭拆卸的拱北行作為大會堂新址,用為「居民集議之所」。[13] 此後政府與軍部曾有意收回美利操場(或作兵房,即今美利大廈)用作興建大會堂,但事情還沒來得及深入研究,1939 年歐洲戰事爆發,計劃被迫擱置。重建大會堂一事要到戰後才舊事重提。[14]

一九三五年逝世的英國商人和鋼琴家史密夫與女高音太太

舊大會堂的拆卸，令不少音樂活動轉移到兩所頂級酒店的寬敞宴會廳：中環香港大酒店和九龍半島酒店。建於 1868 年的香港大酒店位於中環皇后大道中與畢打街之間，屬於旗艦級社交聚集之處。酒店內的兩間餐廳：大堂的 The Gripps 和頂層的天台花園餐廳，都常駐有伴奏樂隊，前者演奏較為通俗的酒吧音樂（房客之一是美國著名作家海明威，1941 年訪港期間經常流連於此）；後者則幾乎是個多功能廳，平日有小樂隊演奏輕音樂，晚上則可以佈置成小型演奏廳，足以容納一個中型樂隊和幾百聽眾，既可以是伴舞樂隊，也可以是獨奏、重奏小組等。部分演奏還曾作電台廣播，例如 1933 年轉播 Reveller's 伴舞樂隊、1939 年香港大酒店樂隊的演奏等，後者演出了當時極為流行的電影《亂世佳人》的主題曲。[15]

古典音樂演奏方面，天台花園餐廳儼如小演奏廳。1933 年 3 月，來自維也

納的施耐德鋼琴三重奏（Schneider Trio）在該廳演出，遠道帶來一台巨型古鍵琴，具有兩層鍵盤、六隻腳踏，重達 500 公斤，用以演奏德國、法國作品。[16] 主辦這次演出的「香港音樂社」是個民辦組織，由居港的英國商人史密夫（Audrey Maurice Bowes-Smith）於 1929 年成立。他和夫人分別為鋼琴家及女高音，二十年代初在上海曾與工部局樂團合作演出。史密夫在港期間熱心推動古典音樂，既演出，亦經常在媒體撰文介紹音樂會和音樂家，以至組織、主辦外國音樂家來港演出，同時擔任香港愛樂社副主席。1929 年 ZBW 電台開台節目之一就是他和夫人擔任演出。不幸的是，1935年他演出一場全蕭邦鋼琴獨奏會後不久突然腦溢血去世，年僅 42 歲，長眠香江。夫人離開傷心地，短短六年的「香港音樂社」畫上句號。[17]

在天台花園獻技的音樂家中，最轟動的無疑是 1935 年夏天，波蘭鋼琴巨擘阿瑟‧魯賓斯坦的三場獨奏會。[18] 同年 11 月，大名鼎鼎的美國爵士樂隊 Eddie Harkness Orchestra 結束亞洲巡演返回三藩市前，在天台花園壓軸演出，讓全院聽眾聞歌起舞，熱鬧非常，傳媒盛讚為「迄今香港最佳的演奏」。[19]

一水之隔的半島酒店 1928 年開業，與其他香港上海大酒店集團的旗下酒店一樣，現場音樂是該集團文化一個重要標誌。從 1920 年開張的淺水灣酒店以至繁華上海名店，都駐有職業樂師演奏不同風格的音樂。半島酒店的玫瑰廳較香港大酒店的天台花園餐廳更大，可容納聽眾達 600 人和一隊擴大的管弦樂隊，曾演過柴可夫斯基《1812 序曲》。那是 1932 年 6 月開始的新舉措之下的演出，即逢週日晚舉行交響音樂會，而平日晚上則由小樂隊演奏伴舞音樂。樂隊中的 10 位骨幹成員原來是活躍於紐約的一個樂池樂隊，專門為默片作現場伴奏，由司職鋼琴的 Dick Leuteiro 領導。這個全菲律賓人樂隊來頭不少，每位成員都演奏超過一種弦或管樂器，在歐美各大城市演出多年，還曾在 1923 年獲邀到上海大華飯店給蔣介石演奏。他們 1931 年來港在新建的中央戲院為無聲電影伴奏，大概由於歐美經濟大蕭條，樂隊留下來加入半島酒店。[20]

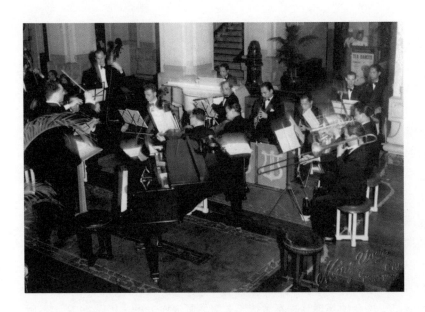

三十年代半島酒店樂隊演奏

1932 年夏開始的「星期天交響樂音樂會」，很可能取材於廣受歡迎的上海工部局樂團的「星期音樂會」。半島酒店通過邀請駐軍的軍樂隊成員客串，拼合成一個中型樂團，先後由 Leuteiro、Futera、英軍的 Gecks 等擔任指揮。後者帶同駐港的南威爾士邊防第一營樂師，連同酒店樂團，為超過 600 聽眾演出上述的《1812 序曲》和舒伯特《未完成交響曲》。[21] 這些演出不設門票，聽眾只要付一元最低消費就可以進場。[22]

樂隊以外，半島酒店以其滬港網絡，請來不少出色的獨奏家在酒店演奏，部分亦參與本地的其他演出。例如 1932 年來港的菲律賓小提琴教授告魯士（Conrado de la Cruz），與樂隊演奏《卡門幻想曲》，以及每晚在酒廊作獨奏演出。[23] 這位曾在美國巡演的小提琴家亦參與鋼琴家夏利柯在梅夫人婦女會的音樂會，演出維厄當《敘事曲》、《波蘭舞曲》等。[24] 此外，他亦以樂隊首席領導香港愛樂社 1935 年度的輕歌劇《海華沙》的演出。[25]

隨著 1937 年「七七盧溝橋」事件，日本全面侵華、上海淪陷，從內地來港的不乏職業音樂人，其中一位是俄羅斯出生、1924 年來華的樂隊領班比夫斯基（George Pio-Ulski），1937 年 11 月從滬抵港後隨即在半島、淺水灣等香港上海大酒店集團屬下各飯店、餐廳指揮奏樂。從一張 1938 年 7 月的廣

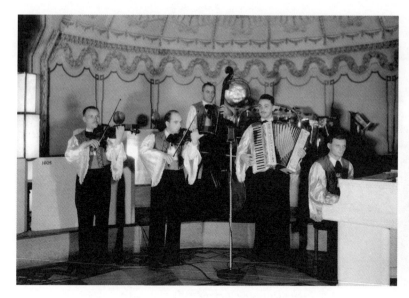

告所見，由他領導的樂隊在淺水灣酒店舉行的「星期天音樂會」，節目單上印有七首曲目，以史特勞斯圓舞曲開始，接著是柴可夫斯基《意大利隨想曲》等通俗古典作品。另外 8 月份的廣告則列出另外七首節目，以德國輕歌劇作曲家 Albert Lortzing 的 Undine 序曲開場，接著是李斯特《第二匈牙利狂想曲》、葛令卡《圓舞曲》等普及和可以翩翩起舞的輕音樂。這種單管樂隊演奏的所謂「沙龍」（salon）音樂在三十年代相當流行，聽眾可以一面聽一面進餐，亦可以到舞池隨歌起舞。[26] 1939 年起，淺水灣酒店星期天音樂會改為弦樂五重奏，仍由 Pio-Ulski 領奏。晚上在半島酒店則由聯合樂隊演奏，由他與另一位從上海來港的指揮 Art Carneiro 分別領導演出。二人在日佔時期都留港奏樂。[27]

未知是否因為軍事形勢日漸緊張和部隊調動頻仍，軍樂團三十年代中後期經常在半島酒店演出。英軍的不用說，連納粹時期的德國戰艦軍樂隊也曾到此一遊。1936 年 2 月的兩場 Karlsruhe Band 音樂會演奏韋伯《魔彈射手》、華格納《女武神》、史特勞斯的圓舞曲等，免費招待聽眾，而且通過電台廣播。[28] 至於英軍不同部隊的軍樂團在半島演出的機會就更多，有客串星期日晚演出的，也有作離港前告別演奏的，選奏曲目大多是普及古典作品。例如 1937 年 1 月東蘭開夏郡團第二營臨別演出華格納《唐豪塞》序曲、西

貝流士《芬蘭頌》等。[29] 一個月後，皇家阿爾斯特來福槍軍團樂隊演奏華格納《尼布龍根》進行曲、羅西尼《西維爾理髮師》序曲、普契尼《蝴蝶夫人》唱段等。[30] 可能與英德關係日差有關，一年後皇家蘇格蘭第二營軍樂隊演奏曲目中雖包括《藍色多瑙河》、《未完成》交響曲等，但再沒有華格納作品。所有演出均以《天佑吾皇》作結。[31]

當歐戰陰霾密佈、內地抗日戰事正酣之際，半島酒店不甘後人，籌款音樂會一場接一場。居港意大利聲樂教授高爾地（Elisio Gualdi）在玫瑰廳指揮樂隊、合唱，籌得破紀錄的 9,000 元。Pio-Ulski 既指揮駐場樂隊，又與太

太 Lila 四手聯彈柴可夫斯基《花之舞》等，給《南華早報》發起的 Bomber Fund 籌款運動進賬不少。1940 年 10 月，著名男低音斯義桂以及從英國來港的著名舞蹈家戴愛蓮等，為宋慶齡的「保衛中國同盟」籌款，出席的 500 名觀眾總共捐出 4255.55 元。[32]

半島酒店在香港淪陷前夕最重要的一場音樂會，莫過於小提琴家馬思聰的獨奏音樂會。1941 年 9 月 26 日晚出席的嘉賓包括時任港督楊慕琦、國民政府立法院院長孫科、本地殷商周壽臣等。馬思聰由夫人王慕理鋼琴伴奏，演出孟德爾遜小提琴協奏曲、《流浪者之歌》等古典名作。但讓一眾內地留港人士聽得戚戚然的，是由馬思聰拉奏自己創作的《綏遠組曲》，其中第二首如泣如訴的《思鄉曲》，英文樂評形容為「尤其深刻有力」，「對音樂界一般認為中國人沒有或甚少欣賞西洋古典音樂能力一記當頭棒喝」。[33]

戰前另一重要音樂演出場地，是處於中環心臟地帶的梅夫人婦女會。建於 1916 年的這座愛德華古典復興建築風格的三層主樓，其中的寬敞大廳足以容納百人，欣賞獨奏、獨唱及室內樂小組演奏尤其理想，對推動和凝聚業餘時期的香港音樂文化和音樂家們，絕對是個不可多得的平台。

從當時傳媒報導可以看到，在梅夫人婦女會舉行的音樂會是恆常的，更有稱之為「樂季」的，一般由每年 10 月下旬開始到翌年復活節前後，期間幾乎每週都有一場音樂會，通常在週四晚舉行，由居港的中外音樂家，以至廣州、上海音樂家前來獻技，門票通常為一至兩元。1936 年開始設六個月的樂季套票，以優惠價五元便可欣賞由該會籌備每月一場的音樂會。[34] 音樂會的形式和內容是多樣化的，演出者和聽眾似乎以女性為主，畢竟該會成立的宗旨是為居港的歐籍單身在職婦女而設。例如 1930 年 3 月 6 日的一場名為「每週音樂時段」（weekly music hour）的音樂會，首先由威爾遜夫人獨唱普賽爾、艾爾加等歌曲，接著由艾傑遜女士朗誦愛情詩篇，最後以 Lin Yat-san 小提琴獨奏作結。[35]

說來有點難以置信，著名的老一輩愛國音樂家何安東也曾在這個表面殖民主義十足的平台演奏小提琴。1932 年 10 月該會以一場全華人音樂家的演出開始新樂季，分別由 Amelia Lee 鋼琴獨奏巴赫 D 小調托卡塔與賦格曲、男高音李楚志（音譯自 Li Chor-chi，是位澳洲華僑）演唱馬斯耐、普契尼作品、Stella 和 Helen Ho 彈奏蕭邦雙鋼琴圓舞曲，以及由何安東獨奏貝多芬《春天奏鳴曲》第一樂章。《中國郵報》形容他的演繹「周密、準繩」，「音色甜美、真誠，難以相信他完全是自學的」。[36] 何氏的廣州摯友馬思聰 1935 年 2 月亦於該會舉行獨奏會。[37]

由於有固定的聽眾群，加上成本不高，不少外來音樂家都經常在梅夫人婦女會亮相。例如上文提過的維也納施耐德鋼琴三重奏 1932 年 4 月的兩場香港首演 [38]、1935 年 1 月紐約愛樂鋼琴家 Renee Florigny 等。後者一年後舊地重遊，引來時任港督郝德傑和夫人出席演出。[39]

至於本地或居港音樂家在梅夫人婦女會的演出機會亦相當多。早在 1921 年來港的拉脫維亞籍鋼琴家夏利柯不僅經常以獨奏身份，演出貝多芬、李斯特等主流古典作品，而且彈奏他自己改編自中國，尤其是廣東旋律的鋼琴作品，更不時安排眾多學生們作專場演奏。例如 1934 年 11 月底一場音樂會，由他的 10 位學生（九位中國、一位法國）輪流演出。[40] 兩個月後，他的聖彼得堡音樂學院師弟 Maklezoff 教授更厲害，在專場音樂會上由他的 20 位中國、英國和日本學生輪流演出。之後由老師示範演奏孟德爾遜、拉赫曼尼諾夫等作品作為壓軸。[41]

新來港人士不論國籍、年齡、性別，只要有音樂才華的，似乎都有機會在梅夫人婦女會一展身手。從哈爾濱經上海來港的白德（Solomon Bard）1936 年 3 月就在那裡首次展示小提琴功架，演出柴可夫斯基小提琴協奏曲慢板樂章、葛魯克《旋律》、馬斯奈《沉思》、蒙蒂《查爾達斯舞曲》等，備受樂評讚賞，其中一位說：「可惜得悉他已決定從醫」（當時他就讀香港大學醫學院三年級）。由於表現突出，白德幾天後再於灣仔大佛口的海陸

軍人之家（即現時的衛蘭軒酒店）禮堂重演曲目。[42]

會所以外，全港各教堂均擔任音樂傳播及演奏的重責，尤其是聲樂。跟梅夫人婦女會相隔不遠的聖約翰座堂，早於 1849 年便開始崇拜活動，風琴與聖樂成為重要的音樂資源庫。該堂風琴師及詩班長自 1860 年設立以來，歷任都是音樂專家，往往身兼琴鍵演奏、指揮、作曲於一身，為社會服務。例如第三任的福拿（Denman Fuller）在 1912 年為新成立的香港大學創作校歌。他的三位繼任人梅臣（Frederick Mason）、黎爾福（Lindsay Lafford）以及詩密夫（John Reginald Martin Smith）更為活躍，既參與新成立的「香港歌詠團」等民間合唱團公開演出，亦參加室內樂演奏。例如黎爾福以鋼琴家身份與居港的小提琴家 Prue Lewis 和大提琴家 Ettore Pellegatti 組成鋼琴

三重奏，經常在半島酒店玫瑰廳演奏，包括 1939 年 2 月他自己的告別音樂會，演奏莫扎特、阿蘭斯基兩首鋼琴三重奏，自此該三重奏亦畫上句號。[43] 1938 年港督羅富國宣佈成立「香港室樂社」，通過樂季式的定期演出凝聚本地室樂演奏家和聽眾。此舉與黎爾福不無關係，該社領導小組成員之一就有他的名字，而 12 月在港督府大廳的首度演出就由他的鋼琴三重奏以貝多芬作品一作開幕演出。[44]

接任黎爾福的新座堂詩班長詩密夫 1939 年春到任時，香港已經進入抗戰前夕，上海、廣州已相繼失守，大批難民湧至的同時，香港戰備、救亡等籌款賑災活動頻仍。作為領奏和指揮，劍橋大學畢業的詩密夫積極參與各種音樂籌款活動，其中與華人音樂家合作甚多。上文提過的在半島酒店玫瑰廳為「保衛中國同盟」籌款的音樂會，就是由詩密夫指揮自己編配的蕭邦《仙女》、普羅歌菲夫《游擊隊進行曲》等曲，為戴愛蓮作伴奏。他亦同時以鋼琴家身份與從萊比錫畢業返港的小提琴家趙不煒、從廣州移居香港的何安東等演出泰利曼四重奏。[45] 他本來定於 1941 年 12 月 10 日在玫瑰廳再以鋼琴為 Bomber Fund 籌款，但日軍已於兩天前全面襲港，音樂會大概也因此告吹。18 天的戰事，香港淪陷，詩密夫在赤柱防衛戰中犧牲。[46]

除了本堂活動，聖約翰座堂也是不少本地音樂團體集散地。香港愛樂社、香港歌詠團等團體的排練，以至內部會議都經常在那裡進行。另外，有相當一部分的慈善、籌款音樂會，包括室內樂，也在座堂舉行，通常一眾名譽贊助人，例如港督及夫人或股商名流都列席其中。1935 年開始，每年 11 月 11 日舉行休戰日紀念音樂會，成為該堂聖誕節、復活節以外最重要的慶典演出。與梅夫人婦女會一樣，座堂也曾是音樂學生處子演出的平台。1940 年 11 月的一次演出，夏利柯的 13 位本地學生中的 4 位男生，其中一位是後來成為知名大律師的余叔韶。[47]

聖約翰座堂以外，香港中華基督教青年會（YMCA）港九各支會的禮堂也是香港早期音樂活動的重要設施。有意思的是，該會自 1901 年創辦開始，雖

自稱「中、西青年會合一」，但行政上卻分為「華人部」及「西人部」，由此衍生了「華人」與「歐洲人」的青年會，前者有兩間，分別是建於 1918 年必列者士街的中央會所和 1929 年窩打老道的九龍支會，而後者則於 1926 年落成於疏利士巴利道。

顧名思義，位於上環必列者士街的華人青年會主要為華人而設，現已被評為一級歷史建築物，經歷近一個世紀人、事變遷，留下多項驕人記錄，例如 1927 年魯迅訪港時的公開演講，就在那裡進行。在巴黎留學的馬思聰 1929 年 9 月首次香港演出，也是在那裡拉出第一音。[48] 1931 年 5 月，粵樂大師丘鶴儔從歐美巡演返港後的匯報演出揚琴、胡琴獨奏，也在該會舉行。[49] 一個月後，英皇書院學生在那裡演出附有鋼琴、小提琴伴奏的話劇《威尼斯商人》，入場觀賞的全是華人，演出備受讚賞。[50]

至於在尖沙咀的「西人」青年會，服務對象當然是在港的歐美人士。戰前這裡的音樂活動似乎更近乎娛樂消閒性質，例如 1931 年居港鋼琴家 Julius Levintoff 在「女士之夜」為日本映畫彈奏配樂，包括李斯特和他自己改編奧芬巴赫的《船歌》，同時為眾歌者作伴奏。[51]

戰前香港基督教青年會的音樂演奏還有一個重要特色：個別音樂家除了在港演出之外，還會北上廣州長堤的青年會，通常重演同一套曲目。例如上述維也納施耐德鋼琴三重奏 1932 年 4 月在港演出後，馬不停蹄前往廣州青年會演出，聽眾之中不乏當地的外國人士。[52] 更多粵港兩邊跑的是小提琴家馬思聰。1933 年他與夏利柯在廣州青年會舉行獨奏會，後者在當地有不少鋼琴學生。1938 年馬氏和鋼琴家的夫人王慕理亦在該會舉行音樂會，為位於長沙的青年會照顧大量傷兵籌款。[53]

華人愛樂者聚集的另一個點是中半山般含道的合一堂，通過詩班或慈善音樂會，凝聚華人愛樂會眾。早於 1931 年 10 月該堂便有一場為華北水災籌款的音樂會，售出 700 張門票，演出者包括剛從法國回國的馬思聰以及上

文提到的粵樂大師丘鶴儔所領導的一個中樂隊。[54]

位於尖沙咀的聖安德烈堂戰前是居港俄羅斯移民的重要聚集地,音樂自然成為不可或缺的社交內容,尤其是托諾夫(Nicholas Tonoff)教授 1933 年從內地來港定居後,成為該堂音樂活動的中心人物,既拉奏小提琴,亦彈奏鋼琴、指揮小樂隊,為流落異鄉或路經香港的「天涯淪落人」奏樂共樂,俄僑聽眾通常為 200 人左右。例如 1939 年他以小提琴與一眾聲樂、舞蹈家演出吉普賽及俄羅斯民族歌曲、高加索舞蹈。[55] 抗日戰爭全面爆發後,不少籌款音樂會自發舉行,例如本身為俄羅斯新移民的白德 1937 年 11 月在該堂演奏小提琴,為來自上海的俄羅斯難民籌款。[56] 雖然不同宗教派別,俄羅斯東正教合唱團的 26 位成員亦在該堂作籌款義演。[57] 事實上,日軍襲港前夕,男高音伍伯就和鋼琴家蔡(洋名 Rebecca)等一群華人在該堂作慈善演出。活動見報當日,正是日本軍機轟炸維多利亞港的 12 月 8 日。[58]

至於學校方面,恆常有音樂活動的首推香港大學,尤其是各舍堂各有活動,由同學們演奏,也有從外面請來的。例如 1930 年 2 月大學在梅堂(即幾年後張愛玲入住的宿舍)舉行年度舞會、音樂會,樂隊來自英國海軍肯特號,以艾爾加《愛的禮讚》開始,接著由學生代表演出鋼琴獨奏和其他形式的表演,最後樂隊演奏舞蹈音樂,一直到午夜。[59] 據三十年代就讀港大、後來出任校長的黃麗松生前回憶,他和哥哥黃麗文在校期間是聖約翰管弦樂隊的小提琴聲部成員,學長白德擔任指揮。樂隊編制相當基本,第一、第二小提琴各四人,中提琴、雙、單簧管各一人,其中單簧管由白德兼任。樂隊曾在聖約翰堂、大禮堂(即 1956 年改名的陸佑堂)演出,但水平「不太好」。[60] 從當時報導顯示,該樂隊在淪陷前相當活躍於籌款活動,1940年更與一眾華南影星和高爾地、夏利柯等居港音樂家在聖士提反女校義演,為難民籌得 3,000 元。[61] 最大型也是最後一次籌款演出是 1941 年 10 月下旬在港大舉行,由趙不煒指揮聖約翰管弦樂隊演奏巴赫嘉禾舞曲開始,接著有黃呈權和黃麗文等的長笛四重奏,黃氏三兄妹(麗文、麗松、麗瑛)的貝多芬迴旋曲及變奏曲,加露蓮‧布力架(Caroline Braga)的蕭邦鋼琴獨奏,

利舞台內觀

伍伯就的男高音獨唱，還有馬思聰小提琴獨奏克萊斯勒《印第安人之悲歌》和胡拜《西風》，最後再由弦樂隊演奏莫扎特小夜曲作結。[62]

至於粵劇等傳統戲曲，戰前共有三大陣地，分別為上環高陞戲院（1890-1973）、西環太平戲院（1904-1981）和銅鑼灣利舞台（1925-1991），全部都有逾千座位。三十年代粵劇兩大老倌薛覺先、馬師曾及其戲班分庭抗禮，薛以高陞、馬以太平為基地，各自進行粵劇改革。競逐此起彼落，從舞台到電影、唱片，形成了不少人認為的粵劇黃金時代。京劇巨擘梅蘭芳四度訪港演出，剛好也在上述三院獻技（1922年在太平、1928和1931年在高陞、1938年在利舞台）。太平和高陞可以說是專門為粵劇演出和觀賞而設計；而利舞台則為多功能設計，支援中、西舞台藝術、電影等。例如1930年5月剛從安南回港的馬師曾在那裡演出兩場粵劇，為香港婦孺協進會籌款。同年10月，港督貝璐也在利舞台出席「尼爾遜紀念日」（即海軍日）的影片放映及兩隊軍樂隊和聲樂表演。[63] 1932年12月更舉行了一次由四隊軍樂隊組成的聯合樂團演出「盛大交響音樂會」，包括羅西尼《威廉·泰爾》序曲、莫扎特第40交響曲等。[64]

Josef Lampkin 所演出的東方戲院（圖右方的 Oriental）

以上基本上是戰前香港條件較好的音樂演出場地。稍為次一級的舞台，就要將就一下場外雜聲和場內冬寒夏暖的現實。例如小提琴大家海費茲的師弟 Josef Lampkin 1937 年訪港的第二場獨奏會，安排在灣仔東方戲院（現址為大有商場）演出。由於沒有空調，所有窗門打開，街上的雜聲，從小販叫賣到單車鈴聲、嬰兒哭啼都清楚傳入館內。但無礙聽眾熱情，聆聽小提琴家由夏利柯鋼琴伴奏，演出莫扎特第五小提琴協奏曲等曲目。夏氏專門為小提琴改編的廣東音樂《雨打芭蕉》的加演更是帶來驚喜。65

至於戰前的音樂藝團，上文已經提及若干，在此簡單概述一下比較活躍的其他演奏團體和居港音樂家們。

三十年代初電影正處於從無聲到有聲的過程，中環皇后戲院等主要戲院是

駐有樂隊的。例如 1930 年 6 月開台，未滿兩年的 ZBW 電台就曾邀請該樂隊全體成員到錄音室演奏一場音樂會，以作聲量測試。報導提到「香港娛樂有限公司」的批准，因此樂隊很可能是該公司管理、聘用的，至於樂隊成員人數和國籍則不詳。[66] 但根據 1933 年的一則關於娛樂戲院的報導，提供了相關線索。為演出音樂節目，戲院向駐軍請來一隊由 15 人組成的樂隊作演出。[67]

從電台大費周章進行測試，可見從一開始就重視本地演奏，而非只播放唱片（唱片主要由曾福琴行和謀得利公司提供）。早年到電台錄音室進行錄播演奏的本地音樂家包括「香港弦樂隊」和 Rosario 四重奏。前者似乎是個小弦樂隊，指揮是聖約翰座堂詩班長梅臣，曲目包括韓德爾歌劇 *Berenice* 中的小步舞曲。[68] 後者由司職中提琴的 Rosario 與兩位小提琴手 Gonzales、Evelie 和大提琴手 Szente 組成四重奏，曾經在紀念莫扎特誕辰 175 週年在梅夫人婦女會演出 G 大調第 14 四重奏。[69] 這個四重奏的第一小提琴 Gonzales 和大提琴 Szente 與鋼琴家夏利柯另外組成香港三重奏（Hongkong Trio），1930 年 12 月在聖約翰座堂演出貝多芬、莫扎特和孟德爾遜三重奏。翌年夏利柯決定離港到馬尼拉擔任音樂學院教授，這個三重奏以阿蘭斯基鋼琴三重奏作告別演出。[70]

小提琴教授托諾夫 1933 年來港後，除了教授音樂（其中一位小提琴學生是已故作曲家黃友棣）和獨奏演奏外，很快就成立了自己的樂隊，同年年底就把樂隊帶到電台演奏一場全巴赫作品曲目，包括獨奏、雙協奏曲等。[71] 樂隊似乎有頗高的靈活性，既獲邀到半島酒店為 St Patrick's 舞會演奏愛爾蘭民歌，也作為探戈樂隊在電台再作演奏。

上文提到港督羅富國 1938 年創建香港室樂社以鼓勵室內樂演奏，這個呼籲至少促成兩個重奏組的誕生。一個是托諾夫三重奏（Tonoff Trio），由托氏與夏利柯和居港意大利大提琴家 Ettore Pellegatti 組成，1939 年 5 月在半島酒店首次演出，所演出的曲目均為香港首演，包括柴可夫斯基 A 小調鋼琴

戰前舉行眾多音樂會的半島酒店玫瑰廳

三重奏和 *Trio Sinfonico*，一首特別為托諾夫而寫的作品。事緣作曲家兼鋼琴家 D'Alessio 1924 年到訪北平期間，用了六個月創作這首三重奏，共有四個樂章，首演於老北京飯店，由作曲家親自彈奏鋼琴部分。托氏帶著樂譜離京抵港作首次京外演出，意義不凡，ZWB 電台為演出錄音及播放。[72] 至於 1939 至 1940 年度香港室樂社樂季揭幕音樂會，由托諾夫等三人擔綱演出，在港督府演奏孟德爾遜和阿蘭斯基 D 小調的三重奏。一年後，雖然戰雲密佈，托諾夫三重奏在半島酒店玫瑰廳舉行紀念柴可夫斯基誕辰 100 週年音樂會，再次演奏柴氏三重奏。[73]

另一隊新重奏組合是由馬思聰領導的弦樂四重奏，1939 年 4 月在半島酒店首演，曲目包括舒伯特第 14 弦樂四重奏和布拉姆斯鋼琴五重奏，擔任鋼琴部分的是 C. Blackman。《南華早報》樂評盛讚馬氏的努力以及高入座率，認為這是個很好的開始，但要成為一個良好的四重奏則「長路漫漫」。[74]（聲樂方面可參考本書合唱一章）

關於戰前香港究竟有多少人學習正統音樂，1933 年度在港舉行的英國聖三一音樂學院資格試提供一個參考數據。考試於 9 月 26 至 10 月 5 日前後八天在港舉行，學院從倫敦派專人來監考，結果考得合格超過 150 人（不

排除有非本地人參與，例如黃友棣 1936 年的聖三一小提琴高級證書，也是他專門從廣州到香港應考的）。[75] 相對 1929 年只用一天考試、23 人合格，增長頗為驚人。另一值得留意的地方是，1929 年的 23 名合格生之中只有八人具有華人姓氏，1933 年的合格名單中華人則佔大多數。[76]

有趣的是，1933 年三位考得教師文憑的包括夏利柯，另一位是年僅 22 歲的加露蓮‧布力架。她是布力架家族出色的鋼琴家，父親布力架（Jose Braga）是嘉道理家族的大總管，1929 年成為首位出任立法局議員的葡萄牙人。加露蓮的哥哥約翰（John Braga）拉奏小提琴，1929 年 ZWB 電台開台節目之一就是他的小提琴獨奏。兄妹二重奏經常於教會、學校、會所作籌款義演。而另一位哥哥東尼（Tony Braga）則是位傑出的藝術行政人才，戰後的中英學會音樂組正是他的傑作，催生 1962 年大會堂的民間壓力團體亦以他為首。布力架兄妹對業餘時期的香港音樂文化貢獻甚豐。[77]

三十年代大企業擁有樂隊的，首推永安公司。1935 年 9 月，該公司少東郭琳弼和夫人領導一隊名為「永安曼陀鈴（mandolin）樂隊」，在其屬下大東酒店舉行音樂會，為 200 位聽眾帶來不一樣的演出。樂隊 12 位成員全部是該公司職員，分佈於六個聲部（第一、第二曼陀鈴各三人，中音曼陀鈴一人，低音曼陀鈴一人，長笛／吉他一人，敲擊樂一人，夏威夷吉他／班卓琴一人）。郭琳弼身兼第一曼陀鈴首席，與司職鋼琴的太太演出二重奏《懷念的西西里》。樂隊則演奏《墨西哥之舞》和由指揮 S. P. Chinn 創作的《永安進行曲》。同場演出還有永安中樂團，演奏中國作品。該樂團之後曾到聖士提反女校演奏，傳媒形容演出「極為成功」。[78]

自從 1937 年盧溝橋事變，抗日戰爭全面爆發，大量內地人南下香港避難，其中不乏華、洋專業音樂人士以至團體，抵港後繼續活動。在國立上海音專師從黃自學習作曲的林聲翕，1935 年畢業後翌年來到香港，加入香港哥倫比亞唱片公司，負責編寫音樂。在港期間他與同樣來自上海的詞作家韋瀚章遊歷淺水灣時，感慨家鄉烽火連天，二人合作寫出著名藝術歌曲《白

雲故鄉》，以表思鄉之情。林、韋與另一位作曲家黃友棣後來結成音樂的「歲寒三友」，藝術友誼超過半世紀。

1940 年春，林聲翕籌組華南管弦樂隊，成員有 30 多人，當時伍伯就亦同時組建華南合唱團。[79] 經過近一年籌備，樂隊終於在 1941 年 5 月 25 日於中環中央戲院正式公演，16 日在九龍培正中學進行預演。可是樂隊由一年前 30 多人減至首演時不足 20 人，各聲部分佈如下：第一小提琴三人，第二小提琴二人，中提琴三人，大提琴二人，低音大提琴一人，長笛、雙簧管、小號、長號各一人，另外風琴一人，鋼琴一人。在林聲翕棒下，樂隊演出貝多芬《艾格蒙序曲》、莫扎特第 40 交響曲（首樂章）、布拉姆斯《匈牙利舞曲》，以及林氏創作的《水仙花變奏曲》等，另外還有林聲翕本人鋼琴獨奏，以及他的夫人辛瑞芳女高音獨唱、音專學長馬國霖男中音獨唱等。主辦者稱樂隊是繼上海、重慶在中國的第三支交響樂隊，「已具規模，誠本港新音樂運動之一支生力軍」。[80] 樂隊另一次演出是同年 12 月 6 日，即日軍襲港前不足兩天，在培正禮堂演出舒伯特《未完成交響曲》、莫扎特《小夜曲》等作品，樂隊成員共有 19 人，其中小提琴組有 10 人，但小號從缺。[81]

戰前另一次類似的交響樂演奏是 1941 年 11 月，於拔萃男書院舉行的貝多芬音樂會，由成立剛一年的香港學校音樂協會（即現在「校際音樂節」前身）贊助，協會主席是葛賓（Gerald Goodban），即當時拔萃男書院校長。由 35 人組成的樂隊主要來自駐軍的皇家蘇格蘭第二營軍樂隊，首席是已經港大畢業的白德醫生，他的前校友黃麗松也在小提琴聲部，在駐軍的 H. B. Jordan 指揮下，演奏《艾格蒙序曲》、《皇帝鋼琴協奏曲》（獨奏：夏利柯）和第五交響曲，為滿座的學生們提供現場欣賞交響樂的罕有機會。樂評形容演出「極好」，唯一遺憾是樂章之間的掌聲。[82]

可見淪陷前香港本地音樂發展正通過民間、教育以至官方的有限支援，逐步提高參與及認知。可惜時不與我，隨著戰雲不斷南移，香港各界漸感其

一九四〇年比夫斯基與太太在半島酒店以雙鋼琴演奏為戰爭難民籌款

鋒,各自對嚴峻形勢作反應。音樂界的表現尤其活躍,出現了各式各樣的籌款演出、賑災救亡內容的曲目,參與者不分中西雅俗。上文提過半島酒店的籌款音樂會,另一端的石塘咀青樓也不甘後人,組成「塘西歌姬義唱團」,多次為中國青年救護團籌款,傳媒報導說:「每次義唱,成績甚佳,博得社會好評。」[83] 另外,位於中環中心地帶的香港大酒店亦推出為東江難民籌款演奏,由趙不煒以小提琴伴奏著名畫家、散文家郁風獨唱《丈夫去當兵》,門票一律二角。[84]

1938 年 6 月,國父孫中山夫人宋慶齡來港,與一眾國際愛好和平人士(包括著名美國黑人歌唱家保羅・羅伯遜)組成「保衛中國同盟」,親任主席,繼而多次來港為中國募捐籌款。最著名一次是 1941 年 1 月在半島酒店,與中國紅十字會主席顏惠慶一道,為昆明遭日軍轟炸呼籲援手。該籌款演出包括男低音斯義桂,和由馮顯聰指揮合一堂領導 50 人合唱團,演出中國作品。另外舞蹈家戴愛蓮則用德布西和普羅歌菲夫的音樂,演出自己的編舞,由聖約翰座堂的詩密夫以電子風琴伴奏。[85] 順帶一提,演出後不久戴愛蓮和當時居港的畫家葉淺予共諧連理,由宋慶齡擔任主婚人。[86]

此時港英高官亦經常出席籌款音樂會。例如署理港督史美先後出席在太平戲院和高陞戲院為賑災籌款的粵劇綜合晚會，後者的一場由華人公務員組織主辦，演出一套配以音樂的四幕歷史劇，敘述主角寧死不屈的英雄事蹟。[87] 以愛樂見稱的港督楊慕琦在日軍襲港前夕（12 月 3 日）以名譽贊助身份，出席在娛樂戲院為戰地醫療物資籌款的音樂會，由斯義桂等演出《聖母頌》等多首古典經典，夏利柯鋼琴伴奏。[88]

關於戰前中共在香港文藝界的活動，主要戰線在文學、戲劇、電影、宣傳等領域。至於音樂，包括逐漸火紅的歌詠活動，周恩來在 1942 年的一份關於香港文藝運動的報告總結如下：「廣東音樂（歌詠）運動，一向是較活躍的。在以前香港歌詠活動成為文藝活動的主流，但無人領導……太平洋戰爭後，文化運動工作（停止）。」[89]

II. 日佔時期（1941-1945）

三年零八個月淪陷時期的香港，經歷全方位的大洗牌。單以人口來看，從戰前 160 萬急降至 1945 年戰事結束時僅餘 60 萬，不少人舉家搬返內地（例如本書口述者沈鑒治、盧景文跟著家人分別前往上海、廣西），也有遷往澳門的（另一位口述者 Uncle Ray 郭利民就是）。留在香港的（例如另一位口述者何承天），只能自求多福，等待黎明來臨。這期間的音樂活動大可形容為「苦中作樂」。（詳情可參考本書關於日佔時期音樂的專題文章）。

III. 香港重光及國共內戰時期（1945-1949）

隨著英國太平洋艦隊旗艦史維蘇里號（HMS Swiftsure）1945 年 8 月 30 日經鯉魚門駛進維多利亞港，開始了香港戰後以英國皇家海軍夏慤少將為總督的過渡軍政時期，一直到 1946 年 5 月，戰前港督楊慕琦從瀋陽集中營返回香港，恢復文人執政。

戰後百廢待興，音樂以不同形式治療、慰藉劫後餘生的香江。剛恢復廣播的 ZWB 電台開始時只有英文台，還借用澳洲廣播電台節目，其中包括貝多芬交響曲的點播。另外上述旗艦史維蘇里號的樂隊 9 月 13 日親臨赤柱集中營，為剛重獲自由的人士開舞會派對，演奏在英國、澳洲流行的跳舞音樂，包括 *Hokey-Kokey* 和 *La Conga*。另外一場大型露天演奏會 9 月 29 日在跑馬地馬場舉行，由安森號（HMS Anson）軍樂隊等演出。[90]

由官方主辦的更大型勝利慶典（V-Day）10 月 9 日在中環舉行，由三艘軍艦的軍樂隊參與演出，紀念戰爭亡魂。之後組成 40 人樂隊，在香港木球會為市民演奏。翌日，同樣的軍操儀式移師到九龍半島酒店門前舉行，接著在久違了的玫瑰廳舉行勝利舞會，這是淪陷以來的首次。[91]

既是軍政時期，不少音樂活動都與軍人有關，例如軍樂隊在中環美利軍營舉行的露天免費音樂會、在聖安德烈教堂為軍人演出的音樂會等，更有教會詩歌班到軍艦甲板上為水兵進行主日崇拜。[92]

由於戰前各音樂組織仍處於停頓狀態，像夏利柯、高爾地等音樂專家尚未返港，這段時期的音樂活動除了軍人、教會以外，學生演出佔了相當部分。比較活躍的是聖類斯工藝學院（即現在的聖類斯中學）樂隊，在九龍普慶戲院進行雙十節演奏，同場亦有培正、麗澤、明德等中學學生參與。樂隊一個月後在港島華人青年會再度亮相，為逾千聽眾演奏。[93]

各藝團冬眠，促成一種新形式的音樂活動：唱片音樂會。最早期一次是 1945 年聖誕前的星期日於中環英皇行公教進行社，免費招待愛樂者，由《南華早報》樂評人賴詒恩（Thomas Ryan）神父主持。原來賴神父抗戰期間在重慶、桂林也以這種方式介紹古典音樂，在場聽眾之中有來自香港的，他們回港後請求續辦唱片音樂會。結果於 12 月 23 日首次推出，播放聖誕音樂之餘，還選來柴可夫斯基《悲愴交響曲》，引來極大反應，向隅者眾，需要遷往更大場地。之後恆常於週日下午舉行，一般約兩小時，形式儼如

一場正規音樂會。例如 12 月 30 日的一場以華格納《唐豪塞序曲》開始，接著是韓德爾《水上音樂》選段，下半場以貝多芬《皇帝鋼琴協奏曲》結束。[94] 翌年一月更連續播放貝多芬全套九首交響曲。之後接受聽眾點播。自此類似唱片欣賞會蔚然成風，教堂、學校也經常舉辦，總部設在英國的國際教會慈善組織 Talbot House（簡稱 Toh H）的香港支部也常常在麥當奴道的會所舉行。[95]

香港戰後音樂演奏的復甦是緩慢的，比廣州更慢。例如粵劇戲班像馬師曾的勝利劇團、譚蘭卿領導的花錦繡等，在廣州演完便陸續回來香港，唯獨薛覺先的覺先聲仍留在廣州，「原因之一是以香港當時粵劇的收入來看，促成不了薛從廣州完成兩個月登台後回港。」難怪青年小提琴家陳松安從廣州嶺南大學、青年會為逾千聽眾演奏後，在香港大酒店天台花園舉行獨奏會前，慨嘆香港音樂環境「太寂寞了、太苦澀了」。同期在中環娛樂戲院作籌款演出的嶺南大學樂隊，人員不齊而且演奏差勁，連已經從澳門回港的夏利柯的鋼琴獨奏也平平無奇，有英文樂評以此宣告「文化香港已死」。[96]

試圖打破悶局的是資源較好的駐軍樂隊。除了提供免費露天音樂會，還有進行古典音樂演出。例如 1946 年 9 月皇家海軍陸戰隊樂隊在美利軍營首次

演奏進行曲，接著在剛裝修的灣仔海軍俱樂部劇院演奏《皇家煙花》、《未完成》、《新世界》等交響作品。由於效果良好，其他軍艦樂師們 1947 年 1 月聯合組成「皇家海軍陸戰隊交響樂隊」，由領隊 J. Gale 指揮下，在海軍俱樂部劇院作首演，揭幕曲是奧芬巴赫的著名序曲《天堂與地獄》。[97]

1947 年 2 月，香港華仁書院劇社首創以英文演出粵劇《刁蠻公主》，文本由該校神父翻譯，道具、服裝等由粵劇大老倌馬師曾義務贊助。首演受到傳媒肯定，盛讚演出「揭開了香港戲劇史新的一頁」。同年 9 月再度推出粵劇英唱《王昭君》。翌年重演《刁蠻公主》，邀請到紅星鄭碧影擔綱演出。由於口碑甚佳，之後還上演《花木蘭》和《風流太子》等。後者 1949 年 5 月演出時，港督葛量洪和夫人親臨觀賞。[98]

香港的戰後重建與中國內戰的形勢是同步進行的，過程變數極多，音樂人流動的足跡，正好反映大時代的文化氛圍。讓人驚訝的是，不少現今支柱音樂組織的基礎建設，就是在這段時期打好基礎的。

音樂文化重建比較突出的，是 1947 年下旬中英學會下屬的音樂組所成立的管弦樂隊，即現在香港管弦樂團的前身。中英樂團成立的主要推手是上文提過的東尼·布力架和在赤柱羈留營彈琴三年的杜蘭夫人（Elizabeth Drown），目的是通過由本地中外成員組成樂隊，演奏中、西作品，提高社會凝聚、共融，同時在教育、音樂藝術方面作貢獻。布力架作為音樂組秘書，邀請剛從英國返港的白德醫生主持建團大計。

幾乎與中英樂團同期起動的是「香港輕音樂團」。1948 年 4 月 24 日首演於洋人青年會西翼的這支樂隊，源起於一群居港音樂人士，包括外籍軍人，由 H. V. Hardy 牽頭，以演奏音樂自娛，結果人數足夠組成一支 20 人樂隊，經過 10 個星期排練，在香港後備警察樂隊的指揮 William Apps 領導下，首演為樂隊籌得不俗的捐款，足夠組辦 6 月兩場音樂會，其中在九龍木球會的一場由本地小提琴家范孟桓領奏。[99] 通過通俗的曲目像史特勞斯圓舞曲

和蘇沙進行曲等，再加上獨唱、獨奏等形式多樣的演出，樂隊漸受歡迎。9月份由「國際娛樂企業」組辦，在利舞台演出綜合音樂會。[100] 11 月，白俄小提琴家奧洛夫（Victor Orloff）加盟當首席，領導樂隊在尖沙咀青年會和灣仔海軍俱樂部劇院各演一場，鋼琴家夏利柯參與演出。另加演一場為 Earl Haig 退伍軍人基金會籌款，以蘇貝《黑桃皇后》序曲開始，演奏 11 首管弦、合唱、獨唱、獨奏作品。[101]

1949 年 3 月，輕音樂團得以在香港大酒店和半島酒店舉行兩場普及音樂會，演奏的曲目包括柯特比著名的《波斯市場》，還有獨唱和小提琴、短笛獨奏等，演奏期間亦可以進餐，這有點像三十年代初半島酒店的交響音樂會，尤其是星期天下午的逍遙音樂會（Sunday Prom）。這兩場演出後，樂團成為常駐大酒店的交響樂隊，平均每月演出兩場，港九各一場。1949 年 9 月以後，原指揮 Apps 可能忙於籌建警察樂隊（1951 年成立），指揮一職由原副指揮阿迪（Victor Ardy）擔任，首席仍是奧洛夫。1949 年聖誕音樂會演奏海頓《告別》交響曲時，樂隊成員已達 40 人，較中英樂團還多。演出亦請

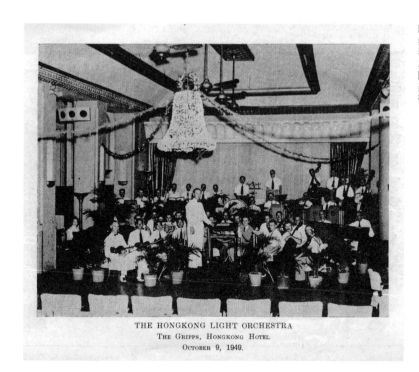

THE HONGKONG LIGHT ORCHESTRA
THE GRIPPS, HONGKONG HOTEL
OCTOBER 9, 1949.

於香港大酒店演奏的香港輕音樂團，中央為指揮阿迪、左一司職鋼琴為關美楓。

來聖心、華仁等 100 位學生組成童聲合唱，還有男拔萃凌氏兄弟的三重奏等。[102]

上述中英樂團和輕音樂團 1947 至 1948 年間組建，一年過後，困難重重，但兩者都受到來港演出的馬尼拉市立交響樂團（Municipal Symphony Orchestra of Manila）的啟發，決定知難而進。馬尼拉樂團 7 月 31 日晚在海軍俱樂部的演奏，可以説是訪港交響樂隊歷史性的第一次演出。演出由中英學會音樂組主辦，72 人組成的樂隊在指揮 Antonino Buenaventura 領導下，演奏巴赫第三組曲、海頓第 26 交響曲，李斯特第二鋼琴協奏曲，以及指揮本人創作的管弦樂《鄉村節日》，電台亦罕有地全程直播。[103]

除了新建的交響樂隊外，戰前的一些本地音樂組織也陸續恢復活動。例如由港大教授賴廉士（Lindsay Tasman Ride）創立的香港歌詠團、意大利聲樂教授高爾地的香港歌劇會等（可參考合唱音樂的專題文章）。戰前由港督宣佈成立的香港室樂社亦於 1949 年 2 月宣告由葛量洪夫人出任主席，恢復

樂季音樂會，其中包括老搭檔馬思聰和夏利柯於 3 月演奏布拉姆斯小提琴與鋼琴作品，還有漸成時尚的唱片欣賞會，會員年費為 20 元。室樂社同年 10 月主辦訪港上海鋼琴家吳樂懿的獨奏音樂會，在港大余東璇堂舉行，全場滿座。[104]

同樣在 1949 年恢復活動的是 1940 年成立的香港學校音樂協會，從當年首屆音樂及朗誦節舉辦起，至今已經 69 屆，參與本書口述歷史計劃的盧景文、何承天、羅乃新都是該比賽早年的得獎者，背後各有故事。值得一提的是，五十年代的校際音樂節無論是從英國請來的專家評判，還是學生得獎者，都經常獲安排演出，展示音樂造詣（可參看校際音樂節的專題文章）。

1947 年成立的「香港中華音樂院」可以說是這期間最富時代特色的音樂機構，一方面開班授課，團結及動員「進步」青年，另一方面作為駐港平台，讓一大批在內地（尤其在上海）的音樂及文化名人撤退到香港，亦方便從事遠至東南亞的文化統戰工作。正如該院副院長李凌生前回憶，音樂院是在中國共產黨南方局文委會的直接領導下成立的，由廣州藝術專科學校音樂系主任馬思聰同意，出任該院院長。通過馬氏的名聲和廣受歡迎的小提琴獨奏音樂會，加上如合唱指揮嚴良堃等年輕老師團隊，音樂院在香港的短短三年留下了歷史軌跡，尤其是它組辦當時被視為敏感作品的演出，例如歌劇《白毛女》、《黃河大合唱》等。更重要的是，它是香港開埠以來第一間音樂學校。當時兼任該院副校長的趙渢形容學校為「補習班式」，他生前回憶說：「我們在灣仔租了一層樓房作校舍。有家屬的，住在走廊搭起的幾間小房子裡；單身女同志共同住一間宿舍；單身男同志就住大教室，白天上課，晚上把課桌拼起來睡通鋪。」[105] 位於告羅士打道 112 號四樓的校舍，提供作曲、提琴、鋼琴、聲樂四組學科。為方便勞工階層，特設星期日班，教授樂理、聲樂、作曲、指揮等，六個月一期，每期學費僅收 40 元。1948 年開始更加開夜班，為百餘人，包括不少來自基層的音樂愛好者提供系統音樂訓練。[106] 學員中包括後來創作了不少電影音樂的葉純之，和在民樂、合唱、樂評方面均貢獻良多的源漢華（冬初）。隨著馬思聰、李凌等

人 1949 年 4 月離港北上，中華音樂院的歷史任務亦告結束。1950 年葉魯曾以「香港音樂院」的校名在佐敦道偉晴街續辦，黎草田負責教授現代音樂及和聲，後來因葉氏離港前往廣州而終止。[107]

IV. 大會堂落成前五十年代的音樂起動（1950-1960）

香港大會堂得以在 1962 年開幕，五十年代各民間音樂組織所結集的推動力居功不少，促使政府改變對音樂文化只作禮貌式贊助但不作政策上支持的傳統。從零經費到投資中環新填海地段，再撥款 2,500 萬元興建大會堂，這個轉變不是偶然的，也非從上而下的皇恩賞賜，而是通過一群默默耕耘的音樂工作者和酷愛音樂的專業人士，不約而同在各自崗位上為構建香港音樂文化而努力，驅動各音樂組織、培養觀眾群、提升音樂教育等軟件建設，形成對大會堂這塊硬件的一股社會需求。

如果說大會堂是香港戰後新中產的文化標誌，五十年代正是這個新生代的文化洗禮時期。過程中有幾位關鍵人物，例如中英樂團東尼・布力架和白德醫生、教育署督學傅利沙（Donald Fraser）、娛樂大亨歐德禮（Harry Odell）、合唱指揮高爾地、趙梅伯、華南管弦樂團指揮林聲翕、鋼琴教育家杜蘭夫人等，透過他們的堅持，在戰後物質、精神條件匱乏的環境下，迎難而上，播下音樂種子，輔助幼苗成長，功德無量。

人的因素以外，大時代亦為戰後的香港帶來新的條件和挑戰。1949 年內地政權易手前後，觸發大量新移民陸續南下香江，人口由戰後 50 餘萬急升至五十年代初的 200 餘萬。南渡香江的不乏院校畢業的聲樂、器樂工作者以至教授、樂團首席、指揮，短時間內豐富了香港戰後貧瘠的文化生態。特別是上海所謂十里洋場的多元音樂文化，相當一部分連人帶資源轉移到香港延續，這與滙豐銀行、永安、先施公司、香港上海大酒店等發跡於上海的企業財團紛紛南移一脈相承，正好配合戰後重建的香港。本書口述者沈鑒治、夫人袁經楣，還有費明儀和羅乃新的雙親便是在這個時期和家人從

上海來港定居的。可以說，除了粵劇、粵曲以外，五十年代香港音樂文化的構建離不開 1949 年前後從內地來港的新移民，尤其是來自上海的。

關於新來港的老少音樂家們對留港的取態可分為兩大類。一是只作過境，短暫逗留後離港前往長居之地。如 1950 年抵港的上海工部局樂團小提琴家章國靈、黃棠馨，參加中英樂團和電台等演奏，一年後到歐洲深造便是一例。[108] 另外，鑽研現代派作品的女鋼琴家成之凡（弟弟為前人大副委員長成思危），1949 年從上海來港後在香港大酒店、香港電台演奏，其中一次在天台花園與章國靈合奏，1951 年移居法國巴黎。[109] 上海國立音專畢業的鋼琴家周書紳，1949 年來港後活躍於舞台、電台演奏，曾與口琴大師黃青白一起在香港基督教青年會九龍支會開班授徒，另外亦任教於中國聖樂院，之後前往巴黎深造，畢業後到北京中央音樂學院任教。[110] 至於個別留港相對較長時間的音樂家，例如胡然、趙梅伯（先後於 1959、1969 年赴美），他們所成立和領導的合唱團體和所教授的弟子（分別有江樺、費明儀；李冰則同時師承胡、趙兩位）等，都成為香港音樂文化發展的一個重要組成部分。

至於第二類以香港為家的新移民音樂家們，大多以其音樂專業融入本地文化。由於當時仍處於戰後重建階段，本地文化硬件、軟件都處於初期。在這種情況下，身處異鄉的音樂工作者，尤其是教授級的，在發揮音樂專業上都表現出不一般的堅持。例如在陪都重慶青木關國立音樂院理論、作曲畢業的邵光教授，1949 年與他身為主任的南京泰東神學院聖樂系師生來港，1950 年創辦「基督教中國聖樂院」（1960 年改名為現在的香港音樂專科學校），聘用不少從內地來港像胡然、林聲翕等資深的專業音樂人才，訓練出香港第一批音樂畢業生，比較著名的有女高音王若詩，1953 年畢業時，代唱林黛在電影《翠翠》中的〈熱烘烘的太陽〉等由葉純之、綦湘棠創作的插曲。同期畢業的，還有在上海已贏過鋼琴比賽的徐仲英，指導老師是林聲翕。[111] 1954 年創辦的《樂友》月刊更是首份香港以至東南亞的定期中文音樂雜誌，為一眾居港華人音樂專家們提供難得的平台。此外，邵光和

香港眼科協會合作，1957 年 10 月成立「香港盲人音樂訓練所」，為失明而
有音樂天份的學生提供四年音樂課程，訓練他們能夠以音樂作為生存技能
（例如鋼琴調音師），創校時 10 位華洋老師全部義務教學。第一批 14 位
學生（14 至 20 歲）大部分為孤兒或來自貧困家庭，不足一年全部掌握鋼琴
和聲樂，還組成管笛樂隊和合唱隊。1958 年 3 月，香港歌詠團在港大和九
龍華仁書院為訓練所演出兩場籌款音樂會，由時任港大校長賴廉士親自指
揮。[112] 可是讓人痛心的是，1965 年所長邵光帶同盲人同學們在美國巡迴演
出時，不幸遇上嚴重車禍，一位同學不治，邵光亦嚴重受傷，需留美治療。
該所後來註冊為有限公司，1974 年結束。

五十年代初南來定居香江的還有相當數目的音樂工作者，各自憑音樂技能在
港謀生。英文媒體不無誇張地稱之為「難民音樂家」（refugee musicians），
不少活動都在九龍窩打老道青年會進行。例如原廣州藝專鋼琴家王菊英與
香港輕音樂團首席奧洛夫的二重奏音樂會，演奏葛里格小提琴奏鳴曲、蕭
邦等曲目，全院滿座。[113] 但更多的是在舞台鎂光燈以外從事音樂工作，包
括像長城電影樂隊、合唱隊等散裝錄音隊伍，到一眾私人音樂老師，都默
默為香港音樂建設作出貢獻。由於 1949 年正好是第一屆香港校際音樂比賽，
為各校樹立一個明確目標，即每年三月份進行音樂競技。這為新來港的音
樂家們提供用武之地。本書口述者沈鑒治、何承天、蕭炯柱都是從報紙廣
告登門拜師的，而費明儀、黎小田則通過長輩在音樂圈引薦介紹，連同盧
景文、羅乃新受教於非華人音樂老師，林樂培在中英樂團邊演邊學，這便
是香港戰後新一代音樂掌門的源起。

五十年代業餘時期的香港樂壇，當然沒有像今天由政府大幅資助的所謂九
大藝團（香港管弦樂團、香港中樂團、香港小交響樂團、香港舞蹈團、 香
港芭蕾舞團、城市當代舞蹈團、香港話劇團、中英劇團、進念二十面體）。
那個年代除了駐軍樂隊和 1951 年成立的警察銀樂隊以外，各演奏團體都是
民辦自資的。1953 年 5 月港府舉行為期一週的英女皇加冕慶典音樂活動中，
賴詒恩神父在《南華早報》列出參與演出的本地六個「主要音樂團體」，

五十年代初富有時代特色的音樂教師分類廣告，絕大部分是內地來港

依次為：高爾地教授的香港歌劇會、趙梅伯教授的樂進團、港大校長賴廉士任主席的香港歌詠團、富亞（Arrigo Foa）指揮的中英樂團、阿迪指揮的香港音樂會樂團（1951 年改名前為香港輕音樂團），以及科士打（Walter Foster）指揮的警察樂隊。[114] 這個名單的藝團作為官方慶典參演團體，可以視之為當時官方眼中的「六大」本地音樂團體。

「六大」藝團亮相於 1953 年的加冕慶典，當時正值政府為興建大會堂徵詢民意前夕。收集各方意見後，1954 年 6 月制定出總工程費用 2,000 萬元、擁有 12 層樓和 1,580 個座位的「大禮堂」和 540 個座位的「小型舞台」初稿，圖則陳列於中環告羅士打大廈二樓英國文化委員會閱讀室供市民參

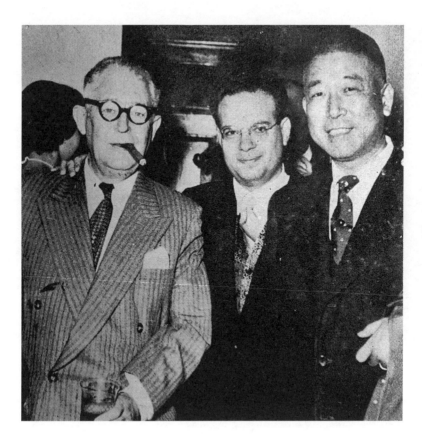

一九五五年一月鋼琴家葛真（中）與歐德禮和趙梅伯攝於璇宮戲院

觀。[115] 自此，香港藝術文化界（尤其是覬覦音樂廳的音樂界別）可以説是進入大會堂開幕倒數的八年。此時，歐德禮和他的璇宮戲院以及一眾國際古典音樂巨星已經啟動。

關於萬國影片公司總裁歐德禮，這位被傳媒稱之為「娛樂鉅子」的俄羅斯－猶太裔傳奇藝術經紀人，早年在上海受教育，1921 年來港定居，戰後看準社會對娛樂、藝術事業需求甚殷，尤其是 1950 年開始以中英學會東尼‧布力架、白德醫生等人為首組成「倡導建堂小組」，催促政府兌現復建大會堂的承諾，[116] 於是在 1951 年，歐氏斥資 250 萬元興建北角璇宮戲院，通過他的關係網絡（尤其是仍駐東京的施特洛克），引進國際級演奏家，以此帶動香港對高雅文化消費的需求。1952 年 12 月璇宮落成，擁有近 1,200 個樓下座位以及 400 個樓上座位，既以商（56 呎闊電影銀幕、綜合節目等）

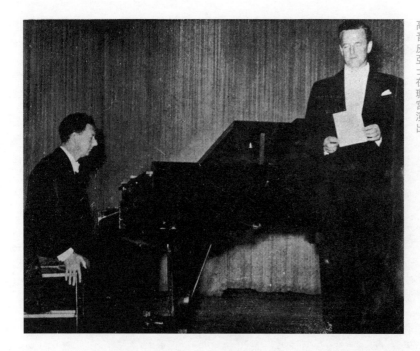

一九五六年二月英國當代著名作曲家布烈頓（左）與男高音皮亞士在璇宮演出

養文（文化節目包括古典音樂、芭蕾等），也將香港寫進國際音樂藝術版圖，為 10 年後大會堂開幕積累軟件經驗，例如演出贊助、宣傳、購票、培養聽眾等，歐德禮幾乎隻手改寫香港演藝發展歷程，功不可沒。趙梅伯 1954 年撰文盛讚歐氏「兩年來本著發展音樂運動的冒險精神和撒種工作的苦心，使香港這塊荒蕪地域更能接近世界樂壇。」[117]

值得一提的是，歐氏作為老闆級藝術經紀人，擁有演出場地的優勢，不少藝術家留港期間的行程，無論是到電台演奏，或臨時加場，歐德禮都有相當的話語權。巨星如小提琴家金波里（Campoli）、鋼琴家葛真（Julius Katchen），以至二十世紀頂級英國作曲家之一的布烈頓（Benjamin Britten）及其男高音拍檔皮亞士（Peter Pears）等，都曾在香港加演或在電台留下珍貴的音符。由歐德禮安排在璇宮演出的還包括小提琴家史頓（Isaac Stern）、鋼琴家梭羅門（Solomon）、大提琴家富尼爾（Pierre Fournier）、皮阿蒂高斯基（Gregor Piatigorsky）等。[118]

璇宮以外，對大會堂的憧憬衍生出其他藝術活動。最為突出的，是 1955 年

一九五三年十一月史頓在璇宮演出

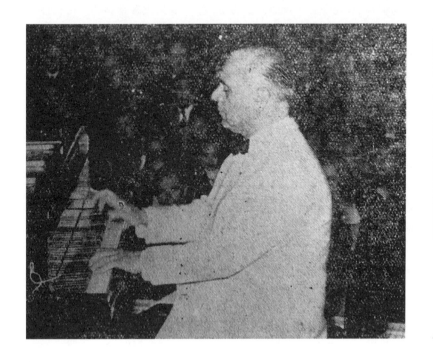

一九五三年十一月鋼琴家梭羅門在璇宮演奏

3 月舉行的首屆香港藝術節，由戲劇、音樂、文學、視覺藝術四個界別組成。
除了攝影藝術展品在中環新填海的會場展出外，其他演藝節目都在戲院和
學校舉行。音樂演奏方面，兩大樂團（中英、香港輕音樂團）和合唱團（香
港歌詠團、香港歌劇會）各自舉行音樂會，大部分由香港電台轉播。較為
特別的，是中英學會中國音樂組在皇仁書院禮堂舉行的中樂演奏，由學會
創辦人之一馬文輝親自主持。音樂會由陶適儒樂社合奏潮樂揭幕，演奏社
曲《陶適吟》、古曲《柳青娘》、《小揚州》等。接著由呂振原先以古琴
彈奏《漁樵問答》，然後以二胡獨奏《良宵》，再與其弟呂培原合奏《梨
雲春思》，之後以琵琶彈奏《塞上曲》、《十面埋伏》。另外亦安排粵劇
在高陞戲院演出，門票較一般粵劇演出低廉。[119]

首屆藝術節中西文化兼容、雅俗共賞的定位，為未來大會堂發展文化軟件。
1956 年 3 月舉行的第二屆藝術節，與同時進行的校際音樂節以及各藝團聯
手合作，例如中英樂團與香港歌詠團演出海頓《創世紀》，分別在港大剛
命名的陸佑堂及九龍伊利沙伯中學演出。此外，中英學會的現代中國音樂
組主辦專場音樂會，演出中國作曲家的新作品，包括林聲翕的五重奏，三
個樂章為漫步、悲歌、宮廷內景，由范孟桓（小提琴）、張永壽（竹笛）、
王純（二胡）、朱竹本（琵琶）、范孟莊（大提琴）演奏。另外上海作曲
家劉雪庵為鋼琴獨奏而寫的《中國組曲》，通過虞九韶作香港首演。女高
音王若詩演唱林聲翕的《清明時節》、趙元任的《瓶花》、黃國棟的《放
一朵花在你窗前》等。[120] 1957 年的第三屆開始，藝術節改為 10 至 11 月舉
行，維持中西文化並舉的方向。

藝術節以外，五十年代中亦見證新一輪音樂組織的成立。1956 年 10 月除了
黃明東的「香港聖樂團」首演外，由林聲翕創建的華南管弦樂團亦重新註
冊，11 月 28 日在培正中學舉行首場音樂會。那是該樂團 1941 年公演之後
首度重新亮相，由林教授親自執棒，演出蘇佩《農夫與詩人》序曲、貝多
芬第一交響曲等管弦作品，另外聲樂作品由女高音何肇珍獨唱。樂團定位
為：「由本港愛好音樂人士組成，業餘性質，目的為謀取中西音樂文化的

交流及推廣提倡純正音樂。」樂團成員主要由本地華人組成,其中首席樂師大部分由中英樂團成員兼任,例如樂隊首席鄭直沛、木管的張永壽、大提琴的范孟桓等。當時既處於業餘時期,到別團兼職問題不大。[121] 1958 年 5 月,華南管弦樂團首次以售票形式舉行音樂會,分別在伊利沙伯中學及皇仁書院演出,請來胡然和他的樂藝合唱團與華南聯合演出,曲目包括古諾的歌劇《浮士德》合唱選段以及林聲翕的《滿江紅》等藝術歌曲。另一位客席演奏家是資深鋼琴家夏利柯,與樂團合演他自己創作的《拉脱維亞協奏曲》。[122] 到了 1959 年,樂團已能夠在一年內舉行超過一次的演出。首先 5 月 4 日演奏《玩具交響曲》、韓國民歌《阿里郎》,另外由女高音楊羅娜獨唱林聲翕近作、韋瀚章填詞的《秋夜》等,10 月 3 日音樂會,林聲翕指揮海頓《驚愕》交響曲、莫扎特《唐璜》序曲等。以上音樂會都在培正中學禮堂舉行。同月 24 日,樂團主辦「歌樂演唱會」,邀請各中學校長、音樂老師以及音樂文化界同仁出席免費音樂會,觀賞樂團與老慕賢的藝風合唱團連同培正中學、德明中學等組成 150 人合唱團,把藝風自 1957 年 7 月成立以來編寫的六冊《初中音樂》教科書其中的三冊的歌曲全部演唱。[123]

接近五十年代末,一眾在電影和唱片業工作的中樂樂師開始以樂隊形式公開演出。比較大型的一次是 1959 年 1 月的籌款義演,號稱「中國管絃樂器三十六種大合奏」,以長城電影樂隊為班底的近 40 位樂師,在作曲家于粦指揮下首次公演。樂隊的弦樂編制如下:高胡 2 人、二胡 3 人、椰胡 2 人、中胡 3 人、大胡 2 人、低胡 2 人,另外有三絃 4 人、琵琶 2 人、秦琴 2 人、喉管 3 人、揚琴 1 人。打擊樂聲部人手最多,共有 7 人。成員中有電影演員客串的,例如二胡的鮑方、琵琶的陳厚、打擊樂的江漢等。傳媒形容説:「演奏《旱天雷》一闋驚動四座,其樂音之錚鏦,媲美歐美之交響樂團。」連同《歡樂歌》,這支樂隊的首次亮相標誌著音樂家們「能勇敢地衝破過去固步自封的藩籬,以眾樂交鳴,百音合奏的新狀態出現,可説是本港樂府空前未有的創舉。」該樂隊 2 月 1 日重演兩首曲目,地點同樣是中環娛樂戲院。[124] 類似演出在同年 7 月,由小提琴教授鮑穎中在娛樂戲院主辦一場「國樂音樂會」,「數十人國樂大合奏」演出《驚濤》、《漢宮秋月》、

《金蛇狂舞》，由東初執棒指揮。[125]

此外專業伴奏粵劇的樂隊亦更多從幕後走到台前。例如香港電台 1958 年 6 月慶祝成立 30 週年的粵劇紅伶演唱環節，當中為新馬師曾、麥炳榮、何非凡、芳艷芬等大老倌拍和的，是盧家熾的 17 人和尹自重的 8 人樂隊，新聞稿亦罕有地列出兩隊樂師名單。[126]1960 年在港島堅尼地道佑寧堂錄製任白《帝女花》的傳奇錄音，其中的 16 人樂隊正是來自該兩隊的樂師們，由尹自重領奏。尹氏作為粵樂四大天王之一、香港八和會館音樂組首屆會長，1958 年在銅鑼灣安華樓重辦廣州戰時流行的「麗謌晚唱茶座」，由新馬師曾剪綵開幕，邀得呂文成、馮華等名家客串，每晚 8 至 11 時演奏。1960 年他和他的樂隊改為在九龍平安大酒樓附設茶座演奏，同時以「尹自重音樂社」名義開班授徒，一直至 1961 年移民美國止。[127]

至於另一粵樂大師盧家熾活躍於香港電台，通過他和樂隊在廣播節目《樂聲琴影》演奏，豐富中樂樂隊的演奏形式和建立聽眾群。結果獲得高陞茶樓歌壇音樂領導、古箏專家羅伯遐邀請，在該歌壇登台演出三天，時為 1960 年元旦。[128] 四年後，盧氏領導 26 位粵樂專家在大會堂舉行首次「廣東音樂演奏會」，其中一位年輕二胡演奏家首次登上大會堂，其名為吳大江，即 1977 年香港中樂團創團音樂總監。[129]

除了新組建的藝團以外，五十年代中期開始，亦有像歐德禮專營音樂推廣般的民間機構出現。例如 1954 年音樂主辦人何品立首次推出以本地年輕音樂家和聽眾為目標的「流行音樂晚會」，5 月 9 日晚在麥當奴道女青年會舉行，演出者大多為校際比賽各項得獎者，包括當年的鋼琴冠軍黃慰倫。何氏稱主辦音樂會的主旨「純為音樂天才人士，使彼等有演出之機會。」[130]1957 年在九龍覺士道摩士禮堂舉行的青年音樂會上，一眾校際音樂比賽得獎者各施所長，包括盧景文指揮母校男拔萃弦樂隊演出自己創作的作品，還有吳恩樂、謝達群的鋼琴獨奏等。[131]

規模更大的，是 1956 年 2 月成立，由一眾熱衷古典音樂及專業音樂家組成的香港音樂協會。該跨界組織成立目的有四：促進音樂演奏及欣賞；贊助訪港和本地音樂家、團體的演出；與所有現在及將來的專業、業餘音樂團體緊密合作，冀更好地統籌各方努力；促進其他提高音樂藝術和實踐之活動。協會下設四個委員會，分別為執行、節目、會員、會務。各委員會成員可謂集香港各音樂團體之大成，包括馬文輝、趙梅伯、林聲翕、東尼‧布力架、白德、科士打、關美楓等，韋瀚章擔任義務秘書。創會主席為 Peter Sharp，他就未來大會堂應該有 2,500 個座位公開呼籲政府更改圖則，但政府堅持原來設計，雙方往來書信都刊登在協會的《音樂通訊》（Music Magazine）月刊裡。這份月刊除了刊登音樂會及音樂家資訊外，還是音樂知識、導賞及討論平台，執筆的包括林聲翕教授、國樂大師呂振原，以及賴詒恩神父、哈威少校（Charles Harvey）等樂評家。協會普通會員年費 10 元、學生年費 5 元，會員參加協會活動和購買音樂會門票均有優惠。會員由開始時 47 人，於兩個月內增加至超過 700 人，其中包括一次過支付 250 元成為終身會員的港督葛量洪。[132]

1956 年 5 月，該協會首次主辦洛杉磯愛樂樂團（Los Angeles Philharmonic）在九龍伊利沙伯青年館（即麥花臣場館）演出三場，成為首隊國際級樂團在香港奏樂。在此之前一年，著名美國空中交響樂團（Symphony of the Air，前身為托斯卡尼尼的 NBC 樂團）在亞洲巡演台灣站之後，因香港沒有足夠設施而過門不入，成為遺憾。[133] 洛杉磯愛樂樂團在總指揮華倫斯坦（Alfred Wallenstein）領導下，105 位樂師演奏貝多芬第五交響曲、德布西《大海》、巴伯《造謠學校序曲》、阿班尼斯《西班牙組曲》等管弦作品，讓全院滿座聽眾享受現場大型交響效果（五組弦樂數目為 16/12/11/10/8）。但 5 月初夏天氣潮熱，《工商晚報》以標題〈大樂隊無用武地大會堂非建不可〉報導如下狼狽場景：「隊員既然弄得滿頭大汗，觀眾也熱得快要暈倒。各場表演，真正『熱』烈萬分。」[134] 上文提到協會主席 Peter Sharp 作出關於大會堂的呼籲，正是在該演出後發表的。

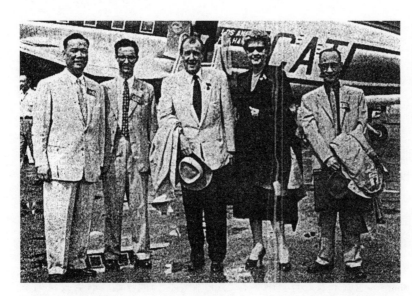

華倫斯坦（中）、林聲翕（左一）和韋瀚章（右一）在啟德機場合影

洛杉磯愛樂樂團在伊利沙伯青年館排練

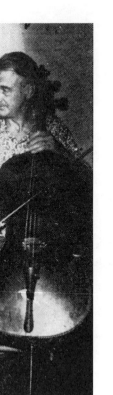

真正為協會以至香港載入史冊的，是 1959 年 10 月 25 日請來卡拉揚（Herbert von Karajan）及維也納愛樂樂團（Vienna Philharmonic）在利舞台的演出。當年樂團進行 44 天的環球巡演，剛在馬尼拉為 5,000 人演出，51 歲的卡拉揚正值新婚，由法國妻子同行。那是卡拉揚傳奇一生中唯一的香港演出，利舞台應樂隊要求，一個多月前以多層式設計舞台，當時「仙鳳鳴」剛演完《蝶影紅梨記》不久。可是舞台容納不了全體 105 人的樂隊，最後只有裁減部分人數。該場音樂會作為第五屆香港藝術節的一環，傳媒稱之為「香港有史以來最顯赫的音樂盛會」。[135] 雖然票價作破紀錄的 37.5 元一張（最便宜也要 10.6 元），但旋即售罄，香港電台亦罕有地作現場直播。音樂會以貝多芬第七交響曲開始，下半場節目包括理查·史特勞斯《狄爾開玩笑》、約翰·史特勞斯《蝙蝠序曲》及《皇帝圓舞曲》，最後以加演維也納新年音樂會壓軸的《拉德茨基進行曲》作結。水平之高促使《南華早報》樂評說：「我們根本不夠資格作任何批評。」但亦有意見認為選曲不夠份量，有輕

視香港聽眾之嫌。然而音樂廳的迫切需求仍然是傳媒的焦點，《華僑日報》評論說：「香港——東方之珠至今仍未有一專為音樂演奏之會堂而不禁為之憐惜不已。」[136] 其實說此話時，大會堂所用的 990 枝混凝土樁正由建新公司等五間打樁公司打進新填海地段，香港文化新的一頁指日可待。

以專業舞台的時代即將來臨作為一個誘因，五十年代中開始，不少有志的年輕音樂家出國深造，包括趙綺霞（1955 年）、費明儀（1956 年）、江樺、孫家雯（1957 年）、盧景文（1959 年）等。另外返港作公開演出的有黃麗文，繼 1953 年從英國皇家音樂學院畢業回港與夏利柯合作演出後，1956 年再與梅雅麗（Moya Rea）演出包括由自己改編自南唐李後主詞的古曲《浪淘沙》等中國作品。[137] 夏利柯弟子之一的阮詠霓 1954 年與中英樂團在璇宮戲院演出法朗克《交響變奏曲》後到美國留學，1957 年學成訪港，加入香港電台，翌年與改名後的香港管弦樂團兩度演出，分別演奏葛里格及蕭邦第二鋼琴協奏曲。另一位留美返港的鋼琴家吳樂美，與港樂合演李斯特第一鋼琴協奏曲。以上三首鋼琴協奏曲都在港大陸佑堂演出。[138] 至於 1954 年在璇宮的一場，所採用的鋼琴背後有一段故事，反映政府投資文化資源之前，香港音樂設施的尷尬情況。

事緣歐德禮 1952 年開始邀請國際古典巨星家來港演出，首位蒞臨的鋼琴大師肯拿（Louis Kentner）1953 年所採用的鋼琴，是從滙豐銀行總經理家中借來的史丹威三角琴。由於星級鋼琴家將陸續來港，包括所羅門和答應再度來港的肯拿，鋼琴教育家杜蘭夫人寫信到傳媒，公開呼籲籌款購置鋼琴，她引用肯拿的建議，購買「史坦威牌，九呎一英寸大小，完全適合熱帶之用。價格一萬六千元。就是說，四十元一根弦、六十元一個錘，弦錘隨大眾認購，集腋成裘……朋友們，你說這個辦法好嗎？」可是公眾反應猶如石沉大海。杜蘭夫人和丈夫於是用儲蓄自行去歐洲購買名琴。阮詠霓與中英樂團的法朗克《交響變奏曲》就是用杜蘭夫婦的史丹威鋼琴來演奏的。[139]

最後談一下五十年代香港與內地關係在音樂方面的一些互動。1949 年內戰

一九五三年杜蘭夫婦眾籌不遂貸款購置的大三角琴，攝於二〇一七年拔萃男書院。

結束前後，港英政府面對複雜多變的新形勢，修訂《社團登記條例》以加強管制，要求所有團體接受登記，結果有 38 個社團被拒，其中之一是與中英樂團合作過的虹虹合唱團，部分成員返回廣州繼續活動。[140]

隨著英國 1950 年 1 月 6 日承認北京新政府，情況稍為舒緩。1 月 8 日，「國立音專留港校友音樂會」在香港大酒店舉行，演出者包括女高音胡雪谷、男低音馬國霖等獨唱、馬思聰的妹妹馬思芸長笛獨奏，以及分別由 47 和 23 位國立音專舊生（就讀於上海、青木關、南京三大時期）組成的合唱團和樂隊，指揮是趙梅伯的男高音學生田鳴恩。女聲合唱成員包括從上海移居香港不久的南京校友費明儀。男聲部方面有國立音專畢業的男高音黃源尹、客串男低音的鋼琴家周書紳、男高音聲部的黎草田等。樂隊方面五個弦樂組比較齊全，由前中華交響樂團首席周恩清領奏，四大木管（欠雙簧管）、小號、長號各一人。

一個月後的農曆新年期間，一個由 78 人組成的「港九音樂界回穗觀光團」前往廣州訪問演出，是 1949 年以來首個香港音樂團體到訪內地。67 人合唱團由隨行的陸華柏等以鋼琴、田鳴恩以手風琴伴奏，唱出國歌、國際歌等合唱歌曲，由草田指揮。期間訪問團得到省主席葉劍英和華南文化藝術界

聯合會主席歐陽山接見。[141]

五十年代國際冷戰正酣,慘烈的韓戰(1950-1953)過後,東西陣營壁壘分明,香港猶如處於中西夾縫之間。1956年4月,應華南文聯邀請,中英樂團由駐港英國文化委員會代表譚寶蓮(Janet Tomblin)率領到廣州訪問。《新華社》報導文聯主席歐陽山在火車月台恭迎香港客人,這顯然與當時國家正處於所謂「百花齊放、百家爭鳴」的寬鬆政治氣氛有關。雖然官方邀請的是「香港中英交響樂團」,但實際出訪的樂團成員不足10人。據白德回憶,樂團成員不少受到任職於英美公司的老闆威脅,參加廣州之行可招致職位不保。[142] 結果成行的少數樂師只能演重奏作品,例如長笛與巴松管二

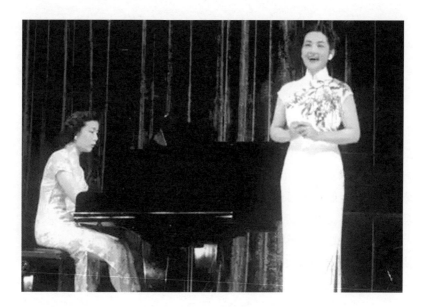

一九五六年八月周小燕在璇宮演出

重奏（黃呈權、張永壽），白德、范孟桓、范孟莊兄弟等演出四重奏、費明儀獨唱中國民歌和《卡蒂斯城的姑娘》等外國藝術歌曲。夏利柯作鋼琴伴奏之餘，亦彈奏自己改編的廣東音樂。據《中國新聞社》報導，4 月 20 至 21 日兩晚在中山紀念堂的演出，逾萬人出席欣賞。[143]

1956 年 10 月九龍因「雙十國旗」引發的騷動和戒嚴，令政治氣氛又再度緊張，但無阻中英樂團再訪羊城。1957 年 4 月 20 至 21 日，樂團繼續以小組形式在中山紀念堂演出，除了白德領導的四重奏、黃呈權的長笛獨奏外，這次匯演包括女高音江樺、男高音孫家雯的獨唱等。更為特別的，是安排夏利柯在南方大戲院舉行「鋼琴欣賞會」，獨奏貝多芬、蕭邦、葛里格以及他自己改編的《旱天雷》等廣東音樂。原來一年前他在廣州演出時，台下不少他戰前在廣州中山大學教授的學生及學生的學生，他們都表示希望聽到老師的專場，結果如願以償。[144] 據白德回憶，廣州 1957 年下旬派來歌舞團，在北角璇宮演出歌舞、話劇，場場滿座。只是好景不常，同年爆發的反右運動席捲全國。香港樂團再次北上，已經是 1986 年，由中英樂團改名而成的香港管弦樂團。

上文提到 1949 年後南來的音樂人才或過境或居港，其實五十年代初離港北

上的也不乏其人。最著名的乃粵劇界兩大巨頭，即三十年代的兩大老倌薛覺先及馬師曾，相繼定居廣州，在當地演出及進行粵劇改革。1954 年薛覺先和夫人唐雪卿以及 1955 年馬師曾和紅線女的北上在香港引起很大震撼，尤其是粵劇界和電影界。同樣激起漣漪的，是鋼琴家吳樂懿 1954 年從英、法留學後，抵港與父母團聚，期間在香港電台獻技。5 月在娛樂戲院舉行獨奏會，得到殷商及文化界鼎力支持，發起人包括周壽臣爵士、富亞、夏利柯、趙梅伯等，出席者有港督夫人、輔政司柏立基等政經高層人士，演出前更高調在告羅士打酒店舉行記者招待會。然而吳樂懿演出後不久，即靜悄悄返回上海。[145] 同樣在事業高峰期離港返滬的，是曾為 100 多部電影配樂的作曲家葉純之，1955 年舉家移居上海。32 年後他重返香江定居，1992 年更出任香港音樂專科學校校長，1997 年在上海龍華醫院辭世。[146]

V. 小結

本書述說香港的音樂文化發展進程，從上世紀三十年代開始，止於五十年代的最後一天。巧合的是，1959 年這一年發生不少音樂大事，正好作階段性總結，茲簡述如下。

首先是上文已提到的大型中樂樂隊在 1959 年初首次公演，預示以中國傳統器樂演奏（非伴奏）管弦樂的雛形已成。同年 11 月由香港電台主辦的「香港廣播電台藝術節」推出中國管弦樂大合奏，吸引逾千聽眾。西洋樂隊除了 1957 年中英樂團改名為香港管弦樂團以外，林聲翕的華南管弦樂團 1959 年開始售票，演出中西管弦作品。反觀前香港輕音樂團，自從香港大酒店拆卸後，只能遊走於麗池等夜總會，漸漸演變為以流行樂隊風格奏樂。這個轉型恰巧碰上該團前首席、白俄小提琴家奧洛夫被發現喪命於銅鑼灣寓所內，終年 46 歲，時為 1959 年 7 月。[147]

同樣英年早逝的是粵劇大師唐滌生，1959 年 9 月 15 日晚在利舞台督導仙鳳鳴劇團演出《再世紅梅記》，演到第四幕〈紅梅閣〉時，突然在台上暈

倒，繼而嘔吐大作，送到鄰近之法國醫院，經搶救後宣告不治，終年僅 42
歲。[148] 同年花旦王芳艷芬結婚而宣告息影、待產。繼薛、馬兩大老倌離港，
粵劇界從此不一樣。[149]

成立於 1934 年的香港歌詠團亦於 1959 年開始改變藝術方向，從純合唱改
為以演出輕歌劇為主的劇團，每年製作一套演出，全部以小樂隊伴奏。同
年 12 月在港大演出三場吉伯特與蘇利文的《日本天皇》。英文樂評特別提
出，未來的大會堂設有台前樂池，將可免卻拆掉前面幾行座位的麻煩。[150]

1959 年也是香港新一代音樂人才頻仍往返海外的一年。例如盧景文以港大
學生身份獲全額獎學金到羅馬深造。另外已經在巴黎留學接近三年的費明
儀亦於年初返港三個月，期間在港大陸佑堂作匯報演出。此外，正於英國
皇家音樂學院攻讀的 18 歲鋼琴家卓一龍贏得 1959 年度英聯邦青年音樂節
聯邦獎。[151]

1959 年剛好是校際音樂節第 11 年，各項比賽累計參加人數不少，而且每年
俱增。《華僑日報》更以〈香港人對音樂興趣日趨普及〉為題作出報導。[152]
英文樂評亦特別提及華南管弦樂團的音樂會有大批年輕聽眾。[153] 同樣吸引
大批愛樂者的，是陳浩才的紅寶石餐廳 HiFi 音樂會，1959 年 1 月在九龍首
先播放比尋爵士的葛里格《皮雅金》唱片，以饗大眾。5 月開始，每週兩晚
舉行，週日晚 9 時在香港、週三晚 7 時在九龍。由於廣受歡迎，陳氏一年
後到香港電台主持《醉人音樂》，成為半個世紀的長壽節目。[154]

與此同時，歐美流行音樂以更大磁力吸引年輕人。1959 年 2 月舉行的一項
大型扶貧籌款大會上，首次包括「天才歌唱大會」環節，其中的「香港貓王」
決賽，吸引幾十人參加。負責伴奏的「青年業餘爵士樂隊」，由「第一流
鋼琴家顧嘉煇先生」領導，六位成員「都是名不虛傳的本港第一流爵士音
樂家」，包括吹奏喇叭的歐志雄、單簧管徐華、色士風歐志偉、低音大提
琴陳伯毅，以及鼓手花顯文。[155]

對於年輕人對音樂的熱情，歐德禮似乎洞悉先機。1959 年 5 月他提出願意提供獎學金給學生欣賞文化節目，條件是政府需要提供適當的場地。歐氏此時已經不再經營璇宮（改名為皇都）戲院，對時下粗俗的娛樂表示強烈意見：「現在是時候我們對平庸或粗俗的東西說不！」他亦透露已去信政府，希望在北角物色地段，興建一座非牟利的音樂廳，「藉此青少年不再流離街頭」。[156]

結束五十年代的最強音，莫過於卡拉揚與維也納愛樂樂團的歷史性訪港演出，為戰後香港音樂文化穩步發展推至高潮，對正在興建中的大會堂注入無限的憧憬、期待與想像，也為本書的時間段蓋上一個響亮的休止符。

註 釋

1. 引自〈新香港的文化活動〉，《新東亞》1942 年 9 月 1 日，載於陳智德編，《香港文學大系 1919-1949：文學史料卷》，香港：商務印書館（香港）有限公司，2016 年，頁 455。

2. 《孖剌西報》1930 年 12 月 9 日。

3. 同上，1935 年 7 月 20 日。

4. 《中國郵報》1930 年 1 月 17 日。

5. 《士蔑西報》1932 年 12 月 29 日 -1933 年 1 月 6-7 日。

6. 同上，1931 年 12 月 3 日。

7. Solomon Bard, *Voices From the Past: Hong Kong 1842-1918*, Hong Kong: Hong Kong University Press, 2002, p.56.

8. 《工商晚報》1959 年 4 月 12 日。

9. 《士蔑西報》1927 年 4 月 19 日。

10. 《中國郵報》1930 年 1 月 27 日、2 月 28 日。

11. 同上，1930 年 4 月 24 日、11 月 13 日。

12. 同上，1933 年 4 月 11 日。

13. 《天光報》1933 年 8 月 11 日。

14. 《工商日報》1939 年 12 月 11 日。

15. 《中國郵報》1933 年 1 月 25 日、1939 年 1 月 17 日。

16. 《士蔑西報》1933 年 3 月 9 日。

17. 《孖剌西報》1936 年 5 月 5 日。

18. 《中國郵報》1935 年 6 月 27 日。

19. 《孖剌西報》1935 年 11 月 23 日。

20. 同上，1931 年 12 月 19 日。

21. 同上，1932 年 9 月 13 日。

22. 《中國郵報》1933 年 6 月 28 日。

23. 同上，1932 年 7 月 5 日。

24. 《士蔑西報》1934 年 11 月 27 日。

25. 《孖剌西報》1935 年 3 月 8 日。

26. 《士蔑西報》1938 年 7 月 13 日、8 月 3 日。

27. 同上，1939 年 8 月 11 日、11 月 19 日。

28. 同上，1936 年 2 月 11 日。

29. 《中國郵報》1937 年 1 月 2 日。

30. 同上，1937 年 2 月 22 日。

31. 《孖剌西報》1938 年 3 月 15 日。

32. 同上，1940 年 10 月 16 日。

33. 《士蔑西報》1941 年 9 月 27 日。

34. 《士蔑西報》1936 年 10 月 17 日。

35. 同上，1930 年 3 月 7 日。

36. 《中國郵報》1932 年 10 月 21 日。

37. 《孖剌西報》1935 年 2 月 12 日。

38. 《中國郵報》1932 年 4 月 12 日。

39. 《孖剌西報》1935 年 1 月 10 日、《中國郵報》1936 年 7 月 8 日。

40. 《士蔑西報》1934 年 11 月 27 日。

41. 同上，1935 年 1 月 7 日。

42. 同上，1936 年 3 月 21 日、《香港週日快報》1936 年 3 月 22 日。

43. 《士蔑西報》1939 年 2 月 24 日。

44. 《孖剌西報》1938 年 11 月 11 日。黎爾福 1993 年曾回港指揮香港小交響樂團，演出他在二戰期間創作的 *In Memoriam*（悼念），以紀念為保衛香港而倒下的昔日同僚和學生。黎氏於 2014 年 4 月 5 日在美國辭世，享壽 101 歲。

45. 同上，1940 年 10 月 16 日。

46. 可參考聖約翰座堂網站「詩班歷史」。http://www.stjohnscathedral.org.hk/Page.aspx?lang=2&id=110

47. 《孖剌西報》1940 年 11 月 21 日。

48. 《南華早報》1929 年 9 月 3 日，演出是為華北饑荒籌款。

49. 《士蔑西報》1931 年 5 月 5 日。

50. 《孖剌西報》1931 年 6 月 19 日。

51. 《士蔑西報》1931 年 9 月 1 日。

52. 《孖剌西報》1932 年 4 月 25 日。

53. 同上，1933 年 9 月 9 日、1938 年 3 月 19 日。

54. 《士蔑西報》1931 年 10 月 31 日。

55. 同上，1939 年 2 月 17 日。

56. 《孖剌西報》1937 年 11 月 13 日。

57. 同上，1940 年 4 月 18 日。

58. 《南華早報》1941 年 12 月 8 日。

59. 《士蔑西報》、《中國郵報》1930 年 2 月 24 日。

60. 見黃麗松的口述歷史於「香港記憶」網站。www.hkmemory.hk

61. 《南華早報》1940 年 3 月 9 日。

62. 《大公報》1941 年 10 月 31 日。

63. 《工商日報》1930 年 5 月 1 日、《士蔑西報》1930 年 10 月 9 日。

64. 《中國郵報》1932 年 12 月 21 日。

65. 《士蔑西報》1937 年 5 月 8 日。

66. 同上，1930 年 6 月 7 日。

67. 《香港週日快報》1933 年 8 月 2 日。

68. 《士蔑西報》1930 年 8 月 15 日。

69. 同上，1931 年 5 月 8 日。

70. 同上 1930 年 12 月 2 日、《中國郵報》1931 年 5 月 11 日。夏利柯坦言離港是因為經濟原因。1933 年香港經濟復甦，夏氏欣然回港。

71. 《士蔑西報》1933 年 11 月 25 日。

72. 《南華早報》1939 年 5 月 10 日、10 月 26 日。

73. 《孖剌西報》1940 年 5 月 8 日。

74. 《南華早報》1939 年 4 月 10 日。

75. 沈冬著，《黃友棣——不能遺忘的杜鵑花》，台北：時報文化，2002 年，頁 51。

76. 《香港週日快報》1933 年 10 月 8 日、1929 年 9 月 1 日。

77. 參考自家族第三代 Stuart Braga 完成於 2012 年的博士論文 "Making Impressions：The adaptation of a Portuguese family to Hong Kong, 1700-1950"。

78. 《孖剌西報》1935 年 9 月 23 日、1936 年 4 月 27 日。

79. 《華字日報》、《大公報》1940 年 5 月 18 日。

80. 《大公報》1941 年 5 月 16、25 日。

81. 劉靖之著，《林聲翕傳》，香港：香港大學亞洲研究中心，2000 年，頁 25。

82. 《南華早報》1941 年 11 月 12 日。

83. 《華字日報》1939 年 1 月 9 日。

84. 《大公報》1940 年 3 月 17 日。

85. 《士蔑西報》1941 年 1 月 21 日、《大公報》1941 年 1 月 22 日。

86. 戴愛蓮、羅斌、吳靜妹著，《戴愛蓮：我的藝術與生活》，北京：人民音樂出版社／華夏出版社，2003 年，頁 87。

87. 《孖剌西報》1940 年 6 月 3 日、6 月 20 日。

88. 《南華早報》1941 年 11 月 29 日（廣告）、12 月 4 日。

89. 引自〈周恩來關於香港文藝運動情況向中央宣傳部和文委的報告，

1942 年 6 月 21 日〉，載於《香港文學大系 1919-1949：文學史料卷》，頁 454。

90. 《南華早報》、《士蔑西報》合併本 1945 年 9 月 15 日、9 月 30 日。

91. 同上，1945 年 10 月 10 日。

92. 《中國郵報》1945 年 11 月 6 日。

93. 《南華早報》、《士蔑西報》合併本 1945 年 10 月 11 日。

94. 同上，1945 年 12 月 24 日、《中國郵報》1945 年 12 月 30 日。

95. 《香港週日快報》1946 年 12 月 15 日。

96. 《工商晚報》1946 年 2 月 23 日、12 月 14 日，《中國郵報》1946 年 8 月 26 日。

97. 《中國郵報》1946 年 9 月 20 日、11 月 8 日、1947 年 1 月 11 日。

98. 首演《刁蠻公主》，見《中國郵報》1947 年 2 月 5 日。

99. 《中國郵報》1948 年 6 月 18、28 日。

100. 《南華早報》1948 年 8 月 17 日。

101. 《中國郵報》1948 年 11 月 19 日。

102. 同上，1949 年 11 月 12 日、12 月 19 日。

103. 同上，1948 年 7 月 30 日。

104. 同上，1948 年 4 月 29 日、《南華早報》1948 年 11 月 7 日（音樂會廣告）。

105. 李凌著，《音樂流花新集》，北京：中國文聯出版社，1999 年，頁 576-579；趙渢著，《趙渢的故事》，北京：北京大學出版社，2006 年，頁 113。

106. 《華僑日報》1947 年 11 月 5 日、1948 年 1 月 31 日。

107. 傅月美著，《大時代中的黎草田：一個香港本土音樂家的道路》，香港：黎草田紀念音樂協進會，1998 年，頁 290。

108. 《工商晚報》1951 年 7 月 12 日。

109. 《華僑日報》1951 年 2 月 1 日、10 月 21 日。

110. 同上，1949 年 7 月 17 日。

111. 同上，1953 年 12 月 6 日。

112. 根據由 Robert Nield 先生提供的香港歌詠團節目單。

113. 《中國郵報》1950 年 4 月 17 日。

114. 《南華早報》1953 年 5 月 26 日。

115. 《工商日報》1954 年 6 月 4 日。

116. 《工商日報》1950 年 6 月 3 日。

117. 《華僑日報》1954 年 7 月 6 日。

118. 1956 年 2 月 6 日布烈頓及皮亞士在電台的兩首珍貴錄音，收錄在 2014 年香港電台發行的專輯《四台經典：跨越四十載的珍藏美樂》；金波里演出兒童專場，見《工商晚報》1952 年 11 月 25 日；葛真臨時在璇宮加演第三場，見《華僑日報》1955 年 1 月 7 日。

119. 《華僑日報》1955 年 4 月 6、13 日。

120. 《中國郵報》1956 年 3 月 20 日、《大公報》1956 年 3 月 5 日。

121. 《華僑日報》1956 年 11 月 24 日、《大公報》1956 年 11 月 25 日。

122. 《工商日報》1958 年 4 月 27 日、《中國郵報》1958 年 5 月 5 日。

123. 《華僑日報》1959 年 5 月 3 日、10 月 24 日、《工商日報》1959 年 9 月 30 日。

124. 同上，1959 年 1 月 18 日、2 月 1 日。

125. 《大公報》1959 年 7 月 22 日。

126. 《華僑日報》1958 年 6 月 29 日。

127. 同上，1958 年 11 月 29 日、1960 年 11 月 10 日、1961 年 5 月 24 日。

128. 同上，1959 年 12 月 31 日。

129. 《大公報》1964 年 4 月 4 日，關於盧家熾與吳大江，可參考鄭學仁著，《吳大江傳》，香港：三聯書店（香港）有限公司，2006 年，頁 84-87。

130. 《華僑日報》1954 年 5 月 10 日。

131. 《中國郵報》1957 年 5 月 13 日。

132. 本部分關於協會主要參考各期《音樂通訊》；創會目的載於 1956 年 3 月第二屆藝術節的中英樂團《創世紀》場刊廣告。

133. 《工商晚報》1955 年 6 月 3 日。

134. 同上，1956 年 5 月 22 日。

135. 《香港虎報》1959 年 10 月 26 日。

136. 《南華早報》1959 年 10 月 27 日、《華僑日報》1959 年 10 月 14、25 日。

137. 《華僑日報》1953 年 10 月 10 日、1956 年 11 月 4 日。

138. 《大公報》1958 年 3 月 8 日、《工商日報》1958 年 10 月 18 日、《華僑日報》1959 年 12 月 2 日。

139. 《南華早報》1953 年 5 月 3 日、《華僑日報》1953 年 6 月 25 日、1954 年 5 月 25 日。

140. 《華僑日報》1947 年 9 月 24 日。

141. 《大時代中的黎草田：一個香港本土音樂家的道路》，頁 291-295。

142. Solomon Bard, *Light and Shade: Sketches from an Uncommon Life*, Hong Kong: Hong Kong University Press, 2009, p.148.

143. 《大公報》1956 年 4 月 14 日、《中國新聞社》5 月 12 日。

144. 《大公報》1957 年 4 月 18、19 日。

145. 《華僑日報》1954 年 5 月 13 日。

146. 葉純之著，《音樂美學十講》，湖南：湖南文藝出版社，2016 年，頁 2-4。

147. 《南華早報》1959 年 7 月 11 日。

148. 《華僑日報》1959 年 9 月 16 日。

149. 《華僑日報》1959 年 9 月 27 日。

150. 《中國郵報》1959 年 12 月 18 日。

151. 《工商日報》1959 年 4 月 16 日。

152. 《華僑日報》1959 年 10 月 8 日。

153. 《中國郵報》1959 年 5 月 5 日。

154. 《華僑日報》1959 年 2 月 24 日、5 月 31 日。

155. 同上，1959 年 2 月 15 日。

156. 《南華早報》1959 年 5 月 4 日。

口述歷史

電台主持、節目監製、電影演員、爵士鼓手

（一九二四—）

郭利民
(Uncle Ray)

香港作為移民城市，在英國人管治下迎來不同國籍人士路經一遊，以至定居。由於進出自由，戰前更有全開放的上海這個更大型的冒險家樂園，也有毗鄰的澳門以至廣州等與西方接觸更久遠的城市，吸引不少西方人東漸而來。隨他們傳入的文化品味與需求，包括音樂，逐漸發展成為本土文化甚至潮流。上世紀三十年代呱呱墮地的唱片工業和無線電台加速了音樂文化的傳播，對當時年輕一代的影響不亞於近年年輕人沉迷於手機文化。本文主人翁正是來自居港葡萄牙家庭第二代，通過唱片以及在大時代與音樂偶遇而成為世界紀錄保持者。

1924 年於灣仔出生的郭利民（Reinaldo Maria Cordeiro）是家中六個孩子的老五。父親是滙豐

銀行高級職員，母親原來是澳門軍官女兒，下嫁到香港作賢
內助。跟父親、二哥和大部分居港葡萄牙子弟一樣，郭利民
入讀聖約瑟書院，畢業當年正值日本侵略香港，爾後跟母親
返娘家澳門，期間首次遇上戶外爵士大樂隊慰勞音樂會，從
中啟發對音樂的濃厚興趣，尤其位居正中的鼓手。戰後回港，
由父親安排進入滙豐擔任文員，但無減他對爵士鼓的興趣，
自組三重奏每晚在餐廳演出，由上海回流香港的吹奏單簧管
的二哥亦加入其中。1949 年，郭利民加盟剛開台的麗的呼聲，
開創現場音樂節目，由此開始了他漫長的電台生涯（1960 年
加入香港電台任職至今）。2000 年以 51 年年資，獲頒健力士
最長壽唱片騎師世界紀錄，迄今以逾 90 歲高齡每晚刷新一次。
幾十年內訪問世界音樂殿堂級人物超過 60 位，其中一星期三
次訪問披頭四又是另一項紀錄。1970 年帶同本地流行樂隊代
表香港出席大阪世界博覽會，同年啟播 *All the Way with Ray* 節
目，之後參演許氏兄弟《摩登保鑣》等多部電影。1987 年獲
英女皇頒發 MBE 勳銜，2008 年獲香港特區政府頒發銅紫荊星
章，2012 年獲香港演藝學院頒予名譽院士。

一九二九年，五歲的郭利民和妹妹 Olga。

葡萄牙人比英國人到達他們稱之為「遠東」的地區，早至少兩個世紀。他們開始管治澳門的官方年份為 1557 年，英國於香港則為 1842 年。到了二十世紀，葡人在香港落地生根的人數不比英國人少，其中更有成功進入建制和商業大行的，例如七、八十年代市政局主席沙利士、行政及立法局議員羅保等。至於更早期的，則以布力架家族（Braga family）最為顯赫。布力架（José Pedro Braga）1871 年生於香港，曾擔任《士蔑西報》執行主編，1929 年成為首位進入立法局的葡萄牙人，1932 年喇沙書院建校負責人之一，之後出任中華電力公司董事總經理，期間發展九龍地段，現在豪宅區加多利山的布力架街即以他命名。他的眾多子女之中有小提琴家、鋼琴

家等，東尼・布力架（Tony Braga）更是位熱心的藝術推動者，戰後他有份成立的中英學會對 1962 年大會堂的落成居功不少。[1]

1924 年 12 月 12 日出生的郭利民口中沒有金鎖匙。誕生在灣仔道的家（即舊國泰戲院樓上），是名副其實的中產階層，雙親與音樂無緣。父親在滙豐銀行工作，加上另有外遇，在家時間不多。單身母親帶著六個孩子，日夜辛勞，但每星期天仍堅持帶著全家參加週日彌撒。

兒時郭利民在灣仔聖心修女書院附屬幼兒園上課，那是他三個姐姐的母校。回憶當年，他對於上課的印象是：「孩子在班上整天跑來跑去，沒甚麼音樂可言。」至於就讀小學、中學的聖約瑟書院那些年，關於音樂的記憶並不多。「學校雖然有音樂課，由一位年輕的神職人員教和聲、唱歌等，我是合唱團成員之一，在學校的小教堂中活動，過程很悶。」1936 年學校舉行建校 60 年鑽石金禧大型音樂會，費萊德・卡比奧（Fred Caprio）、夏利柯（Hary Ore）等登台演奏。[2] 郭利民當年 12 歲，今天已一點都記不起來。反而最深印象的是課堂小息時跑到校園外、山頂纜車路軌旁的流動小販，「以一毛錢可以買到 12 條熱辣辣的豬腸粉，加上各種醬料，滋味無比！」

郭利民早年的音樂接觸，主要來自他的家人。把音樂帶進家中的，是大姐 Molly 的菲律賓籍丈夫 Benny Constantino。「Benny 擅長吹奏單簧管和色士風，但更多是揮動指揮棒，領導爵士大樂隊演出。他的音樂啟發了我的二哥 Armando，也同樣吹奏色士風。三十年代初香港受全球經濟低迷影響，Benny 感到在港奏樂沒甚麼前途，遂北上到上海，繼續他的大樂隊演奏。我的姐姐當然跟著去，她的中文很好，懂上海話，在那裡溝通比較方便。但讓我意外的，是我的二哥後來也去了上海，參加我姐夫的樂隊，在那裡非常成功，我是從沒有想過他會以音樂作為職業的。二哥比我年長 10 歲，當時他剛從聖約瑟書院畢業，音樂天份很高，吹得一手極好的單簧管和色士風，總之甚麼音域的，高音或低音，他都手到拿來，照吹如儀。另外他也為大樂隊編曲。據我所知，我哥沒正式學過音樂，但他喜愛收集 78 轉黑膠

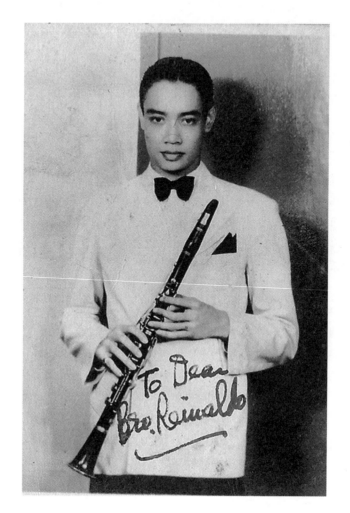

唱片，以當時來說是個時尚，非常流行。他在家中播放唱片，我也從中認
識 Mills Brothers、Bing Crosby、Deanna Durbin、Benny Goodman、Artie Shaw、
Glenn Miller 等的音樂，對我有一定的影響，尤其是爵士大樂隊的音樂。」
就是 80 年後的今天，在郭利民的午夜節目時段中，幾近絕響的老派音樂仍
不時在大氣電波中聽到，可見鍾情至深，三歲定超過八十。

由於姐夫、哥哥等家中的音樂人相繼北上，郭利民青少年時期的音樂接觸
未有進一步發展，比他還年輕的 ZBW 電台的音樂節目亦頗為有限。「當時
的電台規模很小，寄居在中環畢打街郵政大廈，多年後才搬到電氣大廈，

即後來改名的水星大廈。」

郭利民清楚記得他的音樂開竅，是出席一場聖誕音樂會。地點不在香港，而是在一江之隔的澳門，時為日本佔領香港的三年零八個月期間，郭利民一家回到母親的出生地，在那裡避過戰亂。「我們當時作為難民，住在『東匯』（音譯）難民中心，媽媽是營中的主廚，負責 140 人的膳食。我和媽媽關係最好，因此經常在廚房中幫手。」

1942 年聖誕節前後，就在他剛過 18 歲生日不久，營區舉行一年一度全體參與的遊藝晚會，更籌到足夠費用，請來由菲律賓人 "Pinky" Paneda 領班的大樂隊到場演奏。這個樂隊與另一個由葡萄牙人嘉尼路（Art Carneiro）領班的樂隊是當時澳門最著名的職業樂隊，兩者均於新馬路的舊濠璟酒店奏樂。[3]（關於嘉尼路在日佔時期香港指揮交響樂，可參考本書的日佔章節）

對於首次現場觀賞大樂隊演出的感受，郭利民津津有味的回憶説：「大樂隊的音樂，我當時已經從唱片聽過不少。但親身在現場聆聽完全是另一回事。我簡直興奮極了！如果要我説我是何時踏上音樂的人生路，那場音樂會肯定就是起步點。」

他憶述當時他並非被動的坐在台下，而是在舞台正中央的鼓手背後，整個演奏過程，盡在眼簾。「我全程注視著鼓手的一舉一動，發現他是整個樂隊的中心人物，加上他坐得既正中又高高在上，引來全場目光。我當時就告訴自己：那正是我想要的。」

鼓聲縈繞腦海不絕，郭利民手癢難耐，無鼓可練的情況下，就在廚房現場練習。「我把大大小小的煲、煎鍋、鑊當鼓來打，那個廚房很大，廚具也很多，給我很大的滿足。但我母親卻受不了，説我大半天不停的敲，廚具都快要打壞，叫她發瘋了，喝令我馬上停止。我後來檢視，沒有打壞甚麼的，變了形就有一點（説罷大笑）。」

郭利民對音樂和爵士鼓可以用迷戀來形容，絕非一時亢奮。戰後舉家回港後，他曾短暫在赤柱監獄工作，後來經過父親安排，得以到滙豐銀行的往來戶口部門上班，月薪 200 元。在當時百廢待興的情況來看，這無疑是份優差。但對二十出頭的郭利民來說，拿著厚厚的賬本走來走去沉悶至極。可是基於生活現實和父親的關係，他在滙豐的日子也有四年之久。

「當我在銀行工作第三年前後，我秘密接觸位於尖沙咀彌敦道與山林道交界的俄羅斯 Chantecler（雄雞大飯店），它原來是間麵包、西餅店，中、俄合營，但華人是大老闆。其時戰後不久，經濟疲弱，只能買糕餅。當我跟他們接觸時，我並不知道該店轉型在即，把門市增值，晚上提供晚餐、酒水，伴以現場音樂和舞場。因此當我申請作為晚間的駐店樂師時，很快就被接納了。當時我全無演奏經驗，於是我找來兩位老友，分別司職鋼琴、貝斯，加上我的鼓，就這樣成立一個三重奏，白天在銀行上班，晚上在餐廳演奏各種類型的音樂，都是通過唱片學會的。樂器方面由我們自己提供，當然我買不起一套鼓，那是租來的。」

至於顧客方面，郭利民記得大部分都是華人，晚上到餐廳消閒娛樂，有唱歌的，也有跳舞的。小樂隊傾力演奏，以顧客離開座位到舞池跳舞為目的。除了餐廳以外，他閒時也與樂隊到處奏樂，例如除夕在淺水灣酒店客串演出。多年後他到洛杉磯探望四姐，在當地唐人餐館吃飯，進門時該店經理恍如久別重逢的老友般作熱情擁抱，說：「Uncle Ray！」原來他是以前淺水灣酒店的侍應，記得那次除夕的演奏。

「我們三重奏在餐廳演了一段日子之後，二哥 Armando 從上海回來了。為了保持三重奏格式，我唯有請走了貝斯，改成鋼琴、色士風、鼓三重奏，這個組合很新鮮，很受顧客歡迎。那時差不多是我在滙豐工作的第四年。我於是告訴父親我想辭職，轉行全職打鼓，嚇得他幾乎心臟病發作！」

請辭滙豐是 1949 年前後的事。當年 3 月 22 日，香港首個收費電台麗的呼

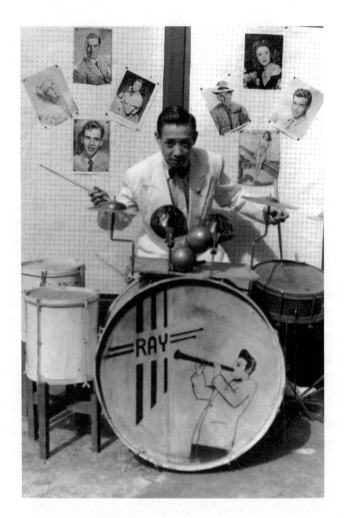

四十年代末爵士鼓手郭利民

聲啟播，設有中、西兩個電台，每天播放時間為早上 7 時到午夜 0 時。[4]「麗的開台之前，二哥已經是該台的行政人員，在太古船塢臨時寫字樓上班，大佛口的麗的總部還未開張。他決定轉行，放棄近 20 年的音樂演奏生涯，同時也問我有沒有興趣加入電台。」

如果郭利民當時說不，而繼續他的鼓樂、三重奏，那就沒有之後幾十年的電台元老、樂壇教父 Uncle Ray。他娓娓道出入行經過：「經過二哥的安排，麗的遠東總經理法蘭・夏理士（Frank Harris）約見了我。這位美國老闆很爽快直接的問我，為何有興趣在麗的工作。我如實簡單地告訴他，因為我

喜歡音樂！當刻他就說，那好，月薪 700 元。我大吃一驚，那是我在滙豐的三倍人工啊！他見我不說話，就說，甚麼？嫌少？你想多一些？我馬上就答應了。然後他說，下週一上班，可以嗎？我簡直嚇了一跳，我是完全沒有電台經驗的，何況那天是週五啊！」2000 年，郭利民以 51 年年資成為健力士世界紀錄的最長壽唱片騎師，就是從那一刻算起。

為了應付新工作，郭利民告別鼓手生涯。在電台第一份差事是為音樂節目撰寫讀稿。當時電台一定要按經批准的稿逐字讀的。「我幾乎是一夜之間從爵士鼓手變成音樂文字工作者。儘管那些音樂、歌手都是熟悉的，但寫稿這一行我是從零開始的。作為二十幾歲的青年，我拼命的學，不斷查看英美音樂雜誌、目錄冊等，為電台的 *Diamond Music Show*、*Shiro Hit Parade* 等音樂節目撰稿。」

作為當時香港的第二個電台，郭利民認為麗的呼聲較香港電台更受歡迎，英文台尤甚。「在電視機年代之前，收音機是資訊和娛樂的主要來源。在戰後的那段日子，英文台影響力很大，所有回流香港的非華人都收聽英文台。」

過了不多久，郭利民主持他的第一個音樂節目，*Progressive Jazz*。正是通過該節目，郭利民遇上貴人，改寫一生。事緣有一天，加拿大籍節目監製鄧祿普（Roy Dunlop，也是本書另一口述者沈鑒治在麗的呼聲的老闆）帶來一位瑞士客人，郭利民得知他喜歡爵士樂，就邀請他到節目做嘉賓。在訪談間始發現，此人對爵士樂無所不知，而且曾與眾多爵士巨擘、傳奇樂隊領班面談，包括 Count Basie、Duke Ellington 等。節目結束後，郭利民滿懷尊敬，邀請瑞士客人到中環七重天餐廳，欣賞本地爵士樂師 Bill Rodriguez 和歌手 Stella 以及四重奏，讓客人享受非常。到後來才得悉，他原來是瑞士廣播電台高層 Lance Shannon。他向郭利民的老闆鄧祿普進言，「給這位進取青年一個機會吧」。此後不久，郭利民獲委任成為唱片騎師和節目主持，包括由他首創的新人演出時段，例如 *Talent Time*、*Rumpus Time*，比今天《中國好聲音》、《全美一叮》等節目早半個世紀，讓一眾愛好音樂而又有一

定表演才華的人士一展所長。

「作為唱片騎師，我選播的音樂是爵士樂、流行音樂並重，總之我播放我所喜愛的唱片，老闆不諳音樂，但卻很信任我。當時電台有一個唱片圖書館，我播放的音樂都是來自那裡的，又或由我提出從海外訂購的，少有動用我家中唱片。館長是 Myatt 女士，她後來退休到夏威夷。當時我採用的唱片大多是來自美國的，主要是因為風格問題。英美爵士樂隊的風格頗為不一樣。英式是柔性一些的，美式則更為炫技、表演性強，通常由星級大師領奏，那也是我喜歡的。英國唱片要到六十年代披頭四才開始火紅起來。麗的呼聲結業時那些唱片就四散東西了。」

在 *Talent Time* 之前，郭利民還主持過一個專為駐港英軍而設，名為 *Forces' Favourites* 的節目，每星期六在花園道口的美利軍營（即現時的長江中心）舉行。其間有一位駐守九龍塘軍營的修車大兵，名字為 Terry Parsons，聲音美極了，每次參加都拿冠軍，連贏七個星期。結果沒人再敢報名。於是郭利民為他舉行一場獨唱會，條件是以後不再參演。此人便是後來大名鼎鼎的 Matt Monro，代表作包括經典電影如《鐵金剛勇破間諜網》、《獅子與我》等的主題曲。[5]60 多年後郭利民深情回憶：「我很自豪

郭利民（中排右一）的節目成為樂隊表演平台，包括 Giancarlo（後排）、Fabulous Echo（中排），東尼·卡比奧（前排左二）。

的說，這位歌唱界的天皇巨星的天才是在香港被發掘的。他很愛香港，曾多次回訪，也很念舊，每次回來都到港台作我的嘉賓。但我也很遺憾的說，1985 年他因癌症去世，成因可能是抽煙太厲害。而他起初多次獲獎的禮品，正是一大盒香煙！」

郭利民主持並開放給社會大眾表演的節目，除了提供平台給無名天才和年輕人抒發才華之外，亦同樣有造星效果，例如回音樂隊，成功打進國際歌壇。須知當時社會處於起步階段，物質條件匱乏，郭利民沒有高談甚麼「正能量」，只是通過他的播音筒和對音樂的無比熱忱，記錄下來的不光是歷史，還有一張又一張把香港打進國際市場的唱片。

「回音樂隊最初到 Rumpus Time（電台節目）演出時，只是一班十來歲的菲律賓青少年，父母大多數是音樂人，忙於演奏幹活。他們已經輟學，穿著 T 恤、牛仔褲到我的節目演出。然而他們的演奏非常有活力，十分討好，現場的年輕聽眾反應強烈。於是我邀請他們再來演出，如是者他們演出了很多次。節目是有贊助商的，他們所得到紀念品包括可樂、綠寶等樽裝汽水。」

經過一輪演出，這個六人組合越唱越起勁，郭利民於是把他們舉薦給鑽石

五十年代郭利民與方逸華合影

唱片公司老闆、他的葡萄牙老友 Ren da Silva。聽過內部試奏後，果然是塊好料，決定簽約灌錄唱片，那是鑽石唱片公司所簽的第一隊本地樂隊，由他的女兒 Frances 擔任監製兼經理人，把樂隊的名字從 P. I. Rock-n-Rollists（P. I. 即菲律賓島的英文簡寫）正式改為 Fabulous Echoes，即回音樂隊，處女作 *A Little Bit of Soap* 令樂隊一炮而紅，第二張的 *Dancing on the Moon* 同樣名列前茅。樂隊亦從中環百樂門夜總會，一直唱到泰國曼谷、美國拉斯維加斯，最後坐落夏威夷檀香山，名字再改為 Society of Seven（簡稱 SOS），一唱就是 40 年。

至於本地華人樂隊，郭利民認為那是六十年代以後的事，主要是由披頭四帶起。即是說，此前的新晉流行樂隊基本上由菲律賓年輕人主導。「五十年代的流行樂壇主要由菲律賓人掌控，演奏、編、作曲，他們都是一流高手，適應能力極強。他們一方面熟悉並引進外國歌曲，我的姐夫就是最佳例子，他們亦毫無難度地演奏甚至演唱國語或廣東歌。五十年代流行的夜總會大部分都是他們在奏樂，不少是國語歌，歌手包括方逸華、江玲、潘迪華等，為台下的老上海顧客演出，當時（1957 年）從新加坡移居香港的邵逸夫也是常客呢。菲律賓樂手音樂上樣樣皆能，他們唯一的問題是內訌、缺乏和諧。他們有一個樂師工會，但我覺得沒起甚麼作用。」

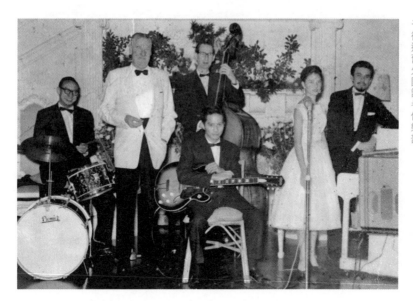

五十年代末郭利民與東尼・卡比奧（前）奏樂於干德道舊外國記者俱樂部

關於 1949 年前後來港的上海新移民（連同回流的大姐及丈夫、二哥），郭利民記得相當的一部分條件富裕，他們到來，為香港生色不少，帶動了不少高消費夜總會、舞廳、飯店，因為那是他們在上海的交際模式。在一段時間內，中環的百樂門、北角的麗池都擁有相當規模的歌舞團隊，為南來的新貴服務。（關於夜總會音樂，可參考本書東尼・卡比奧章節）

從三十年代爵士大樂隊時期到五十年代菲律賓音樂人時期，再到六、七十年代的本地華人樂隊，整個過程郭利民全部見證，也積極參與。他以過來人身份分析流行音樂在香港的發展過程，最後總結香港音樂經歷一系列的轉變週期。

「與其說香港以前是否一個文化沙漠，倒不如說經歷了每 10 至 20 年一次的轉變週期，每個期間的音樂品種由盛到衰，再由下一個新音樂品種所取代，如此類推。從三十年代的爵士大樂隊開始，到戰後小樂隊、六十年代流行樂隊、七十年代的士高、廣東歌、九十年代卡拉 OK 等，我見證了整個過程。變化的速度可以很快，尤其是當人們注入商業、投資元素。像一度風靡全城的的士高，不少商家斥資投入，但不多久便銷聲匿跡。就我個人來說，由新的取代舊的最佳例子就是我的大姐夫 Benny。他與大姐從上海

回來香港之後再沒有奏樂，因為他所專長的大樂隊形式已經式微了。他倒喜歡聽我的三重奏，或後來我與泰迪羅賓等人的小組合奏，他都喜歡到場聆聽。」

依他看，戰後到五十年代是本地樂壇的一個起步點，對各種音樂進行嘗試和探索。當時外國著名歌手鮮有來港演出，只有二、三線的歌手，例如Nancy Wilson。此外，華人樂手的參與相當低，「可能他們只顧發展事業、賺錢，音樂只作消閒，成不了他們的事業。」此外，唱片業尚未風行，引發不了作曲、演奏等良性誘因。他認為那要到七十年代顧嘉輝，許冠文、許冠傑兄弟，才正式啟動本地華人流行音樂文化。可是唱片業的急速發展，改變了社會欣賞音樂的模式，五、六十年代夜總會、餐廳等現場連歌帶舞蹈演出的平台逐漸被淘汰。在「變幻才是永恆」的香港精神底下，唯一保持不變的音樂平台可能就是電台，爾後的發展都離不開五十年代打下的基礎，而奠基人就是郭利民。

「首先我要感謝麗的呼聲把我帶進電台事業，亦提供我空間，可以做一些嶄新的事情。需知五十年代跟今天不一樣，那時管控很嚴，在大氣電波出街的，不能隨意講，而必須按稿唸。因此（在這樣的環境下）我得以用我自己的方法主持節目，例如請來現場樂隊、歌手作天才表演，那不是理所當然的。但一切都很順利，電台也很信任我和我做節目的風格。久而久之，我在音樂圈享受了一定名氣。」

1959 年商業電台開台，郭利民亦準備告別麗的呼聲，但不是加入新電台，而是加入當時名為 RHK 的香港電台。「1960 年我加入港台主要是因為該台有個職位空缺，輕音樂主管。前任主管 Aileen Woods 是位殿堂級人物，當時 75 歲了，我們都尊稱她為『阿嬤』。」

郭利民加入港台讓商台老闆何佐芝唏噓不已。「有一次我到中環藍天堂餐廳，剛好商台在那裡有活動，何先生坐在頭台。我於是走到他身旁，向他

打招呼，誰知他對我說：『Ray，我的電台事業唯一的遺憾就是沒請到你幫我！』」

郭利民加入港台後，相當程度延續他在麗的的節目風格，介紹大量西方流行歌曲以外，繼續主持現場演奏，讓本地年輕樂隊、歌手一展身手，尤其是六十年代中的 Lucky Dip，從電台錄音室的幾十聽眾，移師到開幕不久的大會堂劇院，400 多個座位場場滿座。亦帶出新一代的流行歌手，包括泰迪羅賓及花花公子樂隊、羅文及四步樂隊、Joe Junior 及 Side Effects 樂隊、許冠傑及蓮花樂隊、聶安達（Anders Nelsson）及 The Kontinentals 樂隊、歌手黎愛蓮（Irene Ryder）等。這一批新人的出現，離不開郭利民五十年代在麗的時期的耕耘。「麗的時期我是非常自由的，畢竟它是商業而非政府的。在港台，我不能說我有更多自由，那個時候的港台非常英國、非常官方。但在麗的，我就是老闆。沒有五十年代的發展，很難說後來的日子會如何。」♪

註 釋

1. 關於布力架家族史，可參考家族後人 Stuart Braga 2012 年提交澳洲國立大學的博士論文，"Making Impressions：The adaptation of a Portuguese family to Hong Kong, 1700-1950"。

2. 《士蔑西報》1936 年 5 月 18 日。

3. 可參考 UMA News Bulletin，2009 年 4-9 月，頁 17。

4. 《工商晚報》1949 年 3 月 22 日。

5. 可參考由他的女兒 Michele Monro 撰寫的 Matt Monro: The Singer's Singer 關於香港的章節。

作曲家、指揮家、小提琴家

林樂培

（一九二六─　）

香港與澳門一衣帶水，由於歷史原因，擁有別於神州大地的發展軌跡，各有特色。所遺留下來的音樂文化，受中西文化與大時代的洗禮，衍生出鮮明而富有性格、走在時代之先的音樂人。澳門地方雖小，但作為中西樞紐的歷史更長，建於 1728 年的聖約瑟修道院曾經是整個東亞（中國、日本）的傳道人訓練中心，被譽為遠東的第一所大學。毗鄰的崗頂劇院始建於 1860 年，乃是全中國首座西洋歌劇院，較香港的舊大會堂及其皇家劇院早近 10 年，而且仍完整健在，2005 年更被列為聯合國世界文化遺產名錄。從這些文化建設孕育出的音樂先驅們，他們那巨流般的成就更顯得小小濠江源頭的奧妙。出生在澳門的《黃河大合唱》作曲家冼星海，以及居澳 10 年的中國第一位音樂博士、上海國立音專校長蕭友梅等，都是在芸芸教堂的風琴歌聲熏陶下成長的。本文的主人翁也不例外。

1926 年生於澳門的林樂培，原名林嶽培（聖名 Domingos），來自一個共有兄弟姐妹 21 人的

大家庭。12 歲時就讀培正中學一年級，開始學習小提琴。翌年轉入聖約瑟修道院的小修院六年課程，跟隨奧地利的司馬榮（Guilherme Wilhelm Schmid）神父學習小提琴、合唱、指揮。1947 年來港，參加組建中英樂團，擔任小提琴手，同時參與堅道座堂、尖沙咀玫瑰堂的合唱、音樂劇創作、演出。師從富亞（Arrigo Foa）、關美楓教授，分別學習小提琴、樂理，1953 年考獲英國皇家音樂學院八級樂理，同年考進多倫多皇家音樂學院，1958 年獲頒作曲文憑。1960 至 1964 年到美國南加州大學，師從三屆奧斯卡電影音樂金像獎得主羅沙（Miklós Rózsa），在荷里活實習。

1965 年在香港大會堂由香港管弦樂團主辦個人作品專場，是華人作曲家的首次。1965 至 1970 年擔任麗的電視文化及綜合節目編導、1970 至 1977 年雅緻廣告公司創作總監。積極參與1973 年創辦亞洲作曲家同盟、1977 年香港作曲家及作詞家協會、1983 年香港作曲家聯會等。1977 至 1993 年擔任香港中樂團名譽顧問、客席指揮期間創作《秋決》、《昆蟲世界》等經典作品。1980 年到德國進修現代音樂。1983 至 1989 年擔任澳門室樂團音樂總監、1983 至 1984 年香港兒童合唱團音樂總監。1989 至 1994 年任教於香港大學音樂系。1999 年由香港作曲家及作詞家協會頒授音樂成就大獎、2010 年最佳正統作品金帆獎等。2016 年慶祝九十華誕，出席在港澳舉行的多場音樂會及研討會。

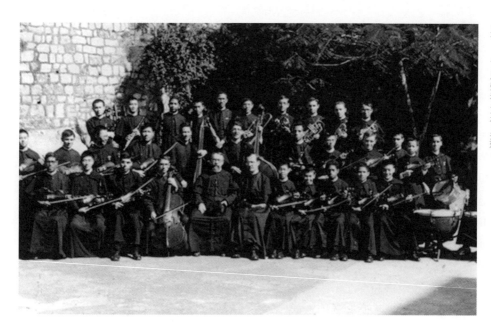

當林樂培 1947 年決定離開出生地澳門，隻身來到戰後重建中的香港時，他的腦海中只有兩個字：音樂。當年 21 歲的他，已經習樂近 10 年，主要跟隨聖約瑟修道院司馬榮神父的指導，由小提琴開始，接著參加管弦樂隊、合唱團。在樂隊中他最初擔任第二小提琴聲部的一員，後來到第一小提琴。用他 2011 年寫在《公教報》的原話：「四年間唱遍週年的禮儀音樂，尤其是文藝復興期的複音禮儀音樂和早期額我略頌歌（Gregorian chant）。使我體會到旋律起伏，及和聲織體的色彩和群體表演音樂的樂趣，也認識到指揮的重要工夫；對我日後作曲有莫大幫助的，是學懂依照琴鍵的固定唱音技巧，能夠唱出白色黑色琴鍵的混合次序，對時的轉調、移調、甚至無調都易如反掌。」[1]

他所提及的四年，是指小修院的六年課程中的四年。年逾九旬的林樂培已經記不起為何沒有完成課程，但他對 1939 年來澳的音樂啟蒙老師的感恩，則幾十年不變。「司馬榮神父影響我最大，我所有的音樂知識都從他而來。他負責指揮的教會合唱團，是全澳門最好的，我有幸是成員之一。通過日常排練和演出，我學會了他指揮的動作和姿態，也體會到合唱的好聽之處、合唱團的不同層次：高、中及低音。司馬榮神父亦寫很多歌，我跟了他約

四年，所有大小節日的教會音樂我都唱過：聖誕節、受難節等，後者由禮拜三演到禮拜五，唱很多不同曲目，包括拉丁文的，我雖不懂，也牙牙模仿地跟著唱。」恩師 1966 年退休，返回奧地利，但無礙師徒情誼。「他回到離維也納一、兩小時（車程）的家鄉，當我在維也納時，他到我住的酒店找我。之後我去他的家，他教我如何去，當我坐的巴士到站時，他已經在那裡等我了。那時我已經從多倫多、南加州大學畢業了。」

至於當年為甚麼離家遠赴香江，林樂培續說：「我從聖約瑟出來，理應在澳門工作。但因為香港好像甚麼都較澳門高級、先進，音樂也更活躍，我想提升自己、做得更好，我就去了。」寥寥數語，似乎意指他已掌握聖約瑟的「音樂少林十八般樂藝」，因此提早下山闖天下，實踐所學的同時，再覓音樂高人。

從音樂上來說，1947 年是香港的一段非常時期。由於國共內戰已經爆發，一大批音樂專家南下香港，有組織的包括小提琴家馬思聰等人組建中華音樂院，個人先後移居的包括趙梅伯、胡然、葉冷竹琴夫人等在港開班授徒。更重要的是，當年下半年香港社會及文化的重建陸續開展，機會俯拾皆是。林樂培以其在修道院的豐富音樂經驗，抵港不多久，機會隨即紛至沓來。

「我有 21 位兄弟姐妹，其中九姊在香港，家住在尖沙咀山林道。通過她，我就來了香港。初來的時候，我在堅道 16 號（天主教聖母無原罪主教座堂）大堂活動，在那裡參與了合唱，也指揮了一兩年，當時我住在附近。後來有一位神父來了，是音樂專業的，名字我忘了。於是我就去了九龍山林道的九姊家，在附近漆咸道的玫瑰堂，開始組織合唱、小合奏等音樂活動，主要是聖詩，也採用一些我在堅道大堂學的意大利歌曲，很好聽又不是很難的，還演出過幾套小音樂劇呢！因為我在聖約瑟修道院讀書的時候，接觸到意大利歌劇，一套劇有五至六首歌，我慢慢摸索、學習，用中文寫歌詞。其中一部叫 *Fisherman Marcos*（《漁夫瑪爾谷》），歌曲很悅耳，起初只有鋼琴伴奏，後來在鋼琴譜加上張永壽的長笛，之後再加一把小提琴，

總之有甚麼樂師就加甚麼樂器,多至四、五人,全部自己抄寫的,可惜沒有保留樂譜,那可是幾十年前的事了。」

從林樂培女兒林家琦提供的《漁夫瑪爾谷》節目單可以看到,該兩幕音樂劇在玫瑰堂演出三場,由一隊 19 人組成的管弦樂隊演奏,編制為 13 位小提琴、1 位「洋簫」(即長笛)、3 位「洋號」(很可能是小號)、1 位「伸縮喇叭」(即長號)、1 位鋼琴。樂隊首席是吳照林,編譜和指揮均為林樂培(當時名字打印為林岳培)。除了 10 位劇中人外,還有一個小型的合唱隊,四個聲部人數分別為 6 位女高音、6 位女中音、6 位男中音、7 位男低音。

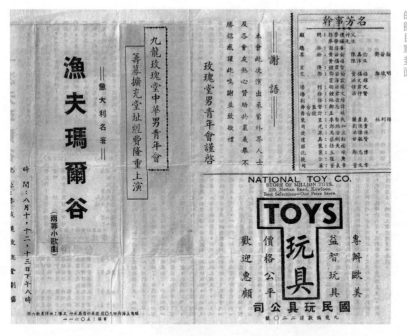

五十年代初林樂培在尖沙咀玫瑰堂演出音樂劇的節目單封面

導演是青虹。名字中有「若翰」、「若瑟」、「馬太」、「比得」等聖名，估計參演者大多是教友信眾。

林樂培提到的張永壽，1949 年從廣州移居香港，職業為藥劑師，在音樂界極為活躍，是位木管專家，長期擔任中英樂團巴松首席，亦曾出任樂團副主席。另一位中英樂團主力同樣是醫學專家、貴為東華東院院長的黃呈權醫生，是林樂培初到貴境時認識的音樂界人士之一。「黃醫生，他的中、西長笛都很棒。張永壽，非常好的老友，甚麼木管樂器都吹，他很活躍，經常食煙仔。他們兩人都參與組織樂隊。」

事實上，1947 年林樂培初到香港時，中英樂團尚未正式成立。他從背著小提琴與幾位音樂友人走在一起奏樂開始，經介紹接觸到籌辦樂團的人士，包括 1947 年秋從英國返港的白德（Solomon Bard）醫生。林樂培的回憶道出了一段鮮為人知的留港建團過程，反映出戰後香港對人才的渴求。

「我到了香港後，從一位音樂朋友得悉，有班音樂愛好者，逢星期四在家

五十年代初中英樂團排練，圖右方第二小提琴聲部第二譜台內邊，戴眼鏡者為林樂培。

聚首一起奏樂。於是我帶著小提琴參與他們一起玩。初時他們不太懂起拍，因為司馬神父教過我如何一、二、三、四起拍，打了底，因此我懂，於是客串過指揮幾次，那是樂隊還未組成的時候。後來認識白德醫生，他以前在哈爾濱學音樂的，他就開始指揮，演奏例如莫扎特《小夜曲》等普及作品。當時參與演奏的大部分是華人，也有個別西人。開始時只有十幾人，後來加入一些英軍、警察樂隊等成員，組成中英學會管弦樂隊，由白德擔任指揮。就這樣，我成為中英樂團的創團成員。」

雖然林樂培已記不起樂團首演前後的詳細情形，但據 2014 年以 98 高齡辭世白德生前出版的回憶錄述說，1947 年當他接手樂團時，大約 15 至 20 位「奇異混雜的業餘樂手在一位明顯喝得半醉的駐軍指揮下」，在中環聖約翰座堂排練林姆斯基・高沙可夫的《西班牙隨想曲》已經好幾次。當刻他就認為作品對這批樂手實在太難了。他接手後，改為排練早期古典時期作品，同時慢慢招攬樂手。半年後，即 1948 年 4 月 30 日，已增至 31 人的樂隊在西半山聖士提反女校禮堂首度亮相，演出莫扎特《費加羅的婚禮序曲》和海頓《時鐘》交響曲。[2]

70 年後的今天，林樂培對較他年長 10 年的白德醫生昔日對他的提攜，記憶

猶新。「我在中英樂團演奏，是白德醫生介紹的。他對我很照顧，排練完後，經常讓我坐順風車，從港島送我回到九龍。有一次，我在回程中順口說，下週要回到澳門工作。白德就說，不用了，你在這裡就可以了，因為樂隊需要人。他介紹工作給我，地點就在他的寫字樓樓上，他在五樓，我在八樓的香港稅務局，月薪約二三百元，夠我的食用、住宿開支了！我也就這樣成了政府公務員，那是我平生的第一份工啊！」

根據官方記錄，稅務局於 1947 年 4 月 1 日成立，地點為中環德輔道中現已拆卸的皇室行，開始時規模很小，職員連臨時工在內不超過 100 人，林樂培大概是其中之一，他在那裡工作一直到 1953 年留學加拿大為止。一般來說白天上班，晚上進行排練等音樂活動。[3]

林樂培在中英樂團前後共七年，大部分都是在白德領導下演奏。他回憶說：「通過排練，我開始對音樂有更深的認識，樂隊也發展得越來越大。有時候有外國人來指導我們，在各種節日期間演奏。基於水平所限，我們不一定能夠演奏全首交響曲，只能選奏個別樂章。那時我們主要在學校禮堂演奏，聽眾都似乎有很多空閒時間來聽我們，但他們都喜歡音樂，沒有太大要求。」

至於中英樂團初期的情況，林樂培並不迴避業餘水平所出現的尷尬。「樂隊猶如烏合之眾，樂器不齊全，有時欠了中提琴，一時這個、一時那個，都欠。銅管、木管更慘，只有一兩樣樂器，所以演出來的音樂都不完整，那時我們都不太懂，也不專業，倒是大家很用心演。」

1952 年夏，前上海工部局樂隊的意大利籍指揮富亞從上海抵達香港，很快就以貝多芬《春天奏鳴曲》在電台展示小提琴獨奏功架，接著多次以第一小提琴參與中英樂團室內樂音樂會，很快便融入香港音樂界，由他接任中英樂團指揮一職，只是時間問題。[4] 林樂培作為樂團小提琴成員之一（當時他是第二小提琴聲部的一員），而且跟隨富亞學習小提琴，較其他人更近

距離見證了這個過程。

「白德對香港的音樂發展功勞不少,尤其是交響樂團的演進,他無私奉獻。其中之一是他自願從指揮台退下來,把指揮棒交給比他更專業的指揮富亞,對此我很敬佩。那時我們的演出不太專業,也不定期,主要在聖士提反女書院演得較多,還有皇仁,偶爾在男拔萃。但聽眾很多。直至富亞來了,就有定期演出。他是音樂學院出身(米蘭),就組織得比較完整。況且他在上海的樂團是定期演出,所以香港也要,一年大約三至四場。定期演出就要定期綵排,雖然演奏比較『豆泥』,但制度比之前專業。不少都是跟著拉奏,就參加了樂團。我們當時演奏很多經典作品,例如貝多芬《命運》等。」

「白德沒有教過我拉琴,但老實説,富亞對我的影響不及白醫生。因為他是很循例的領奏,沒甚麼心機,而且好懶,有點看不起我們。那可能因為香港沒有上海般厲害,上海是大都市,國際上比較有名,他所指揮的工部局樂隊更被譽為遠東第一。只不過他是走難來到香港,所以他的音樂都是為了生活,賺錢。我也跟他學過,很貴,那時我月薪 300 元,其中 100 給了富亞,每星期一堂,學了一年多,一直到我出國留學。當時在中英樂團排練和演出是義務性質的,大家都是為了愛好交響音樂走在一起,連車馬費都沒有。還好我有固定的工資,餘下的 100 元用在其他音樂活動,其餘就用作生活費。」

林樂培拜師富亞門下,希望提升小提琴水平,以應考皇家音樂試。這跟他當年來香港增值的原意一致。

「其實我的小提琴水平不是很高,富亞有名氣,所以我跟他學。當時我正在準備考小提琴八級試,要拉一首奏鳴曲。於是他教我貝多芬作品 24,F大調(他隨即哼出第一樂章主題,此曲即《春天》奏鳴曲,上文提到富亞在港台演奏的那首)。從他的教導,我第一次認識甚麼叫 Sonata(奏鳴曲),

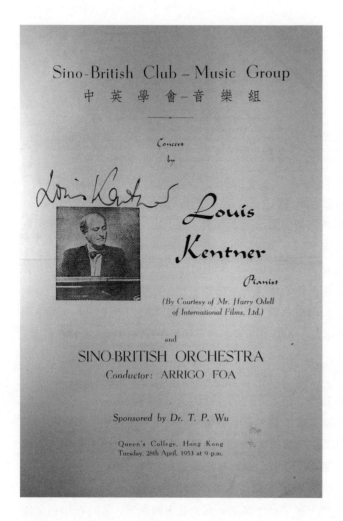

很高的層次。」

林樂培記得富亞出任中英樂團指揮後,樂隊開始與路經香港的著名獨奏家合作演出。他唯一保留的中英樂團節目單,正是 1953 年 4 月 28 日樂隊與英國著名鋼琴家路易 · 堅拿(Louis Kentner)演出貝多芬第三鋼琴協奏曲。從樂隊 38 位成員名單可以看到,各聲部的人數是頗為完整的雙管編制,五個弦樂聲部人數分別為八、八、四、四、二,四個木管聲部成員各二。唯一稍為欠缺的是小號,應有兩支而非一支。但這樣的陣容已較樂隊初期不完整的狀態好得多。名單中熟悉的名字除了第二小提琴的林樂培

外，還有擔任樂隊首席的梅雅麗（Moya Rea），第一小提琴的法官百里渠（William Blair-Kerr）、前上海工部局首席雷米地（Henry dos Remedios）、約翰‧布力架（John Braga），第二小提琴首席鄭直沛、中提琴范孟桓，以及他大提琴聲部的弟弟范孟莊，另一位大提琴手是男拔萃校長葛賓（Gerald Goodban）。木管方面則幾乎是醫療團隊的天下，包括長笛首席黃呈權醫生、客串雙簧管首席的白德醫生、藥劑師的巴松首席張永壽。

這場音樂會其實是富亞 1952 年抵港以來首次執棒指揮中英樂團，因此名單稱他為「客席指揮」。這也是樂團 1947 年成立以來首次為國際一級音樂家作伴奏，因此只擔任配角角色，協奏以外，只演了開場的莫扎特《費加羅的婚禮序曲》，下半場只作鋼琴獨奏，而不是交響曲。促成堅拿與中英樂團合作，拜當時的文化鉅子歐德禮（Harry Odell）所賜（節目單封面在鋼琴家名字下特別註明鳴謝萬國電影公司歐德禮）。是他約請堅拿在璇宮（即後來改名的皇都戲院）舉行獨奏會，兩場演出旋即售罄，連當時港督葛量洪和夫人都出席。中西傳媒對演出極度讚揚，德高望重的合唱指揮趙梅伯更破例撰寫樂評，指樂隊在富亞短期訓練下，「在音色及弓法已獲顯著之進步，管樂仍須加練習，然每一部的開始較以前有把握，音準較有控制。」[5]

以上的歷史時刻，64 年後的林樂培已經印象模糊，可幸他珍藏的節目單樂隊成員中有他的名字。現在他滔滔不絕的，是他如何努力學習作曲理論，應付考試及之後出國留學，不斷為自己的音樂增值。1953 年 11 月，他成功踏上多倫多征途，那是上述音樂會演出僅僅半年後的事。出國學作曲，原來跟他 1953 年所創作處子之作《搖籃曲》有關，而該作品則源於報考英國 ATCL 作曲文憑試。

「首先我報名考英國的第八級作曲理論文憑，內容包括對位、和聲等。我從司馬神父學過一些，自己亦看書自學，但總是不夠。於是我跟 Maple Quon（關美楓）學。她從加拿大回來，是多倫多皇家音樂學院的高材生，考過那些試，知道怎樣應付。我從她那裡正式學對位，三、四個聲部的學，

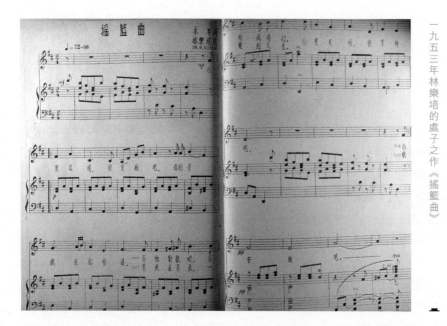

一層一層的，結構非常嚴謹。她家很大，在太子道近九龍城附近，我在稅局放工後晚上跟她學。她主要教我應付考試。上課時我們用廣東話。她教我的時間不長。」

從資料得悉，關美楓是位加拿大華僑，早於 1936 年已來到香港，以多倫多皇家音樂學院畢業生身份作香港首演，在九龍加士居道西洋波會演出鋼琴獨奏，作為高爾地（Elisio Gualdi）與香港歌劇會主辦的慈善音樂會節目之一。[6] 戰後在香港保持活躍，先後擔任香港輕樂團的鋼琴手和在女拔萃書院教授音樂。1956 年由英皇書院奪冠的校際中級組男聲合唱的獎杯即以「Maple Quon」為名。同年 2 月，她參與成立香港音樂協會，擔任秘書，組織海外和本地音樂家的音樂會，同時執筆撰寫中、英音樂文章作介紹，1959 年出任副會長，10 月卡拉揚（Herbert von Karajan）與維也納愛樂樂團（Vienna Philharmonic）的歷史性訪港即由該會主辦。六十年代與女高音王若詩合作成立香港樂藝公司，另外與胡仙合組美仙公司，推廣表演藝術。1973 年香港藝術節成立後，關氏曾出任公共關係及新聞主任。

說回林樂培，1953 年創作了一首名為《搖籃曲》的鋼琴獨奏曲，這首兩分

鐘的小品卻「搖」了個大師出來。他回憶説：「當時我在學和聲，二段體、三段體曲式等，於是寫了一首歌，無師自通的，給關老師看，誰知她看過樂譜後，説這首作品的和聲很有創意，但她不懂怎樣教我了。然後寫了一封信，寄去她在多倫多的母校，不多久就錄取我，我就去了加拿大了。其實在此之前我考過幾次試，越考越高分，到關老師介紹我考多倫多音樂學院時，我都不太懂事，更談不上有甚麼抱負，説到底我只是喜歡音樂。」

談到如何開始走上作曲專業，他説：「我一直都有寫作品，因為我聽過了司馬神父，從中自己體會，掌握了和聲，學會作曲，過程中自己摸索多過老師教的。我一生人只有兩張文憑，一張是幼稚園的，一張是作曲理論八級音樂考試文憑。我曾想，加拿大的作曲教授收我，他們可能也想找找行家。」

至於當時仍住在澳門的母親，兒子越走越遠，但知道這是他的興趣，還是全力支持。「家人沒有反對，但不太高興，都認為我去學音樂沒有太大前途，不過我喜歡，所以沒有理會太多，後來媽媽同意，然後就讓我去了。我當時沒有儲錢，決定要去時才知道要那麼多錢，媽媽把省下來的錢，足夠我的船票和一個月費用。」

1953 年 11 月，27 歲的林樂培坐了 18 天船前往加拿大。途中先到日本，在那裡住幾天，再到夏威夷，然後到三藩市，再轉火車北上。車門是牢牢鎖住的，因為乘客都是過境美國，像林樂培只有葡萄牙護照，沒有美國簽證，要直到進入加拿大國境，門鎖才打開。

「到了多倫多，付了第一個月學費，錢就用光了，要找工作做，發現原來很多同學都一面上學、一面打工。」

關於林樂培在加拿大從事過的兼職，女兒林家琦 2011 年發表題為〈我認識的林樂培〉的文章中有如下的記述：「你能想像今天人稱林大師的香港現代音樂之父，在火車站當苦力、唐人餐館當侍應、雪糕製造廠的入雪條棒員、

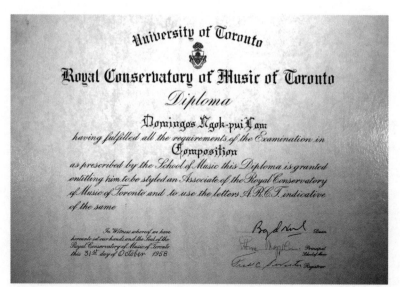

皮裘冷藏庫工人和辦公室檔案分類員嗎？林樂培説，當時的優差是到聖堂唱彌撒。對著空棺木跟彈鋼琴的同學二人對唱，唱一台有四加元酬勞，唱兩台便有早餐吃，唱三台該個星期的生活費便足夠了，真的感謝天主！」[7]

幾十年後的今天，林樂培只記得他初到加國時的音樂優差，至於其他的苦差，他劃一的説：「唔記得了！」然後繼續説：「當地有個華人合唱團，大約四至五人，我是成員之一，每次唱有四元加幣，有彌撒、合唱等。如果一星期有兩三場，十幾元足夠一星期的開支。學校、教會的合唱團週日才唱的，但我們幾乎日日唱。我和老友吳伯亮（音譯）有時會去人家的追悼會唱，兩人一人一句彌撒曲，用拉丁語唱的，我在聖約瑟修道院時就已經唱很多。」

林樂培由於沒有中學畢業文憑，他在音樂學院只能作旁聽生，也參加學校管弦樂隊的小提琴或中提琴聲部，演過拉威爾的《茨岡》、奧夫的《布朗尼之歌》等管弦作品。他除堅持上課，又長時間留在圖書館，補足了在香港沒錢買唱機、唱片的苦況，用他的話説：「由於英文太『水皮』，只能每天長期留在圖書館，自己隨著教科書，看著樂譜，聽著唱片，把 300 年來最重要的作品全部細心研究，領略到每位資深作曲家都各師各法，去創

出自己的新風格。」[8]

他在 1956 年創作的拉丁彌撒曲和經文歌 *Panis Angelicus*（《天神之糧》），創作動機是模仿華格納的浪漫主義風格，寫出一部男女高音獨唱、四部混聲和唱，由管風琴協奏的作品。由於創意甚多，難度不少，這首長達 120 小節的力作一直到 2011 年才得以公開首演。

事實上，林樂培在多倫多的五年學習所創作的作品，部分發表在香港中國聖樂院的《樂友》月刊。據不完全統計，他在 1957 至 1959 年間在該雜誌發表至少六首原創作品，分別為《搖籃曲》（1953）、《給》（1957）、《兒時記趣 op. 2》（1957）、*Scherzo*（1959）、《小幻術家》（1959）、《小序曲（流浪者之歌）op. 4 之 2》，以及兩首改編作品：《沙里洪巴》（1956）、《鳳陽花鼓》（1957）。部分樂譜是寫上日期的，例如《搖籃曲》的日期為 1953 年 9 月 28 日，佐證上面提及的那首赴加之作。第一首發表於《樂友》的《給》，記在樂譜上的日期為「1957 年 1 月 4 日　多大音院」，下款為：「邵光學長指正，作者敬贈。」關於《給》，作者自己形容為「一首新風格而奔騰著解放氣息的歌樂，是一首大膽地衝破古典藩籬的處女作品」，《樂友》編者表示：「希望這首歌能在那一向是沉寂如死水的東南亞樂壇上發生一點『刺激』作用。」[9]

在此簡單講一下當時的音樂雜誌情況。1954 年 4 月創刊的《樂友》月刊是當時唯一定期出版的中文音樂期刊。督印人是香港中國聖樂院院長邵光，總編輯是林聲翕。月刊雖然每期只有 40 頁左右，但內容極其豐富，由居港各音樂精英名家親自提筆解說，例如趙梅伯講聲樂、黃友棣談作曲、葉純之論美學、許建吾說歌詞、韋瀚章講述宗教音樂、吳天助、劉牧、老慕賢分析小提琴、口琴、唱歌等。欄目方面有本地及國際樂壇動態、音樂史話、音樂活動介紹，其中包括不少由林聲翕等翻譯的文章。圖片方面包括當時的音樂人與事，還有邵光、林聲翕、黃友棣、葉純之等的新作品樂譜。當然也少不了財政來源的廣告，其中很大部分是音樂相關，例如琴行、樂器、

樂譜書籍等。最有當時特色的,是全版小小方格的音樂教授廣告,每格 10
元的費用,把猶如名片的資料簡單列出,例如所教專業、聯絡地址等。創
刊號所登出的 35 位音樂老師的名單,可謂全港,尤其是華人的音樂翹楚,
包括趙梅伯、林聲翕、胡然、冷竹琴、黃友棣、葉純之、綦湘棠、黃飛然、
周書紳、老慕賢等,連教父級的夏利柯(Harry Ore)也列於其中。愛樂者
們的選擇何其多。

《樂友》較 1956 年 2 月成立的香港音樂協會出版的 *Music Magazine*(《音
樂通訊》)早近兩年。這本雜誌以英文為主,中文為輔,中文部分由韋瀚
章及關美楓主持,篇幅不長,而且不定期出版和只提供給會員。《樂友》
和《音樂通訊》可以說是當時音樂資訊的平台,為音樂家、愛樂者以至政
府提供對話交流的機會。

林樂培從多倫多郵寄新作品的樂譜在《樂友》發表以外,還有他對西洋音
樂的心得與分析。該月刊用了超過一年的篇幅,連載他的兩篇論文,分別
題為〈近世紀歌樂的演變及其風格分析〉和〈廿世紀藝術歌曲的演奏及其
風格分析〉。兩篇文章除了深入淺出地解釋源遠流長的音樂及流派發展外,
更附有譜例,以至唱片介紹甚至習作題目,似乎是林氏在多倫多皇家音樂
學院嘔心瀝血的學術心得,從遠方以郵寄回饋香江,當然亦希望賺取稿費
以幫補生活費。可是《樂友》作為一所民辦音樂學校的刊物,財政捉襟見
肘,編者敘述與林樂培溝通的過程說:「年前他曾來信埋怨我們對作者毫
不關心,不但沒有起碼的稿費,而且還要他花了不少的郵費⋯⋯直至林先
生徹底了解本刊努力奮鬥的艱苦情形後,他不但以很感動的態度聲明不要
求我們任何酬勞,而且更積極地與我們合作,給本刊寫了更多的文章和音
樂創作。」刊登這段話的那一期的封面人物,正是笑容滿面的林樂培。[10]

1958 年,林樂培考獲皇家音樂學院 ATCL 作曲文憑,留校擔任青年交響樂
團助理指揮。他畢業的三首作品分別為《李白夜詩三首》、小提琴奏鳴曲
《東方之珠》第一樂章,以及第一弦樂四重奏,全部是無師自通的原創作

品。從作品濃厚的中式標題，明顯有別於兩年前尚在模仿華格納的階段，林樂培畢業時似乎已找到以中華文化素材為音樂創作的靈感與方向。但真正以創作中國新音樂為己任，是 1960 年他南下美國南加州大學，受教於電影音樂鼻祖羅沙的同時，悟出作曲新路向。1965 年他回港後在一篇題為〈發展中國新音樂的途徑〉的文章中記述他的心路歷程説：

「及至去了洛杉磯深造，才漸漸覺悟到盲目地模仿歐美風格，只能拾人牙慧，對自己與國家一點沒有價值。經過了一番推敲與摸索，意識到中國的新音樂正需要發展，於是毅然放棄了歷年所學到的作曲方法，決定了重新

找尋一個可以代表劃時代思想，又可以充分地保留國粹的新風格去發展祖
國的新音樂。」[11]

標誌他的「覺悟」的作品很可能就是《東方之珠》小提琴奏鳴曲。首樂章
早於多倫多完成，次樂章和終章分別加入京劇、粵劇素材寫成，全曲三個
樂章完成於 1961 年，同年 10 月於羅省的「中國之夜」首演，由他的南加
州大學同學王子工擔任獨奏，結果大受歡迎，之後在美國其他城市演出十
餘次，期間作品的錄音輾轉傳到香港的指揮兼小提琴家富亞和小提琴兼鋼
琴家梅雅麗手中，對這位 10 年前的中英樂團年輕小提琴手另眼相看。1965
年 2 月 23 日，已從中英樂團改名的香港管弦樂團為剛剛回港的林樂培舉辦
一場作品專場，全部為香港首演，其中包括由女中音李冰演出林氏 1957 年
創作的《李白夜詩三首》，當然少不了《東方之珠》奏鳴曲，由富亞粉墨
登場擔任小提琴獨奏、梅雅麗鋼琴伴奏。音樂會亦成為香港大會堂，可能
甚至是香港有史以來，首次華人作曲家的作品專場。

《東方之珠》另一歷史的第一次發生在莫斯科。原來它的首演者王子工參
加了 1962 年的國際柴可夫斯基比賽的小提琴組別，在自選作品時演奏了
《東方之珠》。當年小提琴評委之中包括時任北京中央音樂學院院長馬思

聰，而評委主席為鼎鼎大名的大衛‧奧依斯特拉赫。

林樂培的音樂成長道路，由澳門的小修院開始，扎根於香港，走到世界，遠至洛杉磯、莫斯科，之後回流香江，六、七十年代一同起步，以世界視野為中國音樂添上現代色彩，創作出一大批經典作品，回饋社會、人文、藝術。

正如他回憶，譜寫中國新音樂的緣起，很可能來自戰後在香港生活七年留下的一些種子。「我的九姊從來沒有來聽我在中英樂團的演出，因為她只喜歡粵曲。她有空就會唱幾句，都有影響到我，因為粵曲是我們唯一認識的中國音樂。」

1965 年的作品專場，就包括他根據粵曲為鋼琴獨奏而寫的《昭君怨》。留學德奧的音樂教育家陳健華當年的樂評頗有前瞻性：「此曲最大優點在於林先生非常成功地用中國傳統音樂材料來進行構思，並用近代手法來加以裝飾。使人看到的是一個現代的中國美人，不是中國的古典美人，也不是不倫不類的混血兒……通過這一樂曲我們看到一個極有才能的中國青年作曲家和一個新的方向……這個作品確是這個方向至今最傑出的一個，值得每一個關心中國音樂創作的人的重視。」[12]

對林樂培來說，音樂如何發展是個未知數，但最重要是各方努力。「中國的新音樂將來會有怎樣的轉變我不能預言，唯望各位先進共同攜手努力耕耘。」[13]

1965 年他寫的這句話，超越時空半世紀仍然有現實意義，而且不止於音樂範疇。♪

註 釋

1.　《公教報》2011 年 11 月 13 日。

2.　Solomon Bard, *Light and Shade: Sketches from an Uncommon Life*, Hong Kong: Hong Kong University Press, 2009, pp.145-146.

3.　http://www.ird.gov.hk/chi/pdf/50s.pdf

4.　《華僑日報》1952 年 8 月 12 日。

5.　同上，1953 年 5 月 2 日。

6.　《士蔑西報》1936 年 5 月 14 日。

7.　http://www.musicasacra.org.hk/publish/dominglam4_tw.html

8.　http://www.musicasacra.org.hk/publish/dominglam11_tw.html

9.　《音樂生活》1965 年 3 月，頁 26。

10.　《樂友》1957 年 2 月，頁 29。

11.　同上，1959 年 7 月，頁 4。

12.　《音樂生活》1965 年 3 月，頁 28。

13.　同上，頁 27。

1929

沈鑒治、袁經楣

（一九二九—　）

音樂家、電影製作人、評論家、音樂教育家、合唱指揮

常言道，波濤洶湧的大時代，會在茫茫人海中凝煉出純金人才。上世紀自滿清帝制覆亡，神州大地經歷巨變，千年制度瓦解、重建、中西文化碰撞的同時，國難連年，三十年代伊始，抗日、內戰等內憂外患，國人無奈遷徙。天下不平，知識分子各自修身齊家，香港就成為一個淨土蹲點，為五湖四海有名、無名之士提供片刻暫休，去、留尊便。本章主人翁沈鑒治、袁經楣夫婦出生於租界時期的上海，父母輩均為知識精英。二人五十年代「在獅子山下相遇上」，各懷音樂造詣，以不同角色為香港音樂文化作貢獻。

沈鑒治戰前首次來港，突顯父母身教的重要，父親的京劇、母親的古琴，都為少年獨子打下深深的音樂烙印。在天星小輪兩遇京劇巨擘梅蘭芳，亦說明當時來港的可不是一般的難民。戰後第二度來港，見證了小城復甦和音樂發展雛形，以及自己習樂和入行的經歷，其中對娛樂大亨歐德禮（Harry Odell）、璇宮戲院和香港與內地邊界的邊境音樂交流等回憶尤其珍貴。同樣戰後來港的袁經楣從上海名校轉到香港名校，拜多位名師鑽研音樂，演出、指揮聲樂獲獎無數。這兩位音樂人所選擇的拍拖節目，例如 1959 年卡拉揚（Herbert von Karajan）與維也納愛樂樂團（Vienna Philharmonic）歷史性訪港演出，成為五十年代部分傳奇音樂會的珍貴回憶。

沈鑒治 1929 年出生於一個上海知識分子家庭。父親沈鴻來在清華學堂畢業後，留學美國歐柏林大學、芝加哥大學。母親蔡德允畢業於上海南洋女子師範大學。1938 年沈鑒治因戰亂與家人移居香港，入讀拔萃男書院，期間母親研習古琴，後來成為一代大師。1941 年香港淪陷，翌年舉家返滬。戰後入讀東吳大學，一年後轉到聖約翰大學，1949 年畢業，同年移居香港，任職貿易行英文秘書，同時再度學習鋼琴、又學大提琴，以筆名邵治明、吳維琪（後來孔在齊）等撰寫影評、樂評。1956 年加入麗的呼聲、麗的映聲，擔任節目編導。翌年轉職到新新、鳳凰電影公司。1968 年參與籌建香港生產力促進局，代表香港駐東京亞洲生產力組織。1986 返港出任《信報》總編輯，1996 年退休赴美定居至今。

同樣出生於上海知識分子家庭的袁經楣，父親袁仰安為專業律師，同時活躍於文化、教育界，出版《良友》系列，在港成立長城電影公司。袁經楣在上海入讀中西小學，同班同學包括苦命鋼琴家顧聖嬰。1949 年來港就讀拔萃女書院，期間

受教於葉冷竹琴、趙梅伯、林聲翕。1956 年第二屆藝術節女拔萃演出《魔笛》輕歌劇,她擔任主角。在葛量洪師範學院畢業後,回女拔萃教授音樂,1957 年首次帶領合唱團參加校際音樂節,獲幼童組第二名,之後獲獎無數。1968 年她隨丈夫前往東京,在國際聖心書院教授音樂 17 年。1986 年回港先後擔任香港兒童合唱團、衛理合唱團等的藝術總監。她編著的 12 本音樂教材由朗文出版社出版。

如果說沈鑒治的早年音樂訓練起點極高，相信沒有異議。「黃自是我爸爸的朋友，他每個星期都會來我家，有一次他就教我鋼琴。」沈鑒治回憶他五歲時，為他彈出鋼琴入門第一音的，正是貴為中國現代作曲先驅之一、上海音樂專科學校教務長兼理論作曲系主任黃自。原來沈、黃兩家關係極為密切。沈鑒治的父親與黃自從北京清華學堂到美國俄亥俄州歐柏林大學一直都是同窗，母親更是黃夫人汪頤年的親表妹。「我們都用上海話溝通。父親跟黃自用上海話，但其他清華同學就用國語。黃先生人很好，說話很有禮。我稱呼他的太太為姨媽。他住在江灣，即是上海音專那邊，離我家很遠，每個星期都會來我家談天，每次來都是一個下午，與我們好親近。」

父親在清華八年，自此成為終身京劇票友，用沈鑒治在 2011 年出版的《君子以經綸——沈鑒治回憶錄》的話：「家中有許多京戲唱片，這使我在未進幼稚園之前，已經在京戲聲中長大。」黃自當天即興的彈了一段京戲唱段《四郎探母》，讓五歲的沈鑒治很早就意識到中、西音樂以至學問的互通性，終身受用，亦決心學琴。但家中的鋼琴更多為在上海音專主修鋼琴的二姑母所用。此外叔叔閒來會以笛子為母親伴奏崑曲。[1]

可是好景不常。1937 年 7 月，日本侵華，戰事席捲全國。12 月，南京失守，一個月前已淪為陸上孤島的上海租界人人自危。父親因工作從重慶調到香港，一家三口輾轉從上海南下，好不容易安頓在尖沙咀漢口道一間公寓房間。更不容易的，是安排沈鑒治中途插班繼續學業。雖然後來得以入讀男拔萃書院，可是為了適應英語、廣東話等新學習環境，學了三年的鋼琴被迫中斷。正如他所言，「那時男拔萃樂隊在香港已經是數一數二」，他亦記得 1938 年上任校長的葛賓（Gerald Goodban）十分注重音樂，但學校其他關於音樂方面的印象不多，包括葛賓校長在孫中山誕辰舉行的慈善晚會上獨奏大提琴。1941 年 12 月日軍入侵香港前一個月，在男拔萃舉行的一場全貝多芬音樂會，包括由駐港鋼琴家夏利柯（Harry Ore）彈奏貝多芬《皇帝》鋼琴協奏曲，「可能是在夜晚，我沒有去。」[2]

一九三七年與父母親在上海

關於沈鑒治對戰前香港音樂的記憶，他的《回憶錄》提到數則。首先是京劇票友的父親沒京劇可看，但卻幾次在天星小輪上遇上梅蘭芳一家四口，都是沈鑒治先看到，而且點頭打招呼的。《回憶錄》接著說：「梅蘭芳大概讓父親發了戲癮，居然帶我到普慶戲院去看一次薛覺先演的關公戲。這是我第一次看廣東大戲，覺得很有勁。看完戲父親還去買了幾張廣東大戲及樂曲的唱片，我只記得其中有一張是《百里奚會妻》；還有一張是徐柳仙唱的曲子。」當時大概是梅蘭芳 1938 年 4 月在上海為抗日籌款演出 40 多天後，帶同 20 人戲班南下香港，5 至 6 月間在利舞台作籌款演出 10 天，之後一家安頓在干德道的事了。

另一次是觀看加拿大軍樂團在尖沙咀的軍操。當時英國為加強香港的防衛，調來近 2,000 加拿大將士，1941 年 11 月 16 日抵港，一個多月後，超過 200 加國士兵陣亡，另外 200 多死於戰俘營。但沈鑒治所見的，是這些以為作非軍事巡防而來的將士初到貴境的樣貌。「我到彌敦道辰衝書店門口擠在人堆中觀看，見那個帶頭的樂隊指揮把一根很大的指揮棒上下舞弄，一時拋向半空，一時又在身後繞來繞去，好看極了。」

但最為深刻的戰前音樂記憶是母親在香港與古琴結緣。學古琴的本來是沈鑒治，師從一位父親公司從重慶來的沈草農先生，此人琴、棋、書、畫樣樣皆能，中藥把脈、開方也行，每天下班就來上課。結果他成為母親的啟蒙老師，最後連兩張珍藏古琴之一的「虎嘯」也留給愛徒，伴隨逾一個甲子。近 70 年後，沈鑒治回憶說：「母親從沈伯伯學古琴，而我從他學到中醫。懂得開藥方。我從小在家聽母親練習古琴，差不多每一首都可以唸出來了，不懂彈琴但最會古琴的人應該是我，因為我經常聽。雖然跟西樂不同，但都影響我對音樂的鍾愛，古琴聽我媽媽的，京劇就聽爸爸的，西樂就是我自學的。」最能說明母親對古琴的全情投入，莫過於 1941 年 12 月戰事進行得如火如荼，晚上漆黑寂靜之際，沈草農老師和母親仍在彈琴。

經過一輪周折，沈家三口乘船返回上海。沈鑒治入讀由老嘉道理爵士興辦的育才公學，繼續學業。父親的京戲、母親的崑曲亦漸漸恢復活動。已進入青少年期的沈鑒治陪著父親在家練功，「每星期至少兩次」，亦一起到蘭心、卡爾登戲院看京戲，印象最深的包括馬連良。萬萬沒想到的是，短短幾年後，沈氏兩父子移居香港，竟能再一睹馬連良的功架。原來馬連良、張君秋等京戲大老倌在內戰期間來了香港，一直留到 1951 年才先後回京。關於老藝人的前景，1949 年初馬氏曾向傳媒提出：「我們唱戲的不知道在新社會有沒有地位，還是照過去一樣的唱呢？還是要改良？」他自言當時在港拍電影很辛苦，身體軟弱，暫時不回內地，也不登台演出，正在讀《新民主主義的經濟》一書。[3]

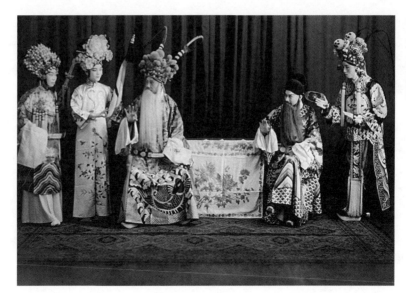

在聖約翰大學剛畢業的沈鑒治 1949 年秋乘火車來港，父母一年後南下香江與兒子團聚。父子二人去看馬、張登台，是 1950 年冬的事。「那是在九龍普慶戲院，每星期天下午演出一次，我去過一兩次，是陪父親去的，18 元一張票，很貴，上座奇慘，無以為繼，配角都回到內地去了。長城電影公司袁仰安安排他們拍了三部京劇電影《梅龍鎮》、《打漁殺家》及《借東風》，使他們有一些收入。後來他們回大陸去了。主要因為馬連良的太太食鴉片，他們在香港欠了很多債，都是大陸幫他們還的。後來他回去後，通過演出，把債還清。」另外他亦記得另一京劇大師楊寶森 1950 年來港，在太平戲院演出，但當時父親還未來港，自己沒錢去看。

另一位沈鑒治有出席，而同樣屬於中國頂級音樂家在港演出後返國的，是鋼琴家吳樂懿。這位畢業於上海音專的女鋼琴家早於 1949 年東南亞巡演後在香港演出，之後到巴黎國立音樂院深造，先後師從傳奇的納特教授、馬嘉烈朗夫人。畢業後短暫停留美、英，1954 年與在香港定居的父母團聚。以其國際聲譽，5 月 12 日在中環娛樂戲院舉行的獨奏會受高度關注，港督夫人、周壽臣爵士等政商人士都有蒞臨。演出的節目包括法朗克《前奏曲、聖詠與賦格》、貝多芬《小夜曲》、蕭邦《圓舞曲》、《夜曲》、雅爾賓尼斯等作品。[4] 但演出所引起的轟動遠不如事後鋼琴家的去向。沈鑒治回憶

說：「開場的法朗克那首作品，是我第一次在音樂會上聽到的，印象特別深。中場休息時，人們都在議論吳樂懿不獲批准留在香港，因此演出完就要走。與我一起來到上海音專的朋友也說她彈完就回大陸去了。真正的原因如何不得而知。」據當時一則報導，音樂會後不久，吳樂懿從醫的丈夫從上海來港，6月3日與吳一起返滬，與八歲的兒子團聚。[5]

五十年代初的香港政治相對平穩，沒有像上海經歷土改、三反五反等政治運動洗禮，但是音樂文化水平，則無論是演奏廳抑或是演奏團體，都在上海之下。沈鑒治回憶說：「1949 及 1950 年代的香港沒有一個正規的音樂演出場地，也沒有一個職業性的交響樂隊。上海則有一個工部局樂隊，時常在蘭心戲院演出，由富亞（Arrigo Foa）教授指揮。我在上海的娛樂主要是看京劇，音樂會聽得極少，因此很難和香港比較。但蘭心戲院當然比（港大）陸佑堂好，而職業樂隊也較香港的水準為高。」

據他的印象，四十年代末、五十年代初一大批上海音專的音樂人來了香港，包括聲樂教授趙梅伯、胡然、大提琴家黃飛然等，「我學琴的老師也是上海音專的。出名的教師大多是從上海來的。雖然香港也有，但是內地來了很多，為香港的文化和音樂活動注入了生力軍。」

當時要找一位音樂老師並不難。每天報紙的分類廣告就有不少從內地來的音樂老師私人教授音樂的廣告，鋼琴、小提琴、大提琴等都有。沈鑒治也是從廣告覓得良師。「老實說，我不知道當時香港的音樂文化，我不過是想重拾兒時彈琴的樂趣才決定再學琴。我從報紙廣告看到一位上海音專畢業的鋼琴老師招生，電話聯絡後登門拜師。」

沈鑒治的鋼琴老師老慕賢是位廣東人，在上海音專修讀聲樂和鋼琴，1949年來港，曾與費明儀等一道參加趙梅伯指揮的樂進團演出，亦與林聲翕指揮的華南管弦樂團合作，以女高音獨唱普羅哥菲夫之《戰場憑弔》。1957年她創辦藝風合唱團，以創新風格在港大陸佑堂演出。[6]

在一次鋼琴演奏會上

對於五十年代初的學琴情況，沈鑒治回憶説：「跟老慕賢學琴是 30 元一次，我們講廣東話。她住在衛城道，山路的坡度很大，走上去很費力。住所只有一間房間，放了一張大床和沙發（她的丈夫姓歐陽，他們有兩個小兒子），一個普通直立式鋼琴。學費我每次放在琴上。後來她搬家到北角堡壘街，是四樓一個小單位，有一房一廳。鋼琴也換了 baby grand（小三角鋼琴），我也開始向她學聲樂。她的聲樂學生很多。據同學們回憶，我也曾經在練習時為他們伴奏。」

通過老師的介紹，他到九龍加拿芬道的志平琴行買琴譜，比港島的琴行便宜。他亦擲金買了一架鋼琴，工餘時在宿舍練習。之後曾與一眾老師、學生作公開演奏，包括有一次在港大陸佑堂。

「至於學大提琴，因為聽到一位朋友練習巴赫的大提琴組曲，驚為天籟，恰巧通利琴行有一把捷克製的大提琴，而且價格不貴，我便一時衝動而買了再找老師學。學了之後才發現原來是好困難的，不但是拉，而是把它拿去上課的地方已經好痛苦了。而且我已經太忙，學了一陣，只得放棄。」

據他的回憶，他聽音樂不只在下班之後。上班期間也不乏音樂。「我在灣

仔莊士敦道工作，寫字樓的麗的呼聲電台整天播放，以廣東大戲及國語時代曲為主（那時還沒有粵語時代曲），馬路對面是一家電器行，整天大聲播放西方流行歌曲如 *Seven Lonely Days* 等。我大約一年後買了一架舊唱機及舊唱片，在晚上聽柴可夫斯基的第五、第六交響曲和貝多芬的田園交響曲等，從鋼琴音樂逐步認識交響樂。但唱機不久就壞了，我只好用手指轉動唱片來聽，非常辛苦。」

陪伴了沈鑒治大半個世紀的唱片，成為後來他以筆名「孔在齊」在《信報》文化版介紹古典音樂的重要資源。起源是這樣的：「當時買唱片在謀得利和曾福都有，但主要是在歷山大廈（已經拆除了）謀得利，門市上面有個寫字樓，那裡有一位猶太老先生，會講一口上海話，我就跟他成為好朋友。自此外邊買不到的唱片，他可以訂購，直接進口。因為每張唱片要 30 元，打了折扣也要 27 元（那時吃中餐客飯才 2 元，西餐才 3.5 元），唱片多數是 DECCA、RCA（唱片公司名）。但老人可以訂購德國 DGG。所以我的全部收入差不多都用在買唱片上。」這批幾百張的黑膠唱片現在跟沈鑒治在一起，不退不休，加上幾百張 CD，「我天天聽！」

至於雙親來港以後，都有各自的音符，不愁寂寞。「父親在香港沒有音樂活動，只有在票房唱京劇。母親在香港因為深夜彈古琴而結交了一些文人，常有雅集，吟詩填詞，又參加琴會及拍崑曲，還公開演奏及唱曲、吹笛。後來在新亞書院開課授琴，也有海外及國內琴人來交流，保存了古琴音樂的傳統。」

1952 年 12 月 11 日，璇宮戲院在北角開幕。當時傳媒稱為「娛樂鉅子」的歐德禮莊嚴地宣佈：「這間 1,400 座位的劇院是為了舒適和方便而建的。我謹以此呈獻給香港的娛樂事業。」[7] 歐氏作為萬國電影公司總經理，實行以商養文，引入國際古典音樂名家到香港演出，從策劃、宣傳到售票全部親力親為，為 1962 年落成的大會堂提供整整 10 年的實踐期，從零到有。對這位傳奇的藝術先行者，沈鑒治原來有一段親身經歷，對他日後的藝術

評論與寫作有重要影響。

「歐德禮可以說是孤軍作戰，後來多了一位何品立，但最初的時候只有歐
德禮一人。我是因為買票而莫名其妙的認識他。那時他的辦公室在中環荷
蘭行，音樂會的票就在那裡售賣的。有一次有一個法國的芭蕾舞團來香港，
我就問賣票的他們演出是哪個版本的編舞。賣票的不知道，他就去問老闆
歐德禮，他就出來問我是誰，我說我想知道他們跳的是哪一段編舞，他說
不知道，接著就送了兩張票給我，條件是為他撰寫場刊的英文節目介紹。
那時都是賴詒恩（Thomas Ryan）神父為他寫的，但那次他病了。其實他經
常見我在買票，而問的問題又常常問倒他，他就知道我懂表演藝術。我其
實看書得知而已，沒有看過甚麼版本，只是一位 critical audience。我們就因
此後來成為好朋友。」

沈鑒治當時已經開始投稿，包括影評、樂評。他以筆名邵治明在《大公報》
寫影評，與他輪流寫的是「姚嘉衣」，即查良鏞。通過歐德禮的聯繫，「我
用以吳維琪為筆名的《新晚報》樂迷手記專欄配合，音樂會當天預告節目，
翌日作樂評。那個時候英文報紙有音樂會消息、介紹和樂評，但中文報紙
寫樂評大概吳維琪是始作俑者。但是我只評論外來的音樂家，本港的只做
介紹。事實上許多本港演奏或演唱者，看到我坐在台下、翻開樂譜，就已
經害怕了，但是他們知道我不會寫文章批評他們，所以放心演出，事後才
問我的意見。至於英文報紙的樂評，有些只是事後介紹節目內容，但也有
水準頗高的樂評。」

沈鑒治記得他出席並寫過樂評的音樂會，包括紐約大都會著名華格納女高
音海倫查拉寶（璇宮，1953 年 1 月）[8]、美國鋼琴家葛真（璇宮，1955 年
1 月）[9]、英國小提琴家嘉利爾（利舞台，1953 年 11 月）[10]。他鮮有缺席
的一次是美國小提琴家艾昔‧史頓的首次在港舉行的獨奏會（璇宮，1953
年 11 月）[11]，原因是票價太貴。「當時要賣 36 元一張票，我一個月人工
才是 150 元，所以我沒有去聽，唯有從報紙報導。那時《新生晚報》有一

個寫文章的叫十三妹，是一個才女，她有去聽，然後寫了一篇評論。」

對堂皇華麗的璇宮，沈鑒治最深印象是那吊起的屋頂建築設計和戲院內的走道，長長的由下斜上去。他亦記得「璇宮聽眾的衣著端正，外國人都穿上禮服，我也是穿全套西裝的，雖然我因為住在灣仔，以電車代步。那時的風氣都是這樣。」

本地製作的音樂會方面，沈鑒治記得五十年代有不同性質的音樂活動和主辦者。其中一次是 1955 年 10 月，中國銀行等九家銀行主辦的國慶音樂會兼聚餐聯歡。據《大公報》報導，演出包括有 20 多人組成的交響樂隊、口琴隊以及一個手風琴隊，演出各種歌頌祖國、社會主義的音樂。[12] 沈鑒治回憶演出說：「當時中國銀行組織了一個樂隊，找到在《大公報》寫音樂的俞成中去指揮，他是位印尼華僑，原名為俞裕桐，解放後去了北京，結果傷心地離開，但回不了印尼，流落香港，就在《大公報》寫音樂，可能因為這個關係認識中國銀行，指揮他們的樂隊，但成績平平。他跟當時香港兩位小提琴家很要好，一位是陳松安，另一位是鮑穎中（即本書另一口述者蕭炯柱的小提琴老師），他們有很多學生。在音樂會上，鮑教授拉奏貝多芬的一首浪漫曲，但對我來說節奏太慢了。」

這時期沈鑒治聽得比較多的是中英樂團，即 1957 年改名的香港管弦樂團（港樂）的前身。他回憶樂團的水平說：「那時的中英樂團不是太齊整，因為大部分成員都是業餘的，其中也包括一些上海來的音樂家（例如黃飛然的大提琴以及一些猶太白俄樂師），還有一些在夜總會謀生的菲律賓樂師。香港大學的白德（Solomon Bard）醫生是首席，富亞指揮得好努力，但有時會有一點拉牛上樹的感覺。他有不少學生在那裡拉，水準不是很齊整。但我們都會去聽，更多的是在香港大學陸佑堂。我們也有聽香港樂進團的演出，趙梅伯指揮，獨唱是費明儀。」

沈鑒治說的「我們」，是他和夫人袁經楣。巧合的是，他們大婚那年跟中

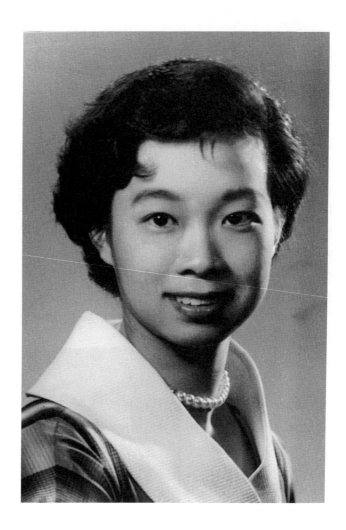

二十歲時的袁經楣

英樂團改名為港樂是同一年，即 1957 年。而港樂常駐的港大陸佑堂戰前為
大禮堂，日佔時期被炮火摧毀，1956 年春重建後始命名為陸佑堂，自此港
樂大部分的音樂會在此舉行，一直到 1962 年大會堂開幕。

在沈、袁的結合中，音樂擔任一個重要的角色。沈鑒治回憶說：「我認識
她的時候，她在女拔萃讀書。1953 年她參加校際音樂會的合唱團比賽，地
點在男拔萃，那是我第一次去聽。比賽後她們就離開，我就繼續聽下去。」
那是袁經楣 1949 年春從上海來港的第四年，她回憶如何接觸音樂時說：「我
在香港接觸音樂，是學校的音樂課，以及加入合唱團。我從小學鋼琴，在

香港繼續自己彈琴，同時母親送我去葉夫人處學聲樂。此外在香港接觸的
音樂大多數是西方流行歌曲，到處可以聽到。」

袁經楣的聲樂老師葉冷竹琴教授，即費明儀稱之為香港五十年代「各據一方」
的聲樂「四大門派」掌門大師之一（其他三位為趙梅伯、胡然、李英）。[13]
葉冷竹琴是上世紀上半葉少數留學美國的女聲樂專家，回國後曾擔任南京
金陵女子大學音樂系主任，她的姐姐冷蘭琴亦是這所著名基督教大學的鋼
琴高材生，後來下嫁國民黨抗日將軍宋希濂，1949 年逝世時年僅 36 歲。
葉冷竹琴四十年代末來港後，不少人慕名拜師，短短幾年學生人數已足夠
組成合唱隊，1952 年更於中英樂團在皇仁書院舉行的音樂會上亮相，由她
親自指揮 50 多人的合唱團演出韓德爾等作品。[14]

袁經楣對老師有如下的回憶：「葉夫人是母親的朋友，我們稱呼她葉伯母。
起先在北帝街她的家，地方很小。她家中還有兩個親戚，是她姐姐宋希濂
夫人的女兒。母親還介紹了幾位電影界的人向她學唱，包括石慧、林葆誠
（夏夢的丈夫）、傅奇、張錚等。葉夫人教授很認真，每月總有一次學生
們在她家中聚會，各人唱一首歌，互相切磋。第一次開演唱會時我唱的是
意大利藝術歌曲。我跟她學習多年，婚後仍舊繼續，此時她搬到太子道，
就在我家附近，1968 年我去了日本才和她告別，後來她舉家去了美國。」

沈鑒治的《回憶錄》中記載 1957 年在半島酒店婚禮上的這一幕：「最難
得的是由葉冷竹琴夫人親自指揮鄧華添、林葆誠、黎草田和張錚的男聲四
重唱。」

說回袁經楣在女拔萃唸書（1949-1955）的日子，她的主要音樂活動是聲
樂。「我在 DGS（女拔萃）時得到音樂老師 Miss Norah Edwards（聖名聞慧
中）的賞識，主要因為這位老師非常嚴格，人人都怕她，但是因為我學過
聲樂，在學校合唱團中受到她的注意。我那時想考進英國皇家音樂院，便
向她學樂理。可能從來沒有學生對她如此恭謹，所以她很高興地教我。同

學們都說我是她的『契女』。」據資料顯示，主修聲樂的聞老師是位傳教士，1934 年到中國傳教。1941 年到紐西蘭述職後返中國停留香港期間，被關進赤柱拘留營三年，1950 年開始在女拔萃任教。

1955 年 3 至 4 月間，香港舉辦第一屆藝術節，規模不大。翌年第二屆，推出戲劇、音樂、舞蹈和視覺藝術四類節目，其中音樂與當年第八屆校際音樂節合辦。女拔萃獲安排演出一部兒童歌劇，在九龍華仁書院演出。從場刊可以看到，該演出動用了女拔萃共 37 人的合唱隊、29 人演出仙女、18 人演出女僕，再加上三位獨唱和一位朗誦，由雙鋼琴伴奏。以女中音擔任主角的袁經楣回憶說：「我們演出了根據莫扎特歌劇《魔笛》改編的 *Papageno*，由我擔任主角，3 月 2 日和 3 日演出兩場，結果深獲好評，中西各報的樂評人尤其對我的演唱極其讚美。此次為音樂節開幕演出，原來預備由女拔萃及男拔萃合演吉伯特與蘇利文的歌劇 *Iolanthe*，由男拔萃的盧景文和我分別擔任男女主角，我們也已經排練了，但是由於兩位音樂老師意見不合，女拔萃便決定單獨演出 *Papageno*，而我亦因此在香港學界被人們所認識，從而開始了我在香港的音樂生涯。」

袁經楣畢業後入讀葛量洪師範學院，期間得到鄭蘊檀老師的賞識。「每次

一九五六年藝術節，女拔萃的音樂劇演出名單，袁經楣（Jane Yuen）擔任女主角。

到學校作示範，她總是指定由我擔任，別的同學和其他師範學院的學生則在課室後觀摩。這份師生友誼一直維持到我退休。在葛師所學，回女拔萃任教就學以致用。」

除了師範課程，立志於音樂教育的袁經楣還繼續拜師、增值。「我跟趙梅伯學聲樂，希望知道他如何教學生，但是他上課時大部分時間跟我聊天（因為可以講上海話），所以不久就不再去上課了。我也跟林聲翕學樂理和鋼琴，得益不少，他生活非常清苦，令人起敬。」

據她回憶，女拔萃的閭老師為她預留教席。「我畢業後返校教小學的音樂，她則專教中學。我第一年（帶隊）參加校際音樂節就拿了一個幼童合唱的第二名，這是 DGS 從未得過的榮譽，校長立刻趕到香港會場來道賀，Miss Edwards 也非常高興。後來她退休回紐西蘭，我就教全部音樂課。」

從 1957 年首次參賽得獎到 1968 年離校隨沈鑒治到東京，袁經楣發展了一套訓練學生合唱團的方法。「DGS 各級歌唱團每年在音樂節中得第一，是認真訓練的成果。合唱團每一位團員都由我加以嚴格的聲樂訓練，所以她們發出的聲音和別的隊伍不一樣。那時許多學生都在星期六到我家中來學

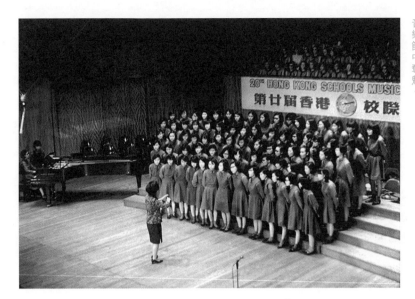

唱和練唱，她們不但是合唱團的骨幹，也在歷屆音樂節中參加各組的比賽，
獲獎無數。」現任香港校際音樂節的音樂委員會主席蔣陳紅梅，七十年代
開始主政女拔萃的音樂課程。她唸拔萃小學時的音樂老師正是 Mrs. Jane
Shen，沈太太袁經楣。

對沈鑒治來說，1957 年同樣是職業生涯的轉捩點。當年他肩負麗的映聲從
籌備到首播的巨大工程，開創了香港電視台新紀元，但開台不久後因不滿
管理層而離職。在此之前一年，他加入麗的呼聲出任節目編導。對該有線
電台，他回憶說：「當時電台以三種顏色命名，金色電台是國語和潮語；
銀色電台是廣東話，以天空小說為主力；藍色電台是英文台。一個月付 25
元就可以聽三個台，收音機由公司提供，聽眾群非常廣泛。我以前在灣仔
工作時，一天都開著，不斷的轉台呢。音樂方面，金色和銀色電台並不播
放西方古典音樂，我在金色電台開了一個音樂節目，播出西方古典音樂，
但是我離開後就取消了，可能是沒有甚麼聽眾。京劇及評彈節目都在金色
台，其實並非主流。不過每週的京劇節目倒的確很精彩，這要歸功於沈惠
蒼先生，他在京劇界交遊廣闊，使當時香港的京劇票友精英都留下了錄音。
至於銀色台每年有個聯歡大會，由顧嘉輝樂隊領奏，有一次是由我主持，
在（覺士道）童軍總會，那時都是香港的娛樂盛事。作為英國人的電台，

藍色台當然要有古典音樂節目，也要有哈威（Charles Harvey）少校那樣的樂評人擔任主持，但是在整個節目的百分比中，究竟是少數，聽眾也不及輕音樂或流行曲的多。當時的老闆 Mr. Whiting 每天早上一定時間要聽輕音樂，於是藍色台便每天在一定時間播放給他聽。狄更斯夫人（丈夫為大文豪狄更斯的後代）看到我居然在金色台播放古典音樂，頗為驚訝，所以約我在她的節目中客串，但也只是一次而已。」

沈鑒治記得他選播曲目有相當的自由度，有一次更幾乎出事。「我播放《黃河大合唱》，是因為麗的唱片圖書館有這套唱片而從未播出，所以我便請示節目總監，並向他解釋樂曲的內容和時代背景。他說應當播放，於是我便把它播出了，當時頗令親右派的職員吃驚。那時我年輕，不知天高地厚。現時回想，那是一件很傻的事，讓一些右派人以為我是左派，這跟我後來離開是有點關係的。」

離開麗的後，沈鑒治加入岳父袁仰安的電影事業。鏡頭以外，還有一個繽紛的配樂天地。「那時電影配音只有國語片比較認真，動用真樂隊，粵語片大多數用唱片配音，記得有一齣吳楚帆主演的電影，由頭到尾都用了李斯特的《前奏曲》。後來國語片也用唱片配音了，因為樂隊開支大，實在不堪負擔。錄音的設備倒非常先進，主要是磁帶錄音，可也有用光片錄音的（電影剪輯底片時，要用光片套底片，以求聲音和畫面同步）。配音的樂師們都是老手，樂隊配音是做導演最頭疼的事，因為他不能直接指揮樂師，又不一定同意作曲家所寫的配樂，可說是有力使不出。」

關於配樂樂隊，沈鑒治說當時沒有一個固定的樂隊。「長城電影要配音時，就通過作曲的，像草田、顧嘉輝等，由他們召集他們的樂隊來錄音，類似散裝樂隊，有外籍樂師，他們技術比較到位。有些中國人，有些菲律賓人等。樂隊人數多寡視乎需要。像《阿Q正傳》這部電影就需要一隊大型中西混合樂隊，于粦一面創作、一面指揮，很了不起。」

全盛時期的長城電影音樂與配曲,衍生出以樂譜與歌詞為主的《長城畫報》
以至唱片公司。沈鑒治記得早年他曾充當畫報的外文翻譯,在畢打街畢打
行的辦公室中坐在他對面的,是負責長城唱片公司發行事務的許樂群,即
費明儀的丈夫。原來費、袁兩家有表親家的關係。沈鑒治解釋說:「費彝
民夫人是袁仰安夫人的疏堂妹妹。」

關於長城唱片的緣起,原來跟國語流行曲市場有關,而且不限於香港。「當
時華語電影以國語片為主流,中文流行歌曲主要用國語,粵語還沒有流行
曲。其實國語時代曲在三十年代已經在香港極為流行,一般香港人都會唱

沈、袁一九五七年於九龍聖公會教堂結婚，前排右一為孩童時代的蕭芳芳。

周璇的《拷紅》，當時我雖然年紀還小（10歲左右），也會唱《何日君再來》等流行曲。記得那時粵語歌曲是徐柳仙等人的世界，但那是粵曲，不是時代曲。1949年前後，國語時代曲在香港流行，和大批北方人南下當然有關，和國語片的風行也有關，而粵語電影沒有時代曲的插曲，也是一個因素。」

「四、五十年代的國語電影，一定有插曲兩、三首，長城電影公司於是附設長城唱片公司，發行電影插曲的唱片。當時這些歌曲大部分由著名歌星如周璇、白光、龔秋霞、陳琦（李化之妻，李怡之母）、張帆（她或者沒有在香港）、陳娟娟（她們是著名的四姐妹）等主唱，也有許多女演員因

為自己不會唱歌，便由張露、方靜音、靜婷等在幕後代唱，發行的唱片就用這些歌星的名字，所以銷路很好，尤其是在南洋華僑市場，佔有很高的地位。那時歌曲錄音都在長城片廠進行，由作曲家本人指揮（例如李厚襄、草田、于粦等），樂師們有中有菲，唱片發行時就稱由長城樂隊伴奏。」

在長城發行的芸芸唱片中，有一張錄下了沈鑒治的作品。「那是電影《鸞鳳和鳴》的插曲《理想的丈夫》，原來由黎草田寫好的，但導演沒有採用。我一時少年之氣，馬上寫了一首，由我以鋼琴試彈、經楣試唱，岳父聽了，覺得很配合劇情，電影最後是用了我的作品，好像是張露代唱的，錄音時我在場。但畫報刊登的，還是黎草田的作品，灌錄的那張 78 轉唱片則是我寫的那首，可惜我沒有留下一張。我也可能因此得罪了黎草田。」

現場演奏中西流行曲是五十年代的一種熱門消費模式。與璇宮戲院同樣坐落於北角的另一個娛樂地標是麗池夜總會，提供不一樣的音樂享受。「麗池當時有一隊樂隊，你點一個餐、跟著跳舞，消費相當合理，連我都負擔得起。樂隊演出的音樂有華爾茲，也有流行曲，像 Patti Page 的 *Tennesse Waltz*， 還 有 *Seven Lonely Days*、*You Saw Me Crying in the Chapel*、*I'm Walking Behind You* 等，人客不只是聽，還可以跳舞。另外，在九龍普慶那邊也有一個夜總會，方逸華也在那裡唱，英文及國語都唱，多數都是英文。還有「簫王」Lobing，我們經常都去捧場。方逸華陪我們與其他電影界的人一起聊天。後來那間夜總會改過幾次名，也轉過老闆，有一陣子夏夢的弟弟也經營過。」

另一處著名的音樂餐廳是五十年代末興起的紅寶石音樂會。「我和陳浩才認識時，我們都是單身漢。他的《醉人音樂》音樂專欄刊登於《星島晚報》。他初初主辦紅寶石餐廳每周的音樂會的時候，首先在尖沙咀香檳大廈，即樂宮戲院（現址為美麗華酒店）旁邊，後來擴充至對面海的萬宜大廈。他對普及古典音樂欣賞有貢獻。後來他在香港電台主持《醉人的音樂》，介紹古典音樂和音響器材。那時不少發燒友很講究音響器材，於是我跟他合

作開了一個音響店，名字為 HiFi Pro，在中環皇后大道東，租很貴，朋友們中午下班就去聽一下，但不買，沒有生意，那就成為 HiFi『仆』。」

同樣是五十年代末，卡拉揚和維也納愛樂樂團 40 天環球演出，1959 年 10 月 25 日駕臨香江，在利舞台演出一場。沈鑒治和袁經楣成功「撲飛」，當天晚上準時 9 點聽歷史的第一音。「我的印象非常深刻。首先，樂隊坐下之後，他出來了，一鞠躬，轉身後音樂就馬上起奏。首先奏的是英國國歌，大家站也站不穩就奏出來。接著是貝多芬第七交響曲，第二樂章那個慢板主題（開始哼），足足在我腦海停留了一個月，演出完全展示了樂隊和音色。在場聽眾的反應瘋狂了，至少我是。卡拉揚電影就看得多，但是現場就不同。」

沈鑒治亦記得專程到深圳聽音樂會。「那時深圳的音樂會或者戲曲、舞蹈演出，多數在下午 4 時前結束，香港的觀眾於上午坐火車到羅湖，步行過橋後，轉乘廣深鐵路到深圳，由中方領導人接車，到接待處休息後，就入座看演出。中場休息時和演出者交流談話，下半場演完後匆匆趕去車站回到深圳橋頭，再過境回港。我回港後大都立刻寫稿，交到《新晚報》，第二天見報。」

演出地點為深圳大戲院，專門為香港聽眾而建的。「有一次，我帶了一團人去，結果是周總理、陳毅、趙紫陽三人接見我們，我就帶頭坐他們旁邊。另外一次，在深圳第一次現場聽《梁祝》（小提琴協奏曲），以前在唱片聽過俞麗拿，那次獨奏居然是我在上海的小學同學沈枚的妹妹沈融，感覺很好。」

對於中、港的身份認同感，沈鑒治道出內心的感慨：「香港沒錯是英國殖民地，但覺得幸運的是，像我們這些從內地過來的人，心情好矛盾，因為我們為了避共產黨而來到香港。當時我們年輕人，很有愛國心，思想也很進步，所以只是看《大公報》、《新晚報》，電影就看長城的。另一方面，

當看到英國旗會覺得好安心，是有這心態的。每次到深圳看中央樂團等演出，回來時看到英國旗好安心，那種心情很微妙，感覺跟現在完全不同。我是從來不喝可樂的，但返回香港時一上火車，馬上喝一口，就感到自由了。看英國旗、喝可樂，總算生活在這邊的世界。我們終歸是中國人，但面對現實問題，感到很困擾。」 ⦚

註釋

1. 除非口述或另引出處,本章關於沈鑒治、袁經楣的資料均參考自沈鑒治著,《君子以經綸——沈鑒治回憶錄》,香港:三聯書店(香港)有限公司,2011 年。

2. 《南華早報》1941 年 11 月 12 日。

3. 《大公報》1949 年 2 月 18 日。

4. 《華僑日報》1954 年 5 月 4 日、13 日。

5. 《工商晚報》1954 年 6 月 12 日。

6. 《大公報》1957 年 5 月 24 日、《華僑日報》1958 年 1 月 31 日。

7. 《南華早報》1952 年 12 月 12 日。

8. 《中國郵報》1953 年 1 月 20 日。

9. 《華僑日報》1955 年 1 月 9 日。

10. 《中國郵報》1953 年 11 月 25 日。

11. 《中國郵報》1953 年 11 月 3 日。

12. 《大公報》1955 年 9 月 25 日。

13. 費明儀、周凡夫、謝素雁著,《律韻芳華——費明儀的故事》,香港:三聯書店(香港)有限公司,2008 年,頁 91。

14. 《華僑日報》1952 年 11 月 15 日。

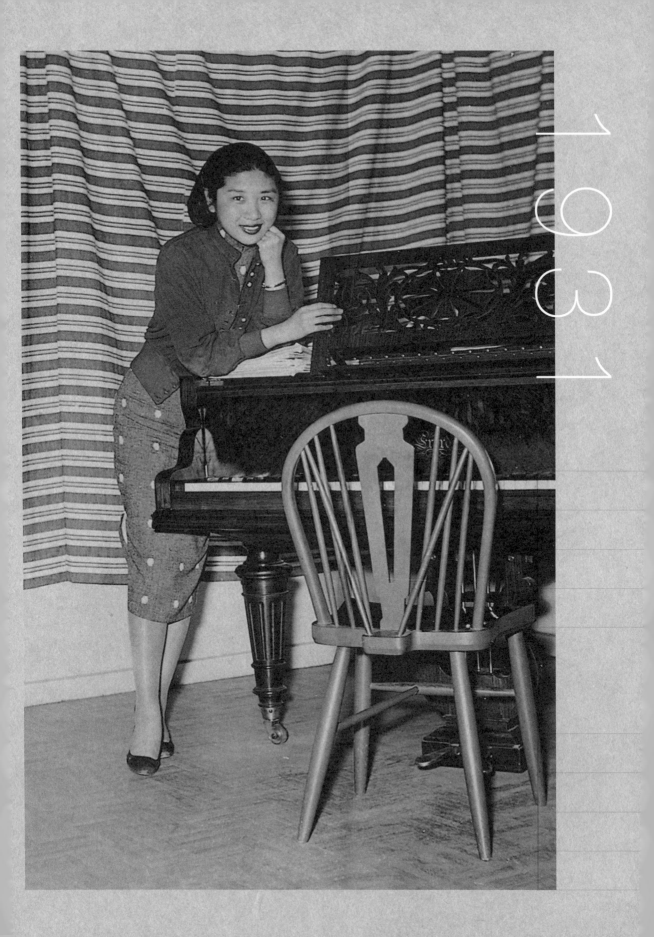

費明儀

（一九三一—二〇一七）

女高音、指揮家、教育家、總監

香港戰後音樂界，就像全港各界一樣重新起步，然而每一步都充滿變數。國際方面固然面對冷戰，以至發展到 1950 至 1953 年在朝鮮半島的熱戰，但最大而且無可避免的變數莫過於內地的政局。1949 年政權更替，中港進出自由不再，觸發大規模的新移民抵港，其中不乏音樂院校的專業人才，徹底改變香港原來以粵劇、粵曲等嶺南文化以及西洋聲樂、室內樂等為主的格局，帶來新一代專業、多元的音樂文化，香港從此不一樣。本文的主角正好反映原籍上海的年輕一代文化尖子移居香港，以之為家那不一般的歷程。費明儀面對的不是平坦音樂大道，而是不斷面對取捨、去留等尖銳複雜的情勢，包括中與港、電影與音樂、家庭與事業，以至音樂前輩之間的鬥氣等。然而她在夾縫之間堅持對音樂的追求。回顧藝術長路漫漫，她感慨崎嶇，除了感恩於天時、地利、人和，更重要的是一份自知之明。自走出喪父之痛，費明儀更加珍惜在她身邊的人和事，從費彝民、董浩雲、紅線女到璇宮戲院、廣州中山紀念堂以至巴黎、

薩爾斯堡等，她都以親歷者身份，詳述她作為香港二戰後的第二代音樂人，如何耕耘這塊原來的文化沙漠，見證著發芽、成長的過程。

1931 年出生於天津的費明儀，未滿一歲便因父親費穆受聘聯華電影公司出任導演，而舉家遷往上海。就讀中西小學期間，開始學習鋼琴，同時活躍於父親的文化圈子和活動，四歲能背唱黃自為父親電影創作的《天倫歌》。1945 年隨丁善德學習鋼琴，1947 年入讀南京國立音樂院，主修鋼琴、輔修作曲，老師包括林聲翕，同窗有吳祖強、嚴良堃、邵光等。1948 年返回上海於震旦大學修讀法文。1949 年 5 月舉家離滬抵達香港，由父親引領，拜前上海國立音專聲樂系主任趙梅伯教授為師，加入其樂進團，1950 年 1 月該團首次公演，費明儀以第一女高音演出德利布《花之二重唱》。1951 年 1 月，她首次以獨唱身份在皇仁書院新禮堂亮相，父親抱恙出席，兩週後辭世。1955 年參演電影《闔第光臨》。1956 年在璇宮戲院演出後隨中英樂團到廣州演出，同年 11 月到法國留學，師承軒納夫人（Madame Lotte Schoene），兩度在薩爾斯堡演出，1959 年學成回港。六十年代多次到歐美、東南亞、台灣等地巡演。1964 年成立明儀合唱團。1973、1978 年分別演出《被出賣的新娘》和民族歌劇《甜姑》。1975、1986 年分別獲任香港音樂專科學校、泛亞交響樂團董事會成員。參與籌辦在港舉行的 1981 年亞洲作曲家同盟、1985 年《黃河音樂節》。1987 年擔任香港合唱協會主席。1997 年接替病逝的葉純之為音專校長，2010 年擔任校董會主席。1996 至 2016 年擔任香港藝術發展局委員，其中 2000 至 2016 年為音樂組主席。2016 年 11 月以華人女作曲家協會名譽主席主持、指揮《我們的夢 2016》音樂會，成為天鵝之歌。2017 年 1 月 3 日於養和醫院息勞歸主，享壽 85 歲。

1949 年 5 月 18 日，尚未滿 18 歲的費明儀和家人乘「盛京輪」從上海抵港，一家九口安頓在尖沙咀金巴利道諾士佛台，房子較上海的獨立屋小多了，但仍找出空間放置了一架鋼琴。「那是謀得利（牌）的二手鋼琴，在那個時候是非常難得的。父親通過聯繫，在上海不知怎樣找到的，然後就運來香港。那部鋼琴很漂亮，我從那時開始練琴。後來父親帶我去拜師趙梅伯，向他學習聲樂。我不知他是如何找到趙老師。但找他不難，不要忘記我有位新聞記者的叔叔。他們兩兄弟經常商商量量很多事情。」

費大導演來港組辦龍馬影片公司，編寫和開拍《江湖兒女》等新作，卻同時親自為女兒買琴、拜師，可見音樂對於這個新移民家庭的重要，同時也側面反映當時上海文化人的音樂認知，較戰後香港一般的家庭為高。對當時香港的音樂印象，費明儀有如下回憶：「一直以來，香港主要的音樂活動是粵曲。從 1948 年開始，大批新移民來香港，包括我，令到當時的文化藝術，不單止音樂，起了很大的變化。我初來的時候覺得很寂寞，因為我在上海經常在蘭心大戲院聽音樂，每星期都有，還有排隊買票的，例如富亞（Arrigo Foa）指揮上海工部局樂隊、鋼琴家吳樂懿、女高音周小燕等。1951 年我在皇仁書院禮堂演出，上面是窗門，練習時聽到電車叮叮聲。夏天沒有冷氣，在天花板的電風扇，轉動時吱吱作響。面對這樣的情景，不少從上海來的音樂人感到灰心，但總覺得比沒有地方唱還算是好的。」

南來的音樂家跟戰前梅蘭芳、馬思聰等來港不太一樣。他們所帶來的，不只是台上的功架。「那一批從內地來港的，不少是上海的精英，以至領軍人物，他們那批人懷著奮鬥的精神，帶著下一代來到香港，我們就跟隨他們。由他們培養出來的，我們算是第二、第三代，現在已經是第五、六代了。這個過程對香港的文化生態有很大影響，音樂文化變得百花齊放，色彩較以前濃厚，而且範圍擴闊了，促成 1950 至 1960 年之間突飛猛進，整個香港的文化不同了。」

除了充實香港原來的音樂工作者隊伍以外，新來港的還有一批愛好音樂的

聽眾。香港五十年代上海式的夜總會文化盛極一時,流行曲、輕音樂,以至爵士樂在餐廳、舞廳、電台都有可觀的市場。「那時候還未有電視,也沒有太多其他的演出。我們每一次的演出,不論是好是壞,都是滿座的。聽眾或觀眾需要吸收新的文化養分。除了粵曲或粵劇,音樂那時候算是新興的藝術。我們的上一輩在撒種,我們這一輩的就耕種、開荒。到今天香港作為國際級的文化都會,那是很多代的心血結果。」

費明儀五十年代初曾見證及參與的,包括十九世紀歐洲式的沙龍室內樂。她回憶説:「當時上海人移民的首選地方是香港。例如船王董浩雲非常喜歡音樂,早年定期在他赤柱的家舉行音樂會,請了很多社會商界名流、外國領事等。他經常邀請我去唱,所以我小時就認識董建華。董浩雲先生對音樂的提倡是非常有力的。另外,(鋼琴家)趙綺霞的爸爸趙不波和趙不煒兩兄弟都是小提琴家。他們跟董浩雲一樣推動香港的音樂,尤其關心年輕音樂家,我也經常去他們淺水灣的家。那裡地方很大,可以容納幾十位聽眾,通常是晚宴,通過沙龍形式,即歐洲人説的 Liederabend,演唱德國藝術歌曲,還有中國及法國的歌曲。當時中國歌只得我唱,非常受歡迎,特別赴宴的人都是離鄉背井的人。那是五十年代初的事。因為那時候我剛開始不久,學得很快,大家都很喜歡,所以經常出入這類場合。因此我早期的音樂發展得助於這些企業家的鼓勵。」

費明儀毫不諱言當時的香港是個文化沙漠。「三十年代是上海的黃金時代,反觀香港的音樂活動相對不多,主要是沒有地方去經營,也沒有聽眾,居港的英國人只是佔少數。況且英國是個文學、話劇大國,但音樂方面,相對歐洲大陸來説,他們是比較落後的,也沒有出過獨當一面的音樂家。」

據她回憶,四十年代末香港音樂界「氣氛不是太蓬勃」。反而在當時所謂的『左派』圈子,「那裡的音樂發展得較好,戰前三十年代中後期有很多人來了香港,例如黎草田,他跟我非常熟悉,通過長城電影公司,我們有合作的機會。」她記得參與了黎草田有份籌辦 1950 年 1 月在香港大酒店的

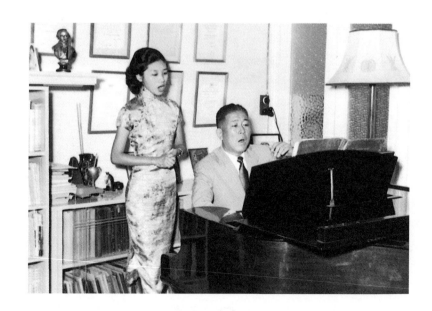

一九五三年於趙梅伯家中上課

「國立音專留港校友音樂會」和一個月後「港九音樂界觀光團」到訪廣州。作為南京國立音樂院的校友，她是女高音聲部的一員。「那時我剛跟趙梅伯老師學習不久，還沒開始獨唱。那個時候殖民政府反共氣氛很濃，因此我們都是靜悄悄進行那些左派活動的，但我只是『粉紅』色的。」（關於黎草田，可參考本書黎小田一章）

火紅的左派音樂活動以外，費明儀對五十年代初香港音樂界有如下印象：「香港當時流行的是粵曲、小調，至於傳統的古典音樂和聲樂的發展比較疲弱。早期的活動，像伍伯就、何安東他們，都是零零星星性質，音樂不太被重視，亦沒有這個環境，很多人都不會欣賞古典或聲樂藝術。儘管如此，四十年代末，中國內地有幾位聲樂家來港，其中一個是花腔女高音李克瑩，她是胡然的學生，丈夫是南洋華僑，後來去了馬來西亞。另一個是胡雪谷，她是史君良的老師，後來去了天津音樂學院。還有另外一個人叫池元元，四十年代初在香港發展，後來好像去了比利時。有一位男高音叫黃源尹，他是一個很出色的男高音；另有一位叫葉素——這幾位歌唱家，屬於進步人士。黃源尹是華僑，五十年代中去了青海，後來在那裡去世，他對香港早期聲樂的推動是有功勞的。我記得他曾鼓勵我說：『費明儀你的聲音不錯，應該去學唱歌。』」

以上個別華人音樂家以外，費明儀特別提到三位居港外國專家，從戰前以至戰後培養出一大批本地音樂人才，同時亦通過組織音樂會，親自粉墨登場，為香港音樂史作出重要貢獻。「Harry Ore（夏利柯）是三位之中最早來到香港的（1921年），他是拉脫維亞人，在聖彼得堡讀作曲，有一說他是林姆斯基－高沙可夫的學生。他對香港鋼琴家的培養有很大的功勞。他也是一位作曲家，為鋼琴譜寫很多廣東音樂作品。聲樂教授 Gualdi（高爾地）也來得早（1926年），他教出一批學生，楊羅娜、潘若芙之前有男高音 Gaston D'Aquino、女高音何肇珍、張紫玲等，那些都是他的星級學生。俄羅斯小提琴教授 Tonoff（托諾夫）戰前在香港開班授徒，其中一位是黃友棣。他們三位可以說是三分天下，剛好各佔一個領域：鋼琴、弦樂、聲樂。他們三人對香港音樂起了很大作用，可以說是香港音樂起步的第一代。」

對於內地音樂家抵港後面對去或留的決定，費明儀以過來人身份，語重心長的分析藝術家們的心路歷程說：「那時候的文化跟現在不同，在不少來港的內地人眼中，這是英國人的地方。他們雖然反共，但也不願意接受殖民統治。所以有些人認為在殖民地沒有發展，就到外國或台灣去。至於留下來的，初期日子是很難適應的，一直到六十年代初才稍為好一點。像我們聲樂界的，當初在香港發展唱歌事業時遇到一定困難，因為人家都用有色眼鏡來看我們唱中國歌曲的。」

費明儀提及的困難和歧視，例子之一是歌曲的內容必須預先得到審查、批准才可公開演出。「所有公開演出的歌曲都要預先送審，當時警察局有一個部門是專門審查文藝的，要得到警備司的批准才可以公開演出，審查時間一般需時幾個月。革命歌和民歌都不能唱，例如《黃河大合唱》部分樂章是禁的，像《黃河怨》、《保衛黃河》。為了過關，我有時還把歌名改了。有一首歌叫《掛紅燈》，改成《過新年》，歌詞中有歌頌共產黨等，我就改成我們的生活愉快，過年好，沒有政治色彩，諸如此類。民歌本來不獲批准，他們認為那是共產黨的宣傳，但是我說這是來自民間，人民生活的聲音，怎可以說成它是宣傳呢？我堅持要唱，後來才批准。我心裡只是想

推動音樂，沒有任何政治原因，只是因為我家庭的背景，他們有所懷疑，但我認為他們的做法在當時情況下來說是合理的。」

在如此情勢下，她認為個別音樂同行選擇不留在香港是可以理解的，包括一些返回內地的著名音樂家。「像鋼琴家吳樂懿 1954 年在娛樂戲院演出後返回上海，她是因為愛國才回去的。我小時候在上海蘭心聽過她，她是上海國立音專的。我理解她當時的心情。當然往後發生的事大家沒有水晶球能預見。就像為我父親的遺作《江湖兒女》創作電影插曲《啞子背瘋》的葉純之，當年很英俊。他也是愛國的，1954 年舉家去了上海。當時我勸他不要走。他說回國可以有很大作為。我就說，我們這裡需要你，在香港一樣可以發揮愛國心。30 多年後他從上海回到香港，對我說，Barbara，當年我應該聽妳的話。」

另一位從香港返回內地的是粵劇花旦紅線女，1955 年 12 月與丈夫、粵劇老倌馬師曾和子女移居廣州，參加廣東粵劇團工作。費明儀回憶說：「當時聽到他們舉家回國的消息，我是很驚訝的。她曾因唱歌運氣胃疼而跟過我練聲，我就把趙梅伯老師用橫膈膜來運氣的方法跟她練，她的胃就不疼了。多年後我們在北京開會的時候，她在大家面前說費明儀是我的老師。在旁的周小燕教授覺得很好奇。我就說，我們只是一起練聲而已。現在回想，我還是覺得這些老一輩的音樂家，當年作出回國的決定是基於百分之百愛國心，感覺到他們的藝術在香港已經發展到了巔峰，回國是希望有更高的發展。」

至於離港到歐美發展的，費明儀記得有兩個個案，都是讓人心酸的。「章國靈、黃棠馨是上海來港的小提琴家，後來結成夫婦。他們 1950 年來港後非常活躍，參與了中英樂團、香港輕音樂團的演奏，還在聖保羅中學的樂隊幫忙。章先生非常有才華，也很隨和。他是上海工部局樂隊第一小提琴成員，老師是威登堡（Alfred Wittenberg），而威登堡的老師是大名鼎鼎的匈牙利小提琴大師約瑟夫·姚阿幸。1951 年 1 月我第一次以獨唱演出的那

一九五六年八月與周小燕（中）攝於北角璇宮戲院

場中英樂團音樂會正是由他（章國靈）擔任客席首席小提琴的。之後他們倆移居歐洲，章先生有一天騎單車發生意外，客死法國，他的太太從此受憂鬱折磨。這是很叫人惋惜的。此外，聲樂教授胡然1949年來港後桃李滿門，江樺、王若詩都是他的學生。（1959年）他決定移民到美國，可惜因語言問題，後來只能當個電梯操作員，最後鬱鬱而終。」

至於她自己為何以香港為家，除了嫁進許家，還有更高層次的原因：「我當時認為，香港是一個新的地方，等著我們去開發，為甚麼要走？我們毋須因為英國人而走，這裡百分之九十是中國人，如果我們走了，豈不是更沒人搞音樂藝術？我留下來的另一個原因是，爸爸抵港後很快就離開我們，二叔（費彝民）就安排我跟趙梅伯好好學習，還預交一年的學費，那是1,200元啊！他鼓勵我說，我所學的，將來一定有重用。」

據費明儀回憶，二叔對她的影響，貫穿整個五十年代她所作的各個重大決定，包括放棄電影、專注音樂，以及到法國留學。她笑言唯一逆叔叔（還有趙梅伯老師）之意的，是1952年下嫁許樂群，擔心婚後家庭生活會影響藝術發展。但費明儀並不這樣看：「我能夠很快容入香港社會，老公是其中一個原因，因為他是中華基督教青年會（YMCA）的總幹事。他是位虔

誠的基督徒，在教會指揮合唱團，也曾在中英樂團拉奏小提琴。他在教會的聯繫讓我經常在教會獻唱。」

費明儀不止一次的說，她走上音樂人生路，過程十分幸運，因為疼愛、支持她的人為她打開一扇又一扇的門，讓她與不同階層的聽眾接觸，讓大家認識費明儀和她的聲樂藝術。例如丈夫在教會的聯繫、趙梅伯老師與學校的聯繫等，讓她活躍於教會、學校，那是當時兩大演出場地。「趙老師當時在很多學校教授音樂，亦參與校際音樂比賽評判，結識很多本地音樂專家，包括鋼琴家 Harry Ore，我也是這樣認識 Harry 的，早於 1952 年就有幸參與他首次演出。」

那是 1952 年 4 月 29 日在皇仁書院舉行的音樂會，是費明儀在父親去世後跟隨家人回上海、再隻身經澳門偷渡回港之後的又一次首演。[1] 一個甲子之後，她回顧與當年已屆 67 歲的夏利柯的合作說：「那是一場名為聯合音樂會，由 Harry 帶著包括我在內的年輕音樂家，我唱了莫扎特歌劇 *Cosi fan tutte* 選段，和法雅的藝術歌曲等。另外他伴奏口琴家劉牧，口琴一般很少可以登上音樂廳，但卻由 Harry 與他演奏古典音樂，包括改編的海頓小號協奏曲及巴赫作品等。此外他與他的學生胡悠蒼演出雙鋼琴，包括他自己（1923 年）創作的《貝多芬旋律變奏曲》等。由於他有眾多學生，號召力很強，全場滿座。演出十分成功，對我來說是一次非常重要的音樂會。我能夠與他同台演出，也可以說是對我的藝術水平的一種肯定。」

從 1952 年首次合作到 1956 年一起到廣州演出，費明儀對於夏利柯有很多近距離的印象：「Harry 是一個非常有才氣的人，他的琴藝非常好，音樂觸覺一流，是一位很敏感的音樂家。他最早期從白俄羅斯走難來到香港，經常去廣州教學生，因此講的廣東話好像跟廣東人一樣。我們排練時用英語溝通，因為我初來港時廣東話不好，英文比較好。但很多時 Harry 會說：『等我練習一下廣東話……』接著就開始講廣東話。他彈中國的歌曲及音樂非常棒。他也伴奏我在十一國慶演出，以及為我伴奏一首新疆民歌《黎明之

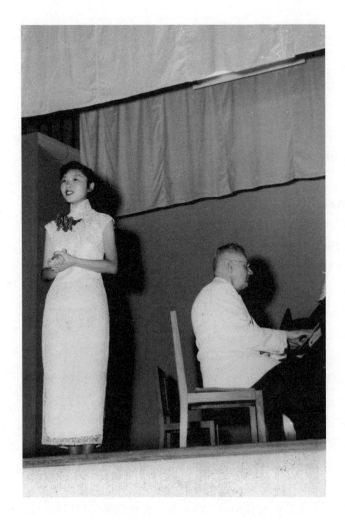

鋼琴家夏利柯為費明儀伴奏

歌》，及一首東北民歌《李大媽》。他曾送我幾首他創作的樂譜，但我不見了，很心痛啊。（1972 年）他在香港病逝，晚景不是太好。」

另一位經常為費明儀作鋼琴伴奏的是五十年代初來港的小提琴、鋼琴兩棲音樂家梅雅麗（Moya Rea）。她所提供的不止是伴奏，受惠的是一代香港音樂人：「梅雅麗夫人對我的影響很大。通過與她合作，我得以進入電台、電視。當時的香港電台英文台是英國人的電台，很少中國音樂家可以在那裡演出、廣播的。」

據資料顯示，梅雅麗 1951 年隨任職太古船塢的丈夫 Frank Rea 從紐西蘭來港，來港前在紐西蘭廣播電台樂團擔任小提琴首席，因此對電台的運作可謂駕輕就熟。在香港電台為費明儀作伴奏以外，她亦先後為鄭直沛（1954年）、吳天助（1958 年）兩位中英樂團小提琴家作電台伴奏。1957 年意大利小提琴大師李慈（Ruggiero Ricci）在港澳演出的鋼琴伴奏也是梅雅麗。作為兩棲演奏家，1952 年 5 月她首次以小提琴獨奏身份演出德伏扎克小提琴奏鳴曲。該場在皇仁書院舉行的音樂會是趙梅伯的樂進團的合唱專場，費明儀獨唱科沙羅夫《夜鶯》、史特勞斯《小夜曲》等作品，由樂進團的屠月仙鋼琴伴奏。[2]

1954 年，香港電台脫離政府新聞處，轉歸廣播處主管。同年，梅雅麗首次在電台為費明儀伴奏，演出《蓮花》（夏然）、《奉獻歌》（力加特）、《歡笑與哭泣》（舒伯特）、《徒然的小夜曲》（布拉姆斯）、《母親教我唱的歌》（德伏扎克）、《假如我的歌長了翅膀》（夏安）等歌曲。[3] 正如前面提過，那個時候官辦英文電台以西曲為主，中國作品欠奉。「記得我到電台演出《佛曲》、《目蓮救母》等，那是趙（梅伯）先生堅持的，他說：『這是中國傳統的東西，妳一定要在電台唱。』我當然聽他的話。還有一首是《茉莉花》。但電台事前要檢查歌詞有沒有反英的內容。我說：那是花兒，又怎麼會反英？」

至於當時在電台錄播的情況，費明儀回憶說：「那時電台的錄音非常簡陋，在一間小小的房間，只有一支咪。我跟香港電台有很深的淵源，我是最早去唱藝術歌曲的，也為他們主持節目——《明星音樂盒》。當時香港電台在中環水星大廈，後來搬到廣播道，Clive Simpson 經常邀請我，但設備仍然是簡陋的。」

費明儀特別感恩的，是通過二叔費彝民在中、西傳媒界的網絡，讓侄女有份參與的演出經常得以報導。另外，中英樂團主要負責人東尼·布力架（Tony Braga）與費彝民非常友好，為此，當時有意見認為東尼是親共的。

更為接近事實的是，東尼作為第二代居港葡萄牙人，父親是首位葡籍立法局議員，總是覺得港英政府對家族為香港的貢獻不夠重視。這種情緒與肩負統戰工作的費彝民形成共同語言。何況更有剛 20 出頭的費明儀。

「Tony Braga 和梅雅麗都十分保護我。記得當時《南華早報》寫樂評的 Father Ryan（賴詒恩）對我比較批評，形容我是『尚未發展的聲音，假以時日，將成明日之星』。東尼為此竟然與他打筆戰，稱我為『今日之星』。後來 Father Ryan 讚賞我了（笑）。我在電台唱的中國民歌，東尼也曾為我向政府解釋，說費明儀只是為音樂，沒有政治動機。我想他是對我有意思的。在我的婚禮上，他告訴我他很傷心。我就跟他說，sorry！（大笑）」

正是通過東尼·布力架，費明儀參與了中英樂團歷史性的訪粵之行。[4] 1956年 4 月初，華南文化藝術界聯合會主席歐陽山致函布力架，邀請中英樂團到廣州演出。當時正值國內實行「百花齊放、百家爭鳴」方針，政治形勢寬鬆。[5] 反而港英當局頗為緊張，結果 40 多人的樂團最後只有五人成行，他們是擔任領隊的小提琴手白德（Solomon Bard）醫生、中提琴和大提琴的范孟桓、范孟莊兄弟、長笛黃呈權醫生、巴松張永壽，另外加上鋼琴家夏利柯，以及唯一的女演出者費明儀。「當時港英跟內地的關係很緊張，當年 10 月還發生過嚴重暴動。但 4 月時還算可以。最先是 Tony Braga 跟費彝民說，希望我可以隨團到廣州演出。二叔當然拍手贊成，還極力鼓勵我去。當時我是有點擔心的，但 Braga 叫我不用怕，說他亦會去，有很多人陪我。至於趙梅伯老師是反對我去的，反問我：『你去幹嘛？』還提醒我 Braga 左傾，要小心他。後來許樂群知道我決定去，就說，Braga 去，我也去（笑）。」

1956 年 4 月 20 日，費明儀一行 20 多人從九龍尖沙咀火車總站出發，到達羅湖後下車，步行 100 多米進入中國國境，那是她 1951 年從上海經由澳門回港後，首次踏足內地。「那一次回去的感覺好深，第一，我從沒有在這種大場面唱過，中山堂，幾千人啊，儘管聲效不好，但坐得滿滿的，來看外國人的樂隊。我在後台很緊張，黃呈權醫生安慰我說，『放心唱，唱錯

也不用怕。』我即時的反應是：唱錯？那可不行啊！可能是表演者的本能，我去到台上就豁了出去。」

4 月 21、22 日連續兩晚，費明儀在夏利柯鋼琴伴奏下演唱四首中外歌曲，包括她在 1951 年皇仁書院首次個人演出時演唱德利布的《卡蒂斯城的姑娘》。「至於中國歌曲包括《茉莉花》、《李大媽》，都是我的拿手歌曲。由於當時中國藝術歌曲的數量非常少，內地人聽到好開心。老實說，當時我的概念及思維不是太成熟，只是一個年輕女孩，沒有意識展現甚麼香港音樂文化，只認為有機會去那裡唱是很難得的一件事，以歌唱者的出發點來說，我是十分樂意接受挑戰在那麼大的場地演出。那是百分之百從音樂出發的，想證明自己實力，無論在香港、中國（內地）都行，也滿足自己虛榮心。」

白德醫生在回憶錄中對廣州演出作以下的描述：「在費明儀演出期間，我從後台探頭觀看台下聽眾，從他們真心享受著音樂會，可見他們絕非被安排到場的。反而坐在前排的東歐共產國家使節們木無表情，我懷疑他們對我們的業餘演奏有何感受。」回憶錄亦談及一年後中英樂團再獲邀請到訪羊城，除了女高音由江樺替代已赴法國深造的費明儀外，其餘成員幾乎不變。樂團亦邀請廣州方面到港回訪，粵方因此派出歌舞團，一連數天在璇

《南華早報》一九五六年璇宮戲院演出的廣告

宮戲院演出,場場滿座。可是 1957 年正值全國反右運動,政治氣氛逆轉,白德、東尼・布力架再次獲邀到內地已經是 1978 年的事了。

費明儀回顧 1956 年的四天廣州之行,認為「是我的聲樂發展和我的歌唱事業很重要的演出」,其重要性可與 1951、1952 年在皇仁書院的兩次早年演出相提並論。但真正讓她步上職業音樂人生的,是在北角璇宮戲院的演出,日期為 1956 年 4 月 4 日,即前往廣州之前的兩星期。當晚的音樂會名為「盛大綜合樂團匯演」,由斥資興建璇宮戲院(1952 年落成)的萬國電影公司老闆歐德禮(Harry Odell)策劃推出。[6] 當晚主要演出的是兩隊軍樂隊,分別來自第七女皇騎兵團和香港警察銀樂隊。前者早於 1690 年組建,歷史悠長,曾參與 1815 年打敗拿破崙的滑鐵盧戰役,1954 至 1957 年期間駐港。

由 65 人組成的聯合樂隊在璇宮演出的並非只是軍樂，還包括《天鵝湖》、《芬蘭頌》、《輕騎兵》等通俗管弦作品。節目中唯一的獨腳戲，正是費明儀獨唱中國藝術歌曲和民歌，上下半場各唱三首，由屠月仙鋼琴伴奏。[7]整整 60 年後，臥病在床的費明儀對該場演出印象猶新：「歐德禮邀請我演出，我很意外，就跟他說，璇宮那麼大，我怎應付得來？他說他覺得我很特別，有信心我在台上演出時，聽眾會喜歡。趙梅伯老師知道後非常開心，因為歐德禮一般看不起中國人，能夠受他主動邀請，那是個榮譽。其實歐德禮作為影業大亨，他很早已經認識我的父親，加上二叔在傳媒界，我當時亦薄有名氣，演出後給了我一筆不俗的酬勞呢！」

對身處璇宮台上演出的印象，費明儀娓娓道來：「璇宮較當時一般演出場地大兩三倍，但作為電影院，它基本上沒有音響效果，對我作為年輕的女高音是一項挑戰，但我是喜歡接受挑戰的。我記得站在璇宮的舞台上，感覺就像自己擁抱著全天下，裡面的豪華裝飾、七彩繽紛的樓座，予人一種很高貴但又很舒服的感覺。我是一向反對用咪的，尤其是它的位置，經常擋住面孔。但璇宮的設計把咪降低，因此雖然在沒有選擇的情況下要用咪唱，但用得比較舒服。我因為是獨唱，演出時銀幕是拉上的，突出了我和鋼琴。至於聽眾大部分都盛裝出席，有穿晚禮服的，跟現在穿便服甚至拖鞋去音樂會很不一樣。尤其是璇宮，跟同區的新光戲院沒得比，那裡是演街坊、神功戲的。但璇宮地方大，成本高，要賣出全院的票不容易，尤其是我們獨唱的更難。歐德禮通過璇宮不斷請來國際級演奏家，擴充了香港的文化藝術視野，培養了一批聽眾，因此沒有璇宮，就沒有 1962 年的大會堂。」

對她來說，1956 年獲邀在璇宮演出成為藝術事業的起步點。「在璇宮演出之前，我主要在教會、學校和社區演出，高級如港大陸佑堂都只有幾百座位，因此璇宮的演出就成為我事業的起點，揭開了我的演藝生涯的職業階段重要的一頁。因此我是對璇宮有特別的感情，那裡是我和老公拍拖的地方，爬上樓上的超等位看電影或演出。它絕對是一個文化地標，是早期香港市民文化生活的一部分，也就是我等的集體回憶。那種氛圍，是西九龍

新蓋的建築沒得比的，因此如果能夠將它活化成為一座本地演藝綜合博物館，那會是多好。我就是甩掉所有牙齒都希望有再踏上璇宮舞台的一天。（笑）」

在璇宮與接著的廣州之旅期間，費明儀參加了老師趙梅伯指揮樂進團演出的韓德爾神劇《猶大·馬加布斯》，擔任獨唱女高音，先後在皇仁書院和港大陸佑堂演出，為北角衛理堂籌款。此後數月，費明儀主要忙於作一重大決定：出國留學。對於 1956 年 11 月離開家庭及香港，隻身到法國鑽研聲樂，她回憶當時的決定說：「首先是趙梅伯老師鼓勵我需要出去開闊我的眼界。除學習以外，還要聽人家的演出，因為在香港聽得不夠多。跟一位老師學，遠遠不如去老師的母校、比利時皇家音樂學院學習。另外我的先生 Jimmy 也是這樣說，指我在這裡的發展來來去去就是這樣，任何大的場合都去過，如果出國是好事，乘現在還沒有小孩，完了心願。這對他是很大的犧牲，我很欣賞他對藝術的態度，以及他對我的支持和愛錫。」

然而一錘定音的，還是來自費家：「首先二叔非常反對我拍電影，尤其是1955 年 12 月完成《闔第光臨》之後，另一部《雪中蓮》已經開拍了。但二叔不斷搞破壞（笑），提醒我父親的遺願是我在音樂藝術的發展。之後再以激將法，跟我分析，現在年輕當花旦，30 年後當中旦，之後就老旦，不可能再當女主角。既然已經具有音樂基礎，為甚麼不繼續呢？二叔特別強調，去受苦、流浪去，藝人應該是如此。如果現在不出去，將來更去不了。我就想起爸爸，冥冥中，我們有相同的因子，是他遺留給我的，我們走著跟別人不一樣的藝術道路。至於最後選擇到法國。主要是因為我的家庭背景。父親、二叔和我都說流利的法文，而且二叔跟法新社及法國領事館關係很好，讓我在法國期間有照應。」

費明儀是在 11 月 11 日離港的，在此之前參與了兩項重要音樂活動。[8] 首先在 8 月份，她客串擔任記者，採訪隨中國民間歌舞團訪港，在璇宮戲院演出的上海著名女高音周小燕。費明儀 30 年後為文形容自己當時的表現：「由

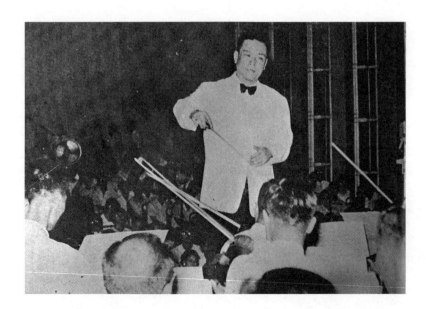

於興奮過度,我只能在糊裡糊塗、語無倫次的狀態中完成任務。」[9] 該場演出後來由香港藝聲唱片發行名為《百靈鳥妳這美妙的歌手——周小燕》的九張黑膠唱片(編號 COE-5003 / 再版《繡荷包》編號 CL-3177)之一,可能是五十年代璇宮戲院唯一的音樂記錄。其實費明儀在歌、影以外,鮮為人知的是她也是一位文字工作者。1955 年 10 月,她在《文匯報》開專欄,介紹「精選民歌 30 首」,「詳細説明及唱法解釋」。[10] 她回憶説:「記得當時趙梅伯老師在報刊上的文章,不少也是我代筆的。(笑)另一位老師林聲翕則完全是他自己寫的。」

趙梅伯、林聲翕都是費明儀的老師。二人三十年代同屬上海國立音專,趙是聲樂系主任,林是黃自教授的門生。五十年代二人同時在港開班授徒,亦以指揮身份活躍於舞台上,可謂旗鼓相當。「我的兩位老師是個解不開的結,門戶之見很嚴重。他們的恩怨從上海帶到香港。有一次林先生邀請我參加演出,安排我唱第一個節目。趙教授知道後對安排非常不滿,因為聽眾還未到齊就演出,唱得如何也沒用,於是不讓我參加。我也只得服從,但心裡覺得很可惜。後來我找機會,先後跟兩位老師講,上一代有上一代的人生觀,但希望他們幾十年的恩恩怨怨不要影響到下一代,音樂應該是和諧、和洽的藝術,不應違反這個本質。後來我有很多機會和林先生及他

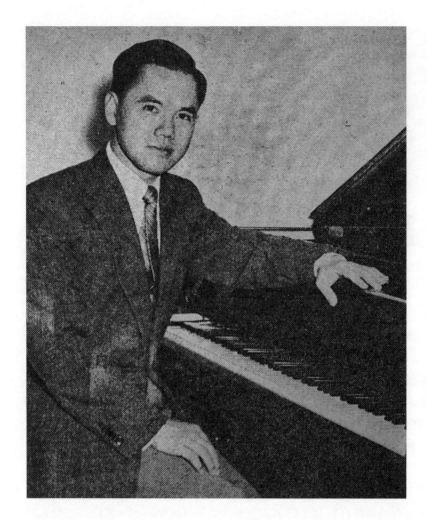

香港聖樂團創辦人黃明東

的華南管弦樂團合作，也出了唱片。」

費明儀出國前的另一記音樂活動是參與了香港聖樂團的成立。發起人黃明東四十年代曾先後入讀上海音專及福建協和大學，與費明儀丈夫許樂群為同窗同學，曾一起演音樂劇《俠盜羅賓漢》，許演男主角，黃擔任鋼琴伴奏。四十年代末黃明東與父親黃祥芝醫師舉家來港後，赴美留學八年，1955年回港，聖誕前夕於九龍塘基督教中華宣道會，首次指揮65人合唱團演出《彌賽亞》，擔任女高音獨唱的正是費明儀。[11] 黃明東1956年2月演出一場貝多芬、蕭邦、巴赫、德布西作品的鋼琴獨奏會。[12] 之後便積極籌備組建合

唱團，費明儀詳細回憶說：「黃明東與許樂群有很深的交情，大家都是基督徒，他來港時找的第一個人就是許樂群。當他（黃）知道他（許）的太太我從事聲樂，便提出可以為我作鋼琴伴奏。因此我們三人經常在一起，結果招來趙梅伯老師不悅。我那位趙老師甚麼都好，唯一不好就是很小氣。於是黃明東提議組織一個專門唱聖樂的合唱團，那樣就不會跟趙老師的樂進團衝突了。我很贊成，就這樣成為香港聖樂團的首位成員，編號 001。」

費明儀記得她參加香港聖樂團的排練，人數開始時只有 20 多人，全部來自教會詩歌班，華人佔大多數。在黃明東領導下，創團時的水平十分高。首演時選演曲目包括布拉姆斯《德意志安魂曲》四段合唱曲、韓德爾《彌賽亞》的第二部分，以及貝多芬《合唱幻想曲》，1956 年 10 月 26 日在九龍伊利沙伯中學舉行。「當時我已經決定 11 月初到法國留學，因此我只能參加在尖沙咀青年會的排練，婉拒了參加首演，為此黃明東很不高興。但是我真是沒有辦法。我還有趙老師那一關呢，他也對我在別團活動很不開心。後來我告訴黃明東趙老師的不悅，他表示理解，還說遲些到巴黎見面。1957 年他真的去了，那是後話。」

因老師不悅而沒有參加聖樂團首演的費明儀，除了忙於收拾行裝以外，還要準備離港前的告別演出，音樂會的主辦者之一正是趙梅伯的樂進團。10 月 31 日在港大陸佑堂的演出，可以說是總結費明儀六年來作為趙梅伯學生的音樂會。她選擇了一套集中外古今的聲樂作品，作曲家包括巴赫、韓德爾、莫扎特、法雅、李察‧斯特勞斯、格列恰尼諾夫、迪帕克、戎岡等，以及中國民歌《李大媽》和《鬧元宵》，最後徇眾要求，加演《陽關三疊》。鋼琴伴奏由當時訪港的英國皇家音樂試考官麥嘉樂（Hector McCurrach）擔任。此前，她也與梅雅麗在香港電台以大氣電波作了離港前的告別演出。[13]

儘管演出時的社會氣氛因暴動過後不久仍感緊張，但週三晚的陸佑堂座無虛席，一眾愛樂者以外，還有中英媒體的樂評人，其中包括金庸，聽後在《大公報》剛剛開闢的專欄《三劍樓隨筆》為文，題為〈費明儀和她的歌〉。

從費明儀提供的文章副本看到，金庸對費明儀的歌藝並不陌生。「我初次
見到她，卻是在一個悲劇性的場合中。那是在她父親電影導演費穆先生出
殯的那天⋯⋯我聽過明儀的許多歌，音樂會中的和朋友們客廳中的，從她
才能的初露光華一直聽到她聲音的逐漸趨於圓熟。」這位武俠小說大師認
為費明儀「抒唱比較細膩的中國民歌是她的特長。那些外國歌中，輕快的
歌又比感情深沉的歌唱得好。」他認為英國女高音 Elsie Suddaby 演唱《彌
賽亞》中的詠嘆調〈我知救贖主活著〉：「音色和表現方法和她像得不得
了⋯⋯連忙請她來聽（唱片），她也是很興奮。」金庸對費明儀唯一的建
議是：「如果她能再重三四十磅，我想她的歌一定會更加精彩。」[14]

在法國三年，費明儀先後入讀里昂國立音樂學院和巴黎藝專，師從軒納夫
人，期間兩度隨老師前往薩爾斯堡演出，亦在巴黎結識正在留學的台灣作
曲家許常惠，為將來兩岸三地音樂交流鋪路。她總結留學心得說：「那三
年揭開了我的世界觀，天地廣闊了，有機會去了維也納、薩爾斯堡，也去
了拜萊聽華格納，雖然是幾十年前，但所吸收的營養、教育，這是終身不
忘的。能夠聽到一流的聲樂家，像 Callas、Tebaldi、Schwarzkopf、Fischer-
Dieskau 等。三年紮紮實實浸淫在音樂裡面，受用終身。」

1959 年 2 月，費明儀回港與家人團聚，同時受歐德禮邀請，在香港管弦樂
團（1957 年前為中英樂團）的音樂會上演出。同場還有費明儀在里昂時認
識的小提琴家碧姬（Brigitte de Beaufond），演出莫扎特第五小提琴協奏
曲。[15] 費明儀多年後回憶說：「這位女士是我在法國時租她的地方住的，
她是很計較的，每次洗澡都要另收費用！她的小提琴還好，不是一流，經
常說想來香港，問我可否安排。後來 Harry Odell 安排下我就帶她來。」對
於士別三年的演出，《中國郵報》評論說：「費明儀由梅雅麗伴奏演唱拉
威爾、法雅、普契尼、舒伯特、胡爾夫和中國民歌（那是最誘人的），她
表現出更強的中低音域和更溫純的音色⋯⋯經過昨晚的演出，費明儀以至
聽眾們更有信心和殷切期待她的未來發展。」[16]

除了歐德禮的音樂會外，費明儀亦參演 4 月 26 日在港大陸佑堂舉行，由趙梅伯指揮樂進團的普賽爾《第道與安尼斯》的獨唱部分，同台演出還有一眾趙氏星級門生：女高音韋秀嫻、梁佩文、黃梅莊、張梅麗，女中音黃安琪、蔡悅詩，男高音薛偉祥、容國勳等，由屠月仙、謝素悅作鋼琴伴奏。音樂會亦包括由趙梅伯訓練的七屆校際音樂節冠軍聖士提反女書院及英華兩女校組成聯合合唱團，演出華格納歌劇選段和中國民歌八首。此外，費明儀亦演出獨唱，由加露蓮·布力架（Caroline Braga）鋼琴伴奏。[17]

費明儀 5 月返回巴黎完成考試後，正式結束留學生涯，同年返回香港。當時所面對的，除了即將升任媽媽的新挑戰，還有一項重大抉擇。費明儀道出幾十年前的心路歷程說：「1959 年回港，感覺到歐洲和香港的音樂境況完全是兩回事。香港的音樂發展顯得荒蕪，我當時是有所掙扎的。二叔希望我再去蘇聯學習。但我的家在這邊，家是不應該放棄的。我再想一下自己，我究竟可以走多遠？能否成為世界級的歌唱家？Too late！（太晚了）我的音樂技巧和知識或許可以，但我的身體不容許，那時我已經懷孕，身體很差。因此一方面我逃避不了家庭責任，另一方面以我的年齡、健康，我是不可能成為國際一級歌唱家，這個要有自知之明。但是我有足夠的知識和能力去推廣音樂和教育的工作。那是一個極大的決定。」

隨著兒子 1959 年 12 月 23 日的誕生，費明儀以嶄新的身份迎接六十年代以及香港大會堂的來臨。對於已告別的五十年代，費明儀滿懷感恩的回憶說：「那十年絕對是我音樂事業的一個奠基。因為如果沒有經歷過這個階段，就不會珍惜眼前，更加不會期望將來。所以一定要親身經歷過，才有動力繼續向前，做得更多、更好。經歷過後，雖然路是彎曲的，但是從中走出一條路，感到特別舒暢、開心，亦見證了一個大時代演變的歷程。四十年代末到現在，大半個世紀，我見證了香港文化對藝術發展的歷程，從無到

有，山歌小調到現在的國際化及處於一個重要的領導地位。所以我覺得，
我們從沒有路走出了一條路，當中遇到了野草和石頭，我到現在會懂得珍
惜我過去的一段艱難、困苦的日子，那是我的財富。」♪

註 釋

1. 《華僑日報》1952 年 4 月 28 日。

2. 《工商日報》1952 年 5 月 5 日。

3. 《華僑日報》1954 年 10 月 20 日。

4. 除非口述或另引出處,以下關於廣州之行主要參考 Solomon Bard, *Light and Shade: Sketches from an Uncommon Life*, Hong Kong: Hong Kong University Press, 2009, pp148-151。

5. 《大公報》1956 年 4 月 14 日。

6. 同上,1956 年 4 月 3 日、《南華早報》1956 年 3 月 28 日。

7. 費明儀、周凡夫、謝素雁著,《律韻芳華——費明儀的故事》,香港:三聯書店(香港)有限公司,2008 年,頁 116 稱伴奏為夏利柯。

8. 《南華早報》1956 年 11 月 12 日。

9. 引自《我是幸運的周小燕》頁 11。

10. 香港《文匯報》1955 年 10 月 27 日。

11. 《南華早報》1955 年 12 月 24 日。

12. 《華僑日報》1956 年 1 月 13 日、2 月 16 日。

13. 《南華早報週日快報》1956 年 10 月 22 日、28 日、《大公報》10 月 20 日。

14. 《大公報》1956 年 11 月 3 日。

15. 同上,1959 年 3 月 31 日。

16. 《中國郵報》1959 年 4 月 1 日。

17. 《華僑日報》1959 年 4 月 17 日。

1937

盧景文

（一九三七— ）

對於戰前出生的一代，日佔時期的三年零八個月猶如內地的文革十年，非正常的生活斷送了寶貴的學習時光。戰後百廢待興，恢復正常學習，對一個普通家庭的小孩來説頗具挑戰，學習音樂幾乎是富家子弟的奢侈。本章的主人翁，可以説是本書所有口述者當中環境條件最差的一位。1949 年入讀拔萃男書院時，因為不諳英語而降兩班，12 歲從小學五年級讀起。從不懂英語、音樂，短短四年後竟然拿著圓號，穿著演出服，以中英樂團銅管樂手身份為英國頂級鋼琴家伴奏。這個輸在起跑線、遠遠落後但極速迎頭趕上的個案，值得細讀、思考。但少年盧景文的音樂造詣不止在圓號，他同時是位樂隊指揮，演出自己創作的作品。他亦是位小小美術家，所畫的漫畫刊登在《南華早報》，稿費用來買唱片。之後考進香港大學，1959 年獲全額獎學金留學意大利，完成 10 年華麗轉身。以 16 字總結這位「香港歌劇之父」的起步：父母放手、朋輩啟蒙、學校訓練、社會支援。過程中亦突出了對孩子因材施教的重要。

1937 年盧景文出生於香港一小康之家，父親是位自力更生的商人，兼任輔警。盧景文入讀堅道真光女書院幼稚園期間，香港淪陷，舉家前往廣西。1945 年和平後返港，就讀於中文教學的嶺英小學。1949 年轉校到男拔萃，受校長及音樂老師們的悉心指導，打下基礎，同時受父親好友黃呈權醫生啟蒙，學習手風琴、圓號，1953 年由黃醫生帶進中英樂團，擔任圓號手。1955 年於校際音樂節銅管項目獲獎，1957 年指揮男拔萃 20 人樂團演出自己的作品贏得最佳樂隊獎，繼而作公開演出。1958 年入讀港大文學院，期間多次為校內演出作佈景設計。1959 年以獎學金到羅馬大學、羅馬歌劇院等實習。1962 年港大畢業，留校任職教務處。1973 年，轉任剛剛成立的香港理工學院首位教務長，1986 年任副院長。1993 至 2004 年，出任香港演藝學院校長。退休後曾擔任廣東國際音樂夏令營校長。2008 年創立非凡美樂，致力培育青年藝術人材，擔任總監至今。歷年兼任多項公職，包括市政局副主席、大學校董會成員、海內外藝團顧問、理事等。自 1964 年與著名女高音江樺合作公演歌劇選段起，導演及策劃製作近 200 部西洋歌劇、舞台劇及音樂劇，故有「香港歌劇之父」之稱。獲頒榮譽包括香港銅、銀紫荊星章、大英帝國員佐勳章、英國皇家藝術學院院士、意大利和法國騎士勳章及北京中央音樂學院榮譽教授等。

「1949 年我入讀拔萃男書院，當時的校長是一位音樂家，名字是 Goodban
（葛賓），我對古典音樂的興趣完全來自這間學校和校長的影響。」盧景
文以執導近 200 部歌劇等製作的功架，娓娓憶述自己與音樂的緣起。

從 1937 年在贊育醫院出生到入讀男拔萃的 12 年間，盧景文童年的音樂印
象非常依稀。相當的原因是香港淪陷。「我是戰前出生的，我的弟妹則是
戰後，年紀相隔頗大。弟妹在安穩的時期長大，都有去到王仁曼等學校學
習的。我兒時入讀位於堅道的真光女子中學附屬幼稚園，應該全校都是女
生。我估計有唱兒歌吧！但我只記得每天有午睡。我亦記得下午茶我食蛋
撻但不食殼，給老師罰，其他很依稀了。」

1941 年 12 月，盧景文剛滿四歲，日軍 7 日突襲珍珠港翌日，大舉侵襲香港，
18 天的激烈戰鬥後，港英政府 12 月 25 日投降。「當時爸爸是位輔警，處
境十分危險。有一次他把電單車泊在荷李活道警署外，出來時電單車已被
日軍炸掉了。」盧氏一家決定到廣西避難。「父親先出發，我們留在香港
一陣子，其時日軍已經來到香港。我記得當時整條街，每家人都要畫一支
日本旗，然後掛出去表示歡迎，以免無妄之災。我走難的過程不太辛苦，
有繼母、婆婆的照顧。我們坐船到廣州灣，即湛江，再入廣西，先在梧州
安頓，再轉往桂林。在那裡度過三年多，印象中沒有接觸任何音樂。除了
一次跟媽媽和外婆看粵劇，演出的是梁醒波，當時還是演小生的時候，還
有上海妹。媽媽與外婆都喜歡粵劇，但我自己就不太喜歡。」

1945 年和平後，盧景文和家人從廣西經廣東中山的小欖回港，剛來得及看
到煙花慶祝。一家安頓在跑馬地，盧景文在銅鑼灣利園山的嶺英中學附屬
小學繼續學業。這時期的音樂印象，主要來自收音機。「我記得當時在家，
有麗的呼聲，是要付錢的，機身只可以調較音量。我記不起有沒有固定的
古典音樂時段，只記得有很多流行曲，例如白光、周璇等。有一位名字叫
老慕賢的女士，每星期主持一個介紹古典音樂的節目。但家人都偏向聽李
我、方榮等的天空小說。」

由此可見，前面盧景文說他的音樂起步是 1949 年轉校到男拔萃才開始，是
有事實根據的。當時他 12 歲，剛剛從中文小學畢業，轉到以英文為主的名
校。為了適應課程進度，他由第八班開始，即相等於小學五年班。雖然英
文程度遠遠不如包括不少混血兒的同學，還曾因聽不明英語而吃過一巴掌，
但無礙他感受校園的濃厚音樂氛圍，他對葛賓校長尤其印象深刻。「我覺
得他是一位完美的校長，學校的宗教精神保持適當比重的同時，給音樂一
個特別強的位置。他是位出色的大提琴家，但對我的影響不是直接的，而
是通過學校的活動，例如每天早會時，在講道之後，他會挑選一至兩位出
色的學生演奏音樂。」

葛賓（Gerald Goodban）是男拔萃第五任校長，履新於 1938 年 11 月，即
廣州淪陷後一個月，日軍已經兵臨香江城下。但這位 27 歲的牛津高材生
有其建校大計，作為大提琴演奏員，他對音樂作為學科和興趣尤其重視。
例如他引入的新增科目之中，即包括音樂。1939 年他與鋼琴家 Mary Hope
Simpson 在九龍塘基督堂結婚，由於該堂剛落成，管風琴欠奉，結果臨時組
織弦樂隊為婚禮伴奏，合唱則由剛來港的聖約翰座堂詩班長詩密夫（John
Reginald Martin Smith）指揮。[1] 1940 年，葛賓發起成立香港學校音樂協會，
以男拔萃為基地，推動學校音樂教育，並出任協會主席（詳情可參考本書
有關校際音樂節的專題文章）。與此同時，他也參加義勇軍守衛香港。18
天護城失敗，詩密夫戰死赤柱，葛賓則被俘，監禁在深水埗戰俘營，與太
太和剛出生的孩子分隔三年零八個月。1946 年返校復職，有份促成 1949
年恢復校際音樂節，夫婦二人亦經常參與中英樂團演奏，一直到 1955 年舉
家回到英國。

盧景文作為家中長子，能夠在學校發展各種文體興趣，他說要感謝兩位長
輩，其中一位是葛賓校長：「他在我的第一個學期報告的評語是：『這個
小子，是沒有可能做科學家了，但是因為他的藝術的天份，我讓他升班。』
家人見我可以繼續升學，那就安心了。」

校長的評語幾乎是一道護身符，讓盧景文在校園自由發揮、投其所好，「我中一、中二首要的課後活動就是足球，我是校隊成員，守門員、隊長。但我另一個『標青』的地方是高台跳水，三米高，在尖沙咀青年會訓練。中三、中四開始參加合唱隊，男高音聲部。」從已知的記錄顯示，他同時是校際答問隊成員，還有美術、舞台佈景設計等，幾乎樣樣皆精。「我的正統科目表現一般，除了地理和物理，其他科目的表現勉強，但我美術和音樂都得高分。所以有很多課後活動，很多老師都會保護我，因為我懂得畫佈景，有時又會在話劇作伴奏。」

少年盧景文的音樂訓練來自兩方面，簡單來説就是課內和課外。先談學校的音樂課。盧景文回憶説：「在本校的音樂傳統上，男拔萃對我的影響非常大。除了葛賓校長外，我記得連續受教於幾位好好的音樂老師。我特別印象深刻的，是音樂科主任 Henry Li（李國元）老師。我的音樂創作方面，他影響得我最深。另外有一位姓柳的年輕音樂老師，他是演奏低音大提琴的，教了一陣子就去了德國留學。我特別記得真正深入接觸古典音樂的，是 1954 年，原因是那年有一位老師 Paul Du Toit，法文的名字，但我估計他是位英國人。當時他改聽 33 轉的黑膠唱片，就不要 78 轉的 shellac（蟲膠）唱片，一疊疊的送給他喜歡的學生，我也受益，拿到三至四套歌劇，每套超過 20 隻唱片呢！」這些老唱片成為未來「香港歌劇之父」的序曲。

盧景文提到的李國元老師，二十世紀四十年代就讀於國立上海、福建音專，與後來香港聖樂團創始人黃明東為同班同學。來港後在男拔萃教音樂，1957 年獲施玉麒校長任命為音樂科主任。李老師要載入史冊的，是 1960 至 1961 年學期首次把中樂引進男拔校園。他通過個人的音樂網絡，主要是中西笛子俱精的黃呈權醫生，請來一批國樂高手即場示範兼收徒。其中一位是琵琶、古琴大師呂培原。用呂大師的原話：「那時香港已有校際音樂比賽，但可惜的是沒有中樂這項目，因此我們三人商議由黃醫生至教育司署交涉，設立中國音樂比賽之項目，李國元遊説各學校成立中國樂隊，我則負責比賽的規則、樂器及題目等。幸而教育司從善如流，答應設立中國音樂比賽

學生年代的盧景文

一項,記得第一屆中國音樂比賽,僅有男拔萃一校參加,黃醫生任評判,我擔任拔萃的指揮,拔萃得個樣樣第一,可説是自導自演,但從此為學校的中樂開了先驅,為中國音樂在港開闢了一條光明的坦道。」[2]

巧合的是,黃呈權醫生正是盧景文在校外的音樂啟蒙伯樂。如果按順序説,黃醫生對少年盧景文的音樂啟發,還在學校之先。「爸爸喜歡到舞廳跳舞,我的音樂老師黃呈權醫生,就是我爸爸在舞廳的同伴。黃醫生對我十分好。」父親把兒子介紹給黃醫生時,盧景文很可能已經聽過「一代簫王」的功架。1950 年 2 月 23 日,中英樂團演出當年樂季的第三場音樂會,地

點就在男拔萃。白德（Solomon Bard）指揮、范孟桓當樂隊首席，演出貝多芬《命運》交響曲、孟德爾遜《芬格爾岩洞序曲》、巴赫第二組曲等。其中巴赫組曲擔任長笛獨奏的，正是樂團長笛首席黃呈權醫生，當然在大提琴聲部演奏還有葛賓校長。[3]

盧景文回憶說：「那時我十三四歲，大概是我認識黃醫生的時候。」早期中英樂團在男拔萃舉行音樂會，除了葛賓校長作為樂團大提琴手的因素外，還有凌宏耀同學一門三傑（中提琴、大提琴、單簧管），經常參加樂團演出。例如 1950 年 10 月 26 日新樂季首場音樂會在男拔萃舉行，凌氏三兄弟全部參與演出。曲目中由巴比羅尼改編普賽爾弦樂、長笛與圓號組曲，黃醫生再次擔任獨奏。[4]

「Fritz Lin（凌宏耀）是我仰慕的學長，他大概比我高四班，在校內音樂範疇人人都很尊敬他。他的音樂成就是對我有影響的。」凌宏耀數年後到美國唸書，離開前在香港電台廣播演奏海頓 G 大調鋼琴三重奏，擔任小提琴、鋼琴的是剛來港不久的富亞（Arrigo Foa）和梅雅麗（Moya Rea）。[5]

學長在台上的大提琴造詣，啟發台下沒有音樂底子的少年盧景文。黃醫生正好為他的音樂興趣把脈、開藥方：「他給我分析說，十三四歲才開始，沒有可能把鋼琴學得精，而弦樂器又太難，但可以學奏手風琴。他的這個建議，我真的要多謝他，因為沒有人會提出學手風琴的。手風琴的結構，有齊標準的和聲，還有標準的和弦，大調、小調、增、減和弦等，按一顆，全部出來。它對我最大的幫助是學習和聲，了解其關係。它一粒粒的按鈕以五度分隔，那是西樂和聲的最基本關係。我記得我學了手風琴沒多久就與黃醫生合奏，印象比較深的是演奏羅西尼序曲《威廉泰爾》中段田園部分，黃醫生吹長笛獨奏，我就用手風琴演奏巴松管等其他所有樂器的和聲部分，大家玩得很高興。比較其他的音樂老師，我較認同黃醫生，主要是他不是教我樂器，而是教我音樂，這是很重要的，讓我感受到音樂的味道和音樂的美。」

盧景文亦記得:「黃醫生喜歡每星期抽一個下午,與一個弦樂四重奏一起合奏。也許我在音樂上有所表現,和他經常讓我坐在他旁邊,聆聽、吸收音樂的節奏,了解種種音樂有關係。我亦因此成為他唯一不是跟他學長笛的學生。」

手風琴之後,黃醫生建議盧景文學習圓號。「那是全世界最難的樂器。但黃醫生分析:圓號是樂隊最需求的。當你一懂得吹圓號,立即會有樂隊要你。後來事實證明的確如此。」

盧景文已不太記得他是何時正式開始學習圓號。但他卻清楚記得他首次參加中英樂團的演奏:1953 年 4 月 28 日,在皇仁書院禮堂伴奏英國著名鋼琴家路易·堅拿(Louis Kentner),演出貝多芬第三鋼琴協奏曲,指揮是富亞(可參考本書林樂培章節,林氏當時在第二小提琴聲部)。「我還記得我當時用的圓號是銀色的。」林樂培珍藏的節目單裡,38 人的樂隊成員名單中,圓號聲部只有兩位外國人名字,盧景文分析自己名字不在其中的可能理由:「首先,我可能是以學徒身份列席於兩位樂師中間,汲取經驗。又或者我是臨時安排上台代替其中一位缺席圓號手。再又或者我只是參與了在皇仁演出前的綵排。總之我記得有演過貝多芬第三鋼協的。」至於名單上的首席長笛黃呈權、巴松首席張永壽,以至白德醫生和活躍於夜總會樂隊的小號手 Joseph Tam,盧景文都有深刻的印象。反而四位大提琴手之一的葛賓校長,身為學生的盧景文沒有印象曾與校長同台奏樂。

可以推想,盧景文戲稱自己為「greenhorn」(新手)的日子應該始於 1953 年初前後。當時他未足 16 歲,通過黃醫生的推薦,由中英樂團安排老師和樂器。「中英樂團不止借圓號給我,更聘請駐守新界一位威爾斯軍團的圓號手 John Dobson 每星期來我家給我上課,教我技巧,給我功課。他的技巧不錯,我要求練樂隊曲目的圓號部分,上課時兩支圓號一起吹出來的聲音很好聽。他教我約一年,學費是中英樂團支付的。他老遠出來教我音樂,其實讓他有個藉口走出軍營,因此是個雙贏方案。」

一九五四年在中英樂團吹奏圓號的盧景文，時年十七歲。

由於學校沒有音樂圖書館，盧景文到銅鑼灣華星琴行買琴譜。「小時候我已經訂總譜，我很喜歡吹史達拉汶斯基《彼得魯斯卡》，圓號的部分很好聽。我對這一類音樂的興趣，種下我對中英樂團只演海頓、貝多芬等早期古典作品的不滿足。那是後話了。」

1954 年 7 月，盧景文再次與中英樂團在璇宮戲院演出，為著名蕭邦權威的波蘭鋼琴家史密脫林（Jan Smeterlin）伴奏，由富亞指揮演出蕭邦第一鋼琴協奏曲。[6] 那場音樂會因為由杜蘭夫人（Elizabeth Drown）借出的史丹威三角琴而引起傳媒關注（詳情見本書羅乃新章節）。對盧景文來說，音樂會是順利的，「他彈蕭邦顯得很容易，我吹得也很容易，因為協奏曲的圓號部分比較簡單。到了 1954 年尾，我正式被邀請加入中英樂團，他們送我一支圓號。就這樣成為樂團第一位華人圓號手。」

對於在璇宮演出的印象，盧景文坦然認為感覺不深。「當然可以在新的場地演出，很有挑戰感。之後我也出席了（美國大都會著名男高音）Richard Tucker 的獨唱會，對璇宮的音色真的沒甚麼印象。但它畢竟是一所電影院，舞台很寬闊但不深。我們中英樂團的水平又不是像柏林或維也納愛樂樂團那樣，可以講到音色的層次。」

1954 至 1955 年可以説是盧景文的圓號年。通過每週上課和聽唱片（他特別喜歡傳奇圓號大師 Dennis Brain），他能夠吹奏所有莫扎特的圓號協奏曲。在 1954 年 12 月的男、女拔萃聯合學生音樂會上，女拔萃由 16 歲的趙綺霞以鋼琴展示實力，盧景文以圓號獨奏為男拔增光。《南華早報》的樂評賴詒恩（Thomas Ryan）神父寫道：「要特別表揚一下年輕圓號手盧景文的創意樂器選擇和成功地掌握演奏。我希望可以有更多人展示出同樣的勇氣，走出新的音樂道路。」那場音樂會也是告別葛賓校長的演出，他和夫人翌年離港回到英國。7

1955 年 3 月，盧景文參加第七屆校際音樂比賽。過程並不激烈，傳媒報導賽果如下：「銅樂獨奏：僅得一人參加，首名為盧景文（拔萃男校），得80 分。」8 翌年他參加會考，報考音樂一科以圓號應考，但苦於沒有考官。於是有人建議求助於中英樂團的盧景文，發現鬧出笑話之後就去找警察銀樂隊總監科士打（Walter Foster），結果又是認識考生盧景文的。可見黃呈權醫生的預示及分析能力之強。9

報考圓號並非盧景文唯一的校際比賽經驗。他是學校合唱隊男高音的成員，後來更帶領由他指揮的樂隊參賽。「合唱及樂隊我都贏過獎。但我不是太重視獎項，所以沒有很深的印象。我和很多第四、第五班（即中三、中四）的男生一樣，校際比賽的最大樂趣就是可以跟女拔萃合作混聲合唱，一起出去比賽。我中五的時候，學校有一非常有品味的制度：為了集中資源，讀理科的女生過來男校，讀文科的男生就過女校。我是文科的，一個星期到女拔萃上兩三堂。到了 1956 至 1958 屆（即中六、中七），不知為甚麼，轉了口味，找瑪利諾女生去。我的第一個較為穩定的女友是聖羅撒的，她是彈琴的，用現在的眼光看，很一般。跟 Anna（盧景文的太太）差很遠。」

憑著一支圓號，17 歲中學生盧景文成為本地樂團頗受歡迎的人物。例如1955 年 11 月由林聲翕指揮的兩場中國管弦作品音樂會，由中英學會贊助，在伊利沙伯中學和培正中學演出。「那是華南管弦樂團，他們的圓號聲部

不夠人，請我過去吹，包括林聲翕《西藏風光》。之後客串了一兩年，但來來去去都是海頓等早期古典作品。」

對於參與其他樂團的演出，盧景文説他有「絕對自由，甚至隨時缺席也行，當時包括中英樂團的所有樂團都是業餘性質的，不用簽合同，但連一分錢車馬費都沒有。我得到的唯一福利，是休息時在後台的一杯港式奶茶和一件餅，咖喱牛肉卷之類的。記得有一次休息進食期間，有一個肥妹，拿著港台錄音器材，説要找年輕樂手盧景文作訪問，她就是羅乃新。」

他記得中英樂團每星期三晚在聖約翰座堂側的副堂排練，每次兩至三小時。當時學校很早放學，課後除了足球，就是去排練。那時的天星碼頭在現時的文華酒店對面，從上岸然後步行上山，距離不遠。他亦笑言乘坐渡輪隨時遇上女拔萃同學，有時預先計算船期，等候目標人物出現才登上。至於演出地點，「最常到的是皇仁書院、港大陸佑堂，有一兩次在北角璇宮戲院演出，由歐德禮主理。」

盧景文作為中英樂團的圓號手，1955 年得到樂團董事會成員兼警察銀樂隊總監科士打允許，參加銀樂隊排練課。「當時警察銀樂隊在還未填海的灣仔，大約就是現在修頓球場附近。他們一星期排練兩次，我就去學習合奏技巧。有一次我早到，等待時忍不住手在黑板上畫漫畫，但因此受到科士打在全體樂師面前對我作嚴厲的教訓，教我紀律。」

在銀樂隊訓練後，盧景文曾建議中英樂團有空缺時可考慮借用銀樂隊成員。原因是當時中英樂團如果遇上非主流例如銅管樂器聲部缺人的，慣常的做法是請菲律賓樂手來救場。「記得有一次和我一起在圓號聲部的兩位所吹的不是真正圓號，而是 euphonium（上低音號），比較容易吹的。後來警察銀樂隊來的樂手，由於職業原因，吹得都算過得去，但他們不是真正喜歡音樂的人，只按著音符吹，白遼士、貝多芬一樣的吹，可能是當上班吧。」

至於樂隊其他聲部，盧景文坦言除了偶爾從菲律賓樂隊請來的生力軍，成員完全是業餘的。例如小提琴聲部坐在前面的梅雅麗和法官百里渠（William Blair-Kerr），還有港大校醫白德。另外鄭直沛從第一小提琴調到第二，擔任首席，其兄是位修琴專家，對華人來說在那個年代是很少有的。此外盧景文印象較深的，是站在他旁邊的女定音鼓手黎如冰，由於她也懂單簧管，有時候會補上。成員儘管是來去自由，但人員流動不是很大。「例如黃呈權、張永壽等，他們在樂隊很多年。還有一位吹巴松的馮衡，也在那裡很久，我覺得他吹得很好。樂團後來要轉職業化，就在外面找全職樂師。」

就樂隊的藝術紀律和水平而言，盧景文對指揮富亞的領導有所保留。「富亞不是一個紀律嚴明的指揮，或者他覺得樂團不是太精細，不值得太認真，因此他不會立即改你的錯而把你停下來，我印象中很少有這樣的情況。他自己是小提琴出身，我也不知道他在指揮方面有沒有很深刻的訓練。他在上海時接過梅百器（Mario Paci）的班而當上工部局樂隊指揮。後來樂隊易手就來了香港。他指揮很有效率，但很平庸。他的曲目大多是早期古典時期作品，樂隊在他領導下發展很慢，那也是我後來離開樂團的原因。」

至於樂隊行政方面，他記得已轉到中提琴的原首席范孟桓兼任樂隊秘書，「他在行政的工作做得不錯。他的弟弟范孟莊也在大提琴聲部。」從資料顯示，范孟桓是中英樂團常委會中極少數華人之一。上文提到 1953 年與鋼琴家路易·堅拿合奏那場音樂會的節目單，當時范孟桓已經是樂隊秘書。當樂團 1957 年脫離中英學會改名為香港管弦樂團時，范氏續任秘書。[10] 但盧景文對當年樂團改組已沒有印象，可能跟他當時忙於準備大學入學試以及作曲、指揮學校樂隊有關。

對於多年（1953-1969）在樂隊演出，盧景文直言「由於演奏曲目不是太有趣，我沒有太多深刻的印象。」但有幾場音樂會和合作的音樂家是例外的。「當時居港音樂家之中音樂造詣最高的，是鋼琴家夏利柯（Harry Ore）。我印象深刻的是他為樂隊編寫的廣東小調《柳搖金》以及一首他創作的《拉

脱維亞鋼琴協奏曲》，共三個樂章，全部由他本人親自擔任獨奏。兩首作品我都有份參與演出。」據資料顯示，該場音樂會 1955 年 12 月 8 日在皇仁書院禮堂舉行，作為祝賀夏利柯 70 歲生辰。其他作品包括韋伯《歐理安德序曲》、海頓的《時鐘》交響曲等，由富亞指揮、白德擔任首席小提琴。[11]

他亦記得 1956 年 11 月意大利鋼琴家安娜羅莎‧笪黛（Annarosa Taddei）與中英樂團合作演出孟德爾遜第一鋼琴協奏曲，她加演的蕭邦《夜曲》縈繞腦海超過 60 年。「她的演奏風格頗為特別，一面彈，一面吟唱，全情投入，不計較規矩儀態。她處理作品的高潮樂段，可以從她的身體語言而完全預知得到的。但讓我最深印象的，是她加演的蕭邦《夜曲》作品編號 27 第 2 首。她的技巧與音樂混為一體，對我引起的共鳴，是我聽音樂之中少有的，這首作品一直到現在都是我的至愛。」對於這位意大利鋼琴家與同樣是意大利人的指揮富亞是否有更緊密的藝術語言，盧景文思考了一陣，說沒有這樣的印象。他記得的是笪黛下嫁居港意大利醫生 Dr. Eric Vio 之後，在香港教導的學生之一蘇孝良，即六十年代盧景文從意大利留學回港後開始歌劇事業的鋼琴伴奏師。「她很喜歡我的歌劇，但 1956 年首次認識時，我並不知道我會在意大利學歌劇製作。」（關於笪黛，可參看本書羅乃新章節）

當上述音樂會進行時，盧景文剛完成中五課程，進入大學入學試的中六預科班。對於興趣、學業和家人的平衡，盧景文解釋說：「從很早開始，我的家人就對我是完全信任的，從來不會監管我做功課甚麼的。老實說，我不做他們也不知，因為從學術上來說，我很早已經超越他們。因此父親完全沒有阻止我的音樂興趣，甚至相當支持。我的手風琴，以至中英樂團的演出服，黑、白色各一套，都是他付錢的。要知道，我父親不是完全不懂音樂，譬如他跟黃呈權醫生去舞廳的探戈及華爾茲，他都略懂一二。家中也有唱機播放我從學校帶回來的唱片，雖然唱機要用手攪動的。」

盧景文家人對他的信任，和他如何運用他的自由是息息相關的，有大小獎項為證，而且不單是音樂的。他回憶說：「作為一個正常中學生，我的時

一九五七年《南華早報》刊登盧景文的漫畫作品

間分配得很平均。我不是很瘋狂的只放在音樂裡面。我的興趣是廣泛的，我讀的是文科，到了港大是文學，而我藝術上的興趣，音樂是其中一個發展。其他的包括戲劇、美術、設計等。以一個年輕學生來說，都算是不俗了。」

大約從 1956 年，盧景文開始給傳媒寫稿，例如夥拍同學潘國城（1992 至 1999 年出任規劃署署長）在《星島日報》開一個名為「城景」的專欄，輪流寫娛樂新聞。一年後，他獨自在《南華早報》週日的 *Sunday Herald* 開了一個四格卡通專欄，主角是一位名為 Pablo 的男孩，面圓圓的，喜愛足球、音樂，其實就是專欄作者 Lo Kingman 的自述。「Pablo 是大畫家畢加索和大提琴家卡索斯的名字。起這樣的一個名字反映我當時對美術和音樂的鍾情。」這個每週一次的專欄除了提供 20 元的稿費，讓盧景文財政獨立，可到中環謀得利買唱片外，還贏得校長施玉麒在早會上的點名讚譽。

在美術、寫作的同時，盧景文開始涉獵指揮和作曲。1957 年 1 月 25 日，他首次指揮由 20 位男拔萃同學組成的管弦樂隊，在九龍伊利沙伯中學的慈善音樂比賽亮相，音樂會由樂評人哈威（Charles Harvey）少校組辦，評委會成員包括白德醫生、趙梅伯教授等。傳媒形容盧景文訓練樂隊「富有紀律，

弦樂的聲音剛勁且平均，演奏時精神飽滿和平衡。」[12] 兩個多月後舉行的第九屆校際音樂比賽，盧景文與樂隊以一分之差壓倒聖保羅男校，贏得樂隊項目最高榮譽的「佐治柏士盾」（George Parks Trophy，即比夫斯基戰後改的名字，可參考日佔專題文章）。[13] 之後他以得獎者姿態連續演出，例如 4 月 11 日在官式頒獎音樂會上，在 14 項演出項目中率先演奏參賽作品，亞瑟的《浪漫》。兩星期後，專門推廣本地青年音樂家的何品立安排各優勝者在聖士提反女書院演出，期間盧景文指揮之餘，更獨唱兩首著名意大利民歌《我的太陽》和《桑塔盧西亞》。[14] 接著 5 月 10 日渡海到九龍覺士道摩士禮堂（即後來的童軍總部）再度亮相，這次盧景文指揮自己創作的《別了吾友》（Farewell to Thee），樂隊編制為：一把大提琴、一把低音大提琴、一支長笛、兩支單簧管、一支小號，加上鋼琴和小提琴等弦樂聲部。英文傳媒描述：「眾小提琴是作品裡的主軸，經常帶出頗為悅耳、溫暖的音調⋯⋯這位年輕作曲家的配器太過強調弦樂的齊奏而非予以和聲，鋼琴例外，值得為這樂隊和指揮提供專業訓練。盧景文有一個良好的開始，值得百般鼓勵。」[15]

整整 60 年後，盧景文回憶作曲和指揮說：「首先，我不敢說我訓練樂隊，因為我沒有技巧上的訓練可以提供給同學們。其實他們大部分都演得挺好，只是沒有組織能力，所以我的責任不是訓練，而是組織他們。至於他們願意受我指揮，我估計跟我在中英樂團的身份有一點關係。其實指揮打拍子是很容易的，因為自己也是玩樂器的。難的地方在於那些複雜的樂段，你的提示要好準而且保持樂隊不緊張。有時樂隊會被邀請到聖士提反女子中學演奏、瑪利諾演出，我們一班男生去女校，大家都很開心。我記得多數都是我指揮的。」

「至於作曲，我有空就作一下，例如為一些自己喜愛的詩詞配樂，包括英國詩人雪萊、華滋華斯等的作品，有為鋼琴寫的，為樂隊編的也有幾首。那首《別了吾友》是我為到英國唸註冊護士的女朋友而寫的。樂評指音樂欠和聲，但是我的長笛部分完全是根據對位來寫的。因此我從小就習慣不

與樂評辯論。我的對位技巧是在學校學的，我交上樂譜，老師就會作評論。作曲主要是兩位老師：Henry Li，另一位是 Barker 先生，教我兩三年就走了。」

1958 年秋盧景文成功考進香港大學，可是上半年在男拔萃的幾部音樂、話劇製作他都有參與，例如 3 月份莎士比亞戲劇《麥克白》和 7 月希臘神話《獨眼巨人》，所有佈景設計、音樂（創作、演奏）都是由正在應考大學入學試的盧景文一手包辦。[16] 「由於沒有現成音樂襯托劇情，我就編寫一些簡單但富效果的音樂，主要是圓號，由我自己演奏，再加一位同學負責敲擊樂。我是一面看戲劇排練，一面創作應景的音樂。*Macbeth* 是我第一部大型佈景設計，擔任主角的是 Jack Lowcock 同學，他的哥哥 Jimmy 後來成為男拔萃校長。」

盧景文入讀港大文學院，主修文學。但他的戲劇製作沒有停止，第一個學期就參與了為學生會籌款於陸佑堂演出的希臘神話《伊底帕斯王》，主角正好又是同期入讀港大文學院的 Jack Lowcock。演出的所有佈景、設計全部由盧景文承辦。[17] 他回憶 1959 年留學意大利前的港大音樂活動說：「我在港大的音樂活動甚少。當時有一個 Union Choir（學生會合唱團），但我沒有參加，我做話劇方面較多。二年級的時候，我的選修科全是文學，也有英文話劇的科目，當時與一個英文系的劇團有緊密合作。我為他們負責設計的工作。記得校長賴廉士（Lindsay Tasman Ride）熱愛古典音樂。通過他，我後來與香港歌詠團經常合作，有時會擔任他們的製作設計師。」

1959 年，盧景文獲意大利政府頒發全額獎學金，到羅馬大學深造戲劇文學，兩年期間在眾歌劇院觀摩、實習歌劇製作，1961 年返回港大，翌年畢業時，大會堂開幕。總結意大利之行，他說：「我可算是戰前的新生代走出香港去看世界，雖然那時已經有很多人出國。意大利令我覺得我一點也不『輸蝕』。由於我是唸戲劇的，我找到的暑期工作都是在戲院的，所以聯繫到歌劇。歌劇本身的藝術品種，本身就是綜合戲劇、美術等。我在香港的學

生年代，我的興趣已經相當綜合了，音樂、美術、文學、舞台設計等。我說話並不十分流利，但我的文字是很妥當，緊密的。當這些能力併在一起，讓我無論在正職、文化工作，或公職上也有類似一籃子的貢獻。」

對於香港是否文化沙漠，盧景文作為最前線的文化過來人，有如下的分析：「我從來不認為這個形容詞是對的，因為文化活動的發展與整個社會有關。社會到那個階段就是那樣。你從哪個角度看文化呢？若你從廣東大戲的角度看文化主流，那時也有很多啊，例如高陞、太平等。但若你從西方文化的發展來看，當時確實在起步中。而且 1949 年後，中國內地與外邊的關係有這麼大的轉變，就算是當時進步城市的上海、北京，都沒有甚麼好説。所以我覺得，文化沙漠不是一個絕對應該用的名詞。我反而覺得，從文化活動的層面來説，現在的香港太蓬勃，有幾十個年輕的話劇團，多少年輕演藝人才沒有太多機會演出。我會盡量做，為他們提供機會，但是當多人做的時候，場地又沒法滿足，即人才供過於求。五十年代可能供、求都不是太大，那就配對了。中英樂團雖然業餘但算是恆常演出，有其存在價值，台上奏的、台下聽的都各取所需。」

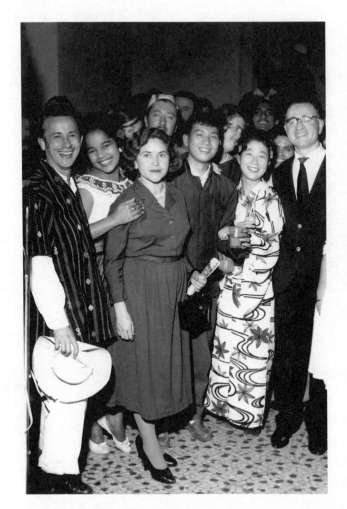

盧景文（前排右三）於意大利留學的生活。

註 釋

1. 《南華早報》1939 年 7 月 22 日。

2. 引自《呂培原自述》，載於「呂培原琵琶古箏獨演奏會」場刊（1980 年）。

3. 《中國郵報》1950 年 2 月 17 日。

4. 同上，1950 年 10 月 20 日。

5. 同上，1952 年 11 月 20 日。

6. 《工商晚報》1954 年 7 月 17 日。

7. 《南華早報》1954 年 12 月 20 日。

8. 《工商日報》1955 年 3 月 25 日。

9. 郭志邦、梁笑君著，《香港歌劇史——回顧盧景文製作四十年》，香港：三聯書店（香港）有限公司，2009 年，頁 37。

10. 《大公報》1957 年 9 月 4 日。

11. 同上，1955 年 12 月 8 日。

12. 《中國郵報》1957 年 1 月 28 日。

13. 《工商日報》1957 年 4 月 3 日。

14. 《南華早報》1957 年 4 月 24 日。

15. 《中國郵報》1957 年 5 月 13 日。

16. 《南華早報》1958 年 3 月 7 日、7 月 6 日。

17. 同上，1958 年 11 月 21 日。

何承天

建築師、前立法局／會議員、小提琴家

一個傳統知識分子家庭，長輩們酷愛粵劇、粵曲，從戰前到戰後熱情不減。從高陞、利舞台，到家中看著報紙對照曲本聽收音機，嶺南之音縈繞銅鑼灣小康之家。父母親在香港的西方教育制度下成長，亦喜好流行曲以至到舞池起舞。家中與西洋古典音樂沾不上邊的氛圍下，學校亦沒有提供音樂課，何承天與小提琴結緣成為一個有趣的案例，他與古典音樂的接觸，讓人想起兩千多年前孟母三遷的故事。何承天習樂的經過，亦帶出與本書其他口述者不一樣的音樂印象，例如學生們自組室內樂組合，在家中奏樂以至組成跨校組別參加校際音樂比賽，個別更參加其他學校的樂隊排練，過程中家長或老師的參與極少。有趣的是，何承天的跨校樂友，全部考進當時唯一的專上學府香港大學，在校園偷閒奏樂，亦因此與在港大陸佑堂演出的香港管弦樂團結緣，五十年代末是小提琴手，

五十年後成為董事會主席，再一次證明年輕人學習音樂如果
實踐得宜，對讀書求學只有提升，而無衝突。本文主人翁也
是本書所有口述者中唯一在日佔時期全程留在香港，他對那
時期的音樂回憶尤為珍貴。

1938 年在香港出生的何承天，是何家兩代人來港後首位在香
港出生的男孫。爺爺是位駕鴦蝴蝶派作家，文章散見廣州《華
聲報》等報社，後來獲邀來港，擔任由嘉道理家族主辦的育
才書院的中文主任。父親中學就讀於聖約瑟書院，以優異成
績考進香港大學工程系，但因喪父沒能完成學業。1937 年結
婚時任職海軍船塢文員，1941 年香港淪陷後轉任銅鑼灣區政
所（相當於今天的區議會），戰後加入《華僑日報》，擔任
社長行政秘書。何承天戰時入讀聖保祿學校暨幼稚園，之後
轉往郇光小學，中學畢業於聖約瑟書院，期間參加校際音樂
節小提琴重奏項目並獲獎。1958 年考進香港大學建築系，同
時當選音樂社主席，多次在陸佑堂週年音樂會演出，並開始
參與香港管弦樂團演出，包括 1962 年大會堂落成前的測試
音效演奏。翌年畢業後擔任全職建築師、規劃師和園境師。
1969 年加入王董建築師事務所，曾出任主席，並曾任香港建
築師學會會長、香港工業邨公司董事局主席。1987 至 2000 年
代表建築、測量及都市規劃界的香港立法局／會議員。退出
政壇後擔任多項公職，包括香港管弦樂團主席、古物諮詢委
員會主席等。現為香港歌劇協會主席。

何承天的童年音樂回憶以粵曲為主，戰前、日佔時期、戰後都基本如此。
「我出生的時候住在銅鑼灣霎東街，即利舞台旁邊。當時我家的工人，我
叫她做契娘，她特別疼我，我還是嬰兒的時候，她就抱著我，走到利舞台
『打戲釘』，即是開場後才進去，可以廉價甚至免費看餘下的演出。我第
一次接觸音樂的經歷就是這樣。」

何承天清楚記得當時還是戰前時期，小小樂迷對舞台以至戲院的氛圍印象
深刻：「我初初入戲院時日軍還未侵港，我只是位嬰兒，當然不懂如何欣賞，
就算聽得到也是被動的。其實我喜歡那些大鑼大鼓，還未到正場的時候，
會首先演一些序曲，總會有六國大封相排場，演員穿七彩繽紛的戲服登場，
我尤其喜歡這部分。」

隨著年齡漸長，何承天開始留意演出的內容和環境。「我一直到八九歲還
有看大戲及聽粵曲，那已經是戰後時期。當時對於我來說，音樂就是大戲
及粵曲。我最受吸引的，是大戲的整個氣氛，包括各式敲擊樂、北派武術、
艷麗服飾等，還有廣東話的歌詞，因為聽得懂，就好像西方歌劇一樣，有
一個故事可以跟著聽。此外，利舞台真的很漂亮，除了有一個大舞台，它
的頂部是圓拱形，左右有長長的對聯，有很多不同的設計。小時候我雖然
不懂建築，但已經被它的設計吸引。」

就讀禮頓道郇光小學期間，同班同學中有一位名字叫利志翀，他是利希慎
的長孫，自此何承天到利舞台看大戲就不用付錢了。當時在該校同學中還
有梁愛詩，即香港九七回歸後首任律政司司長。那是後話。[1]

1941 年 12 月 8 日，日軍大舉突擊香港，開始了三年零八個月非常時期。
當時何承天剛滿三歲，「那時我在聖保祿學校的幼稚園上課，我的姐姐和
弟弟都是在這裡上學的。那時也收男生的，我一直在那裡到小學三年級，
就轉了郇光。還記得日佔期間學校初時有教日文的。但有否唱日文歌，我
記不起來了。」

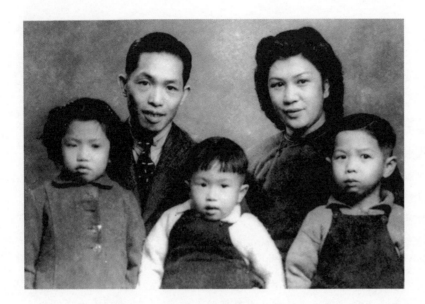

一九四六年何承天全家合照，右一為何承天。

日佔初期，何承天記得他和姐弟經常留在希雲街家中，「外面發生甚麼事我們都不知道。父母當然很困難，我爸爸經常說生死在天，走難可能更慘，因此決定不走。日軍來到的時候，做了很多殘暴的事，我當時年紀小，但已開始懂事，可是父母都沒有在我面前講打仗的事。父親以前是游泳健將，還曾經是聖約瑟書院的童子軍領袖，也在聖約翰救傷隊工作過，打仗時曾出去救人，甚至收屍，跟著十字車，工作比較危險。後來轉為全職在銅鑼灣區政所做行政工作，包括負責配給，所以我們家沒有饑荒的問題，當然不會大魚大肉。」

社會稍為安定後，三姐弟每天步行到距離不遠的聖保祿學校上課。契娘亦繼續帶著何承天到利舞台打戲釘，觀看仍由戲班主辦的粵劇。但更多的音樂來源是家中的收音機。「日佔時期，我對 BBC（英國廣播電台）很感興趣，尤其是它開台的主題曲，我後來才知悉那是海頓小號協奏曲的主題。當時用的是 BBC 短波，可以收聽國際新聞，日佔政府控制不了我們聽甚麼，當然接收也不太理想，不時有雜聲。」

日佔時期舉行過不少軍樂團戶外演出，但何承天對此並無印象。反而 1945年慶祝和平的一刻，他說：「記得！好興奮。我們站在銅鑼灣街上，看巡

遊，印象中有軍樂團奏樂，氣氛很熱烈。英軍領著投降的日本士兵，每個頭都刮得乾乾淨淨。因為打仗時沒吃好的，而且經常有轟炸，包括盟軍的，炸死很多人，因此和平大家都很興奮。」

戰後父親開始在《華僑日報》工作，生活條件改善之餘，新聞、文化訊息源源不絕。「爸爸很喜歡看粵劇的，任劍輝、白雪仙、新馬仔、林家聲等都是他喜愛的名伶。那時香港電台經常播粵曲，而歌詞都登在報紙上。我小時候都好喜歡聽，有時甚至把報紙上的歌詞剪下來，當收音機播放該曲時對著聽。那時我還未真正接觸西方古典音樂。」

何承天自言家人喜歡音樂，但不是音樂迷。因此家中的電台並不是固定在粵曲台，而是聽者自由選台，包括歐西流行曲。「當時有個流行曲節目叫 *Hit Parade*，有一個時期我很喜歡 Frank Sinatra、Patti Page，姐姐則喜歡白潘、貓王。此外，爸爸亦買了第一部唱機，播放 78 轉黑膠唱片的。我記得當時一隻貝多芬交響曲要用上五至六隻唱片。」

隨著戰後生活逐漸恢復正常，一家上下的娛樂之一是欣賞現場演出的各種音樂。「父母都有帶我去看大戲，他們稱不上是粵劇迷，但是大戲對他們來說都是生活的節目。就是去茶樓，也有粵曲聽的。利舞台以外，我亦跟隨父母、長輩在高陞戲院看大戲。那裡跟利舞台的氣氛很不同，是純粹為大戲演出而設計的，它更像一間茶館，座位的背後有一個放茶、小吃的位置，非常獨特的氛圍，觀眾大多是老一輩，他們的參與好像是演出的一部分那樣，也比較隨便，除了進食以外，也可以隨時離座，自出自入。」

粵樂以外，何承天和家人也有聽西式音樂。「父親帶我們去中環香港大酒店飲茶，那裡有現場演奏的『沙龍』音樂，那時是很高檔的。因為父親是接受西方教育的（聖約瑟、香港大學），所以懂得享受西方生活方式。我記得我有聽過半島酒店 Victor Ardy 的樂隊，規模不大。爸爸媽媽也有去跳茶舞，也帶過我們去夜總會，但那裡不像現在的。有一間在北角的，當時

方逸華是歌星之一。她唱的以英文歌為主,頗有 Patti Page 的風格。現在的酒樓只有吃、喝,沒有歌聽。此外,我也有看軍操,還有警察樂隊,都是爸媽帶我去看的。在麥花臣球場,我聽到訪港的美國空軍樂隊演出銅管樂,對於我聽慣弦樂的,聽到銅管很新鮮,也很喜歡。」

現場演出讓何承天特別難忘的,是請歌者到家中演唱。「過年過節時候,嬤嬤、公公等長輩在家中吃飯,他們會請街上的南音歌者到我們家演唱。歌者通常是盲的,跟著一個女的,一位拉二胡,一位唱,多數唱一至兩首,例如《客途秋恨》,通常是飯後唱的。他們都不是預先安排,是即興的。他們也不是單為我們唱。有人請,就上去唱。當時就是有那樣賣藝的。」

何承天首次聽到小提琴而產生興趣,不是在學校或家中聽唱片、收音機,而是樓下傳來的琴聲。「我在希雲街的家,有一位比我大幾年的鄰居,經常拉小提琴,我在他樓上經常聽到。他很喜歡音樂,但沒有正式去學。於是就啟發了我,決定學小提琴。幸運的是,我的父母對音樂只是一般,但准我學,除了學費,更買了一把小提琴給我,大約 30 元。我於是在附近找到一位小提琴老師,就在現時聖保祿醫院對面,自己上門求教。老師是上海新來港的,名字是張恕,每星期教我一堂。上第一課時,他很嚴肅的用不太純正的廣東話跟我說,學習小提琴要認真,不認真就不要學了。我對他說我是認真的。但不知原來小提琴那麼難。」

那是 1949 年左右,當時何承天約 11 歲,上小提琴課通常是放學之後,從最初級學起。1952 年,何承天成為全港 259 名升中優異生之一,整個中學時期的學費獲政府全額獎學金支付。[2] 跟張老師學習時他已經入讀聖約瑟書院,即父親的母校。跟他的聖約瑟師兄、本書口述者 Uncle Ray 郭利民所憶述一樣,該校音樂課欠奉。「我讀的那個時期是沒有音樂課的,但是校內有很多修士,其中一位 Gilbert 弟兄很有音樂細胞,到了聖誕我們會去不同地方唱聖詩。我入讀聖若瑟時是第八班(相當於小六),聖誕時會有一個小型合唱團到律敦治醫院唱歌,亦有去西營盤高街的精神病院。那裡男女

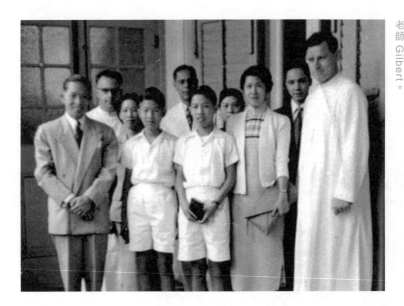

病人是分隔的。我們到裡面演出時要經過很多重門，就在一個類似客廳的地方唱聖誕歌，由我以小提琴獨奏作伴奏。我們的演出受到熱烈喝彩呢！」

學琴以外，購買琴譜和唱片都是少年何承天的興趣，儘管家中沒有像他一樣的小提琴知音，金錢上的支援也有限。「那時的樂譜，我是在銅鑼灣舊豪華戲院後面的華星琴行買的。那裡也賣唱片，但我會在曾福琴行買。那時的曾福位於皇后大道中，即現在的置地廣場，店子很深，面積大過謀得利，古典音樂的東西很多。當時還未有通利琴行。我還記得後來有一間在舊歷山大廈，店名為 Summit，專賣 DGG 唱片的。初時香港沒有 DGG 唱片的，那個牌子的唱片都是最著名的音樂家的錄音。那時唱片店的好處是設有試聽，顧客可以在一個預設的小方格房間內試聽。由於父親不喜歡聽古典音樂，我要在他不在家時才聽。姐姐曾嘗試學鋼琴，但學了一陣沒有繼續。弟弟到長大後才學大提琴。」

何承天跟張老師學琴約五六年，後來因準備中學會考而停學，直至有一次聽到從英國留學回港的黃麗文（即已故港大校長黃麗松的哥哥）演出小提琴獨奏。黃氏戰前在港大英文系畢業，與當時就讀醫學院的白德（Solomon Bard）領導港大聖約翰弦樂隊，戰時轉讀廣州嶺南大學。戰後赴英留學七

一九五〇年於聖約瑟書院獲獎

年，獲得音樂、文學、教育、語言學等學位，更於倫敦小提琴比賽獲獎和在 BBC 擔任音樂節目主持。[3] 1953 年返港後，除了在皇仁書院教授英文，亦在香港電台主持音樂講座和私人教授小提琴。1953 年 10 月回到母校港大作首次公開演出，由鋼琴家夏利柯（Harry Ore）伴奏。除了演奏柯拉理、巴赫、薩拉莎蒂等古典作品以外，亦包括自己改編、在英國演奏過的《浪淘沙》、《愛之光》兩首中國古曲。而夏利柯亦獨奏他創作的《拉脫維亞狂想曲》。[4]

何承天記得他聽黃麗文的獨奏會是在皇仁書院的。據資料顯示,該場音樂會的日期為 1956 年 11 月 3 日,一星期後在九龍伊利沙伯中學重演。曲目包括莫扎特、克萊斯勒、布拉姆斯、蒙蒂等作品,以及重複上次演出的兩首中國作品和加演馬斯耐的《沉思》,鋼琴伴奏則由梅雅麗(Moya Rea)擔任。[5]「聽過他的演奏後,我拜他為師,希望從他學到在台上演奏的經驗和技巧。多年後,我有機會與他的弟弟、時任港大校長黃麗松一起拉二重奏。他是我很好的朋友。」

正是一曲小提琴二重奏,讓何承天在 1957 年第九屆校際音樂比賽中首次獲獎。當時家中除了姐姐彈過一會兒的鋼琴,在聖約瑟書院又沒有正式的音樂課或好此道的同學,何承天只有拉獨奏的份兒。一年後他更參加鋼琴三重奏項目而獲獎。那麼他的重奏搭檔是從何而來的?

「當時小提琴老師不教室內樂,要靠自己找志趣相投的音樂朋友。由於我的學校沒有樂隊,我於是通過當時跟鮑穎中老師學習小提琴的蕭堅,到他的聖保羅男校參加樂隊排練,由吳東老師指揮莫扎特《小夜曲》、艾爾加《威武進行曲》等曲目。吳老師全家都是音樂家,他的女兒是後來成為鋼琴家的吳恩樂和她的妹妹吳美樂。吳老師和他的聖保羅樂隊那時在麥當勞道街口的女青年會排練,那跟我的學校很近。後來蕭堅又把我介紹給其他學校的音樂朋友,例如拉大提琴的陳曼如、鋼琴的黃恩照等。Mary(陳曼如)來自上海,全家都是音樂家,父親拉小提琴、母親在學校教聲樂,妹妹彈鋼琴。我們住得很近,經常玩三重奏、四重奏等。Mary、我和 Andrew(黃恩照)後來(1958 年)報名參加校際比賽的鋼琴三重奏組別,參賽曲目為貝多芬的《幽靈》三重奏,結果得到優異獎。記得當時報紙把我的名字從英文直譯過來,寫成『何侯活』。至於我和蕭堅,我拉一提,他拉二提,1957 年校際我們得第二,一年後我們得到冠軍。」1958 年 3 月 14 日的《華僑日報》報導何、蕭的演出說:「聖約瑟何承天及蕭堅的小提琴合奏震撼聽眾心弦。」順帶一提的是,當年校際比賽弦樂組評判之一是 1956 年出任新成立的港大醫務處主任的白德醫生。

一九五八年阿美迪斯弦樂四重奏於港大陸佑堂
演出

1958 年何承天在第十屆校際比賽中連奪二獎,其實當年他要應考香港大學,
而且是由原來兩年的預科課程濃縮為一年。「我是中六考大學的。當時我
一邊溫習考試,一邊聽收音機播放貝多芬的音樂,我現在想起都一額汗!」
他亦提到出席了著名的阿美迪斯弦樂四重奏(Amadeus Quartet)在陸佑堂
的演出,時為 1958 年 4 月 19 日,演出莫扎特、德伏扎克、貝多芬、海頓
等四重奏。[6]「那場音樂會非常精彩,我從來沒有聽過那樣好的四重奏,讓
我留下很深刻的印象。」這時期他出席過的音樂會包括 1956 年 1 月在璇宮
戲院的路易 · 堅拿(Louis Kentner)鋼琴獨奏、1956 年 8 月同樣在璇宮的
皮阿蒂高斯基(Gregor Piatigorsky)大提琴獨奏、1957 年 6 月在港大陸佑堂
的李慈(Ruggiero Ricci)小提琴獨奏、1959 年 6 月同樣在陸佑堂舉行獨奏
會的捷克鋼琴家費古斯尼(Rudolf Firkušný)等。

對於在北角璇宮等地點聽音樂會,何承天作為聽眾有如下的印象:「那時
聽古典音樂的,大多是很熱衷的音樂愛好者,不是太普遍的。但我很喜歡
聽音樂,中學的時候已經經常去音樂會,那時候的音樂會在港大陸佑堂、
利舞台演出,有一些就在璇宮。關於音樂會的消息,我相信是從報紙上獲
悉的,因為對於我來說,報紙完全不缺乏(笑),它是當時主要的消息來
源。」

「璇宮可能是當時最豪華的一座戲院。設計、裝飾都一流。它的椅子是比其他戲院較為豪華舒適。初初開幕時，它在冷氣機中噴一些香水，散發出香氣，像現在一些酒店的做法，感覺很特別。我覺得它比其他戲院適合舉行古典音樂會，可能跟舞台有關，因為它的設計是橢圓形的，這樣就予人一種更親切的感覺，而不是像現在的大會堂，空間很大，容納很多觀眾，但有距離。我特別喜歡皮阿蒂高斯基的音樂會，當時我只是位十多歲的中學生，看到身形高大的他拿著一個大提琴，對他來說好像是很容易的事，我覺得很奇妙。」

對於有人批評璇宮的音響質素不好，何承天認為「璇宮的設計首先是個電影院，因此它的音響本來適用於電影，輔以幾個大喇叭。但我的感覺是很好的。觀眾方面我記得華人洋人都有，華人比較多一些。其實當時也有很多好像我一樣的年輕華人去聽音樂，跟現在差不多。」

何承天更為難忘的，是 1959 年 10 月 25 日在利舞台聽卡拉揚（Herbert von Karajan）和維也納愛樂樂團（Vienna Philharmonic）。「當時大家都好興奮，因為他是最有名的。當時的觀眾非常踴躍，像我這樣年輕的學生觀眾不是很多。票價我記不起來了，可幸父親對我如何用我自己的零用錢還是很寬容的。那時利舞台是做大戲的，舞台容納不了維也納的百人樂師，臨時在後面搭了幾層。」

至於港大陸佑堂，是他去音樂會最多的地方。「當時比較像樣的音樂會堂就是陸佑堂，個人覺得它是一個很好的地方，我還未入港大之前經常在那裡聽音樂會。（1953 年）我住在北角留仙街，乘坐 10 號巴士去港大。在陸佑堂我聽到 Ricci 的獨奏會，好犀利，簡直神乎其技。」

1958 年 9 月，何承天入讀港大建築系，為期五年。同年一起考進港大的除了他的姐姐外，還有本書另一位口述者盧景文。何承天記得 1959 年加入香港管弦樂團時盧景文已經在圓號聲部，大家一起演出。他回憶在港大讀

六十年代初何承天（左二）在富亞領導下的香港管弦樂團

建築但音樂停不了的過程説：「我聖若瑟的同學 Addi Lee（李鴻仁）與我同期考進建築系。入讀港大後，我們繼續有玩重奏。當時建築系學生都在 Duncan Sloss Building 上課，建築系在高層，工程系在底層。我們二人一有空就會拉小提琴。有一次，我們正享受拉二重奏之際，Gregory 教授走過來跟我説：『Edward! Don't play that during school time. Senior classes are having exams below!』（何承天！課堂期間不要拉琴，高班同學正在樓下考試呢！）其實教授是頗喜歡我們的，有時星期六我們在班房練習四重奏，都讓他很開心。」

香港大學這個時候沒有音樂系，但通過陸佑堂的恆常音樂會，包括國際級的音樂家在此演奏，也幾乎是香港管弦樂團的駐地，校園音樂處處聞，包括宿舍。何承天回憶説：「當時我們規定要住 hall（宿舍），我是住在 Ricci（利瑪竇）Hall。黃霑低我一、兩年，同樣住在 Ricci Hall。他擅長吹奏口琴。那時我們組織了一個合唱團，由我來指揮，兩年後就由他指揮。」

當時的校長賴廉士（Lindsay Tasman Ride）教授熱愛音樂，人所共知。1934年他一手創辦的香港歌詠團是少數在戰後延續，而且較戰前更活躍的藝團，而賴教授作為一位男中音，一直擔任該團主席和指揮，一直到 1959 年該團

更改藝術路向為止（詳情可參看本書緒論和關於合唱的專題文章）。此外，同樣在港大的白德醫生與校長一道，特別關注校園以至社會具音樂才華的新血，尤其是本地年輕人。因此何承天在港大的琴音很快就受到注意。「後來我當了港大 Music Club（音樂社）主席，有一次校長 Dr. Ride 邀請我到陸佑堂聽音樂會，由澳洲鋼琴家 Eileen Joyce（艾琳‧喬伊斯）演奏我很喜歡的貝多芬第三鋼琴協奏曲。聽之前先到校長官邸宴會，當時我是感到戰戰兢兢的，而且十分尊敬校長。邀請卡上寫明要穿禮服。爸爸因為報館的工作，出席很多與外國人打交道的社交場合，他就為我做了一套禮服，還教我如何結煲呔。現在的學生都是 T-shirt 和牛仔褲了，對待校長的態度也不一樣。」

那場 1960 年 3 月的演出，是該位著名鋼琴家宣佈退休前的最後一場之一。何承天當時已經在香港管弦樂團（港樂）演奏剛超過一年。1959 年初，白德醫生邀請他和李鴻仁一起加入港樂。他回憶說：「由於我在大學不時都有拉小提琴及表演弦樂四重奏，Dr. Bard 聽過後就問我有沒有興趣加入港樂。我當然有興趣，而且很興奮的答應了。我們當時逢星期三晚在聖約翰座堂的小禮堂綵排的，我能夠成為港樂的一份子是很開心的。之前在聖保羅樂隊拉過，但對我而言，港樂才是來真的，每次演出後更有車馬費 100元。我記得我第一次參加演出的音樂會是以 Egmont（貝多芬的《艾格蒙序曲》）開始的，由富亞（Arrigo Foa）指揮。當時盧景文已在樂團吹圓號，但他和我沒有機會合作過室內樂。」

據資料顯示，這場音樂會的日期為 1959 年 2 月 25 日晚上 8 時半在陸佑堂舉行。[7] 其餘曲目包括羅西尼《威廉泰爾序曲》、史麥塔納《莫爾道河》、葛里格《霍爾堡》組曲，以及貝多芬第四鋼琴協奏曲，由意大利鋼琴家安娜羅莎‧笪黛（Annarosa Taddei）擔任獨奏。「演出之前我從來沒有聽過《莫爾道河》，演後從此就愛上這首作品。」

何承天參加港樂演出約六年，一直到他全職發展建築師專業以及組織家庭。

小提琴老師梅雅麗

那些年的港樂是業餘時期,他對樂隊的印象如下:「當時樂隊的編制尚算齊,但當然不能稱得上大型樂隊。你從照片中都可以看到,我們有很多臨時樂師,尤其是管樂樂器的人,不少是從軍部及警察樂隊過來幫忙的。小提琴聲部由白德醫生和梅雅麗領導,我就坐在他們後面。後來我就跟梅雅麗學琴,每次到她的家上課,即現時的康怡花園。平常是應該一星期學一次的,但因為學費貴,學費好像是 100 元一堂,於是改為兩星期學一次。」

1959 年 4 月 3 日,港大音樂社在陸佑堂舉行週年音樂會,演出節目包括鋼琴、小提琴、大提琴獨奏,以及四重奏。何承天首次表演小提琴獨奏,繼

而以第一小提琴領導由同學兼老拍檔組成的弦樂四重奏。《南華早報》樂評人 Ruth Kirby 說：「一大群由學生及教職員組成的熱情聽眾，昨晚出席香港大學音樂社在陸佑堂演出的大型古典音樂會。該社名譽主席賴廉士（校長）和夫人出席演出……就參加演出的學生而言，小提琴獨奏的何承天先生引來很多掌聲。四位弦樂手演出海頓四重奏的兩個樂章，他們訓練有素，演來精神飽滿及富音樂感，雖然有時音準和節奏有誤，但作為首次演出，這是值得嘉許的。」[8]

上述何承天領奏的弦樂四重奏的其他成員是：第二小提琴李鴻仁、中提琴程飛鵬，以及大提琴陳曼如。在一年後的週年音樂會，何承天再與校際比賽的拍檔陳曼如，連同司職鋼琴的何司能演奏貝多芬的《大公爵》鋼琴三重奏。此外，同樣是校際得獎夥伴的鋼琴黃恩照，則伴奏到港大客串的港樂第二小提琴首席鄭直沛。[9] 與何承天在校際獲得二重奏冠軍的蕭堅亦考進港大建築系，在港大的弦樂四重奏擔任二提或中提琴。那就是說，與何承天中學時期一起練習、演出室內樂的所有習樂者全部考進港大，其中拉奏大提琴的陳曼如主修歷史，後來更完成博士課程，現居巴黎。何承天對此有感而發說：「現在很多研究都證明音樂對兒童發展很好的，訓練專注。假如因音樂而顧不了讀書，那就當個職業音樂家，也很好呀！」

1959 年 12 月，上述由賴校長擔任主席的香港歌詠團，首次演出音樂劇，選來吉伯特與蘇利文的《日本天皇》。17 至 19 日在陸佑堂演出的三場，所有門票提早售罄。那場演出最重要之處，在於該藝團根據正在興建中的大會堂，調整藝術路向，放棄以往以慈善義演為主，轉為商業演出。由邵光教授主持的《樂友》雜誌，形容音樂會的意義「將是香港年來音樂活動上的盛舉，而且對於香港的音樂將有很大的影響和啟發。」[10]

由於是商演，音樂會所有開支由董事會承擔，支付包括從警察樂隊請來音樂主任科士打（Walter Foster）指揮、薛利登（T. J. Sheridan）神父監製，以及服裝、舞台等，和僱用樂隊的開支。何承天是 24 人樂隊的成員之一，在白德領導下，與同學李鴻仁一起司職第二小提琴樂手。對那次演出，他有如下的印象：「當時我還是香港大學二年級生，那次演出對我來說是一次特別的經歷，因為以前我都是拉奏交響曲，但那次演出的，是非常英式的 musical（音樂劇），以前接觸的機會不多，自此就開始理解英國音樂劇。排練時最初我們只是排樂隊部分，後來就跟歌手合排，但不是排了很多次。我記得在台下拉，歌手就在台上。當時覺得好興奮，因為從未伴奏過歌劇，跟演交響曲不一樣，需要跟著歌者拉，所跟的不止是速度，還有隨時跟著變，因此非常有挑戰，要額外留心指揮的指示。」

何承天記得三場演出受到觀眾非常熱烈的歡迎，反應極好。印象中洋人聽眾佔大多數。音樂會的成功，與港大賴校長的支持有很大的關係。節目場刊中特別印出：「香港歌詠團感謝香港大學校長就使用陸佑堂予以批准。」一年後，即 1960 年 12 月，該團的音樂劇《皮納福號軍艦》除了仍在陸佑堂演出三場外，首次在香港工業專門學院的賈士域堂（即現在理工大學賽馬會綜藝館）演出兩場。但賴校長已從該團主席退下來，而何承天亦沒有參與演出，白德也不再擔任該伴奏樂隊領導。藝團為兩年後大會堂開幕而醞釀的改組似在進行。

從戰前到戰後的漫長經歷，何承天對當時的香港是否一塊文化沙漠有如下

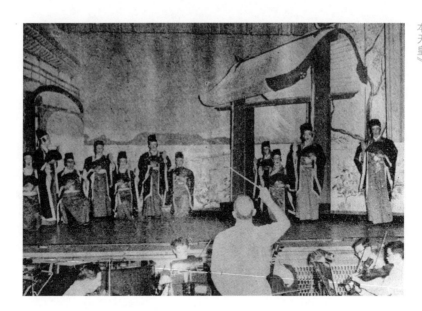

一九五九年何承天在港大陸佑堂樂池演出《日本天皇》

的看法：「老實説，我沒有辦法去作出比較。我當時還小，當時應該是沒有太多香港人懂得聽古典音樂，但我沒有一個印象説香港是個文化沙漠。當時是有很多國際的音樂家來港演奏，不可説完全沒有。雖然不是每個星期都有音樂會，但亦有一定數目的本地藝團。如果你是想找音樂是可以找到的，唱片、收音機等。唯一沒有的，就是一所大會堂。當時尤其是校際音樂節提供一個很大的推動力，給了學生、年輕人一個好好的機會去參與、發展自己的才能。當初我都是看到別人在皇仁書院比賽我才參加。那時我沒有自信心參加獨奏項目，所以就選擇室內樂，跟愛樂的書友們一起合奏。」

回顧年輕時的音樂歷程，何承天滿懷感恩的説：「因為我喜歡音樂，我去學小提琴，令我除了讀書，產生對其他事物的興趣，跟其他人的互動亦多了。那跟自己一個人讀書不一樣，人格、性格上可以多元化發展。音樂對於一個人精神上的發展是很重要的，而我認為我在這方面好滿足，而我後來亦從事與藝術有關的事，從對音樂的興趣，延伸到建築、美術等。現在的情況是家長認為子女應該學鋼琴、小提琴等，而不是小朋友自己喜歡、開開心心的學習。我們要找出方法如何啟發他們，讓他們真心認為學音樂是好的，而不是學校或家長要求他們要學。記得若干年前我問一位正在學

鋼琴的小朋友：你在彈甚麼？他的回答是：我彈的那本書是黃色的（笑）。
因此要看如何引導他們，根據他們喜歡的去學，而不是要他們學甚麼。」

註釋

1. 除非口述或另引出處，本章關於何承天的資料參考自他 2009 年私人出版的英文自傳 *Memories: A Family Album*。

2. 《南華早報》1952 年 8 月 12 日。

3. 《華僑日報》1953 年 3 月 8 日。

4. 同上，1953 年 10 月 10 日、11 月 5 日。

5. 《工商晚報》1956 年 11 月 3 日、《華僑日報》1956 年 11 月 4 日。

6. 《中國郵報》1958 年 4 月 21 日。

7. 《大公報》1959 年 2 月 24 日。

8. 《南華早報》1959 年 4 月 1 日、4 日。

9. 同上，1960 年 3 月 3 日。

10. 引自《樂友》雜誌 1959 年 10 月號。

東尼・卡比奧
(Tony Carpio)
（一九四○—）

主音結他手、樂隊領班、音樂總監

菲律賓音樂人參與香港的音樂文化建設由來已久。從作曲、編曲到演奏、演唱都離不開他們的影子。隨著二十世紀二、三十年代淺水灣、半島等高級酒店的落成，菲律賓樂師們有更多平台一展身手，成為繼俄羅斯、猶太裔等國際音樂人另一股強勁的音樂實力。他們以其音樂多面手的超卓技巧和音樂感，戰前遊走於上海、香港等「冒險家樂園」，演奏古典、輕音樂以至為默片伴奏，日佔時期與一眾落難國際樂手留港奏樂（包括交響樂），戰後又重新適應香港經濟轉型時期夜總會、時代曲等新景象。本文主人翁正是來自該時期最顯赫的卡比奧家族（Carpio family）的一員。

1940 年出生於菲律賓馬尼拉的東尼・卡比奧（Tony Carpio）自小與音樂打交道，精通結他、鋼琴、長笛等。父親湯姆（Tom Carpio）是位班卓琴和結他高手。叔叔費萊德（Fred Carpio）是

位小提琴、結他等弦樂器大師，三十年代在滬港演出，他的
兒子、東尼的堂兄費南度（Fernando Carpio，即流行歌手杜麗
莎的父親）是有名的樂隊鼓王。東尼 1957 年來港時，叔叔剛
出任香港輕音樂團樂隊首席，領導 60 人樂隊在北角麗池等夜
總會演奏，啟發侄子決心從事音樂，鑽研結他與樂隊演奏，
駐足於飯店、夜總會，同時與其他流行樂隊在麗的呼聲電台
演奏。1963 年，東尼出任鑽石唱片公司音樂總監。一年後，
前往美國擔任港產回音樂隊的音樂監製，在拉斯維加斯及電
視台演出。回港後成立五人樂隊 The Corsairs，出任領班兼主
音結他，擔任低音結他的是年輕的鮑比達（Chris Babida），
1965 年底開始於重慶大廈地庫著名的 Bayside 會所演奏，並
經常前往泰國曼谷 Rama 酒店演出。1970 年回港後常駐銅鑼
灣怡東酒店 Dickens Bar，領導八人樂隊演奏爵士樂，近 18 年
之久。1976 年成立 Tony Carpio Music Workshop，經營演藝、
教育、到會等業務，由爵士樂歌手妻子 Rosalie 負責打理，主
力樂師兼領班是兩位兒子，司職爵士鋼琴的 Chris 和色士風的
Bernard，曾參與九七回歸音樂會，近年常駐於灣仔君悅酒店
演奏爵士樂。

香港與菲律賓一海之隔，歷來民間各種互動往來頻仍，音樂人更多是從彼邦來港，尤其是 1929 年後全球經濟大蕭條，香港殖民、上海租界等歷史現實，形成特定的文化需求和市場，例如歌舞廳、夜總會等，演奏當時流行的爵士大樂隊和室內沙龍式輕音樂。從供求的規模來看，十里洋場的上海比彈丸之地的香港更為吸引，何況三十年代初香港也毫無避免的受經濟蕭條的衝擊，競爭力更遜於上海，不少港人北上（例如本書口述者郭利民演奏單簧管的姐夫及哥哥），連香港鋼琴元老夏利柯（Harry Ore），也因為本地經濟太差，1931 年決定前往馬尼拉的音樂學院擔任教授，到 1932 年底才回流。[1]

據東尼回憶，爺爺 Gregorio Carpio 早年在華工作，據聞是位廚師，同時是位業餘結他手，後來在天津去世。他的兩位兒子三十年代在上海以演奏為生。東尼的父親湯姆 1905 年出生，擅長班卓琴，具世界級水平。1908 年出生的叔叔費萊德則是位弦樂專家，從古典小提琴到爵士結他，無一不通。費萊德的兒子費蘭度 1932 年在上海出生，似乎說明其時生活已趨安穩。1932 年亦是享譽中外的上海百樂門舞廳在靜安寺路（即現在的南京路）開張大吉，標誌著摩登上海的那些年，吸引著包括香港的音樂人才北上。（可參考本書另一位口述者郭利民的一章）

上海吸引周邊人才的優勢一直維持到 1937 年 12 月於抗日戰爭淪陷前後，自此租界區進入孤島時期，外僑陸續撤走，香港就成為不少菲律賓音樂人的落腳首選，包括費萊德一家。卡比奧這個名字首次出現在香港傳媒，是 1936 年 5 月聖約瑟書院建校 60 年鑽石禧紀念大慶，費萊德分別以結他、班卓琴演出兩首作品（該校有不少居港葡萄牙子弟學生，包括時年 12 歲的郭利民，但他記不起該次演出）。[2] 1938 年 1 月，費萊德和他的樂隊在香港大酒店天台花園餐廳為香港愛樂社的週年舞會伴奏，期間 150 人聞歌起舞。[3]

至於費萊德的哥哥湯姆則直接從上海返回馬尼拉。可能感到在亂世中需要

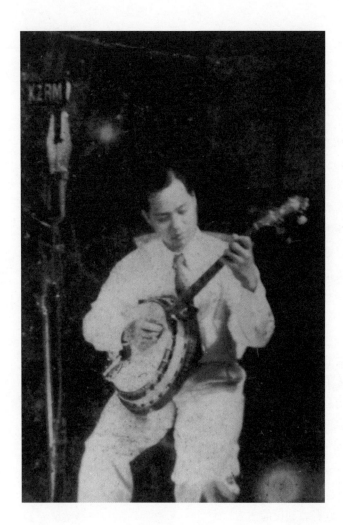

青年湯姆‧卡比奧與他的班卓琴

有一技之長，遂開始上課學習會計，後來成為馬尼拉銀行界執業會計師，專處理財務疑難雜症。1940 年誕下兒子，取名東尼。香港 1941 年淪陷後，費萊德一家亦回到馬尼拉。

東尼說他的童年家庭充滿音樂，對音樂產生興趣是很自然的事。父親雖然白天在銀行上班，但亦領導爵士大樂隊進行演奏。東尼與一眾表兄弟姐妹對音樂耳濡目染，他自言有意識地接觸音樂，是由五歲開始，即二戰結束的 1945 年前後。「我記得當時爸爸有一隊大樂隊，他把他們帶到家裡排練，我就在旁邊看，就這樣常常聽他們奏樂。但爸爸不想我走音樂這一行，他

四十年代湯姆（前排中）與他在馬尼拉的爵士樂隊

認為太刻苦了。但是他還是帶著我去他的音樂活動。」

他記得叔叔費萊德戰後不久重返香港，在半島、香港大酒店奏樂。從所得資料顯示，費萊德的名字首次在傳媒出現是 1946 年 10 月 23 日《南華早報》的一則廣告，預告他和他的伴舞樂隊每週三晚在中環香港大酒店的 Gripps 餐廳演出，同場有被譽為菲律賓「法蘭仙納度拉」的 Santos Reyes 演唱。由於費萊德具有一定知名度，他的演出部分由電台轉播，結果引來更多演出機會。例如 1947 年 5 月為香港華人婦女會慈善舞會伴奏、1949 年 4 月為香港壘球協會週年頒獎禮奏樂、1950 年 2 月為聖約翰救傷隊週年舞會伴奏，當時港督葛量洪亦在場。[4]

關於樂隊的規模，可以從東尼珍藏的一張四十年代後期的老照片看出端倪。費萊德在半島酒店的九人樂隊中司職結他，其他菲、華、洋樂師演奏色士風、單簧管、小號、長號、低音大提琴、鼓、鋼琴等，加上一位身居中央的女歌手，10 人靠著古典味十足的大理石背景裝飾，除鋼琴師外全體面向聽眾，頗有二十年代爵士大樂隊的風範，亦有戰前上海租界夜總會文化在香港延續的意味。費萊德作為老上海樂師，在傳承方面起了一定作用。

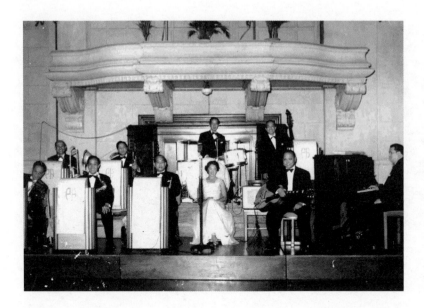

費萊德（右二）在半島酒店演出時的樂隊

1957 年 3 月 5 日，東尼隨父親湯姆和母親 Pura 一家三口從菲律賓來到香港。父親以他的會計師專業，後來出任尖沙咀國賓酒店的財務總管，處理財務、審計等工作。那是為了生計，但音樂仍佔重要地位。尤其是他和 17 歲青年英俊的兒子抵港時，弟弟費萊德正處於事業高峰，剛剛升任為香港輕音樂團首席，取代擔任首席五年、1956 年移居美國的雷米地（Henry dos Remedios）。雷米地是三十年代上海數一數二的小提琴家，曾擔任工部局樂團首席。1938 年初曾來港在九龍加士居道西洋波會舉行獨奏會，演出貝多芬、舒伯特、克萊斯勒等作品。[5] 1951 年他從上海移居香港，曾參加中英樂團演出，之後加入香港輕音樂團擔任首席。[6] 他的告別音樂會選奏貝多芬第五交響曲，英文樂評認為樂隊排練不足，尤其是駐軍樂師經常輪換更替，影響演出。但最後指揮阿迪（Victor Ardy）呈上禮物時，台上台下全場招牌式齊唱，氣氛非常熱烈。[7]

後來的發展證明，東尼來港的一刻所見證的，不只是叔叔出任輕樂團首席，而是該樂隊正因應社會上音樂口味變化，由原來演奏通俗西洋古典，漸漸轉變為流行音樂以至時代曲的過程。費萊德既精通古典小提琴，亦掌握流行、爵士結他，由他為樂隊進行轉型，可謂最佳人選。事實上，早於 1955 年聖誕音樂會上，費萊德已經展現出他的古典、流行兩棲音樂造詣，在演

奏基泰比《夏威夷藍色海邊上》時放下中提琴，改以電結他作演奏，獲英文傳媒盛讚。[8] 已故香港才子黃霑在博士論文中對費萊德推崇備至，更指他在北角麗池的樂隊是從菲律賓請來的，「我年少時就已經在聽這班人演奏了」。那很可能是該樂隊六十年代轉型後的情況。[9]

東尼親歷見證的，正是輕樂團的轉型，由原來擁有多個聲部的普及（pops）古典樂隊的編制，慢慢轉為演奏爵士、流行音樂的夜總會樂隊。這個轉變固然受演出場地因素左右，因中環香港大酒店 1952 年拆卸而到處打游擊，例如中環百樂門、北角麗池夜總會、尖沙咀美麗華等。此外，樂隊所依賴的「外國兵源」亦見逐漸縮減，例如 1957 年 2 月兩批英軍樂師（皇家海軍陸戰隊以及北安普敦團第一營）向輕樂團告別。該場演出正好是費萊德首次以首席身份領奏的音樂會，當時報導提及樂隊成員有 60 人。[10] 樂隊以其散裝性質，成員來自五湖四海，每次演出各聲部人數都可能有變。例如 1955 年 11 月的音樂會上，樂隊出場有七把低音大提琴，但一個月後的演出，就只有四把。[11]

據東尼的回憶，他抵港當年首次出席輕樂團音樂會，叔叔是以小提琴領奏40 多人的樂隊，演出古典和輕音樂而非流行音樂，可見轉型過程還未完成，

或者可能剛開始，至少那還不是黃霑所聽到全菲律賓樂手的樂隊。東尼說：「他們演奏的是古典、有點像百老匯式的音樂，那與我預期的不太一樣，但很悅耳。聽眾很安靜地聆聽，跟夜總會不太一樣。」

據當時《南華早報》報導，該樂團 1957 年 6 月在新裝修的麗池夜總會演出「夏季逍遙音樂會」（Summer Season Promenade Concert），7 月移師到地方更寬敞的淺水灣酒店演出，在指揮阿迪和首席費萊德領導下，「這個由多國籍和社會各階層，包括軍人，組成的 67 人樂團提供無償演奏，這是自 1948 年 4 月成立以來的第 55 場音樂會。」所演出的曲目包括在香港首演的捷克作曲家朱利葉斯‧伏契克（Julius Fucik）的軍樂進行曲 *Marinarella*，以及一些吉普賽輕音樂和維也納華爾茲等。三個月後，樂隊在北角麗池揭開「冬季逍遙音樂會」，同時亦作為當時正進行的藝術節的一部分，首次推出流行與古典綜合音樂會。音樂會以《雙鷹進行曲》、華格納《黎恩濟序曲》、李斯特《匈牙利狂想曲》、布拉姆斯《匈牙利舞曲》等古典名曲開始。下半場可謂是卡比奧兄弟的天下。首先出場的是湯姆，以班卓琴演奏查爾斯‧齊默曼的《起錨歌》，那是東尼的父親首次在港公開演出。之後由費萊德演奏自己創作的結他獨奏，湯姆和樂隊作伴奏。然後費萊德再演結他獨奏《西班牙旋律》。壓軸是 *Orchestra in Rhythm*，由雙小號首先開始吹奏振奮的音符，之後發展為流行搖滾音樂，最後由費萊德以強勁舞蹈節奏編曲的 *See You Later Alligator* 完成演出。由於麗池地方較小，當晚樂隊編制只有 47 人，那大概是東尼出席的那一次。[12]

東尼自言初到香港時並未立志投身音樂事業。但在台下見到叔叔率領樂隊演奏，感到非常自豪。經父親介紹，東尼曾在輕樂團以電結他客串演出，為客席歌手包括方逸華等伴奏。「我只是伴奏而已，他們為我安排樂譜，由阿迪指揮。我們通常在星期六排練，印象中樂隊沒有英國人，大部分都是菲律賓人。」

儘管當時東尼已掌握多種樂器，包括電子及木結他、低音大提琴、鋼琴、

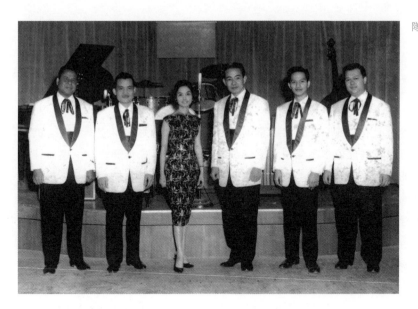

東尼·卡比奧（右二）所屬的 Cony Grego 樂隊

班卓琴、長笛等，但他覺得自己還未準備好作為職業樂手。然而他很快便找到自己的音樂門路，一年後，即 1958 年，時年 18 歲的他走上職業音樂家的不歸路。「那個時候的香港有很多夜總會，人們喜歡在那裡邊吃飯，邊聽歌、跳舞，我作為結他手，就業的機會很多。」東尼回憶說。

他緬懷當時的香港很美，但印象更深的是香港人很喜歡他演奏的音樂。他不只一次的說，「我感到很受尊重」，那跟他在老家時很不一樣。

「那個時候在菲律賓的音樂人是沒有甚麼前途的。我才十幾歲，初到貴境，還不是職業音樂人，但這裡的華人、英國人對我很友善，亦很尊重，皆因我為他們演奏音樂，而他們，尤其是華人，對音樂十分內行。」

1958 年，東尼首次以職業樂師身份，在灣仔六國酒店演出。大約一年後他加入以色士風手 Cony Grego 為領班的樂隊，在北角豪華的 Metropole 演奏。從東尼保存的照片可以一窺昔日飯店、夜總會樂隊的風貌，跟二十一世紀今天的標準很不一樣。那時的樂隊，保存著經歷六十年代搖滾，七、八十年代的士高，九十年代卡拉 OK 洗禮前的原本樣貌。從各樂師專門訂做的西裝制服（東尼說，制服是自己掏錢包負責的，大概 100 元一套）、端正

的儀容，頗有戰前摩登上海以至歐美爵士大樂隊的專業形態。從台上的樂器，可以看到五位樂師分別司職鋼琴、鼓、低音大提琴和小號，還有沒有亮相的色士風。結他呢？「這樂隊是沒有結他的，我當時負責貝斯。」東尼回憶說。難怪小舞台上看不到電線，五件樂器全部不用擴音的原聲演奏，加上一位女歌手，為台下顧客帶來每天最後幾個小時歡樂時光。

東尼續說：「我們每晚 9 時開演，一直演到凌晨 1 到 2 時，在聖誕、新年則演到 4 點才打烊。所演奏的音樂類型很多，以流行曲、爵士為主。客人聽得高興，就會到舞池跳舞，一般來說有 20 人同時起舞。現在你們可能不覺得怎麼樣，但那個時候的客人表示讚賞不光是鼓掌，而是來到舞池跳舞。一首歌沒人跟著跳舞，那就等於我們演得不好，我們會馬上改演其他類型的歌。偶爾有客人點唱，儘管我們沒有樂譜，只要鋼琴領班彈出旋律，我們很快就跟著演。當時比較熱門的點唱歌曲包括 The Platters 的 *Only You*、Nat King Cole 的 *When I Fall in Love* 等。也有點唱國語時代曲的，由於旋律比較簡單，沒有一首難倒我們。」

歌曲不分國界的同時，Cony Grego 樂隊的樂師們同樣是多國籍的，司職鋼琴的 Freddie Abraham 和吹色士風的樂隊領班同樣是葡萄牙人。「我們演奏音樂從不考慮音樂的國籍，音樂就是音樂，你給我們哼出一個旋律，鋼琴一奏，我們就跟，演完一遍，我們個別變奏、加花，各展所長，不亦樂乎。」顯出當時香港無需自詡但已經實踐多元包容的國際音樂文化。

關於五十年代舞廳、夜總會以及歌舞文化的情況，《不了情》的原唱者顧媚作為親身經歷者有如下的記述：「到了五十年代，時移世易，香港就有『小上海』之稱，他們還在迷戀那個奢華的上海年代，所有的娛樂場所都仿效十里洋場的上海，夜夜笙歌。當時的歌台舞榭是混為一體的，要當歌星，首先要在舞廳裡賣唱，然後轉到較高級的夜總會，再俟機會到電台播唱，然後才有機會灌錄唱片⋯⋯有人介紹我到一家夜總會當歌手，感覺上是升級了⋯⋯最高級的娛樂場所也只有夜總會，人們來飯宴是順便聽歌跳舞的，

氣氛跟舞廳一樣喧鬧嘈雜，更少不了杯盤交錯的聲音。我在台上唱歌，台下的人飲酒猜枚，根本不尊重台上歌手。」她也記得當時菲律賓樂隊最吃香，高檔的夜總會都請他們，但她的印象是菲籍樂隊不喜歡彈奏中文歌。13

對於台下閒談聲和演奏中文歌，東尼坦言彈奏音樂是他的愛好，也是他的職業，更是他的家族傳統，因此他從不介意自己演奏時台下聽眾在吃飯或聊天。客人點唱中西歌曲也沒有額外打賞，能把音樂演好，客人高興，起舞或報以掌聲，他就會感到滿足。「收到聽眾點歌對我來說是一份光榮啊！總之當時的氣氛是很好的，大家都很開心，不是被動的坐著聽，而是一面吃喝、跳舞，節奏快慢都有，比較流行的有 cha-cha、boogie 等社交舞。當時的客人大部分是本地華人，來自一般社會階層的音樂愛好者。至於英美水兵，他們多數流連於酒吧，比較少到我們場聽歌。」

東尼記得他當時是一個菲律賓工會的成員之一，終身會費為 100 元，月費另付，成員約 300 人，大部分為音樂工作者。作為工會成員，受工會保護。在 1959 年選舉中，父親湯姆獲選為司庫，而叔叔費萊德則成為六位工會執委之一。14 在港菲籍音樂人普遍互相幫助，「這當然要看你是怎樣的音樂人了。」

事實上，就在東尼抵港當年，工會的一項抵制行動成為新聞。事緣 1957 年 8 月麗的映聲啟播不久，其中頗受歡迎的方逸華歌唱節目演出前，工會認為電視台支付的薪酬，與樂師雷德活（Ray del Val）名下的伴奏樂隊應得的有出入，臨時叫停。雙方僵持不下，最後由鋼琴伴奏取代樂隊。這證明工會並非社交聯誼同鄉會，而是有牙齒、幹實事的。[15]

關於樂師薪酬，東尼記得五十年代末在夜總會或飯店演奏一般月薪為 800 至 1,000 元，領班則約 1,100 元。合約形式一般為六個月一期，工資由領班發放。由於每晚 9 時才開始幹活，白天的時段可以自由活動，例如私人教授結他，又或在電台演出。

「那時不少年輕人和學生來找我學結他，電子、木結他都有。也有一些客人聽過我演奏之後來拜師的。他們大多是比較富有的，一節一小時的課學費是 20 元，那算是比較便宜的。我從基礎教起，為他們打好根基，平均跟我學六個月到一年。上課是用英語的，他們大部分講得不錯。」

東尼笑言現在還有不少學生登門求教，可都是上了年紀的居多，而且很長情，其中一位跟他學了 10 年。他們大多鍾情結他多年，只是沒有機會或時間學。這份有若黃昏之戀的興致，為東尼於窩打老道的房子和音樂設備平添昔日的緬懷與歡樂。

至於五十年代在電台演出，東尼記得他是麗的呼聲和香港電台的常客。尤其是麗的呼聲，當時該台主管流行音樂的是杜奧立（Ollie Defino），即藝人兼歌手杜德偉的父親、歌后張露的丈夫。東尼的演出主要是通過當時在麗的任職的 Uncle Ray 郭利民，通過特備節目如 *Rumbus Time*，經常邀請本地樂隊和音樂人到電台，現場播放演出。從東尼收藏的珍貴圖片可以看到，獲邀演出的眾樂隊幾乎是個小聯合國，坐在前排的是東尼率領的菲律賓樂手，中排是後來國際聞名的回音樂隊，以及後排的意大利 Giancarlo 樂隊。「他們常駐中環百樂門夜總會，即現在東亞銀行總行，非常高檔，他們演

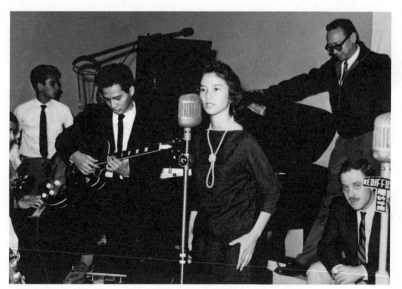

奏意大利、歐西流行曲都很棒！」（圖片可參考郭利民一章）

對於現場直播出街，東尼認為緊張乃人之常情，「但你一定要適應實況演出，控制住緊張心情，不然你越緊張，你就越容易出錯，所以我是盡量不緊張的。」

至於在香港電台的演出，東尼和他的樂隊彈奏的主要是爵士樂，而非郭利民 1960 年加盟後推出的像 *Lucky Dip* 等流行曲節目。他還記得演奏地點為電台位於中環水星大廈的錄音室。他後來成立的東尼・卡比奧三重奏（結他、貝斯、鼓）經常在那裡演奏。此外，他還曾經與擅長爵士鼓的郭利民在中環外國記者俱樂部一起奏樂。

東尼跟不少樂師一樣，曾經參與過大量的唱片伴奏錄音，但絕大部分都是佚名進行的，包括為中文歌星伴奏。「我錄過不少中文歌曲，但歌名我一首也不懂。我只是樂隊的一員，但唱片公司只挑選好的音樂人參與錄音。樂譜由編曲人員提供，我們就照著彈，很快就上手了，當時三小時的工資為 60 元，完成一張唱片約 300 元。但那是 1960 年後的事了。」他亦記得曾與顧嘉煇合作錄音，他彈結他，顧嘉煇司職鋼琴。

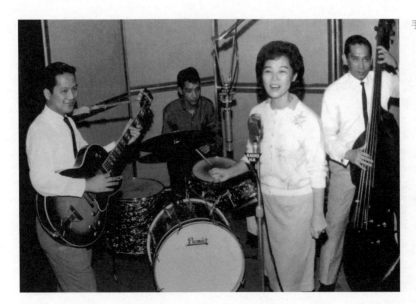

六十年代在香港電台演出的卡比奧三重奏與歌手

2017 年是東尼來港 60 週年。昔日的音樂文化發展到今天,在香港度過整個音樂職業生涯的結他大師,如何看音樂和時代的變遷?

「從演奏角度來看,我們在五十年代更多演奏爵士樂,聽眾也喜歡。但最大的分別是我們的演出場地夜總會已經銷聲匿跡了。隨之而消失的是聽眾一面吃,一面聽、跳舞那種消閒文化。那時茶舞非常盛行,我抵港時就留意到。社會不同階層對音樂的供與求都很殷切。現在部分酒店也許還有一些音樂演出,但像昔日那種載歌載舞的氛圍已經沒有了。像我們以前穿著整齊的演出服演奏,大家都很敬業,為我們的演出而自豪;台下的聽眾對我們予以尊敬,大家都非常開心,享受那刻歡樂的時光。作為音樂人,那時的香港可以發揮的機會很多。隨著酒店不再有大樂隊、夜總會的消失,現在的情況已經完全不一樣。至於改變是甚麼時候開始,我想是七十年代吧。我記得六十年代末、七十年代初從曼谷工作一段時間後回港時,這個過程已經開始了。」

他笑言不知應否懷念往日的奏樂光景。「我只是負責奏樂、編寫歌曲而已。但香港是我家,過去我曾在美國、泰國工作、生活,也回過馬尼拉老家,但香港給我一個家的感覺。以往華人、英國人讓我感到歡迎,現在我的兩個

"The CORSAIRS"

兒子也在香港延續家族音樂傳統，有時我也加入他們的演出，彈奏爵士樂。」

最後談到卡比奧家族的現況，東尼説他的叔父輩有兩人還健在。他的那一輩就有他和另外五人。再往下一輩就是杜麗莎和弟妹們，以及東尼的兩位兒子，彈奏鋼琴的 Chris 和演奏色士風的 Bernard。他與前妻所生的三個孩子，其中老二是位歌手，老三也從事音樂，可惜已經過世。現時他的爵士歌手夫人 Rosalie 與兩位兒子打理 1976 年東尼以自己名字命名成立的公司，經營音樂演奏、到會、教育等活動。

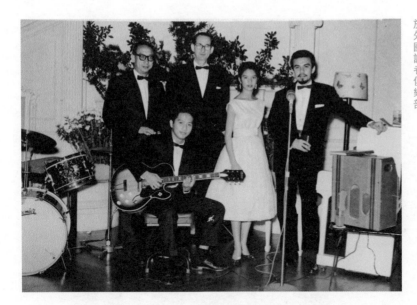

六十年代東尼（前）與 Uncle Ray（左一）攝
於外國記者俱樂部

「現在香港個別餐廳、會所也有現場音樂演奏，但都是小型爵士樂隊組合，
以前 20 人或以上爵士大樂隊的時代已經不復返，更遑論附有舞池供客人跳
舞。說真的，以前的日子，大家可真開心啊！」♪

註 釋

1.　　《士蔑西報》1931 年 5 月 12 日。

2.　　同上，1936 年 5 月 18 日。

3.　　《孖剌西報》1938 年 1 月 31 日。

4.　　《南華早報》1947 年 5 月 13 日、1949 年 4 月 23 日、1950 年 2 月 4 日。

5.　　《中國郵報》1938 年 1 月 20 日。

6.　　《工商晚報》1951 年 5 月 20 日。

7.　　《中國郵報》1956 年 11 月 5 日。

8.　　同上，1955 年 12 月 19 日。

9.　　黃湛森著，〈菲律賓音樂人對香港流行音樂的影響〉，香港大學亞洲研究中心，2004 年 5 月 7 日。

10.　《中國郵報》1957 年 2 月 25 日。

11.　同上，1955 年 11 月 8 日、12 月 19 日。

12.　《南華早報》1957 年 5 月 7 日、7 月 27 日、29 日、10 月 3 日、7 日。

13.　顧媚著，《繁華如夢》，香港：大山文化出版社有限公司，2015 年，頁 2-7。

14.　《南華早報》1959 年 6 月 5 日。

15.　《中國郵報》1957 年 9 月 2 日。

音樂教育家、音樂總監、小提琴家

（一九四五—　）

蕭炯柱

1945

本書三位戰後出生的音樂家，他們的音樂千里之行，所始於的足下各有不同。從家庭背景、學校氛圍，到舞台的初試啼聲，都跟音樂有各自的互動和緣份。他們接觸音樂的異同，凸顯出小小音樂幼苗破土而出的微妙過程，以及戰後香港重建的一個方面。首先出場的蕭炯柱是唯一雙親沒有專業音樂背景，但卻有計劃地予以孩子音樂訓練，小康家庭音樂處處聞。蕭炯柱童年的音樂接觸歷程是收音機的粵曲、教會詩班、學校聲樂、私人小提琴，過程中父母有一定的推動角色，但以身教為主，蕭炯柱自言「學習音樂很自然，沒有壓力的，很享受」。跟當時習樂的同學不一樣的是，他拜名師，但沒有參加校際小提琴比賽，但打好的根底，一生受用，包括他兒時從大氣電波聽的粵曲。這位前政府高官的早年音樂歷程證明，音樂與讀書並無衝突，擁有一門隨時帶來意外歡喜的技能和國際語言，反而增強孩子的自信。這遠較

功利的將音樂視為考名校的手段帶來更長遠的裨益，也還藝術和孩子一個公道。

1945 年出生於香港的蕭炯柱，父親從商，母親是英華女校的一位中文老師。父母活躍於五旬節詩歌班，由邵光教授指揮排演神曲《彌賽亞》選段，蕭炯柱入學前已參加教會的童聲女高音聲部，掌握基本和聲、對位等基本樂理。入讀英華幼稚園、李陞小學期間曾擔任獨唱、指揮學校合唱隊，同時課餘學習小提琴。1958 年考進英皇中學，活躍於學校合唱團，自學低音大提琴、口琴、結他等。畢業後先後報考英國皇家音樂學院理論、小提琴、聲樂等試。1964 年加入香港青年管弦樂隊，兩年後擔任首席，同年加入政府。1977 年任教育司署音樂統籌處長，領導籌建音樂事務統籌處（音統處），1979 年率領中、西兩樂團赴英、法巡演。1988 年後先後在郵政署、運輸署、經濟司及運輸司擔任首長。回歸後出任中央政策組首席顧問、規劃環境地政局局長，2002 年退休，獲頒授金紫荊勳章。2009 年成立香港青年音樂交流基金（Music For Our Young Foundation，簡稱 MOY），兼任總監、指揮、作曲、編曲等，與兼任鍵盤演奏的行政總裁太太黃樂怡，通過樂隊訓練、演出等活動，為中國、東南亞以及香港等七個城市的學生、青年提供人文精神及勵志心靈鍛煉。2017 年樂團先後在廣州、倫敦、劍橋及香港演奏，慶祝回歸 20 週年。

1945 年 11 月蕭炯柱在西營盤家中出生時，香港剛光復才三個月。即是説，他在母親腹中經歷了日佔時期最後的日子。用他憶述兒時生病時母親對他説的話：「那年頭我們吃不飽，穿不暖。你出生後，我骨瘦如柴，沒法以母乳餵養你。香港市面買不到牛乳、奶粉，只好燒些米水餵你吃。就是這樣，你身體變得虛弱，常常生病。孩子，對不起……」[1]

物質條件匱乏，但上天賜給母親一把漂亮的嗓子，加上家族的聖樂傳統，家裡充滿美妙的歌聲，再引用蕭炯柱自己的筆跡：「母親的音樂感與生俱來。她的母親、我的外祖母，也是一個好的歌手。兒時我常拜訪外祖父、母，住在他倆家裡。早上還沒起床，我已聽見外婆的歌聲。她在廚房燒早飯。她那優美的歌聲及從廚房飄來的飯香，把臥在床上的我送到那慈愛、溫暖的天堂。」

據蕭炯柱回憶，外祖父母是澳洲華僑，外公戰前來港教授英語，住所離蕭家不遠，童年蕭炯柱學習英語亦有外公的指點。「外公、外婆都愛唱聖詩，那是他們從澳洲帶來香港的。」

家中除了母親的音樂，蕭炯柱最早期的音樂印象來自收音機。「由我出世到五六歲左右，我經常聽香港電台，當時所選播的百分之九十都是粵曲，流行曲佔少數。所以我是粵曲、南音、潮州音樂餵大的。還有韓德爾，他的《水上音樂》是港台每天早上 7 時開台的主題曲。」

他回憶為甚麼當時聽的西洋古典只佔少數：「主要是因為我中午放學後，電台有很多用廣東話廣播的故事聽，例如《七俠五義》、《水滸傳》等中國古典小説文學。對一個小朋友來説，這些故事都好好聽，聽故事一定比聽音樂容易，而當時比較流行説故事。由於父母下午還在上班，那段時間我很自由，當時沒有其他東西玩，只聽收音機，電視到五十年代才有。我多數聽中文台，都有收聽英文台，例如 Patti Page 的歌。也有聽梅雅麗（Moya Rea）彈奏鋼琴，那是五十年代的時候了。」

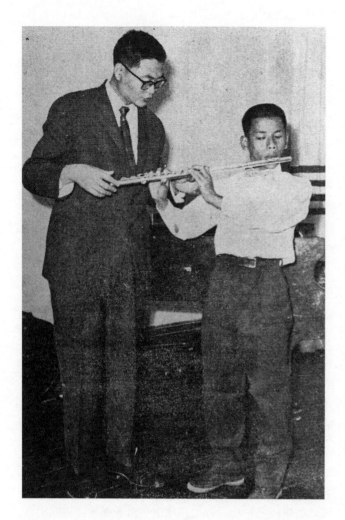

兒時啟蒙老師邵光教授

童年時代的蕭炯柱住在西營盤羅便臣道，母親在附近的英華女校教中文，兒子亦破例入讀幼稚園，成為兩位女校男生之中的一位。他記得當時由英國人管理的這所學校十分重視音樂課，請來的音樂老師包括趙梅伯教授，訓練學生聲樂和合唱技巧。趙教授在校內示範的美聲（bel canto）唱法震撼著少年蕭炯柱。母親對他說：「你可知道他在哪兒學音樂？多刻苦的學？他是在歐美要求極嚴格的大師監督下年復一年極艱苦的學習。可不是像我們那樣在教堂學啊！香港非常幸運有趙梅伯教授，我們英華也有幸得到他的指導，但我不知他會留在這裡多久。」蕭炯柱的妹妹後來亦入讀英華女校，每週受教於趙教授，所屬的學校合唱隊在校際音樂比賽得獎。

學校以外，父母參加在衛城道的五旬節會以及該會的詩歌班。其中一位教授級聲樂家，1949 年與所屬的神學院從內地遷移到香港，後來在衛城道的五旬節會訓練詩歌班，成為年紀小小的蕭炯柱的音樂啟蒙者。

「那位教授名字是邵光，他的音樂資歷非常犀利。我還記得他一來到就說：『那些水平太低的詩歌，你們不要唱了，我教你《彌賽亞》。』就這樣我學了 Messiah，他教我們如何讀譜及唱歌，而且是用原調，那是很了不起的事。大概一年後我已經學懂唱該劇的所有合唱曲，雖然我照樣發聲唱，但一個英文字都不懂。」（關於邵光教授更多資料，可參看本書緒論）

來港時剛滿 30 歲的邵光教授是位安徽人，不懂粵語，但與稚年的蕭炯柱溝通完全沒有問題。「他是一位非常有啟發性的老師。雖然他不懂廣東話，但我們在音樂上溝通得好好。最重要的，是他教我如何讀譜。所以回到學校時我不用上音樂課，因為都已經學會了。我上小學的時候還憑《採蓮謠》得過唱歌冠軍呢！」

對於邵教授所教的，昔日的七歲學童於六十多年後，飲水思源的如數家珍說：「所有的和聲及對位我都是在教會學，是邵光老師教的。可能因為每星期都在教會學和聽，加上學會了讀譜，我大概很早就已經知道總譜是甚麼一回事。例如當時練唱的《彌賽亞》，樂譜的 S/A/T/B（女高、中音，男高、低音）加鋼琴，我一開始就學整個音樂的結構，而非自己的部分，我唱的時候同時知道其他人在唱甚麼。現在我寫的音樂，你可以看得出有教會的影子，例如我寫的風琴音樂就反映到教會音樂的氛圍。」

邵教授早於 1950 年創辦「基督教中國聖樂院」（即現在的香港音樂專科學校），但仍在其他教會兼職教授合唱，其中包括五旬節會。「那一代內地專家來到香港，有教無類，但同時沒有犧牲他們的專業和水平，非常值得敬佩。我很感激有那麼好的老師。香港哪有上海音樂學院教授級的人才？這些專家不少在外國留學。他們不一定懂英文，但懂俄文、德文。後來邵

光老師的生活基本上解決了，他就專注於自己的學院，沒有再教我們。
但我繼續在教會練習指揮，到十五六歲時已經指揮教會的合唱團，持續了
15、20 年。我所有指揮的技巧都是來自教會。現在我用同樣的方法訓練天
水圍的小朋友，他們看我寫出來的樂譜，一看就要看懂樂器之間的關係，
按照音符和節拍，就可以彈奏任何一個部分。」

但早年在教會的日子所帶來的不止音樂。「星期天的合唱排練大約一個
半小時一課。父母是一起的，好開心，加上有好的老師。在教堂內唱
Messiah，是很美麗的。之後在家中父母都各自練習自己的唱段。」

蕭炯柱除了從邵教授得到讀譜等基本音樂基礎及啟發，還有學樂器的建議。
「我跟邵光學 *Messiah* 時（約七歲），他當時看得出這個小子有點音樂天分，
就告訴我不要只唱歌，還要找個老師學習樂器，因為我長大後會變聲。」

對於樂器的選取，原來背後有一個家庭計劃在指導。「爸爸和媽媽有一個
計劃：長子負責小提琴，妹妹鋼琴，蘊仔大提琴，組成一個三重奏組合。
他們早已有這個念頭，我沒有選擇這條路，是他們替我安排的。」

雖然父親並不懂任何樂器，但對於兒子學樂器一事沒有假手於人，而是全
程親自參與。「爸爸從《華僑日報》分類廣告找到一位在深水埗個別教授
小提琴的老師，名字叫李隱，香港人，講廣東話的。一個星期天的下午，
我們從羅便臣道家，到碼頭坐船到九龍。老師的住處比現在的劏房還差，
走廊幾乎連燈都沒有，他的小房間，裡面漆黑一片，沒窗，只有一個小燈
泡，我就在那裡上我的第一堂小提琴課。之後每星期我都拿著琴過海上課，
初初爸爸都陪我的，後來自己識路，就沒有了。你可見到我爸爸是非常認
真的，真的想我有好的開始，這個過程沒有捷徑。」至於為何從港島跑到
深水埗學琴，「因為學費比較便宜，一個月好像是八元，當時家庭經濟一
般，家裡要分租給外省人以幫補家計。但更重要的原因是父親想看看我是
不是塊音樂料子，是否值得學下去。」

一九五八年，蕭炯柱中一，剛剛跟鮑穎中學習小提琴。

據蕭炯柱回憶，他的第一把 3/4 尺寸小提琴和課本都是老師代買的。第一本課本是 *Wohlfahrt's Studies for the Violin, Opus 45*，老師很用心的教導，用鉛筆把落弓、上弓等中文字詞寫在英文課本上，到今天蕭炯柱還珍藏著。蕭炯柱有一定的音樂底子，不到三個月就練完第一本。老師開始另一課本，教拉小調曲子，不用多久也學會了。老師於是請他另找更資深的老師學習。當時父親在先施公司工作，同事之中有一位功力深厚的小提琴老師，據說是俄羅斯學派的。

「鮑穎中老師師承俄羅斯學派，他那一套十分屬害。我現在都做不到他曾

經叫我做的事，就是我後來考完皇家演奏級文憑，老師的表演技巧還比我高，特別是音色和聲量。我跟他學了六年，差不多整個中學時期。他教我的一套很夠用，完全是俄國大師的功架。」

據資料顯示，鮑穎中是一位曾旅居日本 20 年的廣州華僑。期間師從在日本教琴的俄羅斯小提琴大師 Eugene Krien，而大師的老師是在莫斯科音樂學院任教達 46 年（1869-1915）的小提琴教授 Jan Hrimaly，與柴可夫斯基為摯友，柴氏唯一的鋼琴三重奏即由他首演。Krien 與另一小提琴宗師萊奧波德・奧爾在莫斯科為同學，彼此的弓法相近。奧爾弟子之一津巴利斯特與 Krien 交情甚深，鮑穎中亦因此接觸到津氏的琴藝。除了在日本電台演奏外，鮑氏返國後亦經常在上海學校為年輕人義務示範演奏。五十年代初來港後亦以教授年輕愛樂者為主，亦不時作公開演奏，例如 1956 年與中國銀行樂隊演奏貝多芬浪漫曲、1959 年慈善籌款演出等。[2]（可參看本書沈鑒治章節）

據蕭炯柱回憶，鮑老師從教學態度到學習環境，都跟李隱老師完全不同。他曾用「地獄式」來形容老師的嚴格教學法。他引用老師的話說：「痛？甚麼叫痛？你想拉小提琴，便要習慣痛⋯⋯你學小提琴的經歷將有點像人生。你會受很多痛苦。你要克服很多困難。有時你會想放棄。有時你苦得想哭。你、我並非莫扎特。他有天賦的才能。你、我只能苦練、苦練、苦練。」

蕭炯柱開始在鮑老師北角的寓所學琴時大約 12 歲，小學畢業前後，對老師的嚴苛指令只有咬牙堅持練習。至於拉琴、人生等大道理，蕭炯柱不一定全領會，但更為記得的，是父親每個月交付的學費，不是原來的八元。「鮑老師的學費大概是 30 至 50 元。當時對我們來說是非常昂貴的，我爸爸吩咐我要好好學習。」

讓蕭炯柱對老師另眼相看的，是老師的第一音。用蕭炯柱的原話：「鮑老師用他的琴拉 G 大調。這是我從來沒聽過的琴聲。鮑老師琴音雄渾有勁，如萬馬奔騰，波濤澎湃。我安靜下來了，腦子充滿了說不出的感受，多美

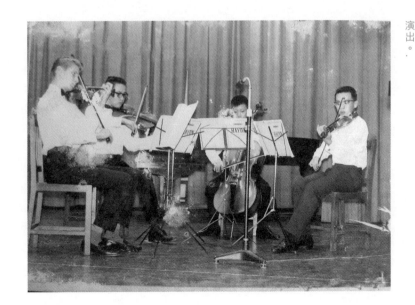

一九六三年蕭炯柱（右一）與拉大提琴的弟弟蕭炯煌參與香港青年交響樂團四重奏，在商台演出。

好的感受。那天早上，我的確曾被鮑老師嚇得半死，我腿還在抖震，但聽過老師的彈奏，我進入了一個新的境界。我愛老師的琴聲，我要學他拉琴的方法。」

當時鮑老師是以訓練蕭炯柱為獨奏家的目標而教導的。因此他禁止學生參加樂隊、考試或者其他音樂活動，連校際比賽也不用參加，專心一意的跟他打好技術基礎，向小提琴獨奏攻關。「鮑老師以俄羅斯小提琴學派的風格教我，音量、音質等都是絕活。我也聽過有人批評他的教學法，聲大但缺細膩，不合室內樂。但他一直訓練我為獨奏家。他從來沒有偏離過那個目標。」

1957 年的一場小提琴獨奏會，讓蕭炯柱對鮑老師真正心悅誠服。「那個時候我父親帶我去聽業餘時期的香港管弦樂團音樂會。大多是晚上的。記得當時很期待的，覺得開心，因為有機會聽好的音樂，雖然我個子不高，不太看到演奏者。直到有一次父親帶我去聽 Ricci（李慈），那時我 11 歲，已經拉琴，演奏讓我目瞪口呆，聽完嚇到回家都不敢彈，因為人家太厲害了，真不敢想像提琴可以那麼勁。簡直是天外有天，原來音樂的境界可以去到那麼高。當時我在想：他是如何拉到那些聲效的呢？」

蕭炯柱所聽的，是國際級意大利小提琴家李慈首度來港演出兩場的第一場，1957 年 6 月 15 日在港大陸佑堂演出的獨奏會，除了無伴奏作品外，皆由梅雅麗鋼琴伴奏。一星期後李慈再與中英樂團合作演出貝多芬小提琴協奏曲。之後前往澳門南環俱樂部重演獨奏會，再由梅雅麗擔任伴奏。[3]

「鮑老師說一個小提琴能夠等於一個樂隊，聽過 Ricci，我就明白我老師所教的，原來真的可以這樣厲害。之後上課我興奮的告訴老師，真的好勁呀！我估計他有去聽，因為他很崇拜 Ricci。」

但音樂會對蕭炯柱最大的啟發，是他對音樂的自知之明。「我沒有立志要仿效 Ricci，那是因為我知道那是不可能的。其實我一早已經知道甚麼是 virtuoso（獨奏大師）、甚麼是一般演奏員（tutti player）。老師說要我學獨奏，我自知我不是那種級數。我是一位不錯的音樂家，但我的手的移動速度不夠快，那我是知道的。」

多年後，蕭炯柱以文字感謝恩師，用他的原話：「鮑老師教導我六年。他陪著我走過從孩子成長到青年的路。他永遠是那嚴肅的長輩，對我拉琴的技術要求永不放鬆。他堅持要我忘記初學時的習慣，重新學習俄羅斯派弓法、指法。在他教導下，我完成小提琴技術訓練課程，也拉奏了古典派、浪漫派及部分現代派音樂家的小提琴作品。」

當年與他一起跟鮑老師學琴的，還有聖保羅男校的蕭堅（與何承天贏過校際二重奏，可參考本書何承天章節），以及 1958 年蕭炯柱考進的英皇中學同學張錫憲（現為醫生）。當時全校只有他們二人學習小提琴，學校的音樂活動主要是合唱和口琴隊，沒有樂隊。蕭炯柱兩項活動都有參加，在口琴隊他更客串彈奏低音大提琴，八十年代英皇口琴隊揚威國際的傳統就在那時開始的。在蕭炯柱中學時期那些年（1958-1963），歐西流行曲當道，他亦自學結他、吹口琴。「學校內的音樂沒有分高低，有得玩便玩。學音樂不用費心機，因為太容易了，對我來說不是一種壓力，而是一種享受。

音樂老師曾讓我在班上講解《彌賽亞》，有一次更因為老師分娩，臨時由我指揮高級組合唱隊參加校際比賽，結果僅以一分之差輸給由音樂老師指揮的聖保羅男校。」

對於如何處理老師反對他參加比賽，蕭炯柱回憶說：「當時我認為與老師頂嘴不是我的責任，有些事情你做了他也不知道，回到家我就按照自己的方法拉琴。後來考琴之後，轉了發音方法，加點意大利、法國的方法。那是中學畢業之後的事了，鮑老師已經沒有給我上課了。很多年後，我通過張錫憲找到鮑老師的聯絡，在飯桌上我跟他說：『老師，你教我的，十分夠用，我出來打天下完全沒有問題。我沒有成為專業獨奏家，也許開始跟你學的時候，晚了幾年。但是我可以應付任何關於小提琴的音樂，那正是因為你教我的技巧基礎。』那是我最後一次見到老師。一年多後他去世了。」

蕭炯柱打的天下之一包括 1964 年考進香港青年管弦樂隊。考試過程中，較鮑老師更兇的考官文理（Margaret Money）女士，對所有考生呼呼喝喝，唯獨聽到蕭炯柱的提琴，停住了：「你老師是誰？（答：鮑穎中先生）好傢伙。你老師挺厲害。你將成為樂隊的領袖。」結果他成為第二小提琴聲部首席，樂隊首席是比他年長的師兄蕭堅。兩年後，師兄年滿 21 歲退下，由蕭炯柱

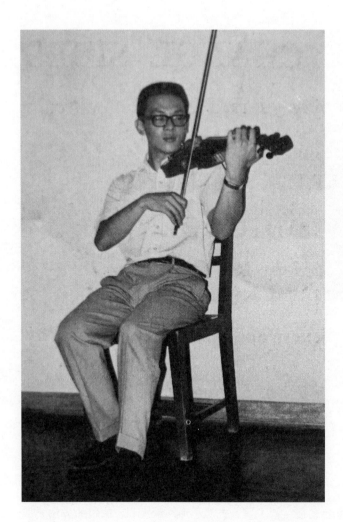

一九六八年登上香港歌詠團樂隊首席

接任。

至於應付父母反對他聽流行音樂就相對容易得多。蕭炯柱隨手舉個例,母親不喜歡兒子聽「貓王」皮禮士利的歌,不是針對音樂,而是歌手的形象和當時社會的「飛仔」文化。「我就跟她說,貓王也唱 gospels(聖詩)的呀!」

據他回憶,就他的音樂發展,父母與他很早就有默契。「當年我為甚麼去考公務員而不做音樂家?其實我父母都有跟我說過,音樂是很難餬口的。

所以，音樂對他們來說，是一個文藝的活動，而不是賺錢的工具，這是大家都明白的，但就是沒有講出來。因此我後來去彈結他，他們沒有很激烈地反對。我和妹妹、弟弟也的確組成了三重奏，過程也很自然。」

對音樂的興趣與追求，無礙少年蕭炯柱的其他喜好，「我童年時的朋友大多數沒有學音樂，但我都有跟他們打波子、跑山。在英皇中學，我和張錫憲是唯一學古典音樂的，從我們的成績可以看到追求音樂跟讀書是沒有衝突的。那時的會考不是考八科，一報就報十科，文科、理科一起考的，其他科可以自由報考，於是我就報音樂，沒人教的，鮑老師也不知道，是自己到大會堂圖書館找資料的，考三小時寫作題，還有考技巧的。此外我甚至幫人補習，中五時就替中三的補習；中七時，我就替中五的補習。父母對我很放心，因為每次我找到新的學生，我會把第一份工資的百分之二十交給他們，大家都開心。」

回顧自己的音樂成長及五十年代香港的音樂文化，蕭炯柱思考一會之後說：「我當時已經覺得有很多可以看及聽的東西，因為我不時會去陸佑堂的音樂會。每年的音樂節也是一個很好的平台，因為我們經常比賽，要做準備功夫。在英皇中學，在音樂節、畢業禮等活動上演奏形成一個規律，都是我們作為學生期待和享受的。老師們知道你有能力的，就會給你工作去發揮。那種讓你參與的機會是十分珍貴的，放手讓你去發掘、研究，然後受獎賞。老師們不只是教導你，他們還會引導你如何演繹音樂，給你機會去做。那可是黃金的日子。所以我在學校的範圍，我的音樂經驗已經好豐富，加上教會，整個循環都是圍著你的。就這樣，我還不知道那個字怎麼講，就已經學到甚麼是音樂的靈性（spirituality），那是最根本的。」

關於有人指那時期的香港是個文化沙漠，蕭炯柱以堅定的語氣說：「我認為當時香港到處都有文化綠洲，只不過這些人不懂得怎樣找得著。其實所有事情都是相對的，就算現在你都可以說香港是個文化沙漠。你走到天水圍去，那裡一年有幾個音樂會？對我來說綠洲多的是：家裡的收音機、教

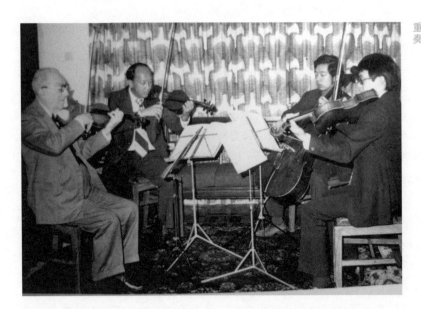

一九七八年蕭炯柱（右一）與富亞（左一）四重奏

會等都可以是音樂的泉源，問題只在於你知否在哪裡可以找到。」

最後蕭炯柱不無感慨的總結，他兒時在收音機聽的粵曲，經過超過一個甲子，成為他現在的音樂元素，他亦以之回饋青年一代：「我自從 2009 年訓練天水圍的 MOY（香港青年音樂交流基金）學生樂隊，我們一開始就說明不是教演奏大師。你只要來，我就會教。在過去七年當中我慢慢的發展一套教學法，教的不是技術，而是音樂本身。為此，我編了一百多首專為中、西樂器組成的混合樂隊的音樂。過程中我發現，我兒時聽的中國音樂，到現在才慢慢浮現出來。我的結論是，中西音樂是互通的。我完全知道如何用中國的樂器去演奏西洋音樂，而出來的是西洋音樂的風格，而不是中國的風格。我也知道用哪一件樂器去表現中國風格的東西。即是說，同一個樂器，可以講兩種語言。這都是源於我最初聽音樂的時候，我已經知道甚麼樂器的聲音會發出甚麼的效果。因此為甚麼我現在編的東西，譬如說一個琵琶段落，一彈效果馬上就出來。我是到了 65 歲才知道，原來我最初十年所學的，到五十多年後有機會發揮出來。現在很管用的是，我可以隨時編寫一首音樂，可以用中國樂器或西洋樂器，來表達同一樣東西，而又是年輕人做得到的。我現在才發現當時的訓練是為了六十多年後的今天。」❩

註釋

1. 除非口述或另引出處，本章蕭炯柱的自述引自 hkmoy.com 的《炯柱博客》。

2. 關於鮑穎中的資料，可參考《華僑日報》1959 年 2 月 1 日。

3. 《大公報》1957 年 6 月 15 日、《華僑日報》1957 年 6 月 26 日。

1946

黎小田

（一九四六—　）

戰後一個本地中產音樂家庭，父親是位作曲家
兼社會活動家，母親是文藝作家兼報刊編輯。
根據耳濡目染、潛移默化的定律，兒子贏在起
跑線，長大繼承父志——這種想當然的假設在
本文主人翁的口述歷史中被全盤否定。雖然黎
小田像他父親一樣從事音樂創作，可是他的音
樂成長是一段反叛以至否定的痛苦過程，幾乎
與他創作近 700 首流行歌曲的非凡成就全無關
係。通過他近乎不堪回首的回憶，帶出若干值
得思考的問題，例如：子女的音樂興趣如何界
定和培養？家長的音樂專業或理念與子女的音
樂興趣是否有必然關係？子女發展期的音樂訓
練如何影響日後的音樂專業？黎氏坦誠直率的
憶述，提供了一個頗為另類的音樂人成長個案，
帶出他與雙親兩代人同樣在香港從事音樂事業，
因不同年代寫出不同的音符，以不同方法豐富
了香港的音樂文化。

1946 年在香港出生的黎小田，父親是活躍於電影與合唱音樂
的作曲家黎草田，母親是文壇健筆楊莉君（筆名韋妮），妹
妹黎海寧是一位獲獎無數的專業舞蹈、編舞家。1952 年，黎
小田考入長城電影公司，擔任童星，前後參與了 36 部電影，
以 1963 年的《金玉滿堂》結束。他小學和中學分別就讀於香
島、聖約瑟、喇沙書院，中學期間開始參與流行樂隊。畢業
後到英國學習、工作兩年。回港後開始樂隊工作，包括於中
環夏蕙夜總會樂隊擔任結他手，期間受教於樂隊領班顧嘉煇
編曲等技巧。1974 年參加無綫電視舉辦的首屆流行歌曲創作
比賽，以《癡心等待你》得季軍，列於冠軍顧嘉煇、亞軍黃
霑之後。1975 年加入麗的電視，除了主持綜藝節目《家燕與
小田》，同時開始創作電視劇主題曲，其中《天蠶變》、《人
在旅途灑淚時》等先後入選十大中文金曲。1982 年加入華星
娛樂有限公司，先後為超過 30 部電影配樂，其中包括《胭脂
扣》，由梅艷芳主唱，另外為張國榮而寫的《儂本多情》亦
成為經典。2006 年獲香港作曲家及作詞家協會頒發「CASH
音樂成就大獎」。

問黎小田他的音樂興趣有多少程度是刻意有別於父親的音樂,他毫不猶豫的説:「100%!」因此要講黎小田對五十年代音樂的回憶,一定要從他父親黎草田戰前的音樂經歷説起。[1]

黎草田原名黎觀暾,祖籍廣東中山,1921 年在越南西貢市出生。1929 年移居廣州,1935 年定居香港,就讀於西營盤的育才中學,活躍於必列者士街香港中華基督教青年會的文娛活動,尤其鍾情於聲樂。從 1937 年抗日戰爭爆發到 1941 年香港淪陷,20 歲前的黎草田受民族救亡的大時代氛圍洗禮,是位典型熱血青年,積極參與群眾歌詠運動,演唱、指揮《松花江上》、《旗正飄飄》等愛國救亡歌曲,亦演出街頭劇,宣傳抗日。最大規模的是 1939 年 3 月,在上環卜公球場由中華基督教青年會主辦的運動會上,壓軸的全場千人合唱《自強歌》,由黎草田指揮。[2] 當年他中學畢業,自學樂理、鋼琴,與志同道合的年輕人,例如廣州小提琴家何安東編寫愛國歌曲,亦組織「秋風歌詠團」,成為當時有若雨後春筍冒起的 30 多個合唱隊伍之一,為抗日籌款、募集寒衣等物資。

1941 年冬香港失守後,黎草田輾轉入讀在廣東韶關的省立藝術專科學校音樂系,當時系主任為作曲家黃友棣,與另一年輕作曲家于粦為同期同學。除了有系統地學習音樂以外,他亦參加藝專的實驗劇團,期間創作及發表多首救亡歌曲。1944 年到廣西參加桂林、柳州等地的文藝活動。1945 年初隨演出隊到貴陽演出、採風。抗戰勝利後在貴陽演出馬思聰的新作《民主大合唱》,期間認識在《貴陽日報》工作的楊莉君,爾後在馬思聰主婚下結成夫婦。

黎小田 1946 年 11 月出生時,黎草田夫婦已在香港落腳,除了繼續參與所謂左翼團體的音樂活動,包括擔任《新音樂》雜誌華南版的編委成員,發表新歌,以及活躍於中華音樂院以外,亦參與其他演出,例如 1948 年 3 月在中環聖約翰座堂與中華聖樂團演出史丹納《十字架犧牲》,他是獨唱之一,而且以原名黎觀暾擔綱演出,由資深居港鋼琴家夏利柯(Harry Ore)

教授作伴奏。[3] 同年《大公報》、《文匯報》先後在港開張,為黎草田提供發表新作品和音樂文章的新平台。另外楊莉君亦先後參與分別於 1950、1952 年成立的《新晚報》、《香港商報》文藝版副刊工作。五十年代香港中文傳媒的文藝版有兩位女性健筆主持,一位是楊莉君,另一位是《華僑日報》的辛瑞芳(女高音、林聲翕的前妻)。專欄女作家則首推前鋼琴老師、天南地北無所不談的奇筆十三妹。

隨著 1949 年 10 月中華人民共和國成立,馬思聰、李凌等一大批臨時居港的音樂人陸續返回內地音樂崗位,黎草田在港英政府嚴密監視下,參與組織宣傳新中國活動,例如 11 月主持在灣仔六國酒店舉行的立國慶祝典禮,翌年 1 月組辦在中環香港大酒店舉行「國立音專留港校友音樂會」,並兼任合唱隊男高音。一個月後,組織「港九音樂界觀光團」到廣州演出,指揮一個由 67 人組成的「港九音樂界合唱團」,成為內地政權轉換後首個到訪的香港音樂團體。

1952 年,黎草田開始為長城電影公司配樂,同時把 5 歲的黎小田帶進戲棚當童星。1953 年,長城電影公司總經理袁仰安(即本書口述者之一袁經楣的父親)邀請他出任該公司的音樂主任,自此為超過 100 部電影配樂,其中 1955 年鳳凰影業公司《一年之計》中的插曲《十隻手指頭》獲得國務院文化部頒發「優秀影片獎榮譽獎」。幕後錄音的同時,他亦組織了星級的「長城合唱團」,曾經參與的大名包括紅線女、費明儀、江樺等。1956 年出版的《長城電影歌集》裡面展示了合唱團的珍貴照片,團員行列整齊,儀容端正,展示出嚴明的紀律,23 位女聲和 17 位男聲的正中央正是身穿統一合唱制服的紅線女。[4] 那很可能是紅線女與馬師曾 1955 年底移居廣州前最後一張照片之一。此外,100 頁的《長城電影歌集》裡有 29 首是黎草田的作品,其餘由于粦等人創作。可見黎草田五十年代作曲產量甚豐,主唱他歌曲的包括費明儀、江樺、夏夢、石慧等頂級演藝名人。1959 年 2 月 1 日,黎草田有份策劃為扶貧籌款的「港九音樂界主辦音樂演奏會」在中環娛樂戲院舉行,期間更獨唱葛令卡《雲雀》和諾索夫《遙遠的地方》。由於演

黎草田收錄歌唱聲帶時的情況

出成功，娛樂戲院星期日早上的檔期成為一眾音樂愛好者聚腳地。同年 11 月 29 日，首次由黎草田指揮男女混聲合唱《來看百合花》、《迎春曲》、《藍色多瑙河》等中外作品。當時的「音樂愛好者合唱團」，即 1975 年改名的「草田合唱團」。

黎小田早年的音樂記憶與印象，跟上述他父親的卓越藝術生產幾乎完全無關。他不止一次的説，他童年、少年時代的音樂印象是零，也跟他日後的音樂發展無關。「六十年代之前，我真的沒有甚麼深刻的印象讓我走上音樂專業道路。因為當時年紀太小了，而我都在拍戲。我是從打 band 開始才真正愛上音樂的，到七十年代參加比賽得獎，之後創作廣告歌，例如「好立克」（唱出：「好好，大家好」），那才知道自己是個料子。但那都是我告別童星年代之後，我最後一套電影是《金玉滿堂》，楊茜演我的童養媳老婆，那時我已經十多歲了。」資料顯示，該片發行於 1963 年，當時黎小田 17 歲，就讀於喇沙書院。同年，位於中環皇后戲院地庫的夏蕙夜總會開張，即後來黎小田入行流行音樂的重要起步點。

經過一輪反覆思量，黎小田道出他兒時與音樂接觸的經過。「當時我大概是五歲左右吧，父親強迫我學琴，請來一位郭姓女鋼琴老師，名字忘了，

帶點外地口音,每週到我家一次,一次一小時。從一級開始學,彈音階。
父親要我至少每天練四五小時。因為學琴要正襟危坐,我很不習慣,卻就
換來父親的一鞭籐條。練琴時手提得高一點,又換來一鞭。鞭得多就沒趣。
因此我是十分抗拒學古典音樂,但沒有辦法。如果他不是太過份地強迫我,
我可能會一直學下去。」

本書另一位口述者沈鑒治夫人袁經楣曾提過,五十年代教導她的三妹鋼琴
的,也是一位郭老師,大概是同一人。黎小田跟郭老師學琴三年多。「我
記得我彈得不太好,主要是疏於練習,提不起勁。」然而面對皇家音樂試,
他一級一級的考,約九歲時考到六級,就沒有繼續下去。他還記得當時一
起考級的有年紀相若的羅乃新和謝達群。「她們都很棒!但我沒有羨慕她
們,因為她們彈的是古典音樂,我根本沒興趣。」

黎小田記得家裡的鋼琴是直立式的,父親有很多唱片,但都是為了電影配
樂等工作,因此碰不得。「當然不能碰他的黑膠碟,那是他的謀生工具。
萬一我把它弄花了怎麼辦?那一大疊唱片,不知道是甚麼音樂,古典還是
甚麼的。父親是搞電影配樂的,當時拍片資源有限,哪裡有錢請創作或演
奏?因此大部分都是從唱片配上去的。家中還有唱機、很大的喇叭等。父
親的鋼琴不是三角琴,家中也沒有中國民族樂器。」

黎小田的妹妹黎海寧比他小五歲,即是說,他在五歲以前是家中獨子,而
且是長子嫡孫,理應萬千寵愛在一身。父母俱為文藝工作者、知識分子,
人們一般都以為兒子會受重點培養,盡得真傳。然而事實並非如此。「爸
爸從來沒有嘗試教我音樂,他經常忙著他的事。音樂以外,他也是位外語
專家,他會俄文、意大利文、日文,在報社任國際版翻譯。他花很多時間
看書。他所組織的音樂活動,大多在外面進行,因此他經常不在家。在長
城片場的日子,我年紀小,不太懂事,拍完戲我就到處跑,大家沒有時間
在一起。因此很難說我以父親為我的楷模去學他的音樂。他有他的工作,
我只是個小孩子。加上他打我,我也就失去興趣學他的音樂了。反正他的

鋼琴不是彈得很好。至於母親，她要上班，在家的時間不多。」兒時的家在花墟道，與《新晚報》總編輯羅孚及其家人為鄰。

黎小田笑言，當拍片時遇上一些頑童情節，例如 1960 年的著名電影《可憐天下父母心》被飾演母親的白燕以藤條鞭打一幕，他演得特別投入逼真，「因為被父親打慣！」尤其是妹妹開始長大，比他乖、聽話。「她彈鋼琴，又懂小提琴，又跟毛妹（即袁經楣的二妹）學芭蕾舞，而且很好學。她比我有更多成就，英女皇、特區政府都頒過獎章給她，那是後話。但當時父母都把資源放在妹妹身上。嫲嫲也沒有再買結他給我，他們都放棄我了。但當所有注意力都投放在妹妹，我反而就自由了。」

黎小田是五十年代最紅的童星之一，光是 1955 年一年內就拍了五部電影，1959 年更有六部，另外亦經常參加大小綜合演出，當然還要上學。但他仍在僅有的時間找到自己喜歡的音樂。「拍電影用我很少時間，而且很好玩。當時我從香港電台、麗的、商台（1959 年開台）聽到很多英文歌，像 Elvis Presley、Paul Anka、Ricky Nelson 等，*Story of My Love*、*Diana* 等都聽得如癡如醉。嫲嫲很疼我，於是就買了一把結他給我。我拿著結他，懂得彈幾個 chord（和弦），在片場一彈，馮寶寶她們全部暈晒！可是父親知道後勃然

童星時期與夏夢合攝

大怒，當著我面前，用腳猛力把結他踏爛。過了一陣，嬤嬤又給我錢買了
另一把，結果又是同一命運。就這樣他前後踏碎了起碼四、五把結他，也
曾經試過把我關在家幾天不讓吃飯，就是因為我彈結他。那時我是全心全
意在父親反對的空隙中學我的音樂。我在香島唸到小學六年級，那裡沒有
玩甚麼音樂，後來轉到喇沙書院就有。記得陳欣健比我高兩屆，他有自己
的樂隊（Astro-notes，太空之音）。長大後，我教過曾江、林翠等彈結他，
自彈自唱。」

黎小田形容自己的性格「比較 artistic（藝術性）」，而非當時所謂青少年
叛逆的躁反表現。「我喜歡做自己愛做的事，直至現在也是如此。例如我
喜歡跑馬就跑馬。以前我十分喜歡打麻雀。總之，我只會做自己喜歡的事。
我喜歡抽煙，每次寫東西，我就點煙。記得父親不讓抽煙，但我 14 歲還是
學生時候就抽煙。」

對於活躍於舞台的父親和他的音樂會（例如 1957 年 5 月在利舞台歡送女高
音江樺、男高音孫家雯出國深造的音樂會上指揮長城合唱團、1959 年 10
月「港九各界慶祝建國十週年」音樂會上擔任鋼琴伴奏等），黎小田說他
基本上都不去，哪怕是為父親捧場。[5]「那些合唱歌曲和音樂不合我的口

味，又演得不好。不是因為父親砸爛了結他，主要是我對那些音樂沒有甚麼感覺。加上我是喜歡創作性的音樂，寫、思考，我都喜歡自己一個人，我始終都是喜歡歐西流行曲，而且我要去拍戲。因此我沒有理會他的那些活動。」

關於父親的音樂風格，黎小田認為太過傳統和保守，跟自己不斷在音樂上尋求創新，顯得格格不入。「他做的是很悶的。中國傳統古典音樂的和弦是不對的。甚至現在的國歌也有不足的地方，太老派了。我為此提出過意見。其實可以用新的編排，旋律不變，但以不同的樂器，包括管弦樂，而不是千篇一律的重複再重複，一定要追上潮流，例如我近年寫的歌是有 rap（饒舌）的，那已經有別於我以前像《大地恩情》那些抒情而富旋律的歌。」

從以上的角度來說，黎小田認為五十年代的香港是個文化沙漠。他反問：「你能舉例這段時期有甚麼熱門歌曲嗎？」雖然那個時候很多音樂人從上海來香港，「他們沒有表現了甚麼。像當時那首合唱曲《我的祖國》，一個旋律，如果沒有變化，就很悶。如果由我處理，我會改和聲、和弦。我是不斷尋求變化的，從創作人的角度去變，加入我自己的個人風格。」

黎小田記得約 17 至 18 歲搬離家，自己一個人住，原因之一是父母仳離。後來去了英國讀書，除了爺爺的財政支持外，主要是自力更生，在凍肉公司工作，也有到酒吧聽流行樂隊的現場演出。回港後有一段時間，他在爺爺有股份的尖沙咀蘭宮酒店做接待員。「那裡沒有樂隊，但附近有一間叫漢宮夜總會卻有，在樓下的，我們放工就會去那裡。之後我也曾在沙田酒店演奏茶舞音樂，當時 18、19 歲左右，與 Ricky Chan（陳家蓀），之後還有陳均能、陳任等。在那個年代是沒有專業 band 房可以讓你玩音樂的，通常都在下午時段到夜總會大家玩一下。開工時，通常由樂隊領班把樂譜抄出來，每人派一份。我的樂隊沒有菲律賓樂手，亦沒有跟他們學，全部自己摸索，通過聽唱片等。我學習各種樂器是靠看書學回來的。後來在夏蕙夜總會，領班是顧嘉煇，他彈琴，我在他旁邊偷師，看他用甚麼和弦等，

與母親楊莉君

我從他學到很多東西，他的很多錄音也惠及我。就算演黃梅調，我也彈節奏結他部分。（1965 年）唱片中鳴茜主唱《公子多情》就是在夏蕙現場錄音的，我負責打 conga 鼓。」

黎小田自言入行流行音樂，小時候的鋼琴訓練基本上用不著。「我現在彈的，不是用五線譜，而是用簡譜的，因為轉調方便，歌星隨時需要高或低一個、半個調，如果是小提琴要從頭抄過，因為他們不懂即時轉調，只看死譜的。但我後悔沒有繼續學鋼琴。如果我的古典音樂底子好，我玩的流行音樂就會好，有些樂隊包括外國的芝加哥樂隊，Blood Sweat and Tears 等，

都是古典音樂出身的。因此應該先學習古典音樂，再組樂隊。所以儘管我是有音樂底子的，但底子不太好，寫歌時，會用很多三連音。不過老實說，古典底子有多好彈下去也是沒甚麼用。有多少人可以靠彈古典音樂而成名？我指揮過香港管弦樂團，與梅艷芳、張國榮、呂方他們一起演出。那些高薪樂師還不是一樣吹錯音？我耳朵很好，完全聽到問題在哪。他們其實在敷衍，根本沒心機與結他、鼓一起演流行音樂。」

回想父親五十年代的音樂事業，黎小田認為兩代人有不同的取向和風格並不出奇。「他愛國，演出可能不收酬勞。但我對於政治沒有興趣，我的原則是，音樂是我的專業，作曲是為了餬口，演出也是為了餬口，其他我可以客串做嘉賓，但如果是音樂，我就一定要收錢。甚至亞視那個節目，訪問百人，我也要收錢的，而且要求有車接送。如果酬勞不夠，我寧願不做。如果在內地，我更要先收錢。黎草田不收，但我要收足。」

就酬勞這一點上，黎小田道出一個頗讓人意外的定義。「音樂家做很多東西都是免費的，但我所有的音樂作品都要收錢的，因此我經常不認為自己是一位音樂家。」

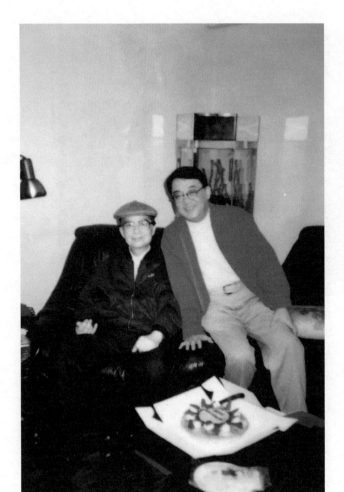

黎草田、小田父子

談到歌曲的內容，黎小田並不抗拒父親的愛國歌。此外，作為下一代而走另類音樂，他也不是唯一的。「五、六十年代父親音樂的愛國內容會否讓我抗拒，我看不會。主要在乎音樂本身是否好聽。我個人是寫慢歌旋律的專家，因為我是很感性的，多數半夜 3、4 點落筆的。廣東話九聲，作曲難度很高。如果父親在世，他也會認同的，以前就不會。當年和他一起搞電影配樂的于粦，他的女兒（黃丹儀）不也是搞流行音樂嗎？」

兩代人走不同的藝術道路最著名的例子之一，是京劇大師周信芳和他的女兒周采芹，後者 1951 年從上海路經香港前往英國，1959 年在倫敦演出舞

台劇《蘇絲黃的世界》，同年更由迪卡唱片發行該劇由她主唱的《叮噹歌》
（*The Ding Dong Song*）的同名唱片。該曲改編自 1956 年電影《戀之火》
中的插曲《第二春》，由姚敏創作、李麗華主唱。英文版本一出，自此風
行國際，一年後《蘇絲黃的世界》被拍成電影，把香港帶進世界。

兩父子在音樂以至人生道路分道揚鑣，其嚴重程度可能不止藝術觀點上的
分歧。香港大學圖書館《黎草田特藏》中一份手稿，是內地一位與黎草田
相識半世紀的資深音樂領導寫於 1994 年黎氏逝世時的悼辭。其中有一段是
關於黎氏父子的，茲引述如下：「草田兄弟兒子黎小田是一位香港著名的
流行歌曲作曲家。但草田兄不喜歡他兒子從事港台夜總會式的歌風。他認
為那種歌風很不理想。他甚至為此和兒子脫離父子關係。可見草田兄弟倔
強性格和對音樂創作的嚴肅要求。」

但黎小田自言從沒有聽過這個說法。他所記得的，是父親認同了兒子的創
作風格和作品，還親自致電要求樂譜。「他打電話給我，說想唱我的幾首
歌，我說好，好像是《大地恩情》那幾首，由他的合唱團演出。我最近都
有聽過他們合唱，唱我的《大地恩情》，但彈出來的和弦還是錯的。」

註釋

1. 如非另外說明，以下關於黎草田生平主要參考傅月美著，《大時代中的黎草田：一個香港本土音樂家的道路》，香港：黎草田紀念音樂協進會，1998 年。
2. 《工商日報》1939 年 3 月 26 日。
3. 《華僑日報》1948 年 3 月 25 日。
4. 參考自香港大學圖書館《黎草田特藏》。
5. 《新晚報》1957 年 5 月 15 日。

羅乃新

（一九四八— ）

鋼琴家、教師、電台節目主持人

本書記述三位戰後出生的音樂家的最後一位，同樣來自一個小康中產家庭。父親是一位原籍上海、長袖善舞的商人，母親則是一位畢業於重慶時期的國立音樂學院的廣東籍女高音。兩人 1947 年來港後忙於安家立業之際，女兒出生了。到五歲的時候，開始學習鋼琴，結果成為校際比賽的得獎常客，繼而到美國頂級的茱莉亞音樂學院進修，揚威意大利，回港後孜孜不倦為藝術、教育、社會貢獻 40 年。羅乃新的成就，讓人想當然地聯繫到母親的藝術背景和楷模，以至家中的管教或氛圍，有計劃地培養出音樂苗子。與蕭炯柱、黎小田形成對照的是，童年羅乃新的音樂起步是偶然的，而且幾乎完全沒有從父母而來的壓力，也非港版莫扎特，或以音樂作為考名校的手段，而是一些再正常不過的小朋友誘因（不用上課、零食等）。從她的音樂歷程，看到一個充滿空間、自由幻想的童年，用她的話說，那是「無憂無慮無知無覺」

的日子，連電影童星都做過。以今天所謂贏在起跑線的思維，這樣的孩子早已被淘汰。因此羅乃新的音樂成長，除了同樣帶出黎小田一章的問題外，還凸顯出兒童藝術啟蒙的微妙過程，以及教導羅乃新、黃懿倫等當今手執牛耳的本地殿堂級鋼琴家的傳奇老師，以及她對戰後香港音樂的貢獻。

1948 年在香港出生的羅乃新，母親李淑芬是位畢業於重慶青木關國立音樂院的女高音，戰後與丈夫移居香港，活躍於本地音樂及廣播活動。羅乃新九歲前是家中獨女，家住尖沙咀，先後入讀諸聖堂幼稚園、九龍塘小學、聖家小學、培正、協恩、瑪利諾等。五歲開始師從杜蘭夫人（Elizabeth Drown），同年首次參加校際比賽，得獎超過 20 次。1962 年首次與香港管弦樂團合作，演出舒曼鋼琴協奏曲，由富亞（Arrigo Foa）指揮。1966 至 1969 年以獎學金就讀紐約茱莉亞音樂學院，1971 年完成碩士學位後，前往曼切斯特皇家北方音樂學院進修，以及到巴黎及意大利拜師培列姆特（Vlado Perlemuter）及阿哥斯提（Guido Agosti）等。1976 年起參與並獲獎於意大利 Rina Sala Gallo International Competition、巴黎 Marguerite Long International Competition 等。之後在歐美演出的同時任教於英國約克大學。回港後活躍於各大藝團演出，首演多部林樂培等本地作曲家的作品，參與成立「六秀士」等室內樂團。1978 年獲選為「香港十大傑出青年」。羅乃新歷年集跨界演奏、教育、電台、出版（書、唱片）於一身，啟蒙及培育出新一代鋼琴尖子，其中一位黃家正的故事被拍成紀錄片《音樂人生》，獲得多項 2009 年度的金馬獎。近年積極參與社會公益事務，包括以音樂幫助在囚人士更生。作為五位孫子的祖母，她的長壽電台節目《親親童樂日》推廣親子關係已進入親孫年代，音樂傳承不息。2017 年獲香港藝術發展局頒發「藝術家年獎」。

1948 年羅乃新在贊育醫院出生時，父親羅基銘和母親李淑芬剛剛定居香港一週年。二人在上海相識，父親是上海人，母親是從廣東到重慶青木關國立音樂院主修聲樂的女高音。1947 年來港結婚，當時李淑芬在聖保羅男女校當音樂老師。

女兒出生後，一家三口住在港島電氣道。經過一輪搬遷，最後落腳在尖沙咀金馬倫道 35 號一樓房，羅乃新的音樂世界從那裡開始。她自言五歲之前的音樂印象不太深刻，只記得家中有一部鋼琴，主要是母親教聲樂學生用的，學生之一是後來成為著名建築師的何弢。但她的最早接觸的音樂不是家中的鋼琴。「那是我的公公的簫，他每晚都會來吃飯，之後就開始吹，我不知道他吹甚麼，好難聽的，也不是吹得很好，而且經常吹同一樣東西，我覺得好煩。媽媽更請他到別處吹，他就到廟街等平民俱樂部去。」

羅乃新對家中媽媽的歌聲或琴聲印象不深。這是有點意外的，原因是四十年代末、五十年代初李淑芬在香港古典音樂界相當活躍。早於 1947 年 9 月 24 日，即懷著羅乃新的時候，她參與了剛成立的中英學會的首場演出。在一場在聖士提反女校舉行的「中西音樂演唱大會」上，她（中文媒體直譯她的洋名 Julia Lee「李朱麗」）獨唱《我住長江頭》和《滿江紅》，同場演出亦有加露蓮‧布力架（Caroline Braga）的鋼琴獨奏、虹虹合唱團演唱《兄妹開荒》等。教育司對該音樂會極為重視，認為「以普遍音樂教育及溝通中西樂理」，因此通知各校音樂教師「勉勵知音學生踴躍參加」。[1]

此外 1949 年 3 月 22 日，由港督葛量洪主禮的麗的呼聲開幕典禮上，李淑芬以女高音獻唱。[2] 同年 10 月，她在兩場分別在男拔萃、聖士提反女校舉行的中英樂團音樂會上，作女高音獨唱，由夏利柯（Harry Ore）鋼琴伴奏。音樂會的廣告在英文媒體突出了她的名字「Julia Lee」，足見她當時有一定知名度。[3]

據羅乃新回憶，母親就讀國立音樂院時的聲樂老師是斯義桂，同學中包括

羅乃新與父母

剛於 2017 年 6 月病逝的北京指揮大師嚴良堃。1947 至 1949 年期間，李淑芬參與了香港中華音樂院的青年教師團隊，兼職教授聲樂，與當時在港的嚴良堃在灣仔校舍共事。期間在學校禮堂與其他老師參與音樂晚會演出，獨唱《安眠吧，勇士！》，《大公報》形容會上各參與者「心底閃著新音樂所象徵的新時代之光」。[4] 作為校友，李淑芬亦參與黎小田的父親黎草田 1950 年 1 月組織的「國立音專留港校友音樂會」，在中環香港大酒店演出。未知是否包括費明儀在內的 12 位女高音人數太多，李淑芬參加了只有九人的女低音聲部。雖然她是長城合唱團成員之一，為電影配樂，她仍活躍於獨唱演出，例如 1956 年中英學會舉辦紀念莫扎特誕辰 200 歲生辰音樂會，她以獨唱身份與富亞、白德（Solomon Bard）、張永壽、黃飛然等一眾音樂家演出。[5] 六十年代她開始從商，先主理一間精品店，接著投身股票市場，成為香港第一位女股票經紀，此為後話。

雖然對母親的音樂印象不深，羅乃新卻清楚記得母親國立音專的朋友圈子，用她的話說，「媽媽當時參與了很多左派的活動，例如她在長城合唱團，要我獻花給（1962 年訪港的中國藝術團的）劉詩昆等，可能都跟她在青木關畢業有關。此外，田鳴恩、黃飛然等叔叔嬸嬸他們也有來我家跟媽媽練歌。我也有去黎草田家，與黎小田一起玩。他當時已經是知名電影童星，

也有影響了我（見下文）。」她也記得年輕的費明儀也是她母親的粉絲之一。「當時她十幾歲，仍梳孖辮，穿著百褶裙，來我家玩，像個大姐姐，常聽我媽媽在（香港）電台演唱，為她鋼琴伴奏的是 Auntie Betty。」

羅乃新所提及的 Auntie Betty，正名為 Mrs. Elizabeth Drown，中譯杜蘭夫人，是她和黃慰倫、黃懿倫、吳恩樂、吳美樂、榮鴻曾、曹本冶等一眾當時少年學生對老師的暱稱。現時每年校際音樂比賽的鋼琴協奏曲組別的獎杯，就是在她 1985 年以 80 歲高齡辭世後的翌年，以她的名字作命名的。可是她對戰後香港音樂文化的貢獻不僅限於教琴，在推動藝團的成立和校際音樂節，她都是台前幕後的主要推手，值得在此詳細敘述。五歲就開始跟杜蘭夫人學習的羅乃新首先介紹說：「她是在郵輪上認識 Edward（杜蘭先生）的，好像是位政府官員，下嫁給他之後就從英國來了香港，那時她已經是一位演奏級的鋼琴家。」那是戰前的時候，1941 年 12 月香港保衛戰期間，杜蘭先生作為義勇軍機槍一連三排的戰士，從啟德機場敗退至大潭，後來被俘，短暫停留深水埗戰俘營後被送往日本名古屋當火車輪技工，一直到戰爭結束。杜蘭夫人被俘時在瑪麗醫院任助理護士，12 月 8 日與丈夫吻別後就全無消息，不知生死。她整整三年零八個月在專門監管家眷的赤柱拘留營，每星期天為營友演奏鋼琴，全晚演個不停，以音符為上千僑民三年多的羈留帶來片刻的慰藉，期間以教授小童鋼琴音樂為樂（詳情可參考本書日佔時期章節）。

劫後餘生，戰後杜蘭夫婦二人奇蹟地在馬尼拉重逢，短暫停留英倫後返回香港，自此以之為家，杜蘭夫人以她的鋼琴專業積極參與音樂文化建設。除了在 1945 年 8 月 28 日恢復廣播後的香港電台（仍稱 ZWB 電台）主持音樂節目《小夜曲》，她與東尼・布力架（Tony Braga）等同道人組辦中英學會音樂組，1947 年 8 月首次召開座談會，獲選為主席，「計劃組織中英管弦樂隊」。[6] 接著該會主辦的幾場音樂會，幾乎都有杜蘭夫人的鋼琴伴奏，包括上文提到羅乃新母親「李朱麗」的香港首演。同年 11 月的第二次演出，與她一起演出的還有嚴良堃，指揮中華音樂院的混聲合唱。[7] 1948 年 1 月

的第三次，同場演出的包括從廣州請來的小提琴家馬思聰。

1949 年復辦的香港校際音樂節，杜蘭夫人是負責人之一，一直到 1984 年才退休回到英國。留下來的，除了由她訓練而已經上位的眾多學生們，還有她的九呎史丹威鋼琴。1953 年，這部以 16,000 元從德國購置的鋼琴，成為香港當時最貴的鋼琴，整個過程相當戲劇性，折射出五十年代初香港音樂文化的匱乏和政府的保守態度。事緣 1953 年 4 月，萬國影業總經理、文化大亨歐德禮（Harry Odell）請來英國鋼琴大師路易·堅拿（Louis Kentner）在璇宮戲院演出兩場，另外在皇仁書院與中英樂團合演貝多芬第三鋼琴協奏曲，港督葛量洪和一眾高官齊齊出席，成為戰後最隆重的古典音樂會。演出成功之餘，堅拿答應再訪香江，並建議購置專業演奏級的 Grotrian-Steinweg 鋼琴，為將來演出之用。當時任職於勞工處的杜蘭先生通過政府渠道把購琴的信息轉到港督，並得到他的同意，於是從德國漢堡史丹威廠訂購一架三角鋼琴。

可是當鋼琴正從海運赴港時，立法局財務委員會否決了買琴決定。杜蘭夫人在中英文傳媒呼籲愛樂者眾籌説：「本港音樂發展，年來已有相當進步。但仍欠一新式大鋼琴。本年十月世界著名鋼琴家梭羅門來港演出，剛在港演出大受歡迎的路易·堅拿亦提出明年再度來港演出。可是，我們仍然沒有一架像樣的、專供音樂會演奏的大鋼琴，供他們演奏使用。堅拿主張採用史丹威牌，九呎一英寸大小，完全適合熱帶之用。價格一萬六千元。就是説，四十元一根弦、六十元一個錘，弦錘隨大眾認購，集腋成裘，便可湊成……朋友們，你説這個辦法好嗎？」[8] 然而反應不太熱烈，杜蘭夫婦只得通過向政府借糧 1,000 英鎊，從每月工資中扣除，把鋼琴買下來。1954年 7 月，這部鋼琴首次在璇宮亮相，《工商日報》詳細地報導説：「近年屢憤慨香港演奏工具缺乏，甚而及世界音樂水準的鋼琴亦無一座，故戰後各名家來港演奏，多對本港文化水準有悲痛的批評，甚有臨時換別具鋼琴方肯演出為笑話，（杜蘭）夫人有見及此，屢次建議政府及在報章發表呼籲，本港有力份子應集資數萬元，共行保管一全港公享的鋼琴，惜毫無反

應。去年（杜蘭）夫人與其夫婿磋商，將歷年儲蓄作孤注一擲，自行在歐
洲置購該廠特號鋼琴一座。（杜蘭）夫婦不外受薪階級，中人資產，竟有
此壯舉，為香港音樂界放一異彩出一口氣。此次承中英學會與史勿打寧（Jan
Smeterlin）世界鋼琴名家來港，與該管弦樂隊協奏之罕有機會，特慨然借
出，（在具備冷氣的璇宮戲院演奏）則物質與精神配合之下，藝術成就，
可拭目而視之。此音樂界今年喜訊。」[9]

以上詳細敘述杜蘭夫人，尤其是她的鋼琴，是因為兩者跟羅乃新的早年音
樂成長有密不可分的關係，更何況杜蘭夫人是五十年代香港音樂建設的主
力之一，從她的音樂經歷，可窺探香港音樂演奏、教育發展的蛛絲馬跡。

報章形容杜蘭夫婦為中產受薪階級並非客套說話。杜蘭先生當時在勞工處
擔任高級督察，收入跟所謂政府高官有一定距離。事實上，羅乃新與杜蘭
夫人的首次音樂接觸，正是因為這位英國太太需要到羅家借琴教學。「公
公的簫聲以外，我的第一個音樂印象應該是聽我的音樂老師教琴。Auntie
Betty 他們住在金馬倫道國際酒店，就在我家旁邊，於是借我們家的琴來教
琴，當時我大約五歲。有一日她的學生缺席，她已經到我家了，我沒有甚
麼事幹，她就叫我過來，然後教我。我當時不懂英文，連 ABC 也不懂，她
又不懂中文。於是她用我們的名字的第一個字母來教我，例如我的英文名
字 Nancy 就叫 C，之後 daddy 就 D，還有我家的工人、小狗的名字都用上了，
組成七個音階。就這樣開始了我的第一課。三個月後我就去了比賽，參加
Grade One 組（即校際音樂比賽初級組，時為 1954 年，羅獲第三名）。演
完後我們沒有等結果就回家了。翌日爸爸看報紙，他問得獎名單上的那個
『盧念茜』是不是我。」

羅乃新記得她童年時的音樂觸覺比較好，是因為她是在識字之前先學音樂，
因此對音樂的理解完全是音樂的語言。「我想我是因為從小學琴，一開始
就專注在音樂，本能上我知道想要怎樣的聲音，跟現在孩子要彈得熟、快
不一樣，我是以音樂為主，加上我當時不曉英文，那其實是塞翁失馬，因

杜蘭夫人教琴

為語言的問題，我沒有完全依賴老師的指示，但知道老師想要甚麼。反觀現在的教學是很多指示的。我小時沒怎樣練音階。老師為我選的參賽作品是一首非常有趣的歌，幾年前我還可以彈的，但現在忘記了。我學的時候不覺得很難。」

杜蘭夫人那段借琴教琴的日子，每天都去羅家，一直到她在太子道找到房子為止。這個過程對五歲的羅乃新應當有很重要的音樂啟蒙意義。羅乃新記得當時學校音樂課堂「都是以唱歌為主，在我的記憶中沒有教導樂理，我還記得考試是考獨唱。我唱得不好。」

上文提到 1953 年杜蘭夫人呼籲社會集資購琴，那個時候她應該已經安頓在亞皆老街九龍城浸信會對面的洋房。「地方很大，那隻九呎長的史丹威就放在書房，再放一個直立式鋼琴。我們就在那裡學琴。」對於在三角琴觸鍵的感覺，羅乃新自言「沒甚麼太大的感覺，因為我是一個小朋友，覺得有很多東西都沒有甚麼特別，就只是彈琴而已，不像大人留意這個那個。」對待小琴童，杜蘭夫人有一套今天難以想像的方法：「我記得每次去學琴或比賽前，Auntie Betty 都會做三文治給我們吃，好開心的。她對學生十分好，有時教額外的課，她也不計較錢。每一個學生的生日，她都會悉心準備生日禮物，一直保持到學生長大、留學。（吳）恩樂、Helen（黃慰倫）、Eleanor（黃懿倫）及全家、曹本冶等都有跟她學琴的。」

對音樂學習過程，羅乃新坦言：「父母是對我毫無壓力的，反而老師影響得比較多。我從五歲開始的專注點就是音樂，這是非常難做到的。現在有很多人彈琴都不是專注在音樂上的，而是如何彈好某個漸強樂句等，但音樂呢？你可以掌握所有的配套技巧，但你的音樂、你的心去了哪裡？我懂得用心去感受、去聽音樂，我會感受到音樂觸動我的心靈那種美感。因此我彈琴時會用心去感受音樂，當然彈琴這回事亦可以讓我一年有幾天不用上課！」

她語調興奮地回憶每次鋼琴考級，老師都會親手做額外的三文治，而且經常親自到試場陪考。羅乃新對考鋼琴四級試特別有印象。考場在葛量洪師範學院，「我見到考官就哭，走了出來，不想考，媽媽和 Auntie Betty 就把我推回去。那時我八歲。那時的考官都是英國人，而我英文又不好，口試時如果聽不清楚，就要說『once more please』（請再來一次），那位老師還教我說，但我總把它讀成『once more pee』（請小便一次）。」她亦記得那個時候的英國皇家音樂試要求每位考生預備三首應試曲目，考官會選其中一首。但現在已經沒有這樣的空間，只考一首，而考生們都集中只練一首。「以前考琴不會先試琴，一心專注在音樂，有甚麼琴就去彈，不像現在般緊張，心態很不一樣。」

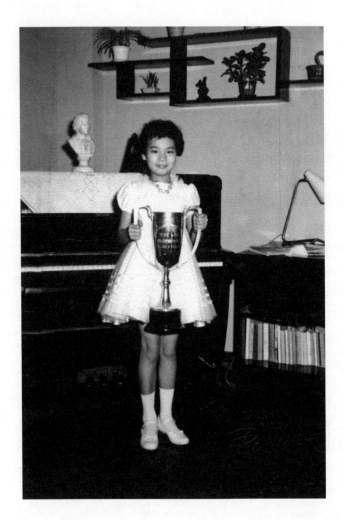

杜蘭夫人的家除了教琴，也經常舉行音樂沙龍，招待訪港音樂家的同時，讓她的學生們近距離和大師們學習、交流。「有很多的音樂活動都是在我鋼琴老師家進行，因為她經常都會把她的學生聚集在一起，我大概八、九歲的時候，我認識了吳美樂的姐姐恩樂，然後我們開始一起彈雙鋼琴，每星期天我們都在老師家練琴。此外她亦邀請音樂家，例如招待訪港藝術家，也請我們去，為他們演奏，我記得（奧地利鋼琴家）Jorg Demus（約爾格·德慕斯），我彈給他聽，他也為老師修琴。另外美國茱莉亞四重奏也到訪過她的家，第一小提琴 Robert Mann（羅伯特·曼恩）更為我簽名，寫上：『you have music in your bones.』（妳的骨頭裡有音樂）」

羅乃新自五歲師從杜蘭夫人，一直到 18 歲到美國紐約茱莉亞音樂學院深造。無怪乎老師 1985 年逝世時，她公開形容老師為「影響我一生的中心動力」。[10] 而杜蘭夫人似乎亦以羅乃新為她最得意的門生。上文提到的九呎史丹威琴，老師沒有帶回英國，而是託付給羅乃新。

另外據羅乃新回憶，每當老師休假的時候，她會短暫師從其他人，包括一些她的大師姐，而她亦教過小師妹，期間有不少插曲。「有一段時間我跟過 Helen Wong（黃慰倫），我亦有教她的學生。也有一陣子我跟過從美國留學回來的吳樂美學琴，學了幾個月。我還記得那時找了一位林洪熙老師，他很慘，完全受我控制，我想我當時已彈得很不錯，完了之後就跟他玩拍公子紙，又吃紅豆沙作為下午茶。正在不亦樂乎之際，媽媽進門，就不客氣的罵。」

羅乃新亦記得另一位像杜蘭夫人般嫁到香港的音樂家。意大利鋼琴家安娜羅莎‧笪黛（Annarosa Taddei）是法國鋼琴大師哥托（Alfred Cortot）的得意門生，1956 年 11 月首次來港，與中英樂團合作演出孟德爾遜第一鋼琴協奏曲，分別在港大陸佑堂、九龍伊利沙伯中學演出，指揮是她的意大利同鄉富亞，也在電台彈奏。[11] 演出前，協辦音樂會的香港音樂協會刊登了哥托專門為門生的香港首演寫的一封短信，全文如下：「我從我的傑出學生安娜羅莎‧笪黛得悉她在秋季到亞洲演出。我難以盡說這位坦誠的藝術家在過去幾個月在歐美的成功演出所展示的鋼琴和音樂的質素。我希望貴會提供演出的機會，我亦預先感謝您們對我的推薦予以考慮。您忠誠的，艾佛‧哥托。」[12] 羅乃新回憶說：「她後來與山頂醫院院長 Dr. Eric Vio 結婚，又是一見鍾情那樣的，之後居住在香港。跟她學琴的包括蔡崇力、蘇孝良。蘇孝良把我帶到她的家，我們也成了朋友，更曾在香港電台演奏雙鋼琴呢。七十年代我到歐洲比賽，她教過我幾課，我去意大利時都是住在她的家。好多時候我在意大利比賽，她都會到場的。那時她已經離婚，但 Dr. Vio 每年把玫瑰送到羅馬，數量是按當年的歲數，很 romantic 啊！她對香港很有感情，差不多每年聖誕節都到此地一遊，2007 年以高齡來港當評判。」當

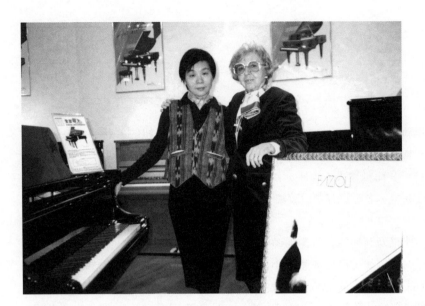

羅乃新與安娜羅莎・笪黛

笪黛 2011 年她以高齡去世時，羅乃新與張緯晴等以鋼琴音樂紀念她。（另外可參考本書盧景文章節）

對於跟不同的老師學琴，羅乃新認為分別不大，因為自己從小就有一套內在的音樂語言。「我覺得我從小到大，接觸音樂我都是憑著直覺。我到現在做很多事情都是憑著直覺的。因此無論他們用甚麼方法教我，我都是用自己的方法去做，所以我不知道有甚麼分別。」

至於父母對她鋼琴的督導幾乎是零。她彈琴的動力來自比賽，比賽是她對音樂的第一類接觸。「他們都沒有太多時間理會我。不是媽媽要我學，是我自己的。我很喜歡比賽，因為早上 9 點開始比賽，當天的課就不用上了，是工人帶我去的，比賽完了就吃。另外媽媽會買零食或給我零用錢。」

羅乃新不止一次的說，她小時候彈鋼琴是因為「沒有更值得做的事」。可能父母忙於創業，家中小孩就有相當的自由和空間。「我都不知道我小時候在做甚麼。我記得有很多玩的東西。相對以前住在電氣道、鑽石山、通菜街，金馬倫道是個很好的住宅區，尖東那邊有個很大的漆咸公園，可以盪鞦韆之類。在馬路上又可以玩『十字剥豆腐』，天天放學玩，與何弢後

來的太太 Irene 羅玉琪和她姐姐玩，她們住在我們對面。我後來還有去通利琴行玩，在那裡彈彈琴。晚上睡前會開著收音機聽鬼古，有些嚇怕我的情節到現在還記得呢！」

父母完全不管稚女也不是事實，但羅乃新認為她的家不算是真正的音樂世家，所作的決定也不是以音樂為先。例如羅乃新小學時多次轉校，從九龍塘小學轉到聖家小學，是因為後者新校舍落成，結果 1955 年校際得獎名單中羅乃新是作為聖家學生列出。之後不久母親到培正擔任音樂老師，羅乃新也跟著轉校，她在校際得獎時的學校記錄自然就跟著轉。「但是參加校際比賽都是我自己報名的，跟學校沒有太大關係。我得獎也沒有帶來甚麼分別，不然我就可以考進 DGS（女拔萃）或聖保羅男女校。中一時轉到協恩，跟培正一樣，我在早會上負責彈琴。中四轉到瑪利諾就不一樣了，他們非常重視所謂星級學生，遇上校際比賽，就讓我不用上課，而且可以在禮堂的三角鋼琴練習，我認為那樣的做法不太好。」

她自言自己報考女拔萃是因為喜歡那裡的校服，沒考上主要是因為自己英文不夠好，而母親亦沒有因為女兒沒考上而馬上加操補習。「我媽媽就是沒有怎樣理會我。記得在培正，中學部有活動，他們都會邀請我去表演，但有一次我彈到一半突然忘記了，千人在台下，而我就在台上哭起來，媽媽就走到後台，說：『你要麼就把它彈完，或離開台上，不要阻礙人家。』於是我就走到了後台。那時的校長好好，後來找來一位主任，到美美童裝公司買了一件衫來安慰我。」

至於與母親同台奏樂，羅乃新記得小時候，約七、八歲時，曾為母親作鋼琴伴奏，演出《我在長江口》和《天倫歌》等。長大以後也有在東華三院籌款演出，當時父親已貴為該院總理之一。但五十年代更多為母親伴奏的有加露蓮·布力架，她的哥哥東尼是母親的好友，也是中英樂團的主要負責人。另一位經常為母親在電台伴奏的是梅雅麗（Moya Rea）。偶爾母親亦要求羅乃新彈奏鋼琴給長輩朋友聽，其中一位是從上海來港的周書紳。

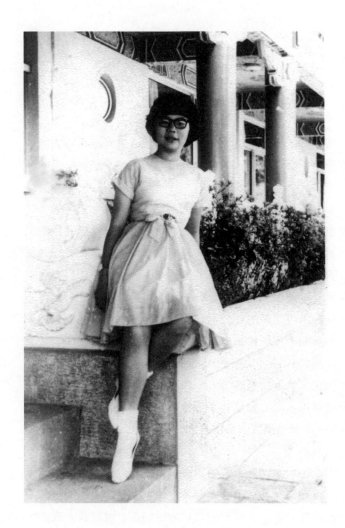

童年到中學時期的羅乃新：無憂無慮、無知無覺。

父親作為一位成功商人，從來港時在淺水灣當收銀到五十年代當洋服店老闆，後來更擔任過東華三院總理，女兒的鋼琴也曾發揮過效力。「我大概七、八歲左右吧，爸爸開了洋服店，有時請外國客人回家吃飯，就會叫我表演，我就彈蕭邦一些練習曲等，但其實我是很抗拒的，我覺得很討厭。那些是美加領事館指定的客人，我也到過他們在加多近山的家去玩。有時，我會帶爸爸客人的子女到雄雞餐廳吃俄羅斯春卷。我的童年真的沒甚麼壓力，我可以說是無憂無慮無知無覺。」

跟今天的孩子「被計劃」地學習不同的是，羅乃新坦言「其實我小時候很

多時都不知道自己在做甚麼。」音樂固然是最主要的學習和興趣,但卻不是唯一的,也非從上而下的父母指令,妹妹 1958 年出生前她享受著獨女的身份,對自己喜歡的事物有一定的主動權。「那時我甚麼都沒有,媽媽又不買玩具,可能沒有甚麼益智的玩具吧,我只是看書,《兒童樂園》,後來《家》、《春》、《秋》等。那本來是給父親連續三年的生日禮物,他沒看,我就自己看了。我一直都好想學跳舞,但爸媽都認為我的音樂比較好,已經得獎,應該要專注音樂。後來我想學其他樂器,爸爸無端提議我學琵琶,但我沒有學,對中樂沒有興趣。後來他知道我很喜歡演戲,主要是媽媽在長城合唱團,通過黎小田的媽媽楊莉君,知悉他們要請小演員,要招考,爸爸讓我報名,以為我考不到就死心。誰知我考到,而且是最重要的角色,在《春歸何處》(1957 年上畫)電影裡飾演鮑方、夏夢的女兒,我穿的戲服是蕭芳芳的,全程講國語。由於不想讓學校知道,就為我起了一個很俗的戲名叫『凌玲』,大概是爸爸以他上海口味改的,像個脫星的名字。記得戲裡面有一幕關於學校的,片場請來很多香島小學生特邀演員,我們就一起玩。片場也有部鋼琴,我等場的時候可以練習,或做功課。拍了好幾個月。我想去拍戲是因為覺得不會太寂寞,而且可以做一些平日做不到的事。我還記得第一日拍戲就 NG 了十幾次,就為了一句『老師,你還沒有睡啊?』爸爸很後悔當初讓我去考,後來電影公司想簽約再拍,爸爸就不再簽了。」

羅乃新不太記得與父母一起去聽音樂,她印象中去過聽音樂的地點包括香港大學陸佑堂、香港工專的賈士域堂(即現在理工大學賽馬會綜藝館)。演出方面她聽過著名的葉冷竹琴指揮的合唱音樂會,也聽過廣州來港的鋼琴家王菊英。她特別有印象的,是 1959 年 5 月維也納兒童合唱團的首度訪港演出。那兩場音樂會在剛剛從璇宮改名的皇都戲院演出,仍由歐德禮主辦。[13]「我記得音樂會之後我想跟他們做筆友,可惜沒有搭上。」至於其他的演出,「就是我有去但由於聽不懂,也就沒有印象了。」

1957 年是羅乃新的豐收年。除了首次當上童星,她在當年第九屆校際音樂

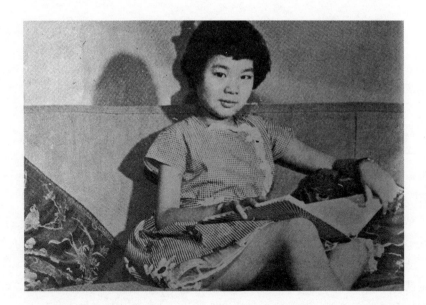

一九五七年十二月《樂友》封面

比賽，與吳恩樂一起贏得雙鋼琴組冠軍，之後更由何品立安排各優勝者在聖士提反女書院演出特備音樂會，同場演出的有贏得樂隊項目最高榮譽的盧景文和他的 20 人樂隊。[14]「你記得我們整整 60 年前在同一場音樂會演出嗎？」羅乃新 2017 年 5 月獲頒香港藝術發展局「藝術家年獎」時向頒獎嘉賓盧景文說，引來台下一片掌聲。此外，1957 年 12 月號的《樂友》雜誌將「九歲天才女童羅乃新」選為封面人物。文章除了介紹她為「女歌唱家李淑芬女士的女兒」，更形容「羅妹妹有非常的音樂天才，她現在仍在培正小學念六年級，歷屆校際音樂比賽都獲冠軍。尤其驚人的，她已能彈莫扎特的奏鳴曲和巴赫的創意曲，並且能夠很自然地把握著歌曲的情感。」文章亦刊登她和獎杯的照片，還有她創作題為 *Little Girl* 的鋼琴獨奏曲，以慢板演奏，還配以圖畫一幀，描繪一小女孩和她的小天地。

幾十年過後，她對當時特別有印象的，是媽媽帶她去培正聽佈道會，其中有一次更改變了她對音樂以至人生的看法。「我記得大概到 junior level（少年組別），我 10 歲時比賽沒有拿到第一，那對我很大打擊。但我跟自己說下年可以拿第一，誰料我又沒拿到第一，連續兩年協奏曲我都是十位參賽者中拿第九。我就開始問自己，為甚麼我要彈琴？如果以後我都拿不到獎，我還會繼續彈下去？就在我 11 歲的時候（1959 年），媽媽帶我了培正的

佈道會。那時我決志,就信了耶穌,目標就變得非常清晰:上帝賦予我音樂天份,以音樂去讚美祂就成為我的責任。翌年我再參加比賽,別人都彈一些炫技的東西,我就選擇了海頓的,而且是慢板樂章。結果又是得第九,但我覺得 OK,認為都為了榮耀上帝。那時開始,我很熱心的到教堂彈琴,認為要用音樂去感動別人,那是我的使命。於是經常幫別人(其他老師的學生)伴奏。有(小提琴家)溫瞻美的學生,唱的也有。我想我認真看待音樂是從那時開始的,當然我為男生伴奏原因也包括可以接近他們。我小時候胖胖、笨笨的,沒有人找我跳舞、party,彈琴是我唯一的專長,要宣傳一下自己。我連民歌也伴奏呢,那首歌叫 *Autumn Leaves*。但 Auntie Betty 是不讓聽流行曲的!」

也就是在 1959 年,11 歲的羅乃新考獲鋼琴八級。當時父親生意蒸蒸日上,就買下 Bluthner 三角琴給女兒作獎勵。但近半個世紀後羅乃新不止一次的說,「以我當年的學習態度放在現時的年代,我應該是一個早已被淘汰的小童。除了鋼琴,我沒有特強,也沒有補習。但面對的強勁的對手,像謝達群、黃吉霖,我肯定被淘汰。然而我很感恩作為一個無憂無慮無知無覺的小孩,沒有孤單。我認為,你作為一個人的心智如何成長,是可以從你的音樂折射出來的。」

五十年代的香港是否一個文化沙漠?「我認為是,當時的音樂就好像一件奇珍異品,亦很中產。我認識接觸音樂的人,大部分家底都不錯。又或是來自音樂世家像吳恩樂的,她的家不算富有,但有很豐富的音樂氣質,不像現在比如說深水埗的小朋友都會彈琴。音統處成立(1977 年)之前都是這樣的。因此我覺得音統處很重要。我的年代要自己主動找老師,但現在不用了,到處都可以學。」

最後問羅乃新,如何看自己學琴的經歷跟紀錄片《音樂人生》中她指導的黃家正比較,她說:「我覺得自己很幸福,因此我也沒有逼我的孩子,不給壓力他們,但現在有點後悔了,我想逼一下學樂器也好吧!」❧

七十年代留學返港的羅乃新：音樂折射出心智的成長。

註 釋

1.　《華僑日報》1947 年 9 月 23 日。

2.　《工商晚報》1949 年 3 月 22 日。

3.　《中國郵報》1949 年 10 月 15 日。

4.　《大公報》1948 年 11 月 21 日。

5.　《大公報》1956 年 2 月 10 日。

6.　《工商日報》1947 年 8 月 25 日。

7.　《南華早報》1947 年 11 月 27 日。

8.　《南華早報》1953 年 6 月 23 日、《華僑日報》1953 年 6 月 25 日。

9.　《華僑日報》1954 年 5 月 24 日。

10.　《南華早報》1985 年 11 月 1 日。

11.　《大公報》1956 年 11 月 26 日。

12.　香港音樂協會 Music Magazine Vol.II，No.6, 1956 年 11 月號，頁 9。

13.　《華僑日報》1957 年 4 月 10 日。

14.　《南華早報》1957 年 4 月 24 日。

音樂專題

2

黑木唱片
留給香港的音樂史話

文 ｜ 鄭偉滔

中國早期的唱片事業

二十世紀初，唱片工業是歐美的新興事業，為了開發中國的大市場，通過英、美的商貿駐華機構，在上海展開了輻射線式的基地。初時只有舶來洋品，繼而在華採錄各式本土節目，隨之在上海設立廠房，直接生產。

這些早期生產的唱片，都是錄存在以蟲膠作原料的載體上，稱為「留聲機片」，也稱「蟲膠唱片」，一般則稱之為「黑木唱片」。能夠建立廠房進行生產的公司，才算得上真正的「唱片公司」；其他只作組錄而不設廠房進行生產的公司，就一律被歸類為「皮包公司」。當時，在中國只有三家正規的唱片公司；根據成立的先後，它們是「上海百代唱片公司」（1921 年改名「東方百代唱片有限公司」，Pathe-Orient Company Ltd.）、「大中華留聲唱片公司」（1923 年成立時初名「中國留聲機器公司」，Chinese Record）、「美國勝利唱機公司－中國支部」（1929 年改稱「亞爾西愛勝利公司－中國·上海」，RCA Victor Company of China, Shanghai）。它們在華主要的生產，都以中國各地戲曲為主體，除了自家產品外，還為各個皮包公司製造留聲機片，兼及產品發行。

其中大中華留聲唱片公司的原廠基，本是日本人的資產，由於民初以來的「濟案」影響，全國厲行經濟絕交，抵制日貨，提倡國產，日人被迫放棄其在中土的事業，廠基的發展遂宣告倒閉。上海商人許冀公有見及此，糾集華僑資金 10 萬元，買下日資所籌建之廠基，於 1923 年 10 月，呈請國民政府全國註冊局設立「大中華留聲唱片兩合公司」，得獲該局局長溫萬慶等簽發營業執照，後又得獲上海機製國貨工廠聯合會主席委員葉漢函簽發國貨證明書，證明「大中華」之產品經該會常務委員會切實調查，確係國貨，遂得以開業，成為真正華資的第一所唱片公司。

香港唱片業的緣起

大中華留聲唱片公司成立後，由於上海的廣東籍人士非常多，不少粵地音樂家也聚居滬上，加之粵樂新樂期也在滬上肇始，並與唱片工業同步萌芽茁壯，大中華留聲唱片公司的觸角有見及此，遂欲帶領潮流發展嶺南事業。首先，商得高達軒君協助，經過年來的多次力邀，終於在 1924 年 6 月，獲上海中華音樂會粵籍會員呂文成及司徒夢岩答允，為該公司錄下了粵樂新樂期的第一聲《到春雷》，及中西音樂和唱粵曲《燕子樓》與《瀟湘琴怨》。新聲一出，社會反響熱烈，其他唱片公司爭相效尤，大中華留聲唱片公司亦乘勢再在此基礎上，向粵樂方面發展。

在上海營商的香港粵樂家錢廣仁，亦被邀請唱曲灌片；在此期間，因與在上海發展電影事業的薛覺先會晤，經薛氏的開導，便於 1926 年 5 月，毅然在香港獨資籌辦華商「新月留聲機唱片公司」（New Moon Record Company），並請得上海大中華留聲唱片公司為其灌音及製片，以月牙圖案為商標，以「倡國貨，興藝術」為目的，欲為中國實業界放一曙光；由錢氏開辦的「香港利全公司」作為總代理，與此同時又獲得大中華留聲唱片公司產品的華南地區及海外代理之經營權。

大中華留聲機器公司於二十年代出版的最早期中國唱片之一，由呂文成與司徒夢岩合奏《燕子樓》。

二十世紀二十年代中的香港唱片業

今天，人們總愛將平盤式老唱片的「留聲機片」稱作「黑膠唱片」，其實這種籠統的稱謂並不恰當，尤其用於快轉粗紋 78 轉（Standard Play，簡稱SP）老唱片更為不合適。以前，此種用蟲膠製成的唱片都被習慣稱作「黑木唱片」或「膠木唱片」，由於製作原料有別，與用化學塑膠作原料製成的「黑膠唱片」是有所區分的，筆者從來也沒有見過用塑料製成的 SP 老唱片，而每分鐘 45 轉（Extended Play，簡稱 EP）及每分鐘 33 ⅓ 轉的密紋慢轉長壽片（Long Play，簡稱 LP），卻有用蟲膠或塑料製成之品種。新月留聲機唱片公司成立前後的那段時期，所有留聲機片均使用蟲膠作載體；不過，卻錄存了不少永不復得的經典名作。

新月留聲機唱片公司在成立之初，由錢廣仁自任總經理，張應華任營業部長，

陳少林任灌音部長，鄧頌角任宣傳部長，周滌塵任文書部長；又得到張偉彤、
張玩霞、曾鑑泉、高容升、錢凌霄、麥懷森、黃壽年、黃蓬舟、錢袞戎等
相助，分任各股之主任；錢廣仁又以諳熟界內情況的行內人身份，襄請得
國樂名人如：呂文成、尹自重、何大傻、何柳堂、何與年、何少霞、宋郁文、
麥少峰、高毓彭、陳德鉅、李次琴、黎寶銘、陳紹、羅漢宗、羅綺雲、繆
六順、陳耀榮、溫得勝、趙恩榮、郭利本、阮三根及錢大叔（錢氏之藝名）
等；配合著名唱家如：鄧芬、何耀華、六妹女士、薛覺先、錢廣仁、蔡子銳、
何仿南、何志強、呂文成、麗芳女士、陳慧卿、黃寶辛、尹自重、梁以忠、
梅影、薛覺非、肖麗章、靚榮、羅慕蘭、廖了了、冼幹持、陳蒴娜、何理
梨、新馬師曾、何大傻、小蘇蘇、英仔等，一同參加灌奏，乘人才之濟濟，
創業務之輝煌。

10 年間，陸續加入效力新月的音樂家，還有陳鵬飛、陳逸英（陳日英）、
陳俊英、楊汝成、李烱、蔡湛、霍雪侯、余奕中、梁廣義、楊伯初、王福貽、
杜明高、張月兒、李綺年、上海妹、黃綺雲、林妹妹、胡美倫、佩珊、梁貴貞、
楊麗珍、吳楚帆、黃笑馨、韓蘭素、桂名揚、倩影儂、巢非非、唐雪卿、
丘鶴儔、李佳、邵鐵鴻、馬師曾、羅舜卿、梁賽珍、金焰、陳非我、牡丹蘇、
梁賽珠、曾三多、李海泉、趙福瑜、羅一擎、小崑崙、葉弗弱、紫羅蘭、
林靜霞、譚伯業、靚少鳳、伊秋水、黃壽年、徐慧珍、蘇州女、陳少林、
李素蘭、馮俠魂、廖夢覺、馬少英、王中王、錢靄軒、蔡雲庵、蘇妹、黃
桂辰、宋洪、馮信權、朱兆麟、喉管偉、甄培順、劉北連、趙寶森、孔招
樹、卓海籌、梁達朝、馮小非、李卓、李覺民、蘇蔭階、高容升、郭立志、
打鑼元、陳朝福、楊衍華、打鑼根、宋華坡、羅耀宗、陳耀榮、彭國祺、
喉管秋等。

新月留聲機唱片公司所羅致的業內人才，可稱紅伶、樂王共冶一爐，當時
就敢誇全國第一，沒有相當經驗和實力的音樂家，是不能在新月公司服務
的。由於創辦者錢廣仁本身就是一位出色的音樂家，且久居滬、粵、港，
向與各地識音之彥研究音律有年，於選聘上乘音樂才俊時，憑摯好關係，

當比別家佔上優越之地位，故其出品多屬佳品。

新月是一所華商港資公司，總部設立在香港德輔道中八號A四樓，總經銷處位於香港永吉街 25 號利全公司內。由於初期沒有生產的廠房及設備，其前期製作還必須依靠上海方面的支援。是故首四期出品，皆由大中華留聲唱片公司統理，在上海灌音和製片生產的一切工序，及至 1930 年，新月派錢廣仁及收音師赴美洲取笈，並引進原倫敦國家無線電放送局所用的錄音器材及設備。由第五期產品開始，就襄請大中華的灌音師許青海君自滬上到香港來，進行灌音工作，再將母盤運回上海製片。

新月是一家專門錄製並出版粵曲和粵樂的皮包唱片公司，產品以身處華南粵地的香港作為集散地，正所謂得享「天時、地利、人和」之優勢，故其產品一出，即為各方粵籍人士所喜愛，收得很好的效益。此時，「留聲機」

與「歌片」之名,已露顯頭角,深入民眾之腦海,被認為是無上之娛樂佳品。
基於物以暢銷而競爭之道理,接踵繼起之皮包小公司,陸續加入分羹行列,
它們大抵包括:金星、高華、興登堡、波利、遠東、新樂風、歌林等等。
由於是追風的關係,其中多有欠缺周詳計劃者,或辦理非人者,皆曇花一
現,未能持久,物競天擇,優勝劣敗。

新月於 1926 年成立之初,產品只灌錄由鄧芬、何耀華、六妹、蔡子銳等演
唱的傳統廣東曲藝及梵音,以及薛覺先、錢廣仁、何仿南、何志強的傳統
粵曲及流行粵語歌曲。所收曲目計有:《觀音禪定》、《鬼哭真言》、《雍
門別意》、《召請》、《何惠群嘆五更》、《夫妻吵鬧》、《倒捲珠簾》、《許
仕林祭塔》、《雙星淚》、《客途秋恨》、《寶蟬進酒》、《寶玉怨婚》、《棠
棣飄零記》、《金閨綺夢》、《三伯爵》、《半邊雞》、《龍爭虎鬥》、《徐
策陳情》、《酒地花天》、《蘭房遇救》、《萬德圓融》、《春水鴛鴦》、
《泣顏回》、《司馬相如思妻》,這就是最早兩年的曲目了。到了第三年,
才開始引入「音樂專家、合奏名譜」,與粵歌互相輝映。參加奏樂的音樂
家,有呂文成、高毓彭、楊祖榮、錢廣仁,曲目包括:《雨打芭蕉》、《餓
馬搖鈴》、《娛樂昇平》、《走馬》、《小桃紅》、《到春雷》、《旱天雷》、
《柳搖金》、《雙飛蝴蝶》、《雁落平沙》等,如此又過了兩年。

二十世紀三十年代的香港唱片業

到了 1930 年,新月留聲機唱片公司從英國引進新的錄音器材,第五期產品
的刻錄,又創始了「特別新製、粵譜西樂」的新意念,以西樂合奏跳舞音
樂作招徠。參加西樂新行列的音樂家,有:尹自重(梵鈴,即 Violin 小提琴)、
溫得勝(吐林必,即 trumpet 小號)、陳朝福(通路布,即 trombone 長號)、
郭利本(色士風)及趙恩榮(鋼琴),最早的曲目包括:《寄生草》、《雨
打芭蕉》、《娛樂昇平》、《旱天雷》等。與此同時,粵港音樂家在華南
地區灌製唱片,比起遠赴滬地更感便捷。參加第五、六期行列的,就有宋洪、
宋郁文、何大傻等,聯同呂文成、尹自重等一同錄製粵樂,曲目包括:《三六

板》、《楊翠喜》、《三醉》、《連環扣》、《三潭印月》、《昭君怨》、《雙聲恨》、《浪聲梅影》等。從這段時期開始，呂文成和尹自重就分別成為了錢廣仁的中西樂隊召集人，擔負起中西樂隊的組錄工作，那時新月的產品，是中、西樂器演奏的分庭抗禮形式，除了尹自重的梵鈴外，其他樂器很少混雜演奏，這樣就燦爛地開展起三十年代的香港唱片事業。

及至 1935 年左右，由於錢廣仁的興趣轉投另一種新冒起的「有聲電影」事業，尋求發展新的機遇，他對唱片事業的熱情也就開始減溫，不如以前那樣積極進取；加之「百代」、「勝利」等跨國大唱片公司，也看準此機會，欲在華南地區的香港開創新事業，共同分上一杯羹。這引發出呂文成、尹自重等的離心，導致新月的基本班底被瓦解，而開始走下坡。

「狗嘜」的勝利公司 1932 年設廠於上海後，來到香港物色人才，經過一番籌措，聘任謝益之主理華南事宜。1935 年，他找著尹自重來安排錄音工作，組錄了陳文達及何與年的部分主要作品，配合著尹自重、陳文達、何與年、楊汝成、張月兒等組成的「尹自重音樂會」，刻錄了經典的名曲，如：《狂歡》、《午夜鈴》、《歸時》、《迷離》、《休噤》、《殘虹》、《月下飛鳶》、《擊鼓催花》、《侯門彈鋏》、《畫閣秦箏》、《一彈流水一彈月》、《上苑啼鶯》、《夜泊秦淮》、《廣州青年》、《疏簾月》、《催氛》、《雙飛燕》、《蜂蝶爭春》、《醉月》、《鳳喈珠》、《飄香雪》等代表名作。其後，由於陳文達上了廣州謀生，尹自重遂又邀得呂文成、何大傻、李佳、繆六順、崔蔚林、麥少峰加入，錄製了如：《海潮音》、《四海昇平》、《歡樂歌》、《寒江落雁》、《花六板》、《華胄英雄》、《漏殘》、《浪蝶》、《漁程霧險》、《性的苦悶》、《松風水月》、《緊中慢》、《柳關笛怨》、《勝利》、《錦上添花》、《春殘》、《掃落櫻》、《燕子呢喃》、《塞外琵琶雲外笛》、《霓裳曲》、《梅林吐艷》、《孤舟》、《樂逍遙》、《抵抗》、《思鄉》、《絮花落》……等等。

那邊廂，「雞嘜」的百代公司在 1929 年由原來的法商賣盤給英商「哥倫比

亞唱片公司」（歌林）後，於三十年代初在香港找到了原在新月任職的周滌塵，並與其黃龍唱片公司合作，仍以百代名義開展業務，在九叔（黃警球）的主理下，製作了兩期節目，包括了何大傻的作品，如：《柳底鶯》、《花間蝶》、《戲水鴛鴦》、《滿堂紅》等。及至 1931 年，歌林的英國母公司由英商「電氣音樂實業有限公司」（Electric & Musical Industry Ltd.，簡稱 EMI）接管，歌林在香港的業務遂改由有英國背景的「香港和聲有限公司」（The Wo Shing Co., Ltd. Hong Kong）掛版，以「歌林唱片」作品牌，用雙音符商標，由和聲負責撮錄，將音源在英國或美國的歌林公司登記註冊，上海百代廠房進行生產；雖然實際上是和聲的製作，但牌號則稱「歌林」，是故該等唱片一般都被稱作「歌林唱片」。

和聲掛版「歌林」後，就將呂文成請來，呂文成得到何大傻、林浩然等共同謀策，成立了「歌聲音樂團」，而所謂的「歌聲」者，其實就是「歌林」、「和聲」的簡稱，專為和聲撮錄的歌林唱片負責音樂事宜；除了由呂文成及梁以忠擔任領導外，成員包括：何大傻、九叔、林浩然、趙威林、蔡保羅、羅耀宗、朱頂鶴、葉耀生、譚伯葉、羅漢宗、譚沛鋆、黎寶銘、羅傑雄、莫棣珩、打鑼原、打鑼蘇等，各人均多專多能，每每按樂曲所需，擔奏著各種不同的樂器。

在這個陣容之下，由於有林浩然、譚沛鋆等的新意念加入，從 1935 年開始，歌林唱片便以領導潮流的姿態，在樂曲編配及樂器使用上，作出了一種唱片業的改革，就是摒棄了往常的全中樂或全西樂的習慣，改為中西合璧的演奏模式，將部分樂曲重新進行編配，使音樂與音響都能給人一種新鮮的感覺。歌林唱片因此便開始逐步取代了新月唱片的領導地位，而形成了與「雞」、「犬」共鳴的新動力。

這時期，由趙威林任司理，並監督錄音，專門在香港錄製粵樂及粵曲作為主要業務。於此期間組錄的節目有：《野馬跳溪》、《算命》、《橫磨劍》、《魚戲浪》、《雙聲恨》、《風動簾鈴》、《醉落魄》、《賽龍奪錦》、《娛

三十年代上海百代公司特聘廣東樂師六人合奏《孔雀開屏》

樂昇平》、《夜深沉》、《雨打芭蕉》、《十八摩》、《走馬英雄》、《旱
天雷》、《雨灑仙花》、《餓馬搖鈴》、《三醉》、《行樂詞》、《疏簾
淡月》、《驚濤》、《午夜琴音》、《孔雀開屏》、《村曉》、《二龍爭珠》、
《齊破陣》、《寒潭印月》、《甜姐兒》、《登高》、《剪花送情郎》、《西
湖返棹》、《狂歡》、《醉月》、《白髮紅顏》、《走盤珠》、《鳥投林》、
《獅子上樓台》、《風弄荷珠》、《秋雨滴梧桐》、《琴三弄》、《冷月》、
《笛奏龍吟》、《百鳥和鳴》、《花間蝶》、《錦城春》、《點水蜻蜓》、《纏
綿》、《倒垂簾》、《步登無錫景》、《迷離》、《雁落平沙》、《劍崖飛瀑》、
《翠樓吟》、《沙頭雨》、《海上風雲》、《情郎》、《撲蝶》、《秋夜》、
《玉樓春》、《雪花飄》、《柳搖金》、《青梅竹馬》、《三寶佛》、《普
天同慶》、《漢宮秋月》……等等。及至 1937 年七七事變,繼而上海淪陷,
壓片生產基地遂轉移到英商集團所屬的印度廠房進行,發行也就局限在香
港周邊地區。

抗戰期間的香港唱片業

正當歌聲音樂團的 17 期產品收得不少成效，欲憑藉天時、地利、人和的盛世環境，繼續在唱片業界打造一番新天地的時候，好景不常，戰火開始在中國點燃。七七事變之後，上海等地相繼淪陷，中國僅有三間製造唱片之上海廠房遭到日方接管，香港的皮包唱片公司頓時束手無策，新月等華資關係的公司只能坐以待斃；幸好和聲依靠著英資百代的跨國公司關係，將生產基地轉向印度廠房，才得以苟延殘喘，成為唯一僅存的香港唱片公司，市場發展也只剩下港、澳及海外部分地區。

在這段艱難時期的三、四年間，歌林唱片的節目就僅有：《瑤台牧女》、《醉西施》、《拜月》、《將軍試馬》、《點水流紅》、《悲秋》、《農村樂》、《捷足先登》、《鎖陽臺》、《琴瑟和諧》、《惜別》、《春風得意》、《尋梅》、《狂蜂》、《商陽舞》、《俠骨柔腸》、《長城落日》、《鸞鳳和鳴》、《漁歌晚唱》、《南島春光》、《天女散花》、《歸雁》、《逆水行舟》、《不倒翁》、《走馬看花》、《蜜月》、《櫻花落》、《戰勝歸來》、《潯陽夜月》、《春郊儷影》、《鵬程萬里》、《漁村夕照》⋯⋯等等，共五期產品。

1941 年 12 月 25 日，成為了黑色聖誕日，香港全面淪陷。至此，中國大部分領土均落入日人手中，僅存的香港唱片基地也被日人侵吞。不過，在1937 年上海淪陷到 1941 年香港淪陷的期間，歌林唱片卻發揮了宣傳抗戰的作用，除出版了如：《齊破陣》、《長城落日》、《不倒翁》、《櫻花落》等等器樂作品外；還曾出版過由白駒榮、衛少芳、譚伯葉、半日安、新月兒、何大傻、黃佩英、上海妹、廖夢覺、關影憐、靚少佳、伍秋儂、李飛鳳、肖麗章、羅慕蘭、徐柳仙、張蕙芳、靜霞等演唱的不少具有民族氣節之粵曲，如：《新青年》、《國重情輕》、《毀家紓難》、《四行倉獻旗》、《愛國棄蠻妻》、《打倒漢奸》、《全民抗戰》、《虎口餘生》、《敵愾同仇》、《愛國花》、《民族英雄》、《中國青年》、《血戰台兒莊》、《熱血群釵》、《願郎殺敵凱旋歸》、《沙場月》、《愛情救國》、《熱血忠魂》、《泣櫻花》、

三十年代歌林唱片跨境製作抗戰歌曲《軍民合作》，舒模作曲，王春芳指揮星洲合唱團，百代西樂隊伴奏。

《航空救國》、《十九路大軍》……等等。

此等表現民族氣節的唱片，除了粵曲、粵樂外，和聲還糾集了一批熱血的愛國青年，用他（她）們的歌聲表達了中華兒女的氣概。從尚存的資料顯示，這批參加錄製鼓吹抗戰唱片的音樂家包括：馬國霖、葉成沛、劉鈴、潘祖明、伍伯就、辛瑞芳、李智勤、陳美蘭、廖大衛、俞安斌、華南音樂會歌詠團、廣東民眾禦侮救亡會歌詠團等等。他（她）們所刻錄的節目包括：《神聖抗戰歌》、《壯丁進行曲》、《血肉保中華》、《偉大中華》、《抗戰到底》、《運動歌》、《保衛中華》、《山中》、《七七進行曲》、《壁畫詞》、《慰勞將士歌》、《自由的號聲》、《保衛大廣東》、《救中國奮勇向前》、《烽火戀歌》、《救亡進行曲》、《中華兒女》、《怒吼》、《中國新青年歌》、《抗戰進行曲》、《大眾的歌手》、《滿江紅》、《我們的使命》、《學生軍》、《八一三進行曲》、《你是否中華國民》、《黃金的青春》、《儂為你》、

《復興民族歌》、《生死關頭》、《衝鋒號》、《奮起救國》、《凱旋》、《保衛華南》、《把敵人趕走》、《蘆溝橋》、《保我河山》、《前進》、《大家一條心》、《最後關頭》、《英勇空軍》、《新的英雄》、《拚命衝鋒曲》、《為自由而戰》、《八百壯士》等等。

太平洋戰爭爆發後的香港唱片業

錄製此等表現民族氣節的唱片，是時勢造了英雄，只能由未失守的香港唱片業來發揮其鼓動抗戰的責任，而成為了全中國唯一能做出的宣傳成果。

自 1941 年太平洋戰爭爆發，香港隨亦失守，三年零八個月的黑暗日子中，香港的唱片業可說停頓不前，整個社會已被日人完全操控，再不可能有如往昔的發展，音樂文化界人士皆紛紛奔向粵北的游擊區避難。

及至 1945 年，二次大戰結束後，香港的唱片業始漸露曙光，雖然戰前的皮包小公司已蕩然無存，但有跨國實力的大公司，則欲重振往昔聲威，在港開設新的辦事處，並開始籌劃遷港事宜。曾得英資眷顧的和聲，首先恢復業務，延續著戰前的 22 期目錄，並將產品風格，轉化成商業性的舞場音樂體裁，以作為發展路向，持繼往開來的姿態，搶先開拓新市場。

1945 年，歌林唱片的第 23 期及往後製作的節目，包括有：《含羞草》、《紅玫瑰》、《鳥驚喧》、《聞雞起舞》、《南洋之夜》、《洞房花燭》、《寡婦訴冤》、《雙飛蝴蝶》、《到春來》、《慶賀昇平》、《花月爭輝》、《平湖秋月》、《冷雨淒風》、《陌頭柳色》、《春滿華堂》、《鳳求凰》、《春光好》、《花底琴聲》、《春花秋月》、《夢裡鴛鴦》、《歡天喜地》、《歸時》、《絕代佳人》、《一帆風順》、《依稀》、《喜氣揚眉》、《岐山鳳》、《驚艷》、《蕉石鳴琴》、《錦上添花》、《昭君怨》、《小桃紅》、《急雪飛花》、《萬籟聲沉》、《花香襯馬蹄》、《歌舞昇平》、《十杯酒》、《美人照鏡》、《歸帆》、《銀河會》、《平湖秋月》、《歸來燕》、《柳浪聞鶯》、《寒江釣雪》、《滿園春色》、《蝶夢》、《二龍爭珠》、《落花天》、《桃花江》、《雁落平沙》、《貴妃醉酒》、《罵玉郎》、《龍飛鳳舞》、《鸞鳳呈祥》、《月媚花嬌》、《花開富貴》、《三醉》、《萬紫千紅》、《餓馬搖鈴》、《疏

林月》、《王老五》、《漢宮秋月》、《賣相思》、《雨打芭蕉》、《出水芙蓉》、《紅菱艷》、《旱天雷》、《好春宵》、《水龍吟》、《夜香港》、《連環扣》、《花團錦簇》、《鳥鶯喧》、《良宵花弄月》、《叮嚀》、《到春雷》、《燭影搖紅》、《春花秋月》、《五福臨門》、《飛燕迎春》、《打掃街》、《走馬英雄》、《情媚懺佛》、《梅開二度》、《並蒂蓮》、《快樂伴侶》、《海棠紅》、《江邊草》、《小紅燈》、《新對花》、《牡丹紅》、《凱旋歸》、《雙鳳朝陽》、《夜深沉》、《鴛鴦譜》、《百花齊放》、《醒獅》、《採花詞》等等。

1945 年日本正式投降後，歸還所有在中國的唱片工廠產業與各相關公司，但由於已事過境遷，業務日漸低落，再無昔日三廠並立爭輝的光景。此時，亞爾西愛勝利公司開始撤離中國本土，其在華之產業，遂由華東軍政委員會工業部接管，並成立公私合營的上海唱片製造有限公司負責經營；亞爾西愛勝利公司的香港分支戰後亦未見恢復作業。

至於大中華留聲唱片公司則於 1946 年後，由國民黨政府中央廣播事業管理處接收產業，恢復使用「大中華唱片廠」的名字和商標，但由於經營慘淡，已臨奄奄一息；直至上海解放後，由中國人民解放軍上海市軍事管制委員會接管廠房及產業，重新運作，改名「人民唱片廠」；原大中華唱片廠支持的香港新月唱片公司，從此亦關係斷絕，業務遂亦式微。

至於鼎立的另一盟主百代公司，1945 年戰爭結束後，日人歸還原產業予英商電氣音樂實業有限公司，但業務已今非昔比，一蹶不振，到了 1949 年便歇業停產，工人被解散；1952 年轉赴香港，重新發展，上海的廠房資產及設備交予華東軍政委員會工業部，建立「上海唱片廠」。

二十世紀五十年代的香港唱片業

和聲的歌林唱片自 1945 年恢復第 23 期投產後，直至五十年代初百代公司遷港，隸屬英商電氣音樂實業有限公司集團的哥倫比亞公司亦撤離中國大陸，與其掛鈎之和聲遂亦斷約。不過，和聲仍然繼續其唱片製作業務，並以自家品牌「和聲唱片」作商標，在印度廠繼續生產製片，大約到了五十年代中，便開始停產粗紋快轉黑木唱片。此期間的出品有：《驪歌》、《雄雞》、《雙聲恨》、《步步高》、《驚濤》、《寶鴨穿蓮》、《蜜月》、《鳥投林》……等等。

英商電氣音樂實業有限公司集團來港後，於 1953 年正式成立「香港百代唱片公司」，仍以老招牌「百代唱片」作招徠，錄製的內容主要為時代曲（國語流行歌曲），其屬下之上海老牌歌星有：姚莉、李麗華、張露、龔秋霞、周璇、白光、白虹、吳鶯音、梁萍、陳娟娟、雲雲、張伊雯、逸敏、金溢、張帆、白雲、陳雲裳、鄧白英……等等，而香港的新進歌手則有：方靜音、靜婷、崔萍、葛蘭、潘秀瓊、劉韻……等等。與這班歌星配合的總離不開著名的作曲家陳歌辛、李厚襄、梁樂音、姚敏等，他們的傑出作品曾風靡香港及海外，如：《玫瑰玫瑰我愛你》、《薔薇處處開》、《夢中人》、《漁家女》、《秋的懷念》、《可愛的早晨》、《戀之火》、《三輪車上的小姐》、《南島之夜》、《你真美麗》、《知音何處尋》、《花魁女》、《賣糖歌》、《月兒彎彎照九州》、《是真是假》、《第二夢》、《香島情歌》……等等。1953 年以後的產品，主要銷售地是香港、台灣、星馬及其他有華人社區的地方，在中國內地則已絕跡了。

新中國成立以後，原鼎立之三廠分由相關單位接管，另立名目灌片生產。1954 年，三廠合併，改名「中國唱片廠」生產以「中國唱片」為牌號之產品。1956 年，中國唱片廠由於業務發展所需，著中僑委在香港成立了「藝聲唱片公司」，將「中國唱片」改頭換面，重新包裝，通過香港運銷到非共產的國家，藝聲也就成了「中國唱片」外銷的窗口公司，「藝

聲唱片」亦成了「中國唱片」的副牌。藝聲唱片主要外銷的品種，以「僑鄉片」為名目，將地方戲曲、歌曲、民間音樂作為主打，如：京劇《汾河灣》、《女起解》、《霸王別姬》、《路遙知馬力》、《韓信》、《打嚴嵩》、《華容道》、《斬經堂》、《消遙津》、《姚期》、《蕭何月下追韓信》、《望江亭》、《奇冤報》、《玉堂春》、《荒山淚》、《二堂放子》、《四郎探母》、《二進宮》、《臥龍弔孝》、《太真外傳》、《鳳還巢》、《清官冊》、《蘇武牧羊》、《轅門斬子》、《趙氏孤兒》、《大紅袍》；越劇《庵堂認母》、《智審泥神》、《送鳳冠》、《碧玉簪》、《葉青盜印》；滬劇《楊乃武與小白菜》、《星星之火》、《史紅梅》、《妓女淚》、《金黛萊》、《賣紅菱》、《借黃糠》、《白鷺》；評彈《看燈山歌》、《新木蘭詞》、《柳夢梅拾畫》、《情探》、《楊八姐遊春》；錫劇《庵堂認母》；紹劇《龍虎鬥》、《漁樵會》；揚劇《珍珠塔》、《鴻雁傳書》；溫州亂彈《蘆花蕩》、《高機與吳三春》；黃梅戲《女駙馬》、《英台描藥》；崑曲《琴挑》、《長生殿》；粵劇《關漢卿》、《大鬧廣昌隆》；廣東曲藝《夜弔秋喜》、《花木蘭巡營》；廣東漢劇《紅書寶劍》、《叢台別》；潮劇《辭郎州》、《夫人城》；海陸豐正字戲《金葉菊》、《杜十娘》；瓊劇《孔雀東南飛》、《荔枝換紅桃》；福建梨園戲《呂蒙正破窰記》、《董永與七仙女》；閩劇《百蝶香柴扇》、《西山跨虎》；台灣歌仔戲《陳三五娘》；合唱《囉嗦五更》、《姑娘變了心》；歌曲《瑪依拉》、《五朵花兒開》；女聲獨唱《美麗的姑娘》、《茶山新歌》；歌舞《花傘舞曲》；兒童歌曲《踢毽子》、《小樹快快長大吧》；山西民歌《採棉花》、《打酸棗》；興化民歌《楊柳青》、《採桑歌》；瓊島民歌《阿陀嶺情歌》、《想念》；湖北民歌《繡荷包》、《柑子樹》；五重奏《快樂的兒童》、《兒童舞曲》；樂曲《四季調》、《旱天雷》；舞曲《西藏舞曲》、《黎族舞曲》；輕音樂《湖景》、《喜洋洋》；小提琴獨奏《馬頭琴之歌》、《慶豐收》；協奏曲《梁山伯與祝英台》、《叮咚舞曲》；鋼琴獨奏《廟會組曲》、《親切的船歌》；手風琴《馬刀舞》、《霍拉斯大卡脫》。古琴《流水》、《平沙落雁》；月琴《呷咯月琴調》、《快樂調》；笙獨奏《白鴿飛翔》、《鳳凰展翅》；洞簫獨奏《苦中樂》、《大金錢套柳生芽》；笛子獨奏《入洞房》、《二板緒子》；嗩吶獨奏《雲裡摸》、

COE-5006

"STAY AND REST; BE MY GUEST"

用璇宮戲院演出實況錄製的《遠方的客人請你停下來》

《小調聯奏》；二胡獨奏《聽松》、《良宵》；民樂合奏《錢塘江畔》、《舟山鑼鼓》；廣東音樂《楊翠喜》、《柳青娘》；潮州音樂《浪淘沙》、《獅子戲球》；漢劇音樂《水龍吟》、《五聲佛》；西秦音樂《雙鳳朝天》、《報花名》等等。

藝聲唱片除了重版大部分的「中國唱片」以外，在發展密紋黑膠唱片以後，還自家製作了不少的節目，主要是邀請來港或過港的藝術團體和藝術家們錄製節目，是「中國唱片」也沒有的香港版本。由「中國民間藝術團」1956 年 8 月在北角璇宮戲院的實況演出所錄製成的《探情郎》（COE-5001）、《雲南民歌－黃虹》（COE-5002）、《百靈鳥妳這美妙的歌手－周小燕》（COE-5003）、《喜相逢－馮子存、趙春亭》（COE-5004）、《劍舞》（COE-5005）、《遠方的客人請你停下來》（COE-5006）、《十大姐》（COE-5007）、《送郎一條花手巾》（COE-5008）、《兄妹對唱》

（COE-5009）等九張唱片，就是好例子。

結語

粗紋快轉黑木唱片歷經半世紀的發展，到了二十世紀六十年代，由於慢轉的長壽密紋唱片漸趨成熟，粗紋快轉黑木唱片遂開始逐漸被淘汰和取代。長壽密紋唱片，又稱「黑膠唱片」，由於輕巧，不易破碎，且每片容量可達半小時，故能收載較長的曲子和較多的節目，也可說是時代的進步。因此，就促成了粗紋快轉黑木唱片開始逐步走上末路，到了二十世紀七十年代，便漸見銷聲匿跡了，但它所留給香港的音樂史話，卻永留人們的心底裡！

綜觀上述所介紹的香港具代表性的唱片公司，從二十世紀二十到六十年代的黑木唱片發展情況，發現它們除了以錄製本地特色的節目為主以外，還重版了不少中國內地具有地方特色或新創的歌曲及樂曲；其中具有民族氣節的抗戰救亡歌曲，更得天獨厚的讓香港在 1937 至 1941 年間，發揮了在全國其他地方所未能做到之影響及宣傳作用，使香港成為了該時段僅有一個以唱片宣傳抗戰的重要基地，成為國外華僑支援抗戰的傳訊中心，是黑木唱片帶給香港人的榮耀和驕傲，足以永留青史！♪

筆者簡介

鄭偉滔，香港的近現代中國音樂史研究者，自二十世紀六十年代開始，以先知先覺的態度，從事中國音樂資料的蒐集編整。九十年代開始將有關粵樂的資料整理，並作深入的探討研究，獲益至深；千禧以還，又從事中國蓄音事業的歷史研究，將中國蟲膠黑木唱片資料整理出知見的全目，並由香港中文大學出版了《粵樂遺風》及《中國器樂作品巡禮》等老唱片資料選輯，其他已立項整理者還包括：「國語創作歌曲老唱片」、「潮漢歌樂老唱片」、「國劇老唱片」及「中國密紋唱片全目巡禮」等。九十年代初開始從事唱片出版事業，以專業手法編纂「至尊經典」的已故國樂大師，劉天華、華彥鈞、孫文明、衛仲樂、劉明源、管平湖、吳景略、徐元白、黃雪輝、劉少椿、蔡德允等歷史性錄音系列，又編纂《中國民族器樂典藏》、《查阜西琴學藝術》等大型經典專輯，採音響為經，圖文並茂為緯，獲得界內人士的至高讚譽。

香港學校音樂協會對音樂教育的貢獻

文｜林青華

香港具有獨特的地理環境和政治地位，戰前時期是個重要轉口港，為了滿足眾多洋行「大班」的消閒需要，政府批了大量土地給私人機構辦會所，其中包括賽馬和各種球類場地，但在文娛活動方面，香港的發展較慢，這是因為除了場地之外，音樂、舞蹈和戲劇等表演藝術還需要表演者，而找本地藝術家是頗為困難的。

上世紀三十年代香港的音樂表演場地集中於幾間名校的禮堂，如聖約瑟書院、喇沙書院、聖士提反女校和拔萃男、女書院，當然還少不了香港大學的大禮堂（1956 年命名為陸佑堂）。這些禮堂的條件雖然遠遠不及歐美的音樂廳，但在這個年代來說，也算滿足了基本的要求。

香港學校音樂協會的成立

1949 年成立的香港學校音樂節是香港的一個重要音樂比賽，由香港學校音樂與朗誦協會主辦，每年吸引約 10 萬學生參與。其實，香港學校音樂協會於 1940 年香港淪陷前已經成立。當時由熱愛音樂的外籍教育工作者籌辦，主要是拔萃男書院校長葛賓（Gerald Archer Goodban），他於 1938 年來港，當時剛在牛津大學畢業，對音樂教育有獨特的見解，而他的夫人更是該校的音樂老師。　擔任榮譽司庫

的是喇沙書院校長加斯恩修士（Cassian Brigant），當時的協會由一個很小的委員會管理。他們也知道這樣的組織比較隨意，期望往後能更公開和民主化，由執行委員會邀請學校代表加入，再把日常事務交由一個大的委員會管理，成員包括所有參與學校的老師和學生代表。這協會共有三個目標[2]：

1.　為學生提供欣賞音樂會的機會，所以音樂會除了要盡量安排在方便學生的時間舉行外，也要便宜。計劃每年主辦五場音樂會，每年會費學生收一元，老師收二元。
2.　成立聯校管弦樂隊。
3.　主辦學校音樂比賽（音樂節）和學校交流音樂會。

當然，第一個目標是比較容易達到；另外兩個目標在資源的籌措上則比較困難，也會牽涉政府部門，尤其是教育署。第二個目標是最難達到的，因為成立聯校管弦樂隊需要指揮、場地和購置大型樂器，如低音提琴、定音鼓和其他敲擊樂器。至於第三個目標——主辦學校音樂比賽也頗為困難，因為要在本地找到不偏不倚的音樂評判並不容易，還要在多方面推廣比賽文化。

主辦音樂會

香港學校音樂協會成立初期較專注籌辦音樂會，第一場在 1941 年 1 月 10 日於聖若瑟書院舉行，為了方便學生，音樂會安排在下午 5 時 30 分開始，由夏利柯（Harry Ore）表演鋼琴獨奏，另加插了男高音德阿居奴（Gaston D'Aquino）獨唱。[3]

1941 年 5 月香港學校音樂協會在拔萃男書院舉辦了一場含講座的鋼琴音樂會，講者與表演者是來自英國的拉夫諾博士（William Lovelock），老一輩的樂理學者都認識他，因為他除了是位出色的鍵盤樂器演奏家外，也是多本和聲、對位和作曲名著的作者，數十年前，沒有看過他的書是不能考上任何英國頒發的音樂文憑的。這場音樂會專注在兩位作曲家巴赫和德彪西的

校際音樂節的主要推手，教育司署音樂督學傅利沙。

鍵盤音樂，所選的曲目包括巴赫《耶穌，人們渴望的喜悅》等；德彪西《淺棕髮的少女》、《沉降的教堂》、《華麗曲》；葛人傑《鄉村花園》。[4]

拉夫諾用最簡單的方法解釋西洋音樂的分類，指出德國巴羅克作曲家巴赫和法國印象派作曲家德彪西的風格完全不同，前者是純音樂作曲家，而後者則是從作品的標題去抒發自己的感情。從音樂歷史的觀點，這種說法未免有一點武斷，但針對那場音樂會的觀眾，年輕學生聽過他的解說，肯定會再次思考音樂的功用。至於他選奏澳洲作曲家葛人傑的《鄉村花園》，是想透過改編的英國民歌，來表現鋼琴音樂的多元性；這也交代了拉夫諾從英國遠道而來的其中一個目標，就是要把英國的音樂文化傳到香港。整體來說，雖然這場音樂會的成本較高，但是協會的音樂推廣目標是達到的。

拉夫諾的音樂會過後，另一場音樂會於 1941 年 5 月底在喇沙書院舉行。這場音樂會主要是由學生表演，他們可自由報名參加演出，但需要通過試音。居住港島的可以到聖若瑟書院，而九龍的學生就安排在拔萃女書院參加測試。音樂協會的目標很明確：就是要利用這機會，要不同學校的學生透過音樂來交流，互相觀摩，以提升音樂水準。

這場以學生為中心的音樂會非常成功，喇沙書院的禮堂座無虛席，出席的
學生有 600 多人，由學生表演的項目有 14 個，還有拔萃男書院校長夫人葛
賓太太和詩密夫（John Reginald Martin Smith）的鋼琴二重奏，和由專家示
範表演的三首中國歌曲。參與各校及演出節目包括：[5] 聖士提反書院、英皇
書院、聖士提反女校、拔萃男書院、拔萃女書院、嘉諾撒聖心書院：鋼琴
獨奏；法國修道院（聖保祿）學校合唱團：鋼琴和結他伴奏；拔萃男書院：
小提琴獨奏；瑪利諾修院學校：鋼琴二重奏；協恩中學、拔萃女書院、聖
士提反女校、聖若瑟書院、英華女校：小組合唱。以現今的標準來看，這
場音樂會的規模很大，表演者是當時全香港最優秀的一群學生，而且都是
來自名校。那個時期的教育制度與現在很不一樣，不是所有少年人都有機
會上學；即使能找到學校，很多家庭也難以負擔學費。除了英皇書院之外，
其他參與音樂會的學生都是來自教會學校，辦學團體包括天主教會、基督
教聖公會和中華基督教會。一般而言，有宗教背景的學校較為重視音樂，
因為學生要參加校內的早會和其他崇拜，接觸音樂的機會也比較多。

數月後，香港學校音樂協會進一步推廣音樂活動，於 1941 年 11 月 11 日
主辦了一場專注貝多芬作品的管弦樂音樂會，場地為拔萃男書院，曲目包
括：[6]《艾格蒙序曲》、降 E 大調第五鋼琴協奏曲《皇帝》、C 小調第五交
響曲，擔任獨奏的是夏利柯。樂隊由 35 位樂手組成，大部分來自駐港部隊
第二皇家蘇格蘭兵團，由維特（H.E. White）指揮。樂評家認為該場音樂會
的演出水準很高，唯一美中不足是部分聽眾在樂章之間鼓掌，破壞了音樂
會的連貫性，也影響了其他聽眾的心情。

在短短的數個月，香港學校音樂協會在公眾音樂教育的成績是有目共睹的：
初時由於資源有限，只能舉辦以室樂為主的小型音樂會，但很快就組織樂
隊參與，大大拓寬了聽眾的眼界，再加上選了貝多芬為主題，使聽眾更容
易掌握西方古典音樂的精髓。

好景不常，隨著日軍 1941 年 12 月入侵，香港進入三年零八個月的淪陷時期，

一般正規的音樂活動全部停止。到日本於 1945 年投降後，一切文化活動才慢慢返回正軌。

1947 年，英國的韋士文博士（Herbert Wiseman）來港擔任皇家音樂學院考試的考官，並指出成立香港學校音樂節的時機已成熟，因為香港有很多音樂天才，可以「透過比賽，令老師和兒童能就專家提出的具建設性意見得益」。[7] 他慫恿剛來港擔任音樂督學的傅利沙（Donald Fraser）籌辦學校音樂節，結果，由教育司羅維（Thomas Rowell）擔任首屆總監，兩位副總監分別是葛賓和杜蘭夫人（Elizabeth Drown），還有蓋拔（Reverend Brother Gilbert）擔任司庫和秘書。自此，每位教育司都身兼學校音樂節的總監，而主席則由音樂科的首席督學擔任。

其實，韋士文對當時香港的教育狀況並不十分了解，反而葛賓較實際，他在拔萃男書院的頒獎禮上指出學校的資源非常貧乏，連自己想聘用一位合資格的音樂老師也辦不到。[8] 換句話說，他是憑自己的意志在學校發展音樂的。

任督學的傅利沙充分把握機會以香港學校音樂協會的名義主辦音樂會：1947 年 11 月 18 日，協會主辦了以居港英國人為主的香港歌詠團（Hong Kong Singers）戰後第一場音樂會，由畢奇諾（B.M. Bicheno）指揮，她於兩年前剛接任聖約翰座堂風琴司兼詩班長；[9] 1948 年 4 月 5 日，香港學校音樂協會再邀請她帶領香港歌詠團在聖保羅教堂演出韓德爾的《彌賽亞》；[10] 同年 12 月 21 日，協會又在堅道天主教聖母無原罪主教座堂主辦了一場香港歌詠團的聖誕音樂會，內容是典型的英國傳統聖誕曲目，包括韓德爾《彌賽亞》（第一部）、哈利路亞合唱曲，以及多首聖誕歌曲，以《天佑我皇》作結。[11] 擔任獨唱的女高音、女低音和男低音都是外國人，分別是 Doreen Walker、Margaret Stewart 和 W. Houston Bailey，而男高音則是黃源尹，他是一位海外中國聲樂家，四十年代就讀上海音樂學院。合唱團的指揮是畢奇諾，而風琴伴奏則由傅利沙擔任（他於 1949 年接任聖約翰座堂風琴司兼詩

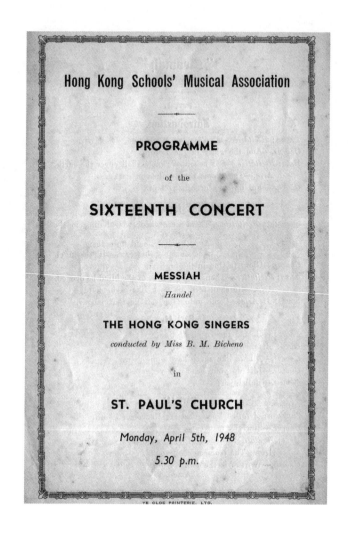

班長）。

1950 年 2 月，香港學校音樂協會主辦了一場中英學會交響樂團音樂會（該團於 1947 年成立，後來改名為香港管弦樂團），由白德醫生（Solomon Bard）指揮，在聖士提反女校舉行。[12] 這場音樂會非常隆重，連港督葛量洪伉儷都有出席，以示支持。雖然樂團還不是完全專業，而且所演奏的曲目包括貝多芬《命運》交響曲、威爾第歌劇《浮士德》的《珠寶歌》等較為通俗的古典音樂。

此外，傅利沙與 1956 年成立的香港音樂協會（The Music Society of Hong Kong）及音樂贊助人歐德禮（Harry Odell）合作，協辦了多場由海外音樂名家演奏的音樂會。音樂會的場地包括香港大學的陸佑堂、皇仁書院和伊利沙伯中學，而在短短五年間，單是鋼琴演奏家就有來自英國、奧地利、意大利、波蘭、美國、澳大利亞、紐西蘭和波希米亞。[13] 到了 1959 年，香港管弦樂團經已成立兩年，但仍然未專業化，其中 12 月 2 日在香港大學陸佑堂舉行的音樂會是由香港學校音樂協會主辦的，由留美的鋼琴家吳樂美擔任鋼琴獨奏。[14]

可見香港學校音樂協會成功盡用社會資源，尤其是協辦管弦樂團音樂會，令優秀的音樂家有機會演奏大型的樂曲，而協會的學生會員也有機會出席多元化的音樂會。[15] 當香港管弦樂團於七十年代專業化時，很少人會聯想到它和協會的關係。

香港學校音樂節

1949 年，香港學校音樂協會終於落實了創會主席葛賓的第三個目標：主辦學校音樂比賽（音樂節），這個富有前瞻的音樂活動得到當時任教育署音樂督學的傅利沙全力支持。[16] 首屆比賽為期兩天，於當年 4 月 8 至 9 日在拔萃女書院舉行，主辦者重申目標是促進與鼓勵學生演奏樂器與歌唱，並樹立不同階段的水準，以便學生互相比較。這比賽的規模不大，包括鋼琴、其他西洋樂器和聲樂。當年《南華早報》對比賽有較詳細的報導，列出各比賽項目和參賽人數，分別為鋼琴：分高級、中級和初級組（40 人）、獨唱：分女高音、男童聲、男高音和男中音組（19 人）、小提琴：3 人、大提琴：2 人、其他樂器：單簧管（2 人）、色士風（1 人）、器樂合奏：鋼琴三重奏（3 人）。當年的評判包括慕尼黑音樂學院的 B.H. Renner 女士、趙梅伯和科士打（Walter Foster），而杜蘭夫人則是大會指定的鋼琴伴奏。[17]

首屆比賽的結果如下：歌唱組的得獎者來自聖保羅男女校、英皇佐治五世

校際音樂節首屆評判趙梅伯（左）和教育司署的傅利沙

學校和拔萃男書院；鋼琴組得獎者就讀於拔萃女書院和聖士提反女書院；小提琴和其他樂器組得獎者都是來自拔萃男書院；大提琴組得獎者就讀嘉諾撒聖心書院；器樂合奏組由拔萃男書院的鋼琴三重奏獲獎。而這些得獎學校在 60 多年後的今天，還保持重視音樂發展的傳統。會後，委員們盼望來年多一些參賽者，並增加比賽項目，如合唱團組別等。他們感到最大的困惑是樂譜不足和缺乏不偏不倚的評判。[18]

1950 年第二屆比賽也是為期兩天，於 4 月 14 至 15 日在拔萃女書院舉行，擔任評判主席的是英國皇家音樂學院的 S. Gordon Hemery 先生。參賽的人數多了，因為委員會兌現了承諾，增加了五個合唱團項目，包括初級女聲合唱、高級女聲合唱、初級男聲合唱、高級男聲合唱和混聲合唱，而參與的學校共有 14 間。[19] 這一年間的發展可說是非同小可，為往後的比賽訂定良好的基礎，而合唱團自此也成為了音樂節的重點項目。

國際的認可

1951 年，香港學校音樂節加入了英國音樂節聯盟，這機構的贊助人是當時還未登基的伊利沙伯公主，而主席則是著名作曲家佛漢‧威廉斯。[20] 這是

一個提升音樂比賽質素的極佳途徑，因為該組織具國際水準，更為往後的
比賽提供優秀的評判。其實，在香港 1997 年主權回歸中國之前，音樂比賽
的大部分評判都是透過這組織邀請的。

1952 年第四屆香港學校音樂節已頗具規模：在獎項方面，除了教育司獎外，
還加了五個獎，包括鋼琴獨奏的金、銀、銅獎，謀得利琴行獎和葛賓先生
和夫人獎。評判的挑選亦趨專業化，即不同領域由特定的音樂家當評判，如
鋼琴組由 G.E. Marden 夫人和 Marilois Kierman 夫人當評判，而弦樂組、木管
樂組、銅管樂組和器樂合奏組評判則由指揮與雙簧管手昃臣（T.A. Jackson）
擔任。當年附設的朗誦部分也擴充了，加入散文和聖經兩個組別。[21]

音樂節的成就是有目共睹的，葛賓在 1953 年拔萃男書院的頒獎禮上指出：
在短短五年間，比賽的人數從幾十人增加到幾百人，更指出不要為了爭取
更佳預科成績而把音樂節等校際比賽放諸腦後。[22] 他肯定是從教育觀點出
發的，認定音樂對年輕的學生影響深遠，勸當時的教育持份者不要因為考
試的壓力而放棄課餘活動。

到了 1954 年，協會從英國請了牛津大學的音樂博士羅富國（Sydney
Northcote）來擔任評判，三年後他再來港當同樣的角色。[23] 從這時期開始，
協會每年都從海外邀請專家來港任評判。這不僅大大的增強了音樂比賽的
公信力，更可以讓香港年輕參賽者的水準和歐洲的相比較。還有，不少來
自英國的評判都是世界有名的音樂考官，常替當地的皇家音樂學院和大學
評核學生的專業考試，他們的參與肯定能把香港的音樂水準提高。

單看 1954 年 3 月 24 日在皇仁書院舉行的香港學校音樂比賽冠軍演奏晚會
內容，可見項目已非常多元化，包括 12 歲以下小童合唱團、巴赫鋼琴獨奏、
中國民歌合唱（初級）、中級鋼琴、敲擊合奏、小笛大合奏、男子中級組
朗誦、高級組鋼琴獨奏、女子初級組合唱、公開組口琴獨奏、男子中級合
唱團、高級組鋼琴二重奏、高級組女子合唱。[24]

該晚會由音樂督學傅利沙統籌，署理教育司毛勤（Leonard Geoffrey Morgan）主持，嘉賓包括律敦治療養院創辦人律敦治和他的夫人，他致辭時指出音樂可以「增進教育效果」，而音樂節參與者由初時的 69 人增至當年的 7,000 多人，且水準很高；總評判羅富國也以「深認各生努力練習，前途無量」來鼓勵參賽者。[25]

1955 年來港擔任評判的是經驗豐富的皇家音樂學院考官韋士文，由於前一年的比賽模式（即聘用海外評判）看起來更公平，協會決定往後也會遵從這方針。他剛開始評判的工作時，清楚地表明自己的目標：「擔任評判，並非為求挑選優勝者……係在音樂水準之齊一……將今年情形劃定標準，俾下屆評判以此基礎判斷各與賽者之努力。」[26] 所以，他所關心的並不是要找出誰人勝出，而是評定音樂比賽的水準，因為音樂的演出不是相對的，而是有基本的要求，如音準、節奏、表情、音量和風格等。所以，作為評判，有時候會遇上所有參賽者都不達到基本的要求，而在這情況下，可以不頒發任何獎項。換句話說，假如某一個項目只有一位參賽者，他是要達到一定水準才能獲獎。

媒體對音樂比賽的興趣也因此提升，開始更詳細報導和評價各項比賽結果。不少現時的著名香港音樂家都有參加 1955 年的比賽，而且獲得獎項，包括：羅乃新（與榮雪）：初級鋼琴二重奏第二名、初級鋼琴獨奏第三名；何司能：牧童笛自由賽，一人參賽；盧景文：銅樂獨奏組，一人參賽；黎如冰（與黎如雪）：高級鋼琴二重奏第一名；黃懿倫（與黃思倫）：高級鋼琴合奏第一名等。[27]

當年，羅乃新只有六歲，就讀聖家學校，但所參加的初級鋼琴獨奏組的要求一點不簡單。那場比賽在葛量洪師範學院禮堂舉行，共有七人參賽，比賽的規則跟現在的不同：參賽者要準備四首作品，包括《B 小調小舞曲》、《前奏曲》、《浪漫曲》和《義大利吹笛人》，由評判即場選一首，著參賽者彈奏。這一方面測試各人的賽前準備，也任由他們臨場發揮，這比只

熟練一首參賽曲目要難得多。羅乃新那麼小的年紀便能在這緊逼的環境下
應付自如,當時的報章都讚她是天才。她在往後幾年都在學校音樂節取得
佳績:1956 年獲初級組鋼琴獨奏冠軍和巴赫樂曲鋼琴獨奏亞軍;1957 年獲
第三級鋼琴冠軍;和 1958 年獲鋼琴獨奏現代曲第四級冠軍。[28] 另外,何司
能於 1955 年參加牧童笛自由賽,達到應有的水準,代表英皇書院獲得 81
分(及格的分數),算是理想的成績,因為當年的比賽以鋼琴和小提琴等
主流樂器為中心,要能滿足評判在牧童笛演奏的要求也不容易;他肯定是
滿有信心去學習音樂,才會參加比較「冷門」的項目。另外,一位令人注
目的參賽者是當年就讀拔萃男書院的盧景文,他參加了銅管樂器獨奏組(圓
號),而跟何司能一樣,只有一人參賽,得到 80 分,評判給他很高的評價,
並慨嘆盧景文可能會「無後繼者」,因為當時香港學習銅管樂器的人很少。
所以,評判讚賞的並不一定是獲得最高分的參賽者,也留意到一些「冷門」
樂器是要特別推廣的,否則,香港很難組成學校管弦樂隊。韋士文特別嘉
許就讀拔萃女書院的黎如冰和黎如雪兩姐妹,她們在高級鋼琴二重奏比賽
獲 90 分(第一名),得到的評價是「第一流鋼琴演奏者」,這是她們後來
能作為出色的音樂家最好的鼓勵。[29] 黃懿倫也和她姐姐黃思倫在同一年獲
得高級鋼琴合奏組的第一名(84 分),算是邁向專業音樂家的一個很好的
開始。

上述獲獎者當然為準備比賽花了很多時間和精神,但看來是值得的,因為
他們後來都成為香港音樂界的中堅份子。羅乃新曾往美國深造,回港後任
專業鋼琴家,在多間大學和專上學院任教,又在電台主持古典音樂;何司
能在香港大學畢業後,到英國進修,取得杜倫大學音樂博士學位,先後在
香港中文大學音樂系和英國京士頓大學擔任要職,也擔任皇家音樂學院的
考官;盧景文先在香港大學攻讀,然後到意大利深造,鑽研西洋歌劇,在
香港演藝學院任院長多年;黎如冰是位出色的鋼琴演奏家,除演奏外,還
擔任香港學校音樂協會音樂委員會的會員多年;黃懿倫留學英國,是香港
演藝學院的鋼琴教授,培養了無數年輕一代的音樂家。學校時代的音樂比
賽,肯定影響了他們人生的抱負。

評判韋士文針對每項比賽，都能提供中肯的評價和建議，1955 年 3 月 22 日有多個鋼琴比賽項目：[30] 他覺得第六級現代曲的得獎者能充分表現他朋友當代作曲家費格遜（Howard Ferguson）的獨特之處；關於第六級貝多芬獨奏曲《C 小調奏鳴曲》的比賽，他看來不太滿意參賽者的表現，指出大部分人不明白「Allegro con brio」（活潑的快板）的意思，而把樂曲彈得太慢，而彈三連音不夠平均和清楚，又分不開兩種裝飾音；在第六級鋼琴獨奏組，多數參賽者未能把《三首前奏曲之一》的諧謔意境表現出來；至於第七級鋼琴獨奏組的《十二平均律》的演奏，他批評一般參賽者用踏板太多，而速度也慢，音色又太硬。像這樣專業的評價，對當時的學生來說，有很正面的作用，因為韋士文在國際上是頗有名氣的，而且這都是香港鋼琴學生經常犯的毛病，在場的老師亦獲益良多。

香港電台英文台很重視韋士文這次來港擔任評判對香港音樂發展的影響，特別製作了一個評論這屆學校音樂節的節目，提出以下幾點：[31]

1. 作為評判，不單指出錯處，還要提出改善演出的方法；
2. 小提琴的演奏水準偏低，部分參賽者未能正確調音；
3. 鋼琴獨奏較有水準，參賽者頗多，優勝者很出眾，進入決賽者都能奏出「美妙之音樂」；
4. 合唱是音樂節最重要項目之一；
5. 音樂節以年輕人為對象，所以是香港音樂發展成功的一種預兆；
6. 男生也可以享受音樂，學音樂並不是女生的專利，尤其是合唱，全隊合作「與比賽足球或木球絕無差異」；
7. 女子大合唱是音樂節「登峰造極之作」。

這都是當時香港音樂狀況的一個寫照，因為香港有機會學音樂的學生都比較重視鋼琴，彈奏鋼琴也是長久以來教育學院音樂科對學生的入學要求。另外，評判指出小提琴的演奏水準偏低，也反映了當時要成立學校管弦樂隊有一定的困難。

一九五七年九龍真光中學在邵光教授（前排中）訓練下連續第四年贏得高級女子合唱冠軍

關於成立合唱團的目的，韋士文是最了解不過的，學校都以能組織這項音樂活動為榮，各校的校長都希望自己的合唱團能在音樂比賽中勝出，而這傳統仍然保持至今。往後幾年間，來自英國的專家都為各項比賽提出有建設性的意見，令香港的音樂水準提升。

香港學校音樂協會於 1957 年底邀請英國皇家音樂學院的考官唐嘉德（Geoffrey Tankard）在當年第三屆藝術節表演，他的鋼琴獨奏會在皇后戲院舉行，節目包括古典與浪漫時期的作品，涵蓋了貝多芬、布拉姆斯、李斯特和舒伯特的樂曲。[32] 同年，他在香港主持皇家音樂學院的考試，當年約有 2,000 人報名，多是考鋼琴的，他借用這雙重身份指出香港學生彈奏鋼琴的缺點：[33]

1. 速度太快：一般學生有一種錯覺，就是以演奏樂曲的速度來衡量優良，以為是越快越好。
2. 忽略了落手：即輕和重（音色）及旋律的連貫性。
3. 姿態：不應搖頭，踏腳（跟旋律的拍子）；不懂得把肘部張開和保持指部平衡；按鍵一刻太重，而打在鍵子不正（偏向一邊）。

唐嘉德的批評屬於善意，因為他所指出的都是所有專業鋼琴家公認的，至今仍是在音樂比賽常見的毛病。他總結了 50 個錯點，希望可以把它們編成一本書，在香港出版。他的對象除了學生外，肯定還包括鋼琴老師。

1959 年冬季，韋士文以英國皇家音樂學院考官的身份訪港，並出席在又一村會堂舉行的香港青年合唱團成立典禮，出席的包括教育司署音樂總監傅利沙和大提琴家黃飛然。合唱團主席譚可人指出，1959 年 11 月 19 日經政府批准成立了該團，宗旨是「促進及鼓勵年輕人學習聲樂，提高音樂水準及促進青年團友友誼……在傅利沙及廖新靄女士指導下，他們對合唱團極具信心。」[34] 其他在典禮上發言的包括該團總理傅利沙、副總理廖新靄和韋士文，他們對合唱團多所勉勵，韋士文更直截了當指出：「人類的聲音，就是最美的音樂，讓年輕男女都學會吭高歌。」[35] 很明顯，韋士文對香港的音樂教育狀況已有頗深入的了解；在過去幾年，他年初到港擔任校際音樂節的評判，年底又在香港當皇家音樂學院考試的考官，這都是香港最重要的音樂活動。他亦明瞭多數參加音樂比賽和樂器考試的學生來自家境較佳的家庭，但要提升香港的音樂水準，一定要顧及較貧困的民眾，即將音樂普及化，而全港性的青年合唱團能滿足這要求。這也證明了當時香港的學校還未能聘用足夠的合資格音樂老師，阻礙學校各自成立合唱團。

至於樂器訓練方面，隨著教育署音樂組的設立，傅利沙於五十年代初非常積極發展學校音樂，希望能利用香港學校音樂協會來組織一個全港性的樂團。[36] 到了六十年代，教育署音樂組聘請了文理女士（Margaret Money）、鄭繼祖和洪逸濱到不同的學校去教授各種管弦樂器，很有針對性的解決音樂教育過分重視鋼琴的問題。其實，找到洪氏也是非常合適的，因為他是從香港的音樂教育系統培養出來的，早在 1958 年校際音樂節獲高級小提琴獨奏冠軍，當時評判指出：「其演奏超水準以上，實為不可多得的未來天才小提琴家。」[37] 很多年輕人便是在他們循循善誘下成為了專業音樂家，而他們更成功爭取當時的理工學院禮堂為練習場地，組織了香港青年管弦樂團，定期公開演出，那是六十年代之後的事了。

一九五九年校際音樂節樂隊冠軍香港德明中學

銀樂隊

結語

香港學校音樂協會成立的時候正值香港整體社會動盪，作為一個英國的殖民地，中國內地的音樂家都把握機會，來到這彈丸之地，在音樂教育和社會整體的文化方面作出了不同程度的貢獻。再加上一些長期居港的外國音樂家，這個城市造就了音樂的多元發展，學習鋼琴和其他西洋樂器就成為了一種提高個人地位的途徑。英國人向來都能在危難之後快速提供善後方案，以求穩定社會。協會的成立是得到政府在後面的大力支持，尤其是在戰後，政府管理層了解音樂是一種教育的途徑，也是穩定民心的有效工具。

協會成立初期的首要目標是推廣音樂活動，這是非常成功的，因為在很短的時間，所主辦的音樂會已從室內樂發展到管弦樂，所涉及的表演者與聽眾也迅速增加。協會另一個目標是成立一個全港性的青年樂團，但在四十和五十年代，香港一般家庭非常貧困，家境較好的學生則比較喜歡學習鋼琴，所以只有少數學生學習管弦樂器。這牽涉到音樂教育的重要環節，首要是有一個樂器訓練班；成立青年樂團肯定是幾年後的事。在教育署努力下，加上幾位督學的堅毅精神，一些以學校為本的樂器訓練班終於在六十年代成立，而由文理女士指揮的香港青年交響樂團更定期在港公開演奏。

The Hong Kong Schools Musical Festival

This Festival is affiliated to
THE BRITISH FEDERATION OF MUSIC FESTIVALS
of which HER MAJESTY THE QUEEN is PATRON

Prize Winners Concert
and
Presentation of Trophies
by
LADY BLACK

TUESDAY, 25th MARCH, 1958
in
QUEEN'S COLLEGE
(By kind permission of the Principal)
at 7.30 p.m.

Programme

GOD SAVE THE QUEEN

1. School Orchestras — "The George Parks Trophy"
 "Two Melodies of Handel" - - - - *arr John Wray*
 Diocesan Boys' School.

2. Boys Treble Solos
 (a) "Sleeps the noon in the deep blue sky"
 arr Kennedy-Fraser
 (b) "The Fiddler of Dooney" - - - *Robin Milford*
 Silver Medal—Robin Grist.

3. Percussion Bands — Under Twelve
 "The Helen Henschel Cup"
 "With cat-like tread" - - - - - - *A. Sullivan*
 Hennessy Road A.M. School.

4. Piano Solos — Primary Challenge Award
 "Puck" - - - - - - - - - - *Colin Taylor*
 David Oei.

5. Dramatised Songs — Under Twelve "Special Prize"
 "Bobby Shaftoe" - - - - - - *arr Bertha Waddell*
 Quarry Bay School.

6. Violin Solos — Junior
 "Gavotte" - - - - - - - - - - *Ellerton*
 Bronze Medal—Jacqueline Soo.

7. School Choirs — Under Twelve "The Francis Stock Trophy"
 (a) "Come, see where golden-hearted Spring" *Handel*
 (b) "The House in the Willows" - - - *Brahms*
 St. Paul's Convent School.

8. Piano Solos — Open "The Moutrie Trophy" and
 "The Goodban Trophy"
 "Idylle" - - - - - - - - - - *Medtner*
 Helen Wong.

9. Boys Choirs — Senior (In Chinese) "The V.D.T. Tsu
 Trophy" and "The President's Cup"
 (a) "The Red River" - - - - *arr Lee Pao Chen*
 (b) "Buddhist Chant" - - - - - - *Huang Tse*

10. Harmonica Ensemble "The Sherley Shield"
 "Serenade in G" - - - - - - - - *Mozart*
 La Salle College.

11. Girls Choirs — Junior "The Chiu Yee Ha Trophy"
 (a) "You spotted snakes" - - - *Armstrong Gibbs*
 (b) "The Shepherd" - - - - - *Harry Brooks*
 King George Vth School.

12. Baritone Solos "The Vice-Chancellor's Prize"
 (a) "Sea Fever" - - - - - - - *John Ireland*
 (b) "Drake's Drum" - - - - - *C. V. Stanford*
 Gold Medal—Peter W. K. Leung.

13. Ensemble Choral Speaking — Senior
 "The Stage Club Trophy"
 "The Rio Grande" - - - - *Schevereil Sitwell*
 Ying Wa Girls' School.

14. Two Pianos — Advanced "The Betty Drown Cup"
 "Variations on a Theme by Haydn" - - - *Brahms*
 Mary Chiang and Josephine Moore.

15. Girls Choirs — Senior "The Dorothy Marden Shield" and
 "The Ruttonjee Trophy"
 (a) "The Virgin's Slumber Song" - - - *Max Reger*
 (b) "It was a lover and his lass" *R. Vaughan Williams*
 St. Stephen's Girl's College.

16. Recorder Bands "The Cecilia Cheng Trophy"
 "Two Pieces" - - - - - - - - *Michael Meech*
 King's College.

17. Mixed Voice Choirs — Challenge (In Chinese)
 "Special Prize"
 (a) "The Lark" - - - - - - - - *Mendelssohn*
 (b) "This Joyful Eastertide" - - - - *Dutch Carol*
 Ling Ying College.

Address by
H.E. THE GOVERNOR
Presentation of Trophies by
LADY BLACK

協會這部分的工作於 1977 年由新成立的音樂事務統籌處接管（即現時康文署屬下的音樂事務處）。

協會最令人矚目的成就是成立了校際音樂比賽，從 1949 年開始，參與比賽的學生由幾十人（是私人老師顯示個人成就的場合），增加到至今的十多萬人，而且水準很高，其中最特出的是鋼琴、弦樂隊和合唱團，證明香港的課餘音樂水準已到達一定的標準；近年來所發展的粵曲和中樂項目更可算是與時並進，把一貫「重西輕中」的弱點抹掉。

很多人不察覺協會與英國皇家音樂學院的關係：在協會成立初期，大部分訪港的音樂家都是聯合委員會的考官，他們和英國音樂節聯盟也有聯繫。當時，英國還有很多殖民地，所以推廣英國文化是一種國策；除英語外，音樂比賽和音樂考試也很自然成為了重要的目標。至今，英國皇家音樂學院的海外考試仍然充滿殖民地色彩，而這亦是他們日常營運資金的主要來源。

香港的音樂教育還有一個特點，就是年初參加校際音樂比賽，餘下的時間準備皇家音樂考試；這種受功利主義影響的教育模式，也許是對發展課堂音樂教育的障礙。

筆者簡介

林青華，1978年畢業於香港中文大學音樂系，其後分別到英國牛津大學與杜倫大學深造，取得文學碩士與民族音樂博士學位。他曾任香港管弦樂團中提琴手，又和多位著名流行音樂家合作演出和錄音，並為香港電台主持音樂教育節目。他曾擔任多份音樂書刊與文化機構編輯，如香港音響與音樂評論及香港唱片等，又為《星報》、《星島日報》、《英文虎報》、《星期日南華早報》撰寫樂評。林氏從事音樂教育工作多年，先後於嶺南學院及香港浸會大學任教，並於1995至1998年間擔任浸會大學音樂及藝術系（現稱音樂系）系主任，在任期間積極發展中國音樂教學與研究。林氏的學術著作包括超過200份古典樂曲節目介紹及多篇有關中國音樂、音樂教育和中西音樂交流的論文。其著作 *The Idea of Chinese Music in Europe up to the Year 1800* 和《中樂西漸的歷程－對1800年以前中國音樂流傳歐洲的歷史探討》由北京中央音樂學院出版社分別於2013及2014年以英文及中文出版。近期主編袁靜芳的《民族器樂》英文版 *Chinese Traditional Instrumental Music*，剛在北京出版。

參考資料

1. Y.W. Fung and Mo Wah Moira Chan, *To Serve and to Lead: A History of the Diocesan Boys' School*. Hong Kong: Hong Kong University Press, 2009, p.55.

2. 《孖剌西報》1941年1月19日。

3. 《孖剌西報》1941年1月10日。

4. 同上，1941年5月15日。

5. 《孖剌西報》1941年5月27日。

6. 《南華早報》1941年11月12日。

7. 《南華早報》1947年6月28日。

8. 《南華早報》1947年7月23日。

9. Programme Booklet for Concert by Hong Kong Singers at St. John's Cathedral, Hong Kong, 18 November 1947.

10. Programme Booklet for Concert by Hong Kong Singers at St. Paul's Church, Hong Kong, 5 April 1948.

11. Programme Booklet for Concert by Hong Kong Singers at Roman Catholic Church, Caine Road, Hong Kong, 21 December 1948.

12. 《工商日報》1950 年 2 月 25 日。

13. Letty Poon, *The Piano as Cultural Capital in Hong Kong*. PhD Dissertation, The University of Hong Kong, 2012, p.31.

14. 《華僑日報》1959 年 12 月 2 日。

15. 周凡夫著，〈本世紀的香港音樂演出活動〉，載朱瑞冰編，《香港音樂發展概論》，香港：三聯書店（香港）有限公司，1999 年，頁 49。

16. Jingzhi Liu, *A Critical History of New Music in China*, trans. Caroline Mason. Hong Kong: The Chinese University Press, 2010, p.567.

17. 《南華早報》1949 年 4 月 8、10 日。

18. 《南華早報》1949 年 4 月 10 日。

19. 《南華早報》1950 年 4 月 15、16 日。

20. 《南華早報》1951 年 12 月 31 日。

21. 同上。

22. 《南華早報》1953 年 7 月 11 日。

23. Letty Poon, 2012, p.26.

24. 《工商日報》，1954 年 3 月 25 日。

25. 同上。

26. 《工商晚報》，1955 年 3 月 18 日。

27. 《工商日報》、《華僑日報》1955 年 3 月 25 日。

28. 《華僑日報》1958 年 3 月 14 日。

29. 《華僑日報》1955 年 3 月 25 日。

30. 《工商日報》1955 年 3 月 23 日。

31. 《華僑日報》1955 年 3 月 30 日。

32. 《華僑日報》1957 年 9 月 25 日。

33. 《華僑日報》1957 年 10 月 30 日。

34. 《華僑日報》1959 年 12 月 2 日。

35. 同上。

36. 《工商晚報》1950 年 9 月 5 日。構想的學校樂團由 100 位全港的學校男女生組成，由傅利沙與教育署管理，當時已有 30 名男生參加，排練地點是羅富國師資學院，政府會購置必要的樂器。

37. 《華僑日報》1958 年 3 月 14 日。

不見經傳的
三十年代音樂社熱潮

文│黃志華

上世紀初葉的嶺南地區，大眾間的主流音樂文化，無疑是粵劇、粵曲、粵樂，而與此相關的生活文化，較大宗而重要的，莫如茶樓的歌壇以及如恆河沙數的音樂社團。但粵劇、粵曲、粵樂、歌壇俱見有不少歷史之書寫，唯獨是音樂社團之歷史乏人記述。

香港屬嶺南的一個重要地方，以上所說的種種音樂文化，亦是非常盛行的。這裡特別先引錄 1939 年 9 月 4 日《華僑日報》刊載的一篇新亞社特稿，標題是〈歌詠在香港〉：

> 一個百多萬人口的大都會，一個接受歐美文化最迅速的大都會，當然會迷醉在笙歌盈目的氛圍裡，使每一個人都養成了一種頹廢的心情。在過去，香港，就是一個「歌舞之地」，以致被人認作「世外桃源」，然而，大時代的洪流，沖刷復沖刷，這個大都會的一切，都轉移起來，放開大步，走向時代的前頭了。

> 歌是有好壞兩面的⋯⋯歌詠在香港，雖然轉到好的一面來，但還有一半逗留在壞的一面，我們現在就想把歌詠在

香港作一個全盤的檢討。

1 歌詠團

「歌詠」這詞兒，在香港人的耳朵裡，是新穎的，「歌詠團」這種組織，也是香港社會以前所無，她的興起，是在救亡工作展開以後，是在中華民國武漢合唱團到過香港以後，她的組織完全是「武漢合唱團化」……他們歌詠的曲子，大部分也是武漢合唱團所歌詠的曲子，像《青天白日滿地紅》、《滿江紅》……《流亡三部曲》、《歌八百壯士》……這些歌詠團，已經有十個以上，常常在各種盛大的集會上演唱。

此外還有附設於各救亡工作團體或其他團體的歌詠班……

2 播音台

這恐怕也是香港人的一種新鮮的玩意兒。播音台之設立，雖然已經有了十年歷史，可是廣播事業，是無線電事業發達以後才展開的。而且，廣播歌樂也是播音台近年供應用戶的需求的一種改進。

播音台初時廣播的音樂，各公司的唱片，佔了主要的地位。後來為了變換聽者的口味，才邀請些業餘的音樂家歌唱家到台演唱。後來，那些廣大的業餘音樂家歌唱家，都組成了音樂團體，以應播音台的徵聘。他們所用的曲本，完全是粵曲，因為播音台是官辦的，曲本要經過審查，因此，曲子的內容，所含的救亡意味，極低極低，有時簡直是些有點令人萎靡的曲子。

現在，到播音台演習的業餘音樂團體，至少有三十個以上，而裝設收音機的商戶，卻一年比一年多，他們的目的都是在於接收歌樂。

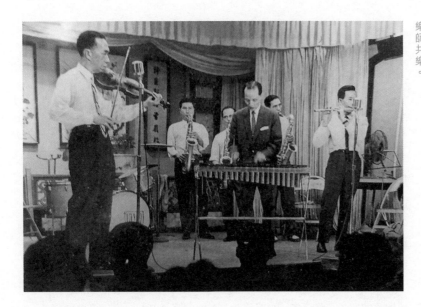

從這篇新亞社特稿之中，我們既可認識到，西方大合唱的形式，很有可能
是因為宣傳抗日救國的需要，而得到契機，開始為香港民眾接受，並且盛
行起來。同時也看到電台廣播為了迎合民眾的需要，開始邀請業餘音樂家、
歌唱家前去演唱。

但這篇特稿有一點似乎把因果說倒了。筆者指的是「後來，那些廣大的業
餘音樂家歌唱家，都組成了音樂團體，以應播音台的徵聘」等幾句，這像
是說因為有了電台廣播的吸引，民間音樂藝人才紛紛組織音樂團體。筆者
確信，在未有電台廣播之前的上世紀二十年代，音樂社團便已經在嶺南地
區產生，而且其數量已經甚多。

新近由香港大學教育學院中文教育研究中心出版的《素心琴韻曲藝情》[1]，
在其「梅」部「藝苑仙家梁以忠」的第一章之中，有這樣的描述：

> 二十年代初期，廣州有一群西關富戶少爺因接受了西方教育
> 洗禮，捨棄鴉片和妓院而去接觸能陶冶性情的音樂。當中有
> 楊地三少爺、羅地大少爺，均在家中成立樂社；如「祥呂餘
> 音」、「小薔薇音樂社」，都是西關大少所組織。此外尚有

工會、社團和教師組成的樂社。因此亦產生了很多有名的玩
家，如吳少庭、羅寶先、羅寶瑩、陳伯勵、盧家熾、邵鐵鴻、
彭鐵如、王允升等。[2]

不過，這文獻只是說到廣州的情況。至於香港又如何？

筆者個人的主要興趣其實是研究粵語流行曲的早期歷史的，但過程中卻見
到三十年代香港的音樂社潮流是如此興盛，並認識到這些不正是當時的「流
行音樂」嗎？也所以今人概念中的「粵語流行曲」，在三十年代根本沒有
存在的需要！

對香港音樂社歷史之研究，本文雖是管中窺豹，亦足以感到當年的音樂社
熱潮是波瀾壯闊，完全就是平民百姓日常生活的一部分，不可須臾缺之。

筆者曾翻看過以下兩個長時段的《華僑日報》，第一個長時段是 1937 年 2
月至 1941 年 12 月香港淪陷；第二個長時段是 1948 年 9 月到 1958 年 3 月。
在第一個時段，可以見到香港的音樂社活動非常蓬勃，這些業餘團體到電
台演出亦甚見頻密。其時的《華僑日報》，更是主動配合這些活動，每有
音樂社到電台演出，該報便會刊出有關的節目程序、將會演奏／唱的曲詞
曲譜、各演唱／演奏／拍和者的玉照，甚至有時有演出後的花絮報導。在
第二個時段，則可見到戰前的這些盛況還在延續著，但亦見到是在逐漸退
潮，以至其後香港電台完全停止了讓業餘音樂社往電台演出的活動。

據筆者所知，最早對音樂社熱潮作系統憶述的，應是陳倉穀的報上連載。
陳氏於 1957 年在《星島晚報》撰寫總題為〈香港娛樂業談薈〉的連載，其
中第 12 章稱作〈怡情絲竹且清閒〉，見報日期為 1957 年 7 月 29 日至 1957
年 8 月 19 日，篇號是 143 至 161，由於其中的篇號有錯漏，實際上這個第
12 章只寫了 17 篇。

在第 143 篇，陳氏寫道：

> ……所以音樂團體的組織，正是因愛聽音樂，寖假（按：意逐
> 漸）而有玩弄樂器的癖好，就不免集合同志，暇即聚會於一堂，
> 以怡情絲竹為消閒之具。從前許多名鄉鉅族的富家子弟，都有這
> 種音樂館之設，如沙灣何姓，音樂館最多，每當月白風清之夜，
> 過其門者，莫不備聆鐘鼓之聲、管樂之音，令人為之神往。而音
> 樂名手，即常出於其門……香港早有天堂之譽，旅居香港的人，
> 也可稱為天堂之客。音樂團體之組織，自然不會較各名鄉鉅族為
> 遜色，其蓬勃情況，且更過之。在戰前，其中比較龐大的，不下
> 二十餘個單位，尤以六大播音團體為最著。這六大播音團體，都
> 是創立於 1921 至 1923 年之間，可稱為音樂團體的全盛時期，其
> 名稱計為陶餘音樂研究社、東山音樂社、六合社、銀月音樂團、
> 銀星音樂社、飛龍音樂團等。

陳氏文中很肯定的説，六大音樂社團，都是創立於 1921 至 1923 年之間，
並説那時已是全盛時期。由於尚無別的史料參證，只能暫時相信。在其後
的第 149 篇之末，陳氏還説：

> 這六大播音團體的創立時期，約在 1921 至 1923 年之間，當時香
> 港正是百業興旺，社會經濟充裕時候，一般人生活安定，雖然廣
> 東內地，常有局部戰事發生，但逃港避難的人，都屬富有之家，
> 非如現在偷渡而來的難民，所以那時避禍到港者，多數帶來不少
> 游資，對香港實有利無害，因生活安定，自然娛樂業更蓬勃了。

這亦是陳氏一家之言。事實上，舊事距離今天太遠，有時也不得不參考一
下陳倉穀的説法。比如説到戰前的音樂社，他在第 150 篇説：

> 除上述的六大播音團體外，還有十多個組織，就是藝林音樂團、

《華僑日報》一九三六年十一月二十六日的電台中樂節目，出演者包括錢廣仁（錢大叔）、呂文成、邵鐵鴻等。

天虹音樂團、遠東音樂社、鐵馬音樂社、平陽音樂社、半島音樂研究社、玫瑰音樂學院、中南體育會音樂部、東方體育會音樂部、天籟音樂社、鐘聲慈善社、南國音樂社、徵苑音樂社、永南書室、宇宙音樂團、太白音樂團等，凡十六個團體。各樹一幟，各擁有優良社員，真是林林總總，極一時之盛。

既然是陳氏特別提到的，相信也是當年音樂社團之中，聲望較高，影響較大的。在這第 12 章「怡情絲竹且清閒」的最後一篇，即第 161 篇，陳氏談到戰前和戰後音樂團體的一些不同之處。頗重要的一點是，音樂社在戰前

不一定要註冊，較無拘束，可隨時成立，命名也可任意，所以音樂社如雨後春筍，不斷茁發。1949 年 5 月，政府切實執行社團法例，若不註冊，有被解散或控告之虞，此舉似乎大大減低人們組音樂社之意欲。陳氏文中說：

> 目前仍存在的多為各體育會或工會商會等所附設，其獨立組織者已極少。所以若干搞手，有興趣欲糾合同志，以研究音樂的，俱不採用社團名義，而只稱某某音樂家擔任，或某某歌樂名家主理之類，以為號召，藉以避去社團名義，免抵觸法例。因為他們並非不欲守法，不過這等音樂團體組織，多數是消遣性質，興之所至，即集合多人大彈大唱，有時為了職業所羈，無暇及此，則又隨時可以掩旗息鼓，如果依正社團組織申請註冊，則手續頗煩，他們哪有此閒心呢？

想不到社團法例，對音樂社團興衰的影響頗見嚴重和深遠！ 1938 年 11 月 30 日《華僑日報》「今樂府」版上，刊登了一篇標題為「從播音台說到音樂團體」的文章，作者署名牛同文，文中所說的，可讓我們多些了解電台與音樂社的互動情況：

> ……我們一談到香港播音事業，便聯想及於隨著播音事業發達而發達之音樂團體。它是隨著播音事業之萌芽而萌芽，是隨著播音事業之滋長而滋長的。

> 當我們一展開播音節目表來看的時候，我們便覺著播音節目由那些音樂團體擔任的，佔到極多時間，這無異顯示出音樂團體已經佔了一個很為重要的地位，引起愛好播音者的重視。

> 在今日而言，那些活躍於播音台上的音樂團體，已經有三十個以上這樣多了……換一句話說，活躍於播音台上的音樂團體，就是「播音事業」的一部分。那些音樂團體不能沒有播音台，播音台

《華僑日報》一九三八年一月六日，此次節目是為籌賑難民。

也不能沒有那些音樂團體。

⋯⋯他們都是業餘性質的組合，目的是在「玩」⋯⋯因為他們的功績並不細小，播音台當局對於他們是十分尊敬的、感謝的，⋯⋯津貼一點搬運樂器及其他的開銷的伕馬費⋯⋯伕馬費之給予，向來是當晚發出的，現在這個辦法已經變更，從十一月一日起，改為月底清發一次。這樣，好像要使音樂團體的「玩家」們戴上了一頂「職業的」帽子。

> ⋯⋯音樂團體的領袖人物，對於團員每一次播音演奏完畢，是要
> 招呼他們一點茶水的⋯⋯

在這篇文章中，可以見到，在三十年代後期，音樂社在電台廣播之中著實是佔很
重要的地位。而文中亦透露了一點與演藝無關的實際錢銀問題。由此便想到另一
文獻中的記述：

> 尚記當年香港廣播電台設於中環郵局樓上之 ZEK 中文電台（英
> 文電台稱 ZBW），逢禮拜二及禮拜四晚上編排有「特備中樂」
> 節目，陶餘及東山兩大音樂社乃該節目之台柱。「尹自 B」與「梁
> 老二」（按：指尹自重和梁以忠）每次各率眾在港台播音完畢，
> 有例拉隊到中環電車路之東園餐室宵夜，每人嘆其訂價二毫半之
> 常餐乙份。計每次出隊約廿人，那一頓宵夜恰好花盡港台所給予
> 的酬報港幣八元。[3]

這段文字除了說到音樂社每次到電台演出有酬報八元，也有提到 ZEK 台逢
星期二、星期四晚上編排有「特備中樂」節目。這樣便涉及兩個問題，一
是「特備中樂」的說法，其中「中樂」一語，指的乃是粵曲粵樂。現在我
們所說的「中樂」，當時香港人稱為「國樂」。另一個問題，ZEK 台逢星
期二、星期四晚上編排有「特備中樂」節目，其實只是某段時期是這樣，
而不是長年不變的。

筆者多年前到中央圖書館看戰前的《華僑日報》（下文中如沒有特別說明，
所說的報紙或見刊刊物都是指《華僑日報》），曾做了一份很簡略的筆記，
記述從 1937 年 6 月到 1941 年 7 月期間，曾有哪些音樂社到過 ZEK 電台作
播音演出。以下是「特備中樂」節目播出日子的變化：

1937 年 6 月至 12 月	基本是逢星期四、六
1938 年 1 月起	漸改變成逢星期二、四、六
1938 年 3 月 15 日（星期二）起	基本是逢星期二、四、六
1939 年 1 月 18 日（星期三）起	基本仍是逢星期二、四、六，但也增加了星期三，但星期三多由「本港歌樂名家」擔任，而非由音樂社擔任。
1939 年 4、5 月間	有兩個星期曾密至一星期有五天有「特備中樂」節目 4
1939 年 9 月 2 日至 10 月 25 日	ZEK 電台停止團體播唱，原因未詳。
1939 年 10 月 31 日（星期二）至 1941 年 7 月	恢復「特備中樂」節目，基本是逢星期二、四

由此可以見到，1939 年首八個月，是音樂社到電台演出的最高峰期，而尚未弄清楚原因的是，1939 年 9 月初至 10 月底，曾完全停止讓音樂社到電台演出，之後便減為每周兩次。由高峰期突然下滑，原因耐人尋味。不過，所謂下滑，仍保持每星期兩次。戰後，音樂社到電台演出便又恢復過來，而這個「盛況」，一直延續到五十年代後期。

由於從三十年代起，音樂社到香港電台的前身：ZEK 電台播音演出幾乎成為一種傳統，所以看看這種傳統何時在香港電台消失，頗具象徵意義。香港電台從 1951 年 2 月 4 日開始，把之前「特備中樂節目」的叫法，改稱「特備粵曲節目」。1957 年 5 月底，香港電台大改革，由一天分三個時段廣播，變為一天無間歇地作 17 小時廣播（早上 7 時至午夜 12 時），至該年的 9 月開始，香港電台便停止了讓民間音樂社到該台演出，只保留了兩個特備粵曲節目的時段，但這兩個時段的演出者乃是粵劇紅伶及歌樂名家，可以說是與民間的音樂社並無關係。[5]

《華僑日報》一九三八年八月四日，由鐘聲慈善社中樂部擔任，可見呂文成、陳徽韓、何大傻等名字。

這樣看來，香港的音樂社活動，約始於 1921 年，至 1957 年 8 月底開始絕跡於香港電台，而實際上風氣仍有頗長時間的延續，即使到今時今日，也仍然有音樂社的存在，只是數量不多罷了。也就是説，它的盛況，説是有廿多三十年長，是一點都不誇張。

當年，音樂社絡繹不絕的到電台播音演出，無形中是豐富和充實了人們的音樂生活。雖然我們已再不可能聽得到當年這些演出，但從報紙上非常詳盡的演出記載，我們尚得以感受其盛。

各個音樂社，都是真人玩音樂、唱粵曲，而且還不止於此，幾乎每個音樂

《華僑日報》一九三九年七月二十五日,擔任者不是一般音樂社,而是尹自重音樂學院,頗是難得一見。

社都有自己的創作人才,更厲害的是社員很多都是多面手,能奏樂器、能撰寫粵曲,也能唱,所以他們到電台演出,一般都是唱新作,加上梆黃粵曲的特點,可以想像演出時無論是唱的、拍和的,即興成份都很多。不過印象中,這種情況是三、四十年代的常態,五十年代就較少有新作。

當時音樂社所播唱的粵曲,題材甚豐富。七七事變後,去電台演唱的,甚多屬「抗戰粵曲」。東方體育會音樂部有一次到電台播音演出,唱的某一首粵曲是《追悼足球健將黃錫炳》[6]。黃錫炳是誰?據知是東方足球隊的後衛球員,在某次比賽因肢體碰撞受傷,後發現嚴重傷及內臟,不治去世。

那時很多音樂社都有「會曲」,而且都是由社員自行創作的樂曲!比如說,廣州小薔薇音樂社有社曲《薔薇曲》(見刊於 1937 年 3 月 6 日)、銀星音樂社有社曲《銀海星光》(見刊於 1938 年 1 月 27 日)、南國音樂社有社曲《南國頌》(見刊於 1940 年 5 月 2 日)、鐵馬音樂社有社曲《鐵馬錚鳴》(見刊於 1940 年 7 月 23 日)、藝林音樂團有社曲《藝林之光》(見刊於 1940 年 12 月 27 日)等等。可以想見創作風氣甚盛。

從報紙上的記載,還讓我們知道,某些今人只知道是音樂家的前賢,在當年的音樂社熱潮時代,其實都是多才多藝的。比如丘鶴儔其實還擅唱[7],何浪萍又能唱又能自己撰寫粵曲[8],其他如梁漁舫[9]、盧家熾[10]、盛獻三[11]、林國楷[12](尹自重高足,後來曾任幸運唱片公司的錄音主任)俱能唱得一二曲。又例如,粵曲撰曲家靳夢萍能唱能拍和[13],粵曲理論名家陳卓瑩亦能唱[14];鍾雲山是著名唱家,但其實他也能參與拍和,亦懂作曲[15]。要是問為何那些年會有這麼多多才多藝之人,相信無他,娛樂不多,又兼粵曲屬主流,於是大家便全心投入,去奏、去寫、去唱,去電台演唱,何況到處都有相同興趣的人。

我們還可以見到,粵語片演員如黃曼梨[16],粵語片導演如盧雨歧[17],電台足球評述員盧振喧[18]等等,都曾參與過音樂社的電台播演。這足以反映音樂社的參與者可說是各個階層都有。

要是能細加留意,還可以見到若干後來的名伶,在其年紀輕輕的時候就曾隨音樂社團往電台初試啼聲,比如說芳艷芬(梁燕芳)[19],她隨音樂社到電台播唱的時候,應該只有 14、15 歲。

限於條件,筆者從來無法見到日佔時期的香港報刊資料。但寫作本文時,幸獲本書主編周光蓁先生賜贈三份這時期的剪報,一份是 1943 年 1 月 16 日《華僑日報》所刊的「良友音樂社又定期播音」消息,一份是 1943 年 2 月 3 日《華僑日報》所刊的「農曆除夕及元旦放送局特備演藝節目」,一

份是 1944 年 1 月 23 日《華僑日報》所刊的「放送所娛樂農年聽眾一連五日廣播特別節目」，非常感謝，並於文末為此添補一兩筆。

第一份剪報，指良友音樂社在 17 日晚又再度播音，有孫梨華主唱一曲《翠樓冷月照花殘》，又指她曾為九龍游樂會及嶺南音樂社基本社員，曾屢代表上述兩社到播音台演唱。筆者對孫氏及良友音樂社的名字俱感陌生，但對九龍游樂會及嶺南音樂社卻有點印象。考查筆者一些很粗略的筆記，有記下九龍游樂會在 1940 年 9 月 10 日、1941 年 1 月 2 日和 1941 年 7 月 3 日

曾到電台作播音演出。嶺南音樂社也有一次到電台作播音演出的紀錄，那是 1941 年 2 月 11 日。估計，良友音樂社是日佔時期才成立的。

另外兩份剪報，查 1943 年 2 月 3 日，是農曆壬午年十二月廿九日，2 月 5 日便是癸未年的大年初一；1944 年 1 月 23 日，則是癸未年十二月廿八日，1 月 25 日是甲申年大年初一。從節目表中可以看到，1943 年 2 月農曆新年前後所演出的節目包含有粵曲和時代曲，伴奏者都是亮出「音樂社」的名堂，計有時代音樂社、東亞晚報音樂社、南海音樂社、青萍音樂社、內河運營音樂部等，但這些音樂社名字都不屬戰前常見的，估計是日佔那個特定時期的產物。此外，筆者從周家建著的《濁世消磨－日治時期香港人的休閒生活》，還見到 1943 年 2 月下旬，放送局在香港總督部成立一週年時，曾有一連三天播放的特備節目，其中 20 日有羅鳳筠演唱時代曲的環節，由南海音樂社伴奏，21 日有粵曲演唱的環節，由顧天吾和梁舜卿合唱《相思債》，東亞晚報音樂部伴奏。22 日有梁無色演唱時代曲的環節，由時代音樂社伴奏。這處只是見到梁無色的蹤影，卻不見其妹梁無相，亦再見到南海音樂社和東亞晚報音樂部的名字。據筆者閱覽經驗所知，戰前的音樂社是不會只伴奏時代曲的，一般都是唱粵曲、奏粵樂的，這已是很大的分別。上述的這些節目，梁無色共唱了 18 首時代曲。戰前，從上海避禍遷到香港來的梁無色、梁無相姊妹，是唱粵曲為主的，時代曲只是偶爾唱一首半首，那時，梁氏姊妹所屬的音樂社名叫「銀宮音樂團」，比如說在 1938 年 2 月 11 日及 3 月 29 日的《華僑日報》，都可見到梁氏姊妹隨銀宮音樂團到電台作播音演出的消息，既有唱粵曲《捨愛從戎》，也有唱時代曲《漁光曲》。有時，這兩姊妹還跟其他著名唱家合作播音演唱，比如 1939 年 8 月 17 日，該晚的電台特備中樂節目由「本港歌樂名家擔任」，曲目有九個，第二個是梁無相獨唱《霸王別虞姬》，第三個是丘鶴儔、鍾四海、梁無色、梁無相合唱著名古腔粵曲《辨才釋妖（下卷）》。但上述日佔時期農曆新年前後的節目，梁無相卻不知哪處去了，只剩下梁無色一人唱時代曲。

至於 1944 年 1 月農曆新年前後的電台特備節目，竟是不見唱時代曲。如 23

日有唱粵曲環節，唱粵曲兩首，唱者是靚次伯、羅艷卿。24 日亦有唱粵曲
兩首之環節，都是合唱曲，唱者有羅品超、蝴蝶女等，伴奏者是光華劇團
音樂部、大中國劇團音樂部。26 日有粵樂合奏環節，由漢聲音樂團擔任。
27 日亦有輕快粵樂演奏的環節，由藍星音樂社擔任。不過，像光華劇團音
樂部、大中國劇團音樂部、漢聲音樂團以至藍星音樂社等音樂社團的名字，
實在陌生，似不見之於戰前。

幾十年前的香港音樂社熱潮，當然不可能用短短幾千字就能說得完，本文
只是勾勒了一個梗概，尚有不少事情都未有觸及，讀者如有興趣，也可以
參閱拙著《原創先鋒──粵曲人的流行曲調創作》中的第一章第 1.5 節：「音
樂社與電台播音的熱潮」[20]，可補充本文若干闕如處。本文旨在拋磚引玉，
期能引起方家注意，就香港的音樂社團歷史，作更全面而深入的研究。❳

筆者簡介

黃志華，資深中文流行歌曲評論人，新世紀以來，對早期粵語歌調的文化及歷史有深入的研究，碩果豐厚。近十年間的著作包括：《曲詞雙絕：胡文森作品研究》、《呂文成與粵曲、粵語流行曲》、《原創先鋒——粵曲人的流行曲調創作》及《實用小曲作法》等。

註釋

1. 吳鳳平、梁之潔、周仕深編著，無出版年月，但應是 2017 年春面世的。書號 ISBN978-988-13025-0-2。

2. 《素心琴韻曲藝情》，20 頁。

3. 《僑報》，1992 年 2 月 29 日，「咖啡座」版，「戰前三大曲藝社及歌壇」，作者：勁葉。

4. 如 1939 年 4 月 3 日（周一）絲佳音樂研究社，4 月 4 日（周二）飛鷹音樂團，4 月 5 日（周三）本港歌樂名家，4 月 6 日（周四）本港歌樂名家，4 月 8 日（周六）本港歌樂名家。又如 1939 年 5 月 8 日（周一）南國音樂社，5 月 9 日（周二）銀宮音樂團，5 月 10 日（周三）本港歌樂名家，5 月 11 日（周四）天虹音樂社，5 月 13 日（周六）本港著名歌伶。

5. 詳情參見筆者的博客文章「音樂社熱潮在香港電台的終結時間」，上載日期：2017 年 4 月 21 日，立場新聞。

6. 見 1937 年 12 月 2 日《華僑日報》（以下的註釋簡稱《華》）「無線電俱樂部」版，東方體育會音樂部，《追悼足球健將黃錫炳》。

7. 見 1938 年 2 月 8 日《華》，節目由本港音樂家擔任，丘鶴儔有份演唱。亦見 1940 年 1 月 18 日《華》，節目由本港歌樂家擔任，丘鶴儔與梁無相合唱。

8. 見 1938 年 3 月 31 日《華》，節目由陶餘音樂社擔任，何浪萍歌自撰曲《共保山河》。1940 年 3 月 19 日《華》，節目由陶餘音樂社擔任，何浪萍撰曲並與李麗明合唱《男兒應衛國》。1940 年 5 月 23 日《華》，節目由陶餘音樂社擔任，何浪萍、胡美倫合唱《浪子賢妻》。

9. 見 1938 年 5 月 3 日《華》，節目由陶餘音樂社擔任，梁漁舫、邵曼娜

合唱《醋淹鳳儀亭》。

10. 見 1938 年 6 月 23 日《華》，節目由銀宮音樂團擔任，盧家熾唱粵曲《踏雪尋梅》。1938 年 7 月 19 日《華》，節目由玫瑰音樂學院擔任，盧家熾唱《倦尋芳》。1940 年 8 月 22 日《華》，節目由銀宮音樂團擔任，盧家熾唱《梅妃宮怨》。

11. 見 1939 年 6 月 24 日《華》，節目由大眾音樂團擔任，盛獻三又歌又拍和。

12. 見 1941 年 1 月 16 日《華》，節目由尹自重學生音樂研究會擔任，林國楷曾奏揚琴，亦有唱曲。

13. 見 1941 年 2 月 25 日《華》，節目由小薔薇音樂社擔任，靳夢萍又寫又唱又拍和。

14. 見 1941 年 2 月 13 日《華》，節目由六合社擔任，陳卓瑩曾有唱曲。

15. 見 1940 年 6 月 4 日《華》，節目由藝林音樂團擔任，鍾雲山亦歌亦拍和。1940 年 12 月 17 日《華》，節目由藝林音樂團擔任，鍾雲山又唱又拍和，並製譜《藝林之光》。

16. 見 1938 年 10 月 13 日《華》，節目由銀宮音樂團擔任，黃曼梨、馮峰合唱《誓死守危城》。

17. 見 1940 年 5 月 2 日《華》，節目由南國音樂社擔任，盧雨歧又唱又彈結他。1941 年 1 月 7 日《華》，節目由紅磡明德體育會音樂部擔任，盧雨歧又撰又唱又拍和。

18. 見 1938 年 11 月 3 日《華》，節目由六合社擔任，盧振喧、盧瑞萍合唱《戰地歸來》。

19. 見 1940 年 10 月 3 日《華》，節目由奧奇音樂團擔任，梁燕芳與她的老師夏伯祥合唱《別征人》。1941 年 2 月 11 日《華》，節目由嶺南音樂社擔任，梁燕芳與陳星雲合唱《復國在何時》。

20. 黃志華著，《原創先鋒——粵曲人的流行曲調創作》，香港：三聯書店（香港）有限公司，2014 年 8 月初版，36-42 頁。

城市創意：
粵曲、粵劇與新媒體的
跨界互動

文｜吳月華

當年，香港這片地處邊緣的殖民地，得到英國的庇蔭，不受內地政治和戰亂的影響，華人和洋人能自由出入境和營商，既促進中外文化交流，亦成為華人社會引進西洋科技之地，繼而發展其獨有的現代化模式。傳統娛樂藝術為迎合時代的轉變也不得不進行改革，與各種粵語娛樂藝術和新媒體進行跨界的交流。早於二十年代中，省港大罷工期間，沒有戲班來港演出，唱片遂成為重要的替代品，香港因而發展為粵曲、粵樂唱片業的重鎮。三十年代初，則因有聲電影的崛起，香港迅即成為粵語電影的製作中心。戰爭和政治動亂，促使各地粵劇、粵曲藝人避居經濟民生相對穩定的香港，促進彼此之間的互動和交流。由於篇幅所限，本文會集中討論戲院粵劇和茶樓歌壇粵曲兩項三十至五十年代重要的城市娛樂，與作為新媒體的唱片和電影業之間的互動和交流，以了解這段時期的表演和創作方式的轉變。

人才匯聚與跨界合作

城市對人才交流起了兩種作用，一是將大量人口匯聚，從而促進各行各業的人才交流；二是表演藝術和新媒體持續的商業活動，造成大量生產的需求，人才必須跨界互動才能應付頻繁的商業生產，而新媒體更令作品流傳得更廣更快。城市甚為可觀的觀眾數量亦引起

有識之士對戲劇功能的關注，因而積極學藝，投身藝壇。他們不囿傳統的規條，願意吸收各地各式各樣的藝術特色，融入自身的表演藝術中，成為革新粵藝的中堅分子。部分受過西方教育的年輕學人對新媒體尤感興趣，廣邀通曉文學音律的好友參與新媒體本地化的工作。這些文化素人隨後成為了整頓和開拓粵曲、粵劇面貌的一代藝人。

新一代的跨界表演者

文化素人參與粵劇可追溯到辛亥革命前後的志士班，他們以培養新人、演出新劇本和改革舊式戲班文化為己任。三十年代的兩位一代名伶薛覺先和馬師曾也延續了志士班對粵劇的改革精神，透過積極的跨界交流，將東西南北的新舊表演特色融匯到粵劇表演內，也將粵劇的表演藝術帶到不同新媒體，後來者基本上也離不開二人開創的跨界模式和幅度，而這裡所指的跨界包括跨地域、跨劇種和跨媒體。

薛覺先和馬師曾皆出身於書香世家，也接受過學校教育，1916 年入讀聖保羅書院的薛覺先更能操流利英語。兩人對粵劇深感興趣，亦因生計入戲行學藝。學校教育讓他們有較一般戲人廣的文化視野，因此當他們旅居海外時，對各類藝術能抱包容並蓄的態度，更不約而同地認為電影將會是新興的表演藝術形式，因而決定在外地建立他們首間電影公司。1931 年馬師曾走埠美國，演出期間趁機欣賞外國各種娛樂、演藝活動，並與當地商人合辦明星電影公司（又名萬拿電影公司）和參觀荷里活電影的製作情況，學習了不少電影知識，也借鑒電影明星如差利·卓別靈（Charlie Chaplin）、道格拉斯·費爾班（Douglas Fairbanks）等表演風格。1935 年，馬師曾又與美國華僑朱基汝合辦全球電影公司，在港設廠，將自己的名劇以新的方式搬上銀幕，進行伶影雙棲的跨界演出。馬師曾旅美受到啟發，薛覺先則是赴滬吸取藝術養份。

薛覺先 1925 年遠赴上海，一方面接觸到當地京劇、崑曲、民歌小調等北方

傳統藝術，並向周信芳等藝人學習北派武功、唱工、鑼鼓經等表演藝術；另一方面，他目睹電影事業的發展潛質，成立了非非影片公司，自任經理、編劇、導演和演員，苦心鑽研電影藝術，拍攝了默片《浪蝶》，成為第一位跨進電影界的粵劇伶人。1933 年再赴上海，與天一影片公司的邵氏兄弟合作拍攝粵語片《白金龍》。《白金龍》的成功讓薛覺先對拍電影的興趣更濃，碰巧研發有聲電影錄音技術的竺清賢打算來港發展他的有聲電影事業，二人一拍即合，合組了南粵影片公司。在南粵，薛覺先不單將自己舞台的劇目搬上銀幕，亦當導演，積極參與製作。薛覺先不只是有聲電影的先行者，亦是粵辦唱片業的催生者之一。

在 1925 年上海之行，薛覺先認識了大中華留聲唱片公司在港的代理商錢廣仁（又名錢大叔），當時錢與幾位好友應大中華的灌曲主任呂文成之邀，赴滬替大中華錄音。錢認識薛後，即請他灌唱片。薛見他對唱片事業充滿熱情，便鼓勵他自立門戶，錢終於在 1926 年創辦了新月留聲機唱片公司。新月初期仍邀唱家和樂師往上海，請大中華替他們錄音。1930 年起，轉由大中華派錄音師赴港進行錄音工作，再將母片帶回上海印片。錢廣仁和呂文成不只在粵藝唱片界舉足輕重，還是粵樂界名家，能作曲、演奏多種樂器，也能唱，且水準十分高，他們在上海精武體育會音樂部時，錢廣仁教唱平喉，呂文成則教唱子喉。二人後來都長居香港，成為新月的主要骨幹成員。憑著錢廣仁在粵樂界的人脈網絡，新月成為跨界的創作人和表演者臥虎藏龍之地，如錢的好友、粵樂界「四大天王」之一尹自重，擅拉小提琴，被薛覺先邀請加盟覺先聲劇團，既替他拍和，亦擔任唱腔音樂的設計工作。新月灌音部部長陳少林是擅唱撇喉的粵曲唱家，參演過話劇、新派劇和粵劇，又辦過黃龍唱片公司和受聘於百代唱片公司，也是南粵影片公司擅拍粵語歌唱片的導演，藝名陳皮，發掘了歌壇名伶張月兒拍攝她首部電影《老婆皇帝》（1937）。錢廣仁自己也投身粵語電影工業，1936 年出任大觀聲片有限公司的營業部經理，為電影撰曲之餘，又任編劇和導演。在《摩登新娘》和《半開玫瑰》（1935）中，又與新月的音樂家呂文成、尹自重、何大傻、李佳客串演出。此外，歌壇亦是他們一顯身手之地。

新月留聲機唱片公司上海灌音紀念照。（《新月留聲機唱片公司刊》第二期，一九三〇年九月）

大部分著名的茶樓歌壇每晚都會有不只一位歌伶獻唱，當中會有間場時間，茶樓會邀請樂手演奏當時流行的廣東音樂，是樂手展露自己技藝的時機，此時會被尊稱為「音樂家」。部分音樂家不只玩傳統樂器了得，且也是玩西樂的高手，其中呂文成將西樂引入歌壇，起了重要的影響。1927 年，呂文成應高陞茶樓之邀於歌壇表演廣東音樂，他卻請來何大傻奏夏威夷結他、何浪萍吹色士風和程岳威打爵士鼓，自己則打木琴，但這西樂四人組合演奏的卻是呂文成創作的廣東音樂《普天同慶》。這次突破性的表演也是高陞茶樓引入米高峰和擴音設備後的首次表演，是歌壇現代化的里程碑。西樂在歌壇廣受歡迎後，亦被薛覺先和馬師曾引進到粵劇。新的創作人是維持跨界表演和現代化娛樂生產的關鍵。

文人創作人

新月每年灌唱片約 60 張，種類繁多，還有大中華、百代、勝利、歌林、高亭等唱片公司。除由粵劇折子戲或歌壇粵曲改編的唱片曲外，適合唱片長度的「單支粵曲」成為最流行的唱片曲模式，當中不少是新創作的。這樣

十年來曾為新月留聲機唱片公司灌音、拍和、創作和工作的歌者和幕後工作人員，不少皆為當代的星級人馬。（《新月留聲機唱片公司十週年紀念特刊》一九三六年八月）

新月第三至第六期出品，分不同曲類，當中新曲類的《野草閒花》是阮玲玉現存唯一可以聽到的聲音。（《新月留聲機唱片公司刊》第二期，一九三〇年九月）

龐大的生產量需要大量的撰曲人、樂師和歌者，還有專職將各類歌曲編曲至適合唱片長度的編曲家。上文提過的上海精武體育會音樂部，還有香港的鐘聲慈善社等業餘音樂社，正是唱片界發掘人才的地方，如鐘聲慈善社的結他王何大傻、琵琶王何柳堂、粵樂大師邱鶴儔等，他們不只是出色的樂師，部分也是出色的歌者和撰曲人，是難得的音樂界全才，而業餘撰曲人不少是文人，如報人羅灃銘、畫家鄧芬等。歌壇對曲目的渴求跟粵劇和唱片業相似，歌壇對曲詞的要求更高，因此文人的參與便更不能忽視。

三十年代，廣州和香港有超過 70 個歌壇，唱曲的女伶近千人。受歡迎的歌伶每晚會到不同的茶樓表演，茶樓歌壇的表演時間約為一小時一節。由於一般的班本曲篇幅很長，傳統曲目有限，而歌壇表演以聽覺為主，再加上座上客不少是商家和文人雅士，文雅歌曲特別能吸引茶客，部分歌伶會特邀文化人替她們撰曲，也有茶客會寫曲送贈給歌伶。這些撰曲人有些是非職業撰曲人，如王心帆原是報人，曾作過粵劇編劇，亦為伶人撰曲，偶也撰唱片曲。因小明星能將他的曲唱得有韻味，特別愛替她撰曲，且不收費。王心帆的曲風清雅，加上小明星用心研唱，使她日漸走紅，成為「平喉四傑」之一，王心帆亦被奉為「曲聖」。由於小明星以唱新曲走紅，其他歌伶便仿傚，在歌壇掀起撰新曲的熱潮。有業餘撰曲人因常替歌伶撰曲而成為職業撰曲人，吳一嘯便是一例。吳替歌伶撰曲，先送一支或收半價，雙方認

歌壇最初是設在戶外的遊樂場（上）（《華僑日報》一九二七年七月二十日），但常受風雨和寒冷天氣影響，至茶樓設有電風扇後，歌壇才長期設於茶樓內，並設有中西音樂拍和（下）（《荀灌娘》特刊，一九三九？）。表演者亦由早年的瞽姬或來自妓院的歌伶，逐漸被女伶取代。

為合意，第二支才收足曲資10元。因他原是劇社表演者，歌伶遇到不明處，他亦會教唱。「平喉四傑」之一張惠芳初出道時，便因吳能撰能教，常邀他撰新曲。另一位「平喉四傑」徐柳仙的名曲〈再折長亭柳〉亦是吳的手筆。他妻子文麗鳳的兩位妹妹文雅麗和嫦娥女，亦因他度身訂造的曲走紅歌壇。吳一嘯亦是一名跨界撰曲人，未成為歌壇撰曲人前，在粵劇界當過編劇，也是撰女伶唱片曲的紅人，曾替小明星撰寫唱片名曲〈多情燕子歸〉，此曲唱片大賣，1941年吳又將之改編成同名電影。吳一嘯參與不少粵語歌唱片編劇和撰曲的工作，作品甚豐，更因撰小曲聞名而有「曲王」之譽。文人不只參與撰曲，還被邀參與粵劇劇本創作。

由志士班開始，文人開始編寫新劇。粵劇進入城市後，更急需大量的新劇本以應付頻密的演出，早年曾自撰劇本的薛覺先和馬師曾，更大力提倡編寫有曲白的完整劇本，成名組班後積極網羅各界的人才參與劇本創作。薛覺先早年常邀好友羅澧銘撰寫劇本，至覺先聲年代則遊說不少文人替其戲班編劇，有文采非凡的馮志芬、南海十三郎，亦有精於音律的梁金堂、李少芸。馬師曾自大羅天劇團已設有編劇部，自任編劇部主任，編劇則有陳天縱、馮顯洲、盧有容等，自己編撰或改編的名劇亦近百齣。這些編劇背景各異，有來自志士班、新聞界，有的原是教師或來自翰林，也有是富家子弟，同時亦有來自生活底層，可見粵劇廣納人才的幅度。

三十年代，女性讀書的機會提高，她們參與編劇亦成為時代突破，但因當時社會風氣未開，不少女編劇皆以筆名掩飾女性身份，而覺先聲是採用較多女編劇的劇團。薛覺先的太太唐雪卿便是其中一位，薛早年的《龍鳳帕》、《相思盒》劇本便是由她撰寫。名門閨秀的容寶鈿則師承覺先聲開戲師爺的跨界文人麥嘯霞，以筆名容易編撰包括《花魂春欲斷》（1933）、《念奴嬌》（1937）和《虎膽蓮心》（1940）等20多齣粵劇，還有她的好友原名謝君諒的臥月郎。臥月郎出身自中產家庭，作品包括《靈犀一點通》（1932）、《月冷花香》（1936）等。薛的閨秀戲迷江畹徵則看戲看多了，又通曉音樂，便依循薛的戲路和特點編寫劇本，托胞弟南海十三郎交給戲

容寶鈿（左）和麥嘯霞在《虎膽蓮心》的造型照。（香港中文大學音樂系戲曲中心提供）

班，亦因禮教，劇本以弟署名。熱愛文學的望江南則出身自富裕家庭，原名張式蕙，她寫的劇本亦是托朋友交給戲班，據説她改編自日本文學《不如歸》的《顰娘恨史》，正是名劇《胡不歸》的藍本。名門淑女葉鴻影更是跨界文人，既替各報寫小説，亦會詩詞，兼曉撰曲，曾編過一齣戲與薛覺先演，也曾贈過一曲〈冒襄懷舊〉予小明星。文人積極參與創作和演出，不只豐富了劇目，增添文化氣息，更提升了粵曲、粵劇的社會地位，而新媒體存載粵藝的限制和特色，亦令其產生了本質上的變化。

提升技藝

粵劇、粵曲在與新媒體和外來文化互動的過程中，動搖了原本的美學特色和表演方式。話劇和電影重視寫實和像真，令粵劇的表演美學由傳統寫意走向寫實。文人的參與、新媒體的創作和製作習慣亦影響了粵劇的表演習慣，由以演員為軸心的表演，漸漸走向以劇本為中心，減少即興演出，加強文本創作，將原來提綱的戲劇安排變成全曲白的劇本，又設排戲加強團體的交流和默契。歌壇粵曲表演則由只唱班本曲或幾首「首本曲」，走上雅化和鑽研唱腔的路向。面對競爭和長期演出的需要，粵劇、粵曲在劇目、

曲目取材方面亦趨多樣化，跨界取材成為最具效益的選材方式，各媒體的限制和特點亦成為粵劇、粵曲革新的時代烙印。

選材與改編

戲班未進入城市之前，粵劇主要有兩種：傳統劇目「江湖十八本」和提綱戲。提綱戲是由戲班的開戲師爺列出一個提綱，沒有曲詞和口白，曲白是靠演員即興演出。當戲班進入城市，受電影的影響，觀眾更重視劇情，這兩類戲已不足以應付觀眾的需要，推陳出新才能吸引觀眾長期捧場。新媒體的商業生產也面對相似的題材需求，因此南北中外跨界的題材挪用變成慣常的選材和創作方式。

1927 年，荷里活電影《郡主與侍者》（*The Grand Duchess and the Waiter*，1926）在香港公映。影片男主角阿多富．文殊（Adolphe Menjou）風流倜儻兼帶點俏皮，薛覺先認為很適合他的表演風格，於是特請編劇家梁金堂將之改編為西裝戲（即時裝粵劇）《白金龍》，並在劇中加入跳舞、魔術、催眠術等趨時的娛樂元素，又以西式現化代的寫實佈景、服裝、化粧和道具包裝舞台，並請來好友鄧芬替他設計唱腔，曲詞新鮮諧趣、通俗易懂，令觀眾耳目一新，大受歡迎，成為將西方戲劇本土化的成功例子。「白金龍」之名原是薛覺先好友簡氏兄弟的南洋煙草公司出品的國產香煙系列，他們希望藉合作推廣國產商品，因此以香煙的名稱為角色和劇名。此劇選曲亦被上海百代唱片公司灌成唱片，1933 年被天一拍成同名粵語片，在各地賣座空前。從此劇可見粵劇、中外電影和唱片的跨媒體文本挪用與創作習慣，又見上海、香港和各地華人的跨地合作和新媒體的跨國發行網絡，還有藝術與商業的互相宣傳的效應，而歌壇新曲也見博取文本之勢。

文人撰曲跟班本曲不同，不以博取觀眾歡心為要，反以抒情、顯其曲雅最賞心，他們的曲大多會引經據典，如王心帆常取蘇曼殊、龔定庵等文學詩詞作素材，以「拼盤」的方式入曲，顧曲周郎最愛聽長曲，謂其有韻味，

《郡主與侍者》在皇后戲院上映時的宣傳刊物（《皇后電影》no.106，一九二七年），此片故事成為創作粵劇、粵語片《白金龍》的藍本。

梆黃和南音曲段最令茶客陶醉。反觀唱片曲，由於三十年代的唱片一面只有約三分鐘，而聽眾又以一般平民為主，喜聽易上口的小曲，因此即使歌壇長曲或粵劇伶人灌唱片，選段或刪減原曲之餘，也會加插小曲，以加快節奏來配合唱片長度的限制和增加銷量。由此可見，博取跨界文本會將藝術或媒體各自的限制和特性帶到其他領域，而為迎合各式各樣的創作需要，創作人或改良或引入不同領域的音樂文化，以提升他們作品的表現力。

東西南北匯聚的音樂圖譜

傳統粵曲、粵劇的創作方式是以撰詞為主，甚少創作新旋律，能創作新旋律的人會被尊稱「生聖人」。唱片業和音樂社的興起，培養了一批能創作

廣東音樂的生聖人，呂文成是其中的佼佼者，一生創作了包括名作《步步高》、《平湖秋月》等200多首粵樂。另一個小曲旋律的「倉庫」是電影歌曲，如《春風得意》的譜子便是《廣州三日屠城記》（1937）〈凱旋歌〉的旋律。加插小曲亦成為粵劇創作潮流，太平劇團的正印花旦譚蘭卿的嗓音嘹亮甜潤，唱小曲特別動聽，馬師曾特在《龍城飛將》作出一次突破性的嘗試，全劇無梆黃，只唱小曲，也不打傳統的大鑼大鼓，只以西洋樂器拍和，可惜當時的觀眾不太接受這樣的安排，但以優美旋律作為主題曲卻成為五十年代的潮流。最懶人（原名歐漢扶）撰曲的〈情僧偷到瀟湘館〉原是歌壇曲，後灌錄成唱片，由名唱家廖了了主唱，大受歡迎。何非凡組非凡響劇團時，請廖為劇務，廖便以此曲作為同名粵劇的主題曲，此劇大受歡迎，也帶起主題曲潮流，最後同名電影也拍成於 1956 年。

引入各地樂器亦是豐富粵藝音樂音色的新元素，薛覺先為配合他從京劇習得的武場戲，率先將京劇的鑼鼓和敲擊法帶進粵劇，而馬師曾則引入雲鑼以豐富粵劇敲擊樂的色彩。除直接引入外，改良北方樂器也是另一種豐富粵樂的方法。為令江南一帶用的二胡更適合演奏歡快的廣東音樂，呂文成將二胡的外弦由絲弦轉成鋼弦，令聲音更甜亮，創製了高胡，使廣東音樂有別於江南音樂的音色。高胡其後也為棚面所用，以豐富粵劇的地方色彩。薛馬因競演西裝劇，加入西方樂器拍和，便更能配合整體西化的氛圍。薛覺先感到傳統粵劇的拍和，低音的部分較缺乏，便引入小提琴來代替二弦，後又感色士風的音色跟鼻音較重的粵語特質相近，便以此代替喉管。馬師曾的太平劇團更同設中西樂棚面，適度地混用中西樂器拍和。薛馬西樂的棚面樂手不少是來自唱片和歌壇的粵樂家，因這些粵樂家也是演奏西樂的高手，可見薛馬的粵劇改革也得跨界人才的配合才能成就。

新媒體協助流傳與留存粵曲、粵劇

歷史的因素讓各地粵藝人才參與粵曲、粵劇城市化的過程，使曲目、劇目變得更多元化，藝人亦吸收各地藝術可取之處完善他們自身的技藝，以吸

引城市觀眾。唱片、有聲電影以及本文未及討論的廣播業等新媒體，更進一步將表演藝術和表演者分離，讓粵曲、粵劇的種種變化更有效地流傳到世界各地的華人聚居地，留存在歷史長河之中，這是以往從未有過的藝術傳播和留存方式，但戰事卻打亂了現代化的進程。戰時大量粵劇名伶離港，演出不多，卻因而造就了歌壇的蓬勃。戰後國內政局不穩，人才再聚香江，跨界的互動和交流得以延續。這個時期唱腔得到最大的發展，但同時粵藝亦朝向滲雜更多北方和歐西的藝術和文化特色，國語時代曲和歐西流行曲也成為時興的撰曲材料，而消費較低的新媒體則更受戰後基層市民歡迎。五十年代中，部分資深藝人如薛覺先、馬師曾和紅線女回國從藝，戰後崛起的紅伶如芳艷芬等亦於五十年代末或息影或減少演出，歌壇則因電台的興起而漸被冷落，再加上更多不同類型的外來娛樂文化令年輕觀眾趨之若鶩，從此粵曲、粵劇也難返當年的盛況。❩

筆者簡介

吳月華，香港浸會大學電影學院博士。香港電影研究者，影評人，《香港電影之父——黎民偉》紀錄片、《光影中的香港》展覽光碟製作編劇，《歌影旅途》、《FreeDee 影話》節目主持。著作包括《60 風尚》（與羅卡等編著）（2012）、《同窗光影——香港電影論文集》（與陳家樂、廖志強編著）（2007）、《邵氏星河圖》展覽特刊（2003）、《五十、六十年代的生活方式——衣食住行》（與羅卡合編）（2001）等。另有文章刊於《中國早期電影研究》（2013）、《華語電影工業：方法與歷史的新探索》（2011）、《香港電影回顧》（2011-2014）、期刊《電影藝術》、《電影欣賞》、《HKinema》、《香港電影資料館通訊》和《香港電影評論學會》等中港台電影書刊、期刊和網頁。

參考資料

1.　《新月留聲機唱片公司刊》第二期，1930 年 9 月。

2.　王心帆著，《星韻心曲》，香港：明報周刊，2006 年。

3.　王心帆著，「歌壇怪談」專欄。

4.　何建青著，〈粵劇唱詞、劇本略説〉，載劉靖之、冼玉儀編，《粵劇研討會論文集》，香港：香港大學亞洲研究中心、三聯書店（香港）有限公司，1995 年。

5.　吳炯堅、吳卓筠編著，《粵劇大師馬師曾》，廣州：廣東人民出版社，2005 年。

6.　吳庭璋著，《粵劇大師薛覺先》，廣州：廣東人民出版社，2006 年。

7.　胡振著，《廣東戲劇史（紅伶篇之一）》，香港：科華圖書出版公司，1999 年。

8.　胡振著，《廣東戲劇史（紅伶篇之六）》，香港：科華圖書出版公司，2003 年。

9.　香港電影資料館：《李願聞訪問》，1994 年 11 月 15 日。

10.　容世誠著，《粵韻留聲：唱片工業與廣東曲藝（1903-1953）》，香港：天地圖書有限公司，2006 年。

11.　張成珊著，《湯曉丹評傳》，福建：海峽文藝出版社，1990 年。

12. 陳守仁著，《唐滌生創作傳奇》，香港：匯智出版有限公司，2016 年。

13. 陳守仁著，《粵曲的學和唱：王粵生粵曲教程（第三版）》，香港：香港中文大學音樂系粵劇研究計劃，2007 年。

14. 童仁著，〈睇白金龍送白金龍〉，《澳門日報》2011 年 8 月 19 日，頁 D02。

15. 黃兆漢著，〈二三十年代的粵劇劇本〉，載《粵劇研討會論文集》。

16. 黃志華著，〈十三不詳？——從十三首粵語電影原創歌曲看早期粵語流行曲的發展〉，載馮應謙著，《歌潮 · 汐韻：香港粵語流行曲的發展》，香港：次文化有限公司，2009 年。

17. 黃志華著，《呂文成與粵曲、粵語流行曲》，香港：匯智出版有限公司，2012 年。

18. 廣東粵劇院著，《粵劇藝術大師馬師曾百年誕辰紀念文集》，北京：中國戲劇出版社，2000 年。

19. 鄭偉滔編著，《粵樂遺風：老唱片資料彙編》，香港：中文大學出版社，2009 年。

20. 魯金著，《粵曲歌壇話滄桑》，香港：三聯書店（香港）有限公司，1994 年。

21. 黎鍵著，《香港粵劇敘論》，香港：三聯書店（香港）有限公司，2010 年。

22. 黎鍵著，《粵調 · 樂與曲》，香港：懿津出版企劃公司，2007 年。

23. 黎鍵編著，《香港粵劇口述史》，香港：三聯書店（香港）有限公司，1993 年。

24. 賴伯疆著，《薛覺先藝苑春秋》，上海：上海文藝出版社，1993 年。

25. 錢大叔、馬國彥編，《新月留聲機唱片公司十週年紀念特刊》，1936 年 8 月。

26. 謝燕編著，《廣州三日屠城記》，香港：H. M. Ou，2015 年。

1930-1959 年間
香港廣播音樂管見

文｜王爽

根植於殖民文化的語境中，二十世紀香港的文化面貌複雜而多變。廣播音樂也在此期間塑成，並作為香港音樂發展的重要元素，建構了不同歷史時期的聲音形態。自 1928 年政府廣播正式在香港啟動以來，廣播就成為播送新聞、音樂、宗教、教育以及英文廣播節目的載體，既是重要的資訊來源，也是文化傳播的主要渠道。在各類節目中，廣播音樂節目是三十至五十年代香港音樂傳播唯一的電子媒介，不僅在所有廣播節目中所佔比重最大，同時也展示了殖民地廣播多樣化的音樂圖景。香港與歐美音樂，本地與中原唱片，傳統與現代歌曲在特定時期同時並存，因此具有極為重要的研究價值。從歷史角度來看，香港廣播音樂這塊多元化境地在不同的時代框架下不斷變化。廣播音樂文化與社會歷史發展有著緊密的關係，能夠在有形無形間反映出殖民地當年的文化格局，以及殖民政府在不同時期的文化政策。

本文將以歷史發展脈絡為順序，以大量極為珍貴的原始材料為佐證，描繪從二十世紀三十至五十年代香港廣播音樂動態變化的輪廓。通過分析廣播音樂節目在各歷史時期所具有的內容特質與功能特徵，藉此思考香港音樂的社會發展歷程。

1928 至 1937 年的香港音樂廣播節目

自 1928 年 6 月,香港電台以 GOW 為呼號(即電台的識別編號),每晚 9 至 11 時廣播,電台廣播由此誕生,亦標誌著香港公營廣播服務的開端。1929 年 2 月 1 日起,電台呼號改為 ZBW,並已具備基本的電台廣播功能:資訊、教育及娛樂。[1] 廣播委員會的初步構想是「中西節目兼備,照顧華洋族群的需要,轉播音樂會、戲曲,有新聞與體育消息、各類題材的短講」。[2] 但總體來講,香港電台成立初期的主要聽眾是英籍人士。值得提出的是,民眾要申領收音機牌照,才可收聽電台節目。從昔日報刊所刊登的節目表來看,音樂節目多於資訊類的播出,而西樂節目則要多於中樂。中文廣播主要以資訊性為主,中樂音樂節目則主要是轉播戲院粵劇,同時有音樂團體到台演奏,亦有播放唱片,音樂類型均為當時社會流行的粵曲粵樂。由 1933 年起,隨著另一台發射機的增加,中、英文節目分開不同發射台進行廣播。與此同時,隨著越來越多內地人南來香港,電台節目也首次做出相應調整。在粵語新聞的基礎上,國語以及潮語新聞的播放得以增加。此外,每日亦增設了半小時京曲和時代曲節目。[3]

雖然當時音樂是電台廣播的主要節目,但電台並沒有自己的唱片儲備,而是有賴於唱片公司或經銷商提供唱片,如曾福琴行(Tsang Fook Music Co.)、謀得利洋行(Moutrie and Co.)等,以確保音樂節目得以持續。而自 1931 年開始,也有聽眾向電台提供唱片。也正因如此,每日播放的音樂類型並沒有嚴格或統一的標準及規劃,可以說較為隨機。大致來講,中樂節目主要播出粵曲唱片,而西樂節目的種類則更為多姿。古典音樂中除協奏曲、奏鳴曲以外,歌劇作品也較為常見。此外,輕歌劇也是三十年代廣播中的一道景致。1924 和 1930 年香港愛樂社演出時曾大受歡迎的 *Yeomen of the Guard* 便是電台時常選取的作品。

電台開播初期,西樂節目以古典音樂為主流。然而,隨著三十年代末駐港英軍數量的增加,廣播節目隨之調整,古典音樂比例有所下降,音樂類型

RADIO CONCERT.

LAST NIGHT'S STUDIO INAUGURATION.

The inaugural concert was broadcast last night from the studio recently completed in connexion with ZBW, the Government broadcasting station. The concert marked the beginning of the work of the committee recently appointed by the Government, and was preceded by an address from H. E. the Officer Administering the Government. The studio is located in the Post Office building, being connected by land-line with the transmitting station on the Peak, and has adjoining it a waiting room for artistes and an engineer's control room.

On arriving at the Post Office, H. E. the Officer Administering the Government, the Hon. Mr. W. T. Southern, C.M.G., who was accompanied by Capt. P. C. Perfect, A.D.C., was received by Mr. N. L. Smith (chairman of the broadcasting committee), the Hon. Mr. J. P. Braga (chairman of the publicity sub-committee) and the Hon. Mr. W. E. L. Shenton. His Excellency was escorted to the waiting room and members of the committee and Mrs. Younghusband, programme secretary, were introduced.

After the formal introductions were completed, His Excellency was conducted round the studio by Mr. N. L. Smith, Mr. L. R. King and Mr. R. Sutherland, who performed the duties of announcer, in the course of which Mr. H. R. Sequeira, director of the Aloha Serenaders, who contributed three items to the programme, was introduced.

Mr. Southern's Address.

Afterwards His Excellency delivered the following speech before the transmitter:—

Good Evening, everybody!

It was a very great pleasure to me to be able to accept the invitation of the Broadcasting Committee to say a few words on the occasion of the first organized concert to be broadcast from the new studio, and it is perhaps right that I should explain what has been the policy of the Government of Hongkong in this important matter. After various ex-

《德臣報》報導了 ZBW 在一九二九年十月八日的正式啟播儀式

也日趨多元化。更具趣味的是，英倫的流行音樂文化與古典音樂的多元混合，使得西樂節目聲色各異。例如，三十年代時常在廣播中響起的爵士舞曲（dance-band）音樂便可以恰如其分地詮釋這種現象。爵士舞曲是二十至三十年代盛行於英國的音樂類型，極具時代文化標籤的意義。其中，Jack Hylton 樂隊作為該樂種的代表，擁有大量經典爵士舞曲作品。這類流行樂節目同步於英國的文化生態，可以清楚地看到英國人的審美趣味、文化價值在殖民地的綿延。

除了播放唱片外，電台直播演出也開始起步並有所發展。最初在電台演奏

的，是一支名為「The Aloha Serenaders」（Aloha 小夜曲）的弦樂團體。早在 1926 年左右，小夜曲因其旋律悠揚柔和，風行於香港義勇軍團（The Hong Kong Volunteer Defence Corps，簡稱 HKVDC）及其他駐港軍隊。在 1938 年，ZBW 成立 10 週年之際，電台撰文回望開台初時的場景：「那時連冷氣都缺乏，在托盤中放置一大塊冰來降溫，並為演奏者提供咖啡、三文治及飲品。當年來電台演出的演奏者與工作人員合作極為融洽，過程也充滿歡樂。也正是這種溫馨的環境，使演奏者可以發揮自如。」[4] 僅 1930 年，就有多位音樂家在電台進行直播演出。其中不乏已頗具名氣的音樂家，如 1921 年由上海來港的立陶宛鋼琴家夏利柯（Harry Ore），以及在 1929 年 10 月慶祝播音室啟用時進行直播演出的男高音 Li Chor-Chi。其他活躍於電台直播間的音樂家還包括小提琴家 Derenevsky、女高音 R. Sanger、男高音 H. G. Anniss、女低音 F. Portallion 等。

廣播作為大眾媒介，通過現場轉播的方式對當時香港的音樂活動起到了推波助瀾的作用。這類節目也成為音樂廣播的重要組成部分。電台所轉播的節目涵蓋廣泛，包括音樂會、戲劇、宗教音樂等活動。不僅有轉播皇后戲院等專業表演場所的西樂節目，還有以其他形式舉辦的文化活動。1930 年 7 月 5 日，露天音樂會首次經電台進行轉播。當晚 9 時 15 分，音樂會在九龍足球會開始舉行，Portallion、Railey、McLeod 夫婦等一票知名音樂家與香港弦樂團（Hong Kong String Orchestra）一同共襄盛舉。[5] 此外，例如 1930 年 12 月 4 日，歌唱家 Sanger 在梅夫人婦女會舉辦的國際歌唱音樂會，以及 1930 年 8 月 8 日，由香港義勇軍團主辦的一場「逍遙音樂會」（Promenade Concert）。另外，每星期六聖約翰座堂的管風琴演奏也是電台轉播的重要內容。除西樂及宗教音樂之外，電台還於每星期二晚轉播高陞劇院的中樂演出。因為廣播節目委員會委員 H. Lowcock 認為，「轉播中國戲曲會是非常受歡迎的節目。」[6]

音樂節目於廣播聽眾而言並不是可有可無，除了播放供聽眾欣賞的音樂以外，也不乏與社交娛樂存在緊密聯繫的節目，並已然成為日常生活的重要

元素。每星期六晚播放的「跳舞音樂」（dance programme）便是如此。節目會在公眾場所轉播，其意在「讓市民大眾可以享受廉宜的舞會」。[7]

不同的音樂類型與風格豐富了廣播音樂的輪廓，日益多樣化的節目種類也致力於此。隨著電台日益成熟，各種直播音樂會、戲劇、講座等節目紛至沓來。在提供娛樂節目的同時，ZBW 電台仍不忘發揮其教育的功能。1930 年 7 月 16 日晚，小提琴家 Cyril Bartlett 於電台進行首次音樂講座。此後每星期三晚 8 點 40 分，Bartlett 都會通過電台進行為時 20 分鐘的音樂講座，現場會有鋼琴伴奏。早在三年前，Sir Walford 在英國 BBC 廣播進行的音樂講座已大肆風靡，他將節目命名為《音樂與普通聽眾》（*Music and the Ordinary Listener*）。而 Bartlett 三年後在香港開播的講座微妙地延續了 Walford 的節目形式，但饒有意味的是，Bartlett 的節目名改為《眾人音樂》（*Music for All Brows*）。[8] 單從節目名稱可知，Bartlett 並不僅限於講授音樂基礎，而是為以西方人為主的香港聽眾傳播音樂知識。這一嘗試雖然僅持續到 9 月，之後就被有關園藝學的講座節目所取代，但這標誌著電台將教育性的音樂節目定為一種恆常機制的願望與嘗試。

步入 1931 年，即電台開播的第三年，音樂節目醞釀著一些頗為有趣的變化。首先，在編排方面越發趨於專業化和系統化。從每天的節目安排來看，此時的音樂節目更為系統地被劃分為樂隊類、音樂會、歌劇、管弦樂、管風琴、電影音樂等不同類別，分佈在各個時段播出。按類型劃分的節目編排使每個播出時段的主題與音樂特色更加顯著，與開播初時的隨機編排恰成對比。除此之外，這一年還見證了中西節目的消長。根據 1931 年 2 月 6 日《士蔑西報》刊登的「一月轉播報告」，該月廣播總時數達 272 小時，其中 157 小時為歐西節目，115 小時播放中文節目，兩者比例分別為 57.72% 及 42.28%。全月所轉播的特別節目為：2 場體育賽事；9 場舞蹈節目；5 場西樂電台音樂會；10 場中樂電台音樂會；13 場歐西音樂會轉播；5 場中樂轉播；1 場莎士比亞作品朗讀；1 場歐西講座；2 場中文講座；4 場歐西兒童節目；4 場中文兒童節目。當月 116 個新牌照得以發放。[9] 自年初起，電

台便開始用此種方式對每月節目內容進行分析、統計與總結，使電台方向性的調整一目了然。從報告可以看到，中樂電台音樂會節目陡然增多，超越了西樂電台音樂會。在一整年中，民間音樂社也掀起了在電台的「特備中樂節目」（電台現場演奏）中表演社會流行的粵曲的熱潮，平均每月於電台演出的次數能夠達到五至六場，與西樂電台音樂會數量相當。此外，中樂唱片節目的播放時間也有所增加。

音樂廣播出現如此頗具意味的變化，誠然與聽眾對中樂節目的需求以及電台的重視密不可分。《工商日報》在 1930 年 10 月 31 日曾登出政府提出的五項改善節目的辦法，並以此徵求民意。「發出該通告後，各住戶對於各項均有詳細答覆，已函覆者，有主張增加中樂，並獻議今後轉攝戲劇應至完場止，並有主張延長播音事件。」[10]1931 年，播音台還提出了拓展音樂節目範疇的方案。據《工商日報》2 月 28 日報道，電台在 27 日曾「播發國音唱片，約一小時，已博得全港大江南北說普通話的華僑歡迎，查該項唱片，係由世界公司送往發放，該公司可謂深明社會心理矣，本港往往全以粵曲而代表中樂，實在不能滿各省旅港華僑之歡迎，今世界公司明夫此義，希望今後每一星期有二次國音唱片發放，俾各省僑胞，得以娛樂。連日天氣清朗，本港收音機，每晚均可收京、浙、日、菲、瀋陽大連等處播

音，且非常清朗，如前天晚上（廿五日）日本、台灣，分台轉播在京發播
之北平唱片、菲島岷呢喇酒店發播日本歌曲，南京中央黨部廣播無線電台
發播粵曲『口多多』，足見播音台性質，絕無只播當地歌曲，所以希望於
本港播音台，應注意及國音傳播也。」[11] 為使中文節目服務更為專門化，
以 ZEK 為呼號的中文台於 1934 年設立，中英文從而分途廣播。而據當時
報刊報道，衛仲樂等著名中樂演奏家在香港婦女救濟兵災會的邀請下，於
1938 年 8 月來港進行義演，所得款項皆賑濟華南災民，ZBW 轉播了此項
盛事。[12] 由此可見，政府並沒有忽視少數聽眾群體——華裔居民的喜好，
並善於通過民意調查的方式來改進電台節目，協調和平衡各類聽眾的需求。

綜觀三十年代，西樂節目在播出時間方面的優勢不言而喻，但電台對中樂
的重視也十分鮮明。從唱片欣賞到宗教音樂，從跳舞節目到音樂講座，電
台英文節目的類型印證了一點：文化生活始終是居港西方人心中的重地。
而在另一方面，作為主要中文節目的粵曲則為中樂廣播節目定下了「通俗
文化」的基調，與西樂節目在本質上產生了不可逾越的斷層。見微知著，
可見政府對於殖民地的文化藝術事業態度漠然，既無意將具有高尚品味的
文化向殖民地的普羅大眾推廣，同時也不禁止中樂傳播，相反還積極轉播
具有重要意義的中樂演出。

日佔時期的音樂廣播

1941 年 12 月 8 日，日軍侵略香港。同年聖誕節，香港淪陷。此時，歌壇
以外的文化活動全部停止，電台也由此停播。[13] 但需要指出的是，日本深
諳電台作為國家宣傳機器的重要性。佔領數月後，官方的《南華日報》連
續登載有關「戰時德國收音統治」的文章，並指出，近代戰爭不單是使用
軍事的武器戰，還應使用影響國民精神的某些特種手段，其當中的一種，
便是無線電。[14] 日軍稍作安頓之後，便著手展開必要的駐軍宣傳，並通過
節目來進行軟性的政治宣傳。1942 年初，日軍的「香港佔領地總督部」
重新開始廣播，並在中環告羅士打大廈八樓成立「香港放送局」，台號為

放送聽取許可之證

（第 386 號）　　　　部督總地領占港香

JPHA，漢字原意為「香島放送周」，日間播放由正午 12 時至下午 2 時，晚間由 6 時至 11 時。[15] 日佔時期，政府對言論和資訊進行了嚴格的控制。因盟軍廣播渠道的資訊受到管制，收聽「放送局」的廣播遂成為了市民僅有的消閒活動。[16]

觀察放送局節目安排的策略，會發覺其在製作廣播節目時以「大東亞共榮」思想為核心，政治宣傳的意圖不言自明。在《新香港の建設》（新香港之建設）一書中，香港佔領地總督部就文化政策進行報告，著力指出對大東亞民族協力思想進行培養的必要性。[17] 放送局自開始廣播以來，每日用普通話、廣東話、日語、英語、印度語播報新聞。除了帶有宣傳性質的新聞節目，作為另一主要的播放內容，音樂節目也在這一策略的輻射之下，劃分為粵曲唱片、國語唱片、日語唱片以及印度語唱片節目，並以此將受眾劃出分野，針對日本人、西方人、中國南方人及北方人作「分眾」處理。[18]

放送局並未在此層面上止步，而是在音樂節目的內容上找到了政治宣傳的著力點。在日間及夜間節目中，日本音樂以多種表演形式得以呈現。就音樂的內容與體裁而言，清晰地傳達出教化與宣傳的意圖。《音樂合奏狂歡》作為晚間音樂節目，通常會涵蓋兩至三首日本音樂。有意味的是，在正式

的音樂節目開始之前，通常會有一段「日本語軍事發表」作為《音樂合奏狂歡》的例行開篇。曾播放過的作品有宮內省雅樂部演奏的雅樂，以及大東亞共榮思想更為凸顯的作品，例如合唱曲《起來吧東亞》，並伴有箏曲家久本玄智的箏演奏。[19] 由於日本箏在演奏技法、作品風格、演出形式等方面自成一統，具有濃厚的民族色彩。從《起來吧東亞》的曲名及表演形式可看出，其內核正是民族驕傲與對日本文化的宣傳。

放送局還編排了豐富的轉播節目，直接放送東京舞台的各類演出。例如新橋演舞場所上演的真山青果作品《元祿忠臣藏》、音樂合奏《鳳舞》等。值得一提的是該時期以戰爭體裁為藍本的藝術創作。例如，放送局曾轉播東京舞台劇《航空隊中兵員》；1942 年 3 月 16 日晚上 8 點，放送局在轉播東京「軍事發表」之後，便轉播了講述戰爭故事的傳統戲曲「浪花節」（以三味線伴奏的傳統說唱戲曲）的《母性進軍歌》，由壽壽木米若演唱。這些打上政治宣傳烙印的音樂節目，折射了日佔時期政府鼓吹戰爭及忠貞愛國的統治政策。

在「大東亞共榮圈」的構想中，日本宣傳的要旨是「將亞洲人從殖民政權下解放出來」。因此戲曲、時代曲等的中樂節目，雖不直接具有戰時的文化宣傳使命，但為了弘揚「解放大東亞」的思想，在戰時並未隱沒。通過當年報刊記載，我們可以看到高陞劇院的粵劇演出仍通過放送局被轉播。[20] 然而，中國音樂的廣播節目形式並無推陳出新，播放唱片成為每日的慣常。節目主要包括潮福曲、北曲、時代曲、粵曲、京曲及跳舞音樂，且選用的唱片大多為沒有政治色彩的歌曲、戲曲及器樂合奏曲。1942 年 3 月 5 日，《南華日報》刊登了有關放送局業務改善的文章，提出增加廣播時間、轉播粵曲表演等措施，並指出「放送局之任務視乎聽眾需求而改進」。[21] 同年 3 月 12 日，放送局又發出《播音放送局快恢復音樂團體特奏節目》的通告，指出廣播開播以來節目尚稱豐富，業務亦由是蒸蒸日上，「但對於音樂團體到局演奏，尚付闕如，頗引以為憾。現擬力謀恢復此一項節目，以娛樂聽眾。」[22] 儘管如此，娛樂節目總體而言仍顯得欠缺生機。

戰後至四十年代末的音樂廣播

香港光復之後,百廢待舉。經歷淪陷之後,廣播事業仍處於動盪。戰後初時,轉播來自澳洲廣播委員會(Australian Broadcasting Commission)的節目成為 ZBW 的強力支撐,如貝多芬、德伏扎克、布拉姆斯等古典作品,但中文節目尚缺。值得一提的是,ZBW 在戰後對中英文節目的恢復與重建甚為快捷。1945 年 9 月 7 日,即戰後不足一個月,香港廣播委員會主席 Mr. E. I. Wynne-Jones 宣佈,預計自下週起將恢復中英文節目分台廣播。[23] 自戰後電台恢復以來,廣播工作僅以少量的經費維持。在每日眾多的英國轉播節目表中,一部分西樂節目來自英國全國勞軍演出協會「ENSA」(Entertainments National Service Association)。而就本地的電台演奏節目而言,則多為短時間的音樂表演,大部分僅在半小時以內。

儘管維持電台的資金相對薄弱,但因中文節目在戰前已有良好基礎,所以 ZEK 電台的戰後重建得以順利進行。中樂唱片節目無疑仍為中堅,音樂類型以粵曲、時代曲、京曲、跳舞音樂為主,時而也有潮州音樂唱片、音樂唱片(器樂曲)節目。由此可見,戰後來港避難的華人對音樂有著多元化的渴求。另外,據戰後在電台播報國語新聞及播放音樂的詹吳範羣女士回憶,「當時有特備節目,是預先約期,上電台做節目的包括社團粵曲及話劇節目。粵語話劇有前鋒,白雪劇社,每月輪流演出。」[24] 而隨著南下藝術家的增多以及聽眾文化背景的多樣化,此時的電台演出已不再僅限於指

涉嶺南文化的粵曲表演，而是增設了平劇、口琴等節目以豐富電台音樂會的種類。此時，中文電台與英文電台的微妙連繫也頗為值得注意。中文台打破了與英文台完全分割的狀態，會在特定的時段轉播英國的廣播節目以及 ZBW 的節目。此後，西樂節目便不再是英文台的專屬。

1948 年 8 月，ZBW 和 ZEK 電台呼號被取消，而以「香港廣播電台」（Radio Hong Kong）正式命名，並迎來了 20 週年台慶。[25] 相得益彰的是，有線廣播於 1949 年開始在香港登陸，開創先河的是英國公司 Rediffusion（麗的呼聲）。當年 3 月，麗的在香港啟播。在《華僑日報》1 月 6 日對麗的的介紹中，做了如是描寫：「每日播送時間是由上午七時至午夜，分中西兩個節目同時播送，該社自備有中西音樂隊及聘音樂家擔任播音，中西文節目每日除各種最新唱片外尚有其他節目。」[26] 與香港電台的免費廣播不同，麗的呼聲以收費的形式提供廣播服務，聽眾「繳費不多，只每月收費九元，安裝費二十五元，每戶免費借用擴音器一座，所用電流及一切修理費，不用另繳。」[27] 以是觀之，麗的呼聲廣播的核心特徵是提供多樣化、高質量的節目，並以相對較低的費用以求吸引更多用戶。由於節目吸引，宣傳得力，加之民間的強烈需求，麗的呼聲在建立後迅速發展。開辦的首年，用戶數已接近三萬。[28] 自此，香港的廣播事業進入一個走大眾娛樂路線的新階段。

五十年代的音樂廣播

五十年代，「香港是大陸南來學者與文人的避難所，也是左右政治勢力的角力場，港府在此中採取平衡政策，只要不涉及有實質行為後果的暴力煽動，便盡量保障各方的言論與結社自由。」[29] 在這一時段，香港電台在架構方面發生了微妙的轉型，而不可否認，此次戰後轉型也有著深刻的政治意義。據陳雲查考，「一九五一年四月，香港電台的管理權由郵政總監移交至公共關係主任（Public Relations Officer）手上，象徵電台由負責資訊審查與管制的官員移交到負責文化及政治宣傳的官員手上。」[30] 誠然，轉型背後的政治顧慮也可從已解密的殖民地機密文書中得到證實。「一九五〇

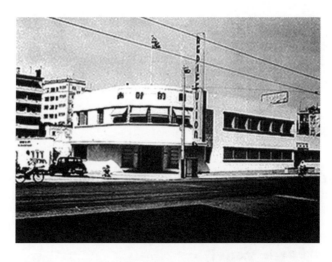

一九四九年開台的麗的呼聲灣仔原址（上）和現貌（下）

年十一月九日，香港電台台長經郵政總監轉達輔政司（Colonial Secretary，
亦稱布政司）陳情，謂戰後中國內地的形勢嚴峻，香港乃英國利益之前哨
陣地，務必加強官方之廣播服務頻率，以宣傳西方世界的觀點。」[31] 無庸
置疑，西洋潮流在五十年代進一步滲入平民生活。香港電台的英文廣播是
西方音樂的主要傳播平台，中文廣播的音樂節目雖以中國音樂為主，但西
樂節目也有一定比重。當時的香港電台中文節目不僅延續了四十年代末播
放西樂名曲的節目形式，還經常選取西方電影名曲進行播出，並由業內專
家主持介紹歐西音樂，擔任香港聖樂院《樂友》月刊特約撰稿的老慕賢便
是其中之一。然而值得提出的是，雖然中文廣播為華人聽眾提供了一定的

麗的呼聲的徵訂廣告

西樂節目，但隨著欣賞古典音樂在華人群體中漸成氣候，英文廣播也開始擁有大量華人聽眾。[32] 以西方音樂為主要傳播內容的英文台，無疑以西方受眾為主體；而華人聽眾的加入打破了這一元的僵局，也暗示了華人對古典音樂的喜好與需求。由此，可窺見五十年代華人與西樂之間微妙的關係。

與此同時，新的廣播政策在中樂音樂節目編排中得以映射。英國作為首批承認中華人民共和國的歐洲重要國家，1950 年 1 月承認新中國。為了不破壞華人與政府之間的互相信任，亦為避免港台創意枯竭，因此當時電台並沒有全面查禁中國文化題材。相應地，時任廣播處長布祿士（D. E. Brooks）

在節目安排與審查方面的策略也做出調整。在向英國（署理）國防大臣杜德（Alastair Todd）進行廣播政策匯報時，布祿士表示，在處理中國文化的懷舊題材，例如唱片的舊民謠時，主張「檢查必須『輕描淡寫』（imposed with a very light hand）」[33]，以實施平實的廣播宣傳政策，並直接外化為香港電台對節目型態饒有意味的設計。在五十年代多元的背景下，政府年報中所記載的史實，勾勒出電台中文與英文節目的兩大脈絡，清晰可見二者平分秋色的時長比例。以 1954 至 1955 年為例，全年播放時長首當其衝的是中文節目中的粵曲音樂節目，高達當年節目總量的 27.71%，其次是英文節目中的輕音樂節目，佔全年節目總量的 23.68%。[34] 1959 年的另一節目安排也具有深層意義。當年 10 月 31 日，香港電台就曾舉辦甚為隆重的「中國歌樂欣賞會」，並形成了約 1,000 位聽眾匯聚伊利沙伯中學出席活動的盛況。不僅上演了大型中樂合奏，並有盧家熾等名家同台較技，節目囊括廣東音樂及中國名曲，聽眾反應極為熱烈。僅一週後，香港電台再次主辦以中國現代作品為主題的「中國現代音樂作品演唱會」，節目包括藝術歌曲、民歌及器樂曲等類型。演出者不乏夏利柯、周宏俊等音樂家，還有林聲翕指揮的合唱團。[35] 可以發現，香港電台注重華人觀眾的取向，尤其保持對中樂的重視。因此，五十年代香港廣播傳媒中，中樂與西樂分庭抗禮的格局逐漸形成。

此外，當時電台並不查禁懷舊的、本地民眾所熟悉的音樂，致使香港電台常播放的唱片與四十年代後期的節目並無太大差異，主要分為時代曲、潮曲、粵曲、平劇、京曲等類別。頻繁出現於節目中的表演者及作品，參閱下表就可略窺其輪廓：

節目類型	表演者	作品
時代曲唱片	姚莉、周璇、方逸華、梁萍、白光等	《夫妻相罵》、《永遠的微笑》、《信不信由你》、《我要你的愛》、《莫負青春》等
粵曲唱片	徐柳仙、呂文成、小明星、譚蘭卿、馬師曾、半日安、上海妹、任劍輝、白雪仙、陳艷儂等	《前程萬里》、《秋墳》、《陌路蕭郎》、《露滴牡丹開》、《情僧》等
京曲唱片	梅蘭芳、程硯秋等	《四郎探母》、《打漁殺家》、《三娘教子》等

作為民間的主流娛樂，粵曲仍是電台在五十年代不可或缺的元素，且發展極為興旺。粵曲節目不僅在 1954 年位居全年所有節目榜首，也連續成為中樂節目中播放最多的樂種，連年高居中文廣播節目首位。[36] 五十年代初期，香港電台的粵曲節目主要通過轉播演出和播放唱片。然而，除上述經常播出的作品以外，也有電台直播演奏。這段時期在電台演出的粵曲包括活躍於三十年代的音樂社團，如凌風音樂部、藝林音樂團、南華體育會中樂部等，也有其他社團組織的曲藝社，如清韻業餘音樂研究社、京華業餘歌唱家、中古業餘雅玩社等。自五十年代中期開始，則有粵劇老倌現場演唱名曲，由粵樂名家盧家熾任音樂領導，組織負責拍和的樂隊。

除香港電台自行製作的粵曲節目以外，電台還轉播四間戲院即普慶、高陞、中央及太平上演的大戲。1950 年中轉播的多部大戲均是十分叫座的精品，同年 2 月電台曾轉播錦添花劇團上演的《慾海雙癡》，該劇由粵劇編劇家

唐滌生所創作，陳錦棠、芳艷芬等主演，劇場演出非常轟動。同年 3 月，
香港電台轉播該劇團另一部大戲《董小宛》，曾使觀眾「欲罷不能」。[37]
這部戲被譽為「唐滌生一部賞心代表傑作，芳艷芬為新粵劇的貢獻品」，據
稱其「偉大處不減國片《清宮秘史》，哀艷處勝過任何一部宮幃悲劇」。[38]
在演出獲得了場場滿座後，觀眾向戲院來函要求繼續上演，極為轟動。可
見香港電台致力於與文化市場保持同步，並善於配合觀眾的喜好挑選與編
排節目。然而直至 1954 年 7 月，四間戲院與電台在轉播條件方面洽談出現
分歧，因此停止了對大戲的轉播。[39]

電台作為一個玲瓏而極具傳播力度的表演場所，除推廣粵曲以外，還並重
其他類型的音樂表演。從節目比例來看，僅次於粵曲節目的，便是時代曲。
檢視時代曲的特備節目，尹淑賢、王瑛、曾綺萍、柔雲、梁萍、姚敏、姚
莉的頻繁出演，可折射這一時期聽眾的喜好。此外，張漢民的藝術歌詠，
陳漢光的古箏，李重民的京曲，劉牧的口琴等其他類型的音樂表演，也拓

寬了電台演出的範圍。自五十年代中期以後，樂器演奏節目的風格與形式
更為多元。由呂文成領導，何大傻、李鷹揚呈現的二胡、琵琶、揚琴合奏
並不鮮見。口琴節目也逐漸開始汲取外國元素，以口琴演繹探戈等音樂風
格漸入人心。

在以上的描述中，各類型中樂間彼此相得的形態已得以展示。在五十年代
香港電台英文台的發展中，貫穿於西樂節目的歷史信息也極為豐富。其
中一個頗為明顯的特徵是增強了與聽眾的互動。由 Yvonne Charter 主持的
Music Lovers' Hours（音樂愛好者時間）節目，是一檔以觀眾訴求為核心的
古典音樂點播節目。此外，五十年代電台音樂的另一特徵體現在播出音樂
流派的廣泛。在選取的唱片中，不僅有古典音樂，還有流行樂、爵士樂等，
地區也不只限於歐洲，拉美音樂、夏威夷音樂等世界音樂形態也時常出現。

從主持人到現場演奏者，此時的香港電台可謂是名家匯集。值得一提的是，
他們中的眾多成員與成立於 1947 年的中英管弦樂團有著千絲萬縷的聯繫。
鋼琴家杜蘭夫人（Elizabeth Drown）便為其中之一。在電台內，她既負責古
典音樂部的工作，主持 Thursday Serenade（星期四小夜曲）等節目，亦擔任
了大多數電台音樂會的鋼琴伴奏；同時，她作為西方人音樂圈中的熱心人
士，還曾致力於中英樂團的籌組工作。另一位梅雅麗（Moya Rea）也是於香
港電台極為重要的人物。作為中英樂團骨幹樂師的梅雅麗，也時常為眾多
本地音樂家在電台演出作鋼琴伴奏。

作為最為重要的大眾媒介之一，電台廣播也十分注重音樂節目的教育意義。
1951 年第三屆香港校際音樂節來臨之際，杜蘭夫人製作了一檔特別節目，
旨在為學生提供相關作品的演奏家版本，使學生與這些演奏典範有所接觸。
無獨有偶，電台另一個頗有趣味的互動式節目名為 Let's Make an Opera（讓
我們製作歌劇），是一檔由青年人參與的節目。本著「調動主動參與」的
理念，節目製作人鼓勵熱愛歌劇的青年人自行選擇故事素材，設計場景及
排練，極具挑戰性。通過電台講音樂的不僅有專業音樂家，還有不遺餘力

推廣古典音樂的音樂愛好者。賴詒恩神父（Thomas Ryan）便是其中之一，常以深入淺出的系列講座普及音樂知識。[40]1957 年 5 月期間，他以系列講座的形式貫穿了巴洛克時期到二十世紀，講述西方音樂史。[41]

結語

在殖民背景下，三十至五十年代香港的文化面貌十分複雜與多變。在歷史環境的變化更迭中，香港廣播音樂這塊多元化境地的複雜多義是本文試圖探究之所在。媒體是社會資訊的傳輸媒介，更是促使文化成長的沃土。廣播中的音樂與歷史的發展同一脈絡，不同時代下各種類型音樂的消長更可謂是社會變遷的直觀鏡像，勝過任何一部濃墨重彩的書寫。廣播音樂雖是作為歷史一瞬，但賴以舊日的報刊、檔案文件以及口述史，方可生動地向今人呈現，重塑一段被人所忽視的歷史。

筆者簡介

王爽，香港大學音樂學博士，現為香港大學中文學院講師。研究範圍包括中國音樂及文化、電影音樂、音樂與媒體等，已有多篇論文發表於國內外學術期刊。同時，她亦精於古箏演奏，曾於香港大會堂舉辦個人獨奏音樂會。

註釋

1.　陳雲著，《一起廣播的日子——香港電台八十年》，香港：明報出版社有限公司，2009 年，頁 19。

2.　引自李少媚著，〈從 1928 年說起——啟動香港聲音廣播的幕後英雄〉，載於《傳媒透視》2013 年 9 月號，頁 7。

3.　香港電台著，《從一九二八年說起——香港廣播七十五年專輯》，香港：香港電台，2003 年，頁 6。

4.　《孖剌西報》1938 年 6 月 27 日。

5.　《中國郵報》1930 年 6 月 25 日。

6.　引自李少媚著，〈從 1928 年說起——新任港督貝璐就職禮直播告吹〉，載於《傳媒透視》2013 年 11 月號，頁 17。

7.　引自李少媚著，〈從 1928 年說起——香港廣播服務何時啟動？〉，載於《傳媒透視》2013 年 7 月號，頁 6。

8.　《士蔑西報》1930 年 7 月 15 日。

9.　同上，1931 年 2 月 6 日。

10.　《工商日報》1930 年 10 月 31 日。

11.　同上，1931 年 2 月 28 日。

12.　《士蔑西報》1938 年 7 月 28 日。

13.　見劉靖之著，〈早年香港的音樂教育、活動與創作〉，載於朱瑞冰編，《香港音樂發展概論》，香港：三聯書店（香港）有限公司，1999 年，頁 16-17。

14.　《南華日報》1942 年 3 月 23 日。

15.　陳雲著，《一起廣播的日子——香港電台八十年》，香港：明報出版社有限公司，2009 年，頁 21。

16.　周家建著，《濁世消磨——日治時期香港人的休閒生活》，香港：中華書局（香港）有限公司，2015 年，頁 178-179。

17. 香港佔領地總督部著，《新香港の建設》，1942 年，頁 13。

18. 香港電台與香港歷史博物館合辦《香港廣播七十五年》，http://www.
 rthk.org.hk/broadcast75/gallery.htm

19. 《南華日報》1942 年 3 月 6 日、1942 年 3 月 8 日。

20. 《華僑日報》1944 年 1 月 23 日。

21. 《南華日報》1942 年 3 月 5 日。

22. 同上，1942 年 3 月 12 日。

23. 《南華早報》、《士蔑西報》 1945 年 9 月 7 日。

24. 李安求、葉世雄合編，《歲月如流話香江》香港：天地圖書有限公司，
 1989 年，頁 155。

25. 香港電台著，《香港電台五十年：一九二八至七八年的香港廣播業》
 香港：政府印務局，1978 年，頁 8。

26. 《華僑日報》1949 年 1 月 6 日。

27. 同上，1949 年 1 月 6 日。

28. 香港電台與香港歷史博物館合辦《香港廣播七十五年》，http://www.
 rthk.org.hk/broadcast75/gallery.htm

29. 陳雲著，《香港有文化——香港的文化政策（上卷）》香港：花千樹
 出版有限公司，2008 年，頁 62。

30. 陳雲著，《一起廣播的日子——香港電台八十年》香港：明報出版社
 有限公司，2009 年，頁 22。

31. 同上，頁 23。

32. Hong Kong Annual Departmental Report by the Controller of Broadcasting
 for the financial year 1959-60, p13.

33. 陳雲著，《一起廣播的日子——香港電台八十年》，香港：明報出版
 社有限公司，2009 年，頁 24。

34. 廣播處長 1955-56 年度報告，頁 28。

35. 《大公報》1959 年 11 月 1 日。

36. 廣播處長 1955-56 年度報告，頁 38。

37. 《華僑日報》1950 年 3 月 12 日。

38. 同上，1950 年 3 月 12 日。

39. 見葉世雄著，〈五十至九十年代香港電台與本港粵曲、粵劇發展〉，
 載於劉靖之、冼玉儀編，《粵劇研討會論文集》，香港：香港大學亞
 洲研究中心、三聯書店（香港）有限公司，1995 年，頁 417。

40. 可 參 考 Hong Kong Annual Departmental Report by the Controller of
 Broadcasting for the financial year 1959-1960, p14.

41. *Music Magazine*, May 1957, p.4.

香港二戰前後的
合唱活動概述

文｜周光蓁

一如英倫音樂傳統，早年英治時期的香港聲樂以獨唱形式為主，尤其見於英國民歌和輕歌劇。傳統男女四聲合唱和齊唱主要在教堂，由信眾組成的詩歌班在主日崇拜和聖誕、復活節等宗教節日頌唱聖詩。聖公會和天主教兩大教會系統各有教堂和學校，合唱是恆常活動之一。其中聖公會位於中環中心地帶的聖約翰座堂早於 1849 年安設風琴，為詩班作伴奏。 1860 年從英國運來三層鍵盤、1,124 支音管的管風琴，開啟了專業風琴師兼詩班長的年代。從首任的 Charles Frederick Augustus Sangster 起，歷任的風琴師幾乎都是音樂專家，往往身兼琴鍵演奏、指揮、作曲於一身，其活動範圍也不限於座堂。例如第三任的福拿（Denman Fuller）在 1912 年為新成立的香港大學創作校歌，3 月 11 日成立典禮上由駐軍樂隊伴奏首演的，正是座堂的 30 人詩歌班。與之聯合演出的還有香港愛樂社的合唱成員。

「香港愛樂社」（Hong Kong Philharmonic Society）源自 1861 年成立的「香港合唱社」（Hong Kong Choral Society），是香港有記錄最早期的民間合唱組織。當年七位居港的英國發起人之中，主要推手為上述聖約翰座堂首任風琴師 Sangster，成立原因之一是為未來的大會堂籌款。合唱團兩年後的首演籌得 691 元，捐給由民間籌建、完成於 1869 年的大會堂。1894 年香港合唱社與另一民間的「Music Club」合併為香港愛樂社。 由 1924 年開始，該社每年演出一套輕

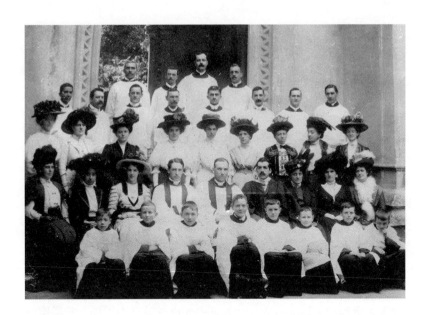

二十世紀初聖約翰座堂詩歌班

歌劇，招募樂隊和合唱隊成員作商業演出，一直到 1941 年香港淪陷為止。

以上是上世紀三十年代以前合唱方面的大概情況。

正如本書〈緒論〉提到，香港三十年代承接第一次世界大戰和俄羅斯十月革命所觸發的全球大規模人員遷徙；加上作為英國屬地，赴港商人、學者和教會人士中，對合唱藝術有貢獻的不乏其人。此外，新來港人士亦帶來他們各自的合唱傳統。例如戰前俄羅斯僑民聚集的尖沙咀聖安德烈堂，曾一度有一個 26 人的俄羅斯東正教合唱團，為 200 多位聽眾演出兼為戰事籌款。[3]

戰前推動香港合唱文化最為得力的，是上文提到聖約翰座堂的歷任風琴師。1923 至 1935 年的第四任風琴師兼詩班長梅臣（Frederick Mason）較他的前任福拿更為活躍。例如在 1930 年 11 月皇家劇院為東華東院籌款的音樂會上，他指揮自己創作的作品。一個月後，他客席指揮香港愛樂社的年度音樂會，演出吉伯特與蘇利文的輕歌劇《侍衛的侍從》，其中合唱成員為 26 女、9 男。[4]

1935 年接替梅臣的黎爾福（Lindsay Lafford），其社區音樂參與的程度較前任更甚。除了座堂的音樂活動和指揮香港愛樂社的輕歌劇以外，他亦領導 1934 年創立的「香港中華合唱團」（Hong Kong Chinese Choral Society），並指揮同年成立、以外國人為主的「香港歌詠團」（Hong Kong Singers）。

1934 年可謂香港合唱的豐收年，一年之內有三個合唱團體先後成立，各有不同的藝術路向，也不排除個別成員參與超過一個團的活動。首先在 1 月成立的香港中華合唱團可以說是香港首個主要由華人組成的合唱團，由中華基督教青年會籌辦，當時的港督貝璐及夫人出任贊助人。成立時編制有 20 位女高音、8 位女中音、10 位男高音、14 位男低音（下文所列不同時期的編制皆以此為順序），成員以至管理層都以華人為主，包括主席冼德卿（譯音）女士。指揮是擁有英國皇家音樂學院文憑的米勒（J. Anderson Miller），此人與他的鋼琴家太太在港非常活躍，兼任多至四個音樂團體的指揮，包括香港愛樂社的年度輕歌劇演出。例如 1934 年由他指揮的《快樂英倫》，參與的合唱人數多達 55 人。[5]

香港中華合唱團經過兩個月的排練，成員已達 80 人。3 月 24 日在香港大學大禮堂作首次演出，節目形式是十九世紀綜合性音樂演奏，即合唱與獨唱、樂器獨奏等輪流演出。曲目方面以英國民歌、無伴奏、合唱選段為主，中文作品則欠奉。演出受傳媒讚揚為「空前成功」。[6] 合唱團 12 月 15 日在港大舉行第二次演出。傳媒報導合唱社各聲部長非常用功，在逢週二的全體排練前各自進行分聲部練習，效果良好。唯一不足的是所唱的曲目「有限」，主要仍是英國民歌和伊利沙伯女皇時期《亞瑟王》等傳統歌曲。[7] 1935 年 2 月，合唱團移師到聖約翰座堂，為露宿者籌款演出。同年 11 月，合唱團再度在港大演出，同台演出的獨唱家包括擔任男中音的港大生理學教授賴廉士教授（Lindsay Ride），演出的曲目包括英國牧歌（madrigal）《自從首次邂逅》，和主調合唱曲（part songs）等，仍由米勒指揮、他的太太作鋼琴伴奏。最為特別的，是同場的傳統中樂，由傳奇粵樂大師丘鶴儔、呂文成、馬炳烈等擔綱演出。[8] 1936 年 4 月，米勒領導合唱團在中環聖保羅教堂演

出英國作曲家約翰‧史丹納的《十字架犧牲》。據傳媒介紹，這是首次由
華人合唱團為西方聽眾演奏聖樂，在合唱樂段，現場聽眾全體加入演唱。[9]
同年 10 月，米勒離港，由上述聖約翰座堂詩班長黎爾福接任指揮。[10] 1937
年元旦翌日在港大舉行的慈善音樂會，時任港督郝德傑及夫人出席，欣賞
上下半場分別演出的威爾士和蘇格蘭民歌、英國牧歌等，以及居港小提琴
家 Prue Lewis 獨奏。音樂會以當時民國及英國國歌結束，頗有當時戰雲迫近
的氣氛。此時合唱團人數明顯比創團時下降不少，四個聲部成員分別只有
15/5/6/5 人。[11] 這個合唱團戰前最後一次見報，是 1941 年 1 月在娛樂戲院
的一場音樂、舞蹈大會，響應以宋慶齡為首的「保衛中國同盟」為戰地醫
院籌款，組織了一隊 50 人合唱團，由合一堂指揮馮顯聰執棒，演出《上帝
愛世人》、《天使之歌》及《禱告》等。同場演出還有從英抵港的華人舞
蹈家戴愛蓮，以及著名男低音斯義桂等。[12] 後來，香港中華合唱團因戰事
而解散。

另一戰前活躍的本地合唱團，是同樣成立於 1934 年的香港歌詠團。這個
團的主要推手是上述港大的賴廉士教授。1928 年抵港的這位生理學教授是
位男中音，課餘醉心於聲樂。可能受到香港中華合唱團年初成立的啟示，
他組織了一個以外國人為主的合唱隊，其中女聲部包括不少在職人員家眷。
1934 年 10 月 25 日，僅以 17 人之眾首演於梅夫人婦女會，由米勒指揮。演
出曲目包括十六、十七世紀英國牧歌以及布拉姆斯的藝術歌曲等。[13] 1935 年
3 月，該團在聖約翰座堂演出孟德爾遜神劇《以利亞》，為樂善堂籌款，[14]
自此開始以義演音樂會形式，每年平均兩至三場，至香港淪陷為止一共演
出 23 場。其中較為重要的，是 1935 年開始每年 11 月 11 日在聖約翰座堂
舉行的休戰日音樂會，以紀念第一次世界大戰陣亡軍人。首次演出時四個
聲部人數為 23/11/11/17，由米勒指揮、黎爾福彈奏管風琴。演出的兩首作
品，分別為艾爾加《致倒下的戰士》（作品編號 80 之 3）和布拉姆斯《德
意志安魂曲》，其中擔任女高音獨唱的是米勒夫人。[15] 演出後該團主席 A.S.
King 去信傳媒，指出合唱團成員之中超過一半是軍人，流動性大，因此呼
籲本地人士參加以穩固合唱隊伍。[16] 1939 年 9 月歐戰爆發，休戰日音樂會

改唱莫扎特《安魂曲》。歌詠團戰前最後一次演出，是 1941 年 5 月 9 日在聖約翰座堂的音樂會，曲目包括英國十九世紀作曲家帕里《幸福的一對》、布拉姆斯《命運之歌》和海頓《創世紀》第一、第二部分，主唱天使加伯列的是來自北京的女高音周保靈，即 1945 年後的張有興夫人。另外擔任烏列爾的是男高音德阿居奴（Gaston D'Aquino）、擔任拉斐爾的是賴廉士。指揮的是座堂詩班長詩密夫（John Reginald Martin Smith），四個聲部人數分別為 14/9/11/10，其中各聲部均有華人成員，反映西人撤僑現況。[17]

同樣 1934 年成立的，還有由意大利聲樂教授高爾地（Elisio Gualdi）創辦的「香港歌劇會」（Choral Group）。[18] 高爾地早於 1923 年就從意大利來到澳門，以為當地有風琴師職位空缺，抵達後才知悉是誤會一場，遂以教聲樂、鋼琴為生。三年後來港，擔任花園道聖約瑟教堂的風琴師，同時訓練詩歌班，以及作為鋼琴伴奏參與本地演出，亦招收聲樂學生，其中較為活躍的包括前面提過的男高音德阿居奴，以及女高音 Sylvia Choy、Elvie Yuen 等。1934 年 12 月 6 日於梅夫人婦女會舉行的下午音樂會，是傳媒首次報導高爾地以香港歌劇會名義演出。節目同樣是綜合式設計，包括由他的星級學生獨唱，還有樂器獨奏。曲目方面以西洋（尤其是意大利）歌劇選段為主，這在當時的香港是唯一的本地歌劇合唱團。作為音樂會主角，他的學生組

成合唱隊演唱佐丹奴、馬斯卡尼等意大利作曲家的歌劇合唱唱段，高爾地
親自作鋼琴伴奏。[19] 1935 年 2 月，意大利文化協會舉辦威爾第講座，節目
之一是由高爾地指揮，演出意大利十六、十七世紀音樂，這是首次把聲樂
帶進半島酒店。[20] 1936 年 3 月，高爾地在半島酒店玫瑰廳伴奏女高音 E.O.
Drake（她此前剛與梅百器指揮的上海工部局樂團合作），演出意大利和華
格納歌劇選段，傳媒以「香港最靚聲」（Hong Kong finest voices）來形容歌
劇會的合唱水平。[21] 與香港歌詠團相似的是，歌劇會通常以慈善籌款的形
式演出，亦藉此為年輕音樂家提供演出機會。例如 1936 年 5 月在佐敦西洋
波會為聖雲先會的籌款音樂會，由歌劇會演唱威爾第《奧賽羅》、奧芬巴
赫《荷夫曼的故事》等歌劇唱段。[22] 籌款音樂會以外，歌劇會亦有參與由
駐港意大利總領事館屬下的但丁文化協會（Dante Alighieri Association）組織
的活動，例如 1936 年 12 月在半島酒店演出裴哥雷西著名《聖母悼歌》選段，
以紀念該作曲家逝世 200 週年。隨著三十年代末戰雲密佈，歌劇會再沒有
參與由墨索里尼領導的法西斯政府贊助的活動，轉而多次為戰爭受害者籌
款義演。例如 1938 年 2 月在半島酒店玫瑰廳為中國女兵籌款的音樂會上，
高爾地指揮小樂隊演出威爾第《拿布果》序曲，並由歌劇會演唱孟德爾遜
作品以及多首歌劇選段，此外亦由他的學生、女高音陳美蘭獨唱馬斯卡尼
《鄉村騎士》詠嘆調等。[23] 同年夏天，歌劇會屬下的合唱及樂隊在九龍塘
會再次為戰爭難民義演。[24]

合唱以外，高爾地組織伴奏樂隊，是有意識的計劃上演足本歌劇，以填補
香港演出正統意大利歌劇的空白。經過幾年的籌備以及四個月的排練，
1940 年 4 月 30 日在娛樂戲院，由 40 人合唱隊和 30 人樂隊首次演出馬斯卡
尼《鄉村騎士》，除紀念該歌劇面世 50 週年，亦為中國紅十字會和來自中
山的難民籌款，以紀念剛去世的祖籍中山的華僑男高音李楚志。演出該劇
男、女主角的正是上文提過的德阿居奴和本地女高音陳美蘭，兩人都是高
爾地的高足。[25] 該歌劇亦成為歌劇會戰前一共演出 17 場次的絕響。

戰前來港演出的專業合唱團並不多，最著名的大概是由流亡海外的俄羅斯

人組成的 Don Cossack Choir，1938 年 9 月進行世界巡演時經過香港，在皇后戲院連演五場。25 人無伴奏、載歌載舞的演奏形式獲得本地聽眾歡迎。[26]

更為矚目的，是 1938 年 10 月武漢合唱團在團長夏之秋率領下，從廣州經澳門的訪港演出。由 23 人組成的這個團演出合唱和抗戰內容的音樂戲劇，例如 10 月 30 日晚在香港大學大禮堂，由中文系主任許地山教授主持，演出音樂劇《人性》，以及《保家鄉》、《八百壯士》等九首獨唱和合唱曲。傳媒報導該團來港目的是：「為激發抗 X 情緒，及介紹愛國名曲。」[27] 將抗日寫成抗 X 是應對當時港英政府對傳媒控制的慣常做法，但無阻音樂會上的愛國情緒，傳媒報導合唱團 11 月 6 日在中環娛樂戲院的演出說：「……演奏救國歌詠及話劇，秩序異常豐富，未屆開場已告滿座，情形甚為熱鬧，由該團全體團員合唱愛國歌曲，聲調雄壯激昂，全場肅穆，至緊張處掌聲雷動，充滿抗戰情緒。」[28] 由於效果良好，政府華員會邀請該團在中央戲院重演。該團之後在太平戲院、南華會、孔聖堂等繼續演出，籌得善款超過一萬元，逗留近兩個月後，離港前往南洋繼續演出，隨團包括上述本港女高音周保靈。[29]

武漢合唱團雖然在港不足兩個月，而且最後因各種問題於 1940 年春在南洋就地解散，但在港期間所公演的愛國合唱歌曲，引發了對歌詠合唱的熱潮，一時間歌詠學習班、合唱團等活動在華人教會、學校、社團開始活躍起來。例如香港學生賑濟會（相當於今天的學聯）1938 年 10 月舉辦歌詠幹訓班，兩個月一期，內容包括唱歌、樂理、指揮技巧以及時事座談等。[30] 民間活動亦開始加插歌詠環節，例如 1939 年 3 月中華基督教青年會唱歌班在上環卜公球場舉行運動會，其中就有合唱環節，包括最後全體唱《自強歌》，據說有 1,000 人參與，指揮的是年僅 18 歲的黎草田（即本書口述者之一黎小田的父親）。[31] 部分華人教會唱誦聖詩的同時，亦介紹具有抗戰內容的合唱作品，例如般含道合一堂 1939 年 2 月農曆新年期間舉辦的兩場為難民籌款的音樂會，由駐堂指揮馮顯聰領導演出七首新作品，包括《游擊隊之歌》、《最後的勝利是我們的》、《紅白藍》、《抗戰到底》等。[32] 此外，

合唱歌書、樂譜亦開始出版，例如 1939 年 3 月出版的《合唱新譜》，「內容全為四部合唱名曲，如《八百壯士》……凡武漢合唱團唱過的，應有盡有。」[33] 歌詠熱潮的最好說明，是連南華體育會也招生，團費只收一角：「（本）會舉辦歌詠合唱團，業已數月，參加人數甚眾。」[34]

隨著 1939 年 9 月歐戰爆發，港英政府對有政治背景的「香港歌詠協進會」予以承認。該會早於 1939 年 7 月成立，以紀念聶耳逝世四周年，由中華書局、商務印書館、長虹合唱團、香港學生賑濟會等 18 個文化及學校團體組成。同年 11 月獲批准立案成為法定社團後，在九龍青年會舉行成立大會，由許地山、蔡楚生作講話後，各合唱團輪流登台演出，包括一個由 50 多位 15 歲以下青少年組成的合唱團，最後由何安東指揮歌協的 60 人合唱隊作壓軸演出。據介紹，該合唱隊經過近兩個多月排練，每星期練習一次，傳媒形容為：「論人數當然是華南第一，論演唱效果，較武漢合唱團，亦有過之無不及。香港歌詠有這一支生力軍，保證了將來的成功。」成立大會最後以全體齊唱《義勇軍進行曲》結束。[35]

歌協雖然屬於左派建制，屬下合唱團不少來自工會，但當時正處於國共合作時期，為抗日賑濟籌款，不分左右。1939 年 12 月，該會在銅鑼灣孔聖堂連續舉行「歌詠戲劇大會」，目的是響應「蔣（介石）夫人代表了整百萬前方浴血將士，大聲疾呼，向海外僑胞徵募五十萬套棉衣」，作慈善義演，全場以唱中華民國國歌開始，由歌協合唱團壓軸。[36] 1940 年 4 月，屬於國民黨建制的中國文化協進會主辦歌詠比賽，這是香港有史以來首次的公開獨唱、合唱比賽。評判包括主持歌協的伍伯就、何安東和馬國霖等人。[37] 初賽有近 800 人參加，結果有五個合唱團進入決賽，最後由香江中學合唱團贏得冠軍。[38] 另一隊入選決賽的香港知用中學合唱團由於「訓練嫻熟、藝術優良，對於中國抗戰歌詠之集體演唱，尤具專長」，獲得哥倫比亞公司邀請灌錄唱片。[39]

1940 年 5 月 12 日，中國文化協進會等主辦紀念黃自逝世二週年音樂會，演

出節目由上海國立音專留港師生安排，其中包括剛贏得冠軍的香江中學合唱團先後演唱《青天白日滿地紅》、《國旗歌》、《中華錦繡江山》，以及壓軸的《山在虛無縹緲間》，後者由管弦樂隊伴奏。《大公報》形容演奏「技術純熟，旋律幽美，一曲既畢，全場喝彩，要求再奏。該團以情不可卻，竟復奏而至三奏，至十二時許。」[40] 音樂會演出地點為中上環的中央戲院，當時不少音樂會會利用電影院每星期天早上的空檔期舉行活動。另一場類似的音樂會於 1940 年 12 月 1 日星期天早上在中環娛樂戲院舉行，名為「戲劇音樂演奏會」，由香港學生賑濟會主辦，號稱「全港戲劇音樂團體均參加」。其中除了香江中學合唱團演出《海韻》、《烽火戀歌》和《佛曲》以外，還有「中華合唱團」演唱《黃水謠》和《保衛黃河》等《黃河大合唱》選段。那兩首選段可能是該作品 1939 年在延安問世以來首次在香港公開演出。[41]

上文提到黃自逝世紀念音樂會的伴奏樂隊，是林聲翕組織和指揮的「華南管弦樂隊」，人數約 25 人。[42] 這個時候原武漢合唱團在南洋解散，其中 9 位成員回到香港，加入新成立的「華南合唱團」，由伍伯就指揮，1940 年 5 月宣佈招收 40 人。結果投考的 122 人中有 43 人合格，每星期日晚 7 至 9 時於銅鑼灣排練。後來經過改組，定名為中國合唱團（China Singers），仍由伍伯就任團長兼指揮。[43]

戰前聲勢最浩大的合唱活動莫過於 1941 年 4 月開始的「獻機」運動。歌協組織了全港 40 多個合唱團體，希望組成千人合唱，籌款購買戰機抗日，擬定名為「新音樂號」。[44] 經過數月籌備，10 月 12 日在中央戲院舉行百人大合唱音樂會，由林聲翕指揮合唱，演出《保衛中華》、《八百壯士》等，總共籌得逾萬元捐款。[45] 1941 年 11 月 2 日，歌協會員之一的鐵流歌詠團在九龍大華戲院舉行「中國新音樂作家作品演唱會」，演出 20 位作曲家 25 首新作品，包括黃自《旗正飄飄》、冼星海《怒吼吧黃河》、夏之秋《歌八百壯士》、趙元任《海韻》，黃友棣《月光曲》等。該演出可能是香港淪陷前最後一次包含抗日合唱歌曲的音樂會。[46]

合唱音樂在日佔時期幾乎絕跡。歌協組織的歌詠運動以至教會詩歌班，從
1941 年 12 月 8 日清晨開始，隨著日本軍機猛烈轟炸而戛然停止。香港淪
陷後，大部分於戰前指導合唱的中西音樂專家和負責人若非離港，就是身
處赤柱或深水埗羈留營。華人方面，林聲翕、伍伯就，以至年輕的黎草田
等，北上重慶、韶關等地，繼續音樂活動，戰後回港。至於居港的外國音
樂家，相當一部分以志願軍身份參與香港保衛戰，包括在赤柱防衛戰中陣
亡的聖約翰座堂詩班長詩密夫。香港歌詠團創辦人賴廉士，以及他的學生
白德（Solomon Bard）等人，則戰敗投降而被羈留在深水埗集中營。賴廉士
後來成功逃往內地，更組織了英軍服務團，專門營救戰俘。[47] 香港歌詠團
創團女中音畢奇諾（B.M. Bicheno）則被關押在以外國人家眷為主的赤柱集
中營，在三年多期間，以指揮身份保持合唱團在營內活動，成為該團戰前、
戰後的重要樞紐人物。[48]

日佔時期公開的音樂活動不多，演奏均以軍樂和器樂為主，合唱音樂在傳
媒報導中數量極少，原因很可能是語言問題，審查非日語的合唱作品功夫
不少，重新學日語歌難度也高。可能是這個原因，日佔時期幾次有記錄的
合唱演出都是由兒童合唱隊擔任。例如 1943 年 10 月慶祝國慶紀念會上，
由「西南附小兒童歌唱團」演唱四首份量不輕的政治歌曲，分別為《中華
民國國歌》、《大東亞民族進行曲》、《大東亞民族團結進行曲》以及《保
衛東亞》，由許華森指揮、吳琪瓊伴奏。[49] 此外，為紀念香港「更生」一
周年，電台播放 20 分鐘特備節目，由港僑中學 10 位中一學生合唱四首歌曲，
除了第一首《大東亞民族團結進行曲》以中文演出以外，其餘三首《露營
之歌》、《桃太郎》、《濱千島》都以日語演唱。[50] 官方曾安排專人教授
演唱日本歌曲，包括國歌《君之代》，據稱有 100 人參加，大部分為日語
翻譯以及懂日語者。「所有參加者都勤奮學習，當局會考慮恆常舉辦訓練
班。」[51] 傳媒首次報導成年人合唱的公開演出，是 1945 年 8 月 19 日下午
在娛樂戲院的「音樂與映畫會」。很諷刺的是，那是在日本宣佈無條件投
降之後第四天、日軍撤退前所主辦的演出。節目偏向於傷感之作，開場的
兩首作品《荒城之月》和《御稜威》，正是合唱作品。報導沒有說演出團體，

只說「由中日及第三國人（即外籍人士）協力演出」。[52]

經歷日佔三年零八個月的大洗牌，戰前各合唱組織重新起步。面對百廢待興的境況，各教會詩歌班是最先組織活動的團體，以聖樂慰藉戰後傷痛。例如聖約翰座堂的詩歌班，由上述在赤柱羈留期間指揮營內合唱團的畢奇諾負責重組。隨著社會秩序逐漸恢復正常，新舊中西合唱隊伍開始各自凝聚，這個復甦趨勢在 1947 年尤其明顯。

首先是 1947 年 4 月由賴廉士教授公開召集成員歸隊的香港歌詠團。[53] 同樣通過畢奇諾在 9 月開始恢復排練活動，兩個月後，11 月 18 日於聖約翰座堂舉行戰後首次音樂會，紀念兩次大戰死難者的同時，亦為因戰爭而失明的人士籌款。[54] 當晚場刊特別以一整版悼念七位「那些年和我們一起演奏我們此刻演奏的音樂」的已故音樂人，其中包括聖約翰座堂詩班長詩密夫。歌詠團以戰前最後一次演出的帕里《幸福的一對》開始，接著是昔日休戰日音樂會演出的艾爾加《致倒下的戰士》，合唱聲部人數分別為 21/12/12/17，較戰前為多，成員以外國人為主，華人姓氏只有女中音、男高音、男低音各一位。但成員流動還是像戰前一樣的頻密，幾乎每次演出四個聲部人數都不一樣。例如 1948 年 11 月首次由傅利沙（Donald Fraser）指揮的紀念日（即以前的休戰日）音樂會，合唱團成員為 23/13/10/15。1950 年 2 月演出同樣曲目，演出人數則降為 17/7/8/11。

至於歌詠團委員會主席賴廉士教授 1948 年出任港大校長，經常與教育界和民間團體聯合舉辦音樂會。例如上述首場復辦音樂會一星期後，歌詠團為校際音樂協會再次演出一場。1948 年 4 月的《彌賽亞》更是為校際協會的第 16 場演出。同年 12 月在堅道天主教總堂再為協會演出聖誕音樂會。此外，1948 年 7 月歌詠團與中英學會音樂組首次合作，由傅利沙指揮布拉姆斯《命運之歌》。翌年傅利沙出任聖約翰座堂風琴師兼詩班長，同時亦獲任教育司署音樂總監，成為香港五十年代最忙碌的音樂人之一。

踏入五十年代的香港歌詠團開始引入英國輕音樂劇，以清唱形式演出。從五十年代中，該團開始較常以樂隊伴奏。首先是 1955 年 2 月由傅利沙指揮的《彌賽亞》，除了風琴、鋼琴伴奏以外，還請來中英樂團的小號手 Joseph Tam 和定音鼓的 A.W.Sands。1956 年 3 月，歌詠團在港大陸佑堂（剛從大禮堂改名）與 42 人的中英樂團，在富亞（Arrigo Foa）指揮下演出海頓《創世紀》。接著紀念莫扎特誕辰 200 週年演出的《安魂曲》，也是由白德領導的九人小樂隊加鋼琴伴奏。該團 1959 年 12 月由 24 人樂隊伴奏演出三場輕歌劇《日本天皇》後轉型，以商演輕歌劇為主，迎接大會堂時代的來臨。

另一戰後復辦的，是意大利聲樂教授高爾地的香港歌劇會，1948 年 12 月在海軍俱樂部重新亮相，演出海頓《創世紀》選段和威爾第《阿伊達》第二幕結束部分，獨唱女高音是高氏戰時在澳門的學生何肇珍。合唱隊亦演唱古諾《在巴比倫河邊上》，頗為應景。伴奏樂隊由中英樂團、香港輕音樂團和香港歌劇會樂隊成員組成，傳媒對演出評價甚高。[55]

香港歌劇會在五十年代得到滙豐銀行、律敦治家族等支持，更集中演出古典歌劇以及由高爾地改編的中國聲樂作品。約 40 人的合唱團大多是高爾地的學生，經常由一支 20 人樂隊伴奏，九龍塘聖德肋撒堂幾乎是該團的駐地，演出亦多數在九龍舉行。有別於以英文演唱為主的香港歌詠團，香港歌劇會演出的大部分曲目都以原文演唱。例如 1950 年 5 月在利舞台重演歌劇《玫瑰騎士》、1951 年 12 月在皇仁書院上演《茶花女》，都以意大利文演出。[56] 1951 年 1 月紀念威爾第逝世 50 週年的音樂會上，他指揮合唱和樂隊演出該作曲家的歌劇精華，時任港督葛量洪及夫人亦到場欣賞。傳媒形容演出為「本港戰後以來第一次盛大音樂會」。[57]

除了西洋歌劇合唱，高爾地亦改編和演奏中國音樂，1951 年 6 月首次在皇仁書院和聖德肋撒堂演出合唱曲《平湖秋月》、《佛曲》、《鋤頭歌》，以及《昭君怨》（張紫玲獨唱）。傳媒形容音樂在樂隊伴奏下，「頗為動聽及壯烈」。[58] 一個月後在中英樂團音樂會上，高爾地再次演出《王昭君》、《目連救母》等四首中國歌曲。到 1956 年，他更邀請梵鈴（小提琴）大師盧家熾參加演出，演奏《平湖秋月》。這場 3 月 8 日在九龍華仁書院演出的音樂會，是當年藝術節的一個節目，分為兩個部分，上半場是聖樂，下半場是中國音樂，其中包括高氏改編的京腔《夜深沉》。[59] 當年是香港歌劇院成立 30 週年，在九龍華仁的音樂會以外，還有 3 月 31 日在利舞台上演大型慶祝活動，節目包括聖樂、歌劇選段以及中國音樂。音樂會的亮點是由準備到新加坡拍攝電影的女高音楊羅娜演唱黃自名作《花非花》，另外合唱演出《鳳陽歌》等，全部由高爾地編譜、樂隊伴奏。[60] 同年 10 月，意大利政府授予高爾地武士勳銜，以表揚他對香港音樂文化的貢獻。[61]

意大利聖樂方面，1957 年 4 月高爾地在陸佑堂指揮香港歌劇會合唱和樂隊演出羅西尼《彌撒曲》，作為紀念作曲家逝世 90 週年，負責伴奏的是司職鋼琴的趙洪壁和風琴的傅利沙。英文樂評形容合唱「除了有點小錯失以外，表現良好紀律和反應」。[62] 1958 年 12 月聖誕期間，他們再次於陸佑堂演出普契尼早年創作的《彌撒曲》中的《榮耀頌》，以紀念作曲家百歲誕辰。[63]

五十年代香港聖樂院邵光院長的指揮

除了戰前本地合唱隊伍以外，1949 年前後由內地來港的聲樂、合唱專家們凝聚本地音樂實力，以各自風格組成新的合唱隊伍，為五十年代的香港合唱文化提供豐富、多元的景象，亦為本地音樂文化培養苗子和愛樂聽眾。當時的新建合唱團都有一個特色，就是以創團人為核心，指揮由弟子、門生組成的合唱團。在整個五十年代，分庭抗禮的包括趙梅伯的香港樂進團、胡然的樂藝合唱團、葉冷竹琴的合唱團、邵光院長領導的聖樂院合唱團等，再加上 1956 年由黃明東發起成立的香港聖樂團、1958 年老慕賢創立的藝風合唱團等，還有每年參加校際比賽的合唱團，五十年代應可說是香港合唱藝術的黃金時代。

第一個由內地專家來港組建的合唱團，應該是 1947 年夏天由施玉麟牧師倡議成立的「中華聖樂團」（有別於 1950 年邵光院長成立的「基督教中國聖樂院」）。這個號稱「聯合各教會詩班組成之大規模聖樂團體」籌組半年後，1947 年 12 月 13 日在中環鐵崗（今己連拿利）聖保羅堂演出韓德爾《彌賽亞》，由前上海國立音專代理院長陳能方教授指揮 60 人合唱團，獨唱者包括辛瑞芳（即指揮兼作曲家林聲翕前夫人）、林惠康、陳家榮，由剛剛從澳門回港的夏利柯（Harry Ore）鋼琴伴奏。音樂會同月重演，為小童群益會籌款。1948 年 3 月，該團在聖約翰座堂演出史丹納《十字架犧牲》，由劉克明

香港中華音樂院的星級團隊，左起：葉素、李凌、嚴良堃、趙渢、陳良。

指揮，夏利柯鋼琴伴奏，兩位男獨唱為黎觀暾（即黎草田）、鄧華添。[64] 1949年1月，該團曾計劃邀請「中華交響樂團總指揮林聲翕教授」，每週二晚在尖沙咀山林道浸信會排練海頓《創世紀》，但後來沒有實現。[65]

同樣於 1947 年成立的「香港中華音樂院」，撇除其政治成份，在港運作近三年，主要活動之一是由老師和學生組成的合唱團作校內和公開演出，指揮是年輕老師嚴良堃。有記錄的演出包括 1948 年 1 月在中央戲院演唱《太陽出來了》、《嘉陵江水慢慢流》、《菜子花兒黃》、《墾春泥》、《勝利進行曲》等合唱曲，另外亦首演由理論組同學集體創作的民歌聯唱《天烏地黑》。[66] 接著該團於 1948 年 5 月 1 至 2 日在必列者士街中華基督教青年會，由嚴良堃指揮演出馬思聰《祖國大合唱》，以及《美麗的祖國》、《忍辱》、《奮鬥》、《樂園》等作品。[67] 翌年 2 月，音樂院在青年會舉行第二次音樂會，演出節目包括當時身兼院長的馬思聰的新作品《春天大合唱》，以及《阿拉木汗》、《半個月亮》、《黎明之歌》等作品。[68] 這些混聲合唱曲目同年 4 月也在聖士提反女校的中英學會音樂會中重演。[69] 該院最後一次有記錄的合唱演出是 1949 年 8 月在青年會禮堂舉行的夏季音樂會，由 60 人合唱中外民歌和新歌。[70]

1947 年幾乎在同一時期，「香港青年歌詠團」於必列者士街中華基督教青年會成立，成員主要是女青年會會員，由傅利沙訓練一年後，1948 年 1 月在聖士提反女校的中英樂團音樂會上演出。[71] 1949 年 6 月，該團女高音 Sylvia Choy 等一眾本地聲樂愛好者決定把該歌詠團改名為「香港樂進團」，邀請 1937 年在上海創立同名為樂進團的趙梅伯教授作藝術指導兼指揮，每星期四排練，選唱英、意、法、拉丁、中文等語言的古今曲目。[72] 經過半年籌備，1950 年 1 月 14 至 15 日在香港大酒店天台花園餐廳作首次演出，50 人合唱團大部分由趙教授的學生組成，其中包括年僅 18 歲、來港僅半年的費明儀，那亦是她在港公開首次演出。英文傳媒形容該合唱團為香港「唯一演唱藝術作品的華人合唱團」，這可能是撇開了當時部分因政治立場鮮明而不獲社團登記的左派歌詠團（例如虹虹、聯青、秋風等）。[73] 樂進團的音樂會特色是它的藝術綜合性，除聲樂以外，節目亦包括高雅的室內樂，例如上述的首演音樂會，請來長笛專家黃呈權醫生和小提琴樂師范孟桓等演出四重奏，1952 年剛抵港的梅雅麗（Moya Rea）演奏德伏扎克小提琴奏鳴曲。[74] 1954 年 7 月在港大舉行的音樂會，請來中英樂團指揮富亞演出小提琴獨奏，傳媒稱之為兩位國立上海音專教授 20 年後在港異地重逢，「真可以說是樂壇一大盛事」。[75] 這個聲樂、器樂綜合的音樂會形式由 1964 年成立的明儀合唱團繼承，直到今天。

五十年代的樂進團頗為活躍，定期音樂會由酒店演到陸佑堂、北角璇宮，也有在麗的呼聲、香港電台作廣播演出。曲目方面相當多樣化，既有主流古典的舒伯特《羅莎蒙》（英文版本由趙梅伯編配，首演於上海）、貝多芬 G 調彌撒曲，也有中國民歌、聖誕歌曲等普及作品。參與演出的除了從上海來港的鋼琴伴奏屠月仙、天津的年輕鋼琴家裘蘭畦、男高音田鳴恩，也有本地聲樂家許愛娟、陳純華，連同趙梅伯四十年代的學生老慕賢，演出《長恨歌》三重唱選段。另外校際聲樂冠軍女高音龐翹輝，以及由趙梅伯教導的學校合唱團亦經常參與演出。例如 1959 年 4 月，已獲七屆校際音樂節冠軍的聖士提反女校合唱團及英華女校組成聯合合唱團，在趙梅伯領導下演出華格納歌劇唱段、中國民歌《雨不灑花花不紅》、《陽關三疊》等。

CRESCENDO CHORAL SOCIETY
香 港 樂 進 團

由趙梅伯（前排中）領導的香港樂進團，攝於五十年代。

節目單列出樂進團男女聲部各為 40、22 人（男聲部中包括陳浩才），聖士提反及英華則各有 41、40 人之眾。[76]

另一位從內地來港的資深聲樂教授葉冷竹琴同樣桃李滿門。葉氏早於三十年代留學美國，學成後在南京擔任著名金陵女子文理學院音樂系主任。她在港教授的學生不少來自電影界，可能跟當時大部分電影都有獨唱或合唱主題曲、插曲有關。例如長城電影公司台柱女星石慧、男中音張錚、總經理袁仰安的長女袁經楣（即沈鑒治夫人）都是葉氏入室弟子。學生們同時組織成以老師名字為名的合唱團，公開演出《雲南民歌》、《陽關三疊》、《教我如何不想他》等中外作品。葉冷竹琴指揮之餘，有時亦親自作鋼琴伴奏，演出地點以九龍塘聖德肋撒堂為主。[77] 另外，長城電影公司旗下也有一隊合唱團，為電影音樂配樂、錄音，由黎草田、于粦等指揮。該團成員不太固定，其中包括該公司演員、家屬等。費明儀、江樺以至紅線女也曾經是成員。1957 年 5 月江樺留學意大利前在皇仁書院的音樂會，正是與長城合唱團合演歌劇選段和民歌。[78]

至於湖南音樂專科學校的創辦人胡然教授，也在香港樂壇十分活躍，經常以獨唱男高音在音樂會上或電台演出，由夫人陳玠作鋼琴伴奏。1950 年 4

五十年代胡然和兒子胡光、女兒胡瑟瑟以及鋼琴伴奏梅雅麗合影

月在香港大酒店和半島酒店演出的音樂會則由林聲翕領導的樂隊伴奏，與20 人合唱演出《伏爾加船夫曲》等中外名曲。[79] 胡然門下同樣桃李滿門，包括女高音王若詩、江樺，女中音李冰，男高音孫家雯等。胡然組建的樂藝合唱團，1958 年 5 月與林聲翕的華南管弦樂團在皇仁書院、伊利沙伯中學舉行的兩場聯合音樂會上，由他指揮樂藝合唱團演出上半場，那是他1959 年移民美國前的臨別演出之一。[80] 胡然離港後，由香港聖樂院教務長韋瀚章接任樂藝合唱團團長，林聲翕兼任指揮，1959 年 5 月曾應香港電台邀請演出，亦於伊利沙伯中學舉行中國歌曲演唱會，演出黃自、應尚能、陳田鶴、劉雪庵、林聲翕等作品。[81] 同年 11 月，該合唱團在林聲翕指揮下，再次舉行「中國現代音樂作品演唱會」，並進行錄音。[82]

隨著五十年代中政府宣佈決定興建大會堂，激發新一輪音樂組織的成立，其中包括戰後首批海外回流的音樂人才。其中一個典型例子是留學美國鑽研鋼琴八年的黃明東，1955 年回港後，聖誕前夕首次亮相於九龍塘基督教中華宣道會，指揮一個 65 人合唱團演出《彌賽亞》，擔任獨唱的包括費明儀、老慕賢、鄒維新等。[83] 黃氏 1956 年 2 月舉行鋼琴獨奏會後，著手組辦以演出聖樂為主的香港聖樂團，成員大多是本地教會詩歌班的華人成員，包括會員編號 001 的費明儀。經過數月籌備和排練，10 月 26 日在伊利沙伯

一九五六年，西敏合唱團創辦人威廉遜博士（中）與香港聖樂院院長邵光（右）合影。

中學舉行首演，演出布拉姆斯《德國安魂曲》其中的四個樂章、《彌賽亞》選段，以及貝多芬《合唱幻想曲》，由鋼琴及風琴伴奏。[84] 一年後，聖樂團與香港管弦樂團演出海頓《四季》，那是港樂從中英樂團改名後的首次演出。籌備演出時，黃明東除了邀請有興趣人士參加各聲部，亦呼籲提供有關《四季》的樂譜和資料，可見民間團體的演出條件很不容易。[85]

另一新組建的合唱團是 1957 年 7 月以老慕賢的學生為主的藝風合唱團。老慕賢作為趙梅伯的女中音學生，1949 年來港後除了活躍演出，亦教授聲樂（可參看學生之一的沈鑒治一章），同時編寫合唱教材。她的合唱團所舉行的音樂會也有其獨特風格。例如 1958 年 1 月在港大陸佑堂的首演音樂會，除 60 人合唱黃自《長恨歌》選段以外，最為特別的，是壓軸演出由潘若芙獨唱趙元任的《海韻》，輔以彩色燈光及舞蹈，增加立體效果，老慕賢稱之為「大膽嘗試」。[86] 由於演出成功，翌年在港大再度舉辦別出心裁的合唱音樂會，特別請到從上海來港的芭蕾專家馬卡教授及其弟子客串，將合唱和芭蕾結合，改編成音樂芭蕾舞會，既有合唱、獨唱、四重唱，也有芭蕾舞精華片段。[87]

最後談一下五十年代國際著名合唱團訪港的情況。首先是 1956 年 12 月 8

至 9 日美國普林斯頓西敏合唱團（Westminster Choir），由創團人威廉遜博
士（John Williamson）親自指揮，在璇宮戲院舉行兩場完全不同曲目的演出，
包括巴赫、莫扎特等古典、聖樂作品，以及現代曲目及民歌、黑人靈歌等。
票價由 4.7 元到 15.8 元，其中最便宜的票一早售罄，購票的大概以每年遞
增的校際合唱比賽的學生們居多。[88] 這是該團成立 35 年來首次東亞巡迴演
出，45 位成員演出後由香港聖樂團宴請，席間兩個團更聯合演唱。[89] 威廉
遜博士及夫人 1958 年 10 月由香港音樂協會關美楓等人邀請再度來港，主
持為期兩週的合唱大師班。[90]

另一隊訪港的世界級合唱團是維也納兒童合唱團（Vienna Boys' Choir），
1959 年 5 月 7 至 8 日在已經由璇宮改名的北角皇都戲院演出，收入全部撥
給香港盲人輔導會。[91] 值得一提的是，西敏合唱團和維也納兒童合唱團都
是由著名文化人歐德禮（Harry Odell）牽線，在璇宮戲院演出的，兩者都得
到時任港督葛量洪、柏立基親自出席。當中可見決策人的藝術視野、眼界
和網絡的重要，同時也折射出璇宮戲院在大會堂建成之前所擔任的關鍵的
藝術平台角色。從一張西敏合唱團的成員盛裝排列在璇宮大堂華麗台階的
老照片，可以緬懷昔日的光彩。[92] ♪

一九五六年西敏合唱團成員於璇宮大堂華麗台階留影

註釋

1. 本文關於聖約翰座堂，主要參考座堂網站的「詩班歷史」。 http://www.stjohnscathedral.org.hk/Page.aspx?lang=2&id=110

2. 參考自香港管弦樂團 10 週年特刊，頁 10。

3. 《孖剌西報》1940 年 4 月 18 日。

4. 《士蔑西報》1930 年 12 月 13 日。

5. 《香港週日快報》1934 年 9 月 23 日。

6. 同上， 1934 年 3 月 25 日、《中國郵報》3 月 23 日。

7. 《中國郵報》1934 年 12 月 5 日、17 日；《士蔑西報》1934 年 12 月 17 日。

8. 《士蔑西報》1935 年 11 月 25 日。

9. 《香港週日快報》1936 年 3 月 29 日。

10. 《中國郵報》1936 年 10 月 7 日。

11. 《孖剌西報》1937 年 1 月 18 日。

12. 《大公報》1941 年 1 月 22 日。

13. 《士蔑西報》1934 年 10 月 26 日。

14. 《孖剌西報》1935 年 2 月 15 日。

15. 《中國郵報》1935 年 11 月 2 日。

16. 同上，1935 年 11 月 14 日。

17. 《孖剌西報》1941 年 5 月 10 日。

18. 以下資料參考自高爾地自述，見《南華早報》1962 年 5 月 14 日。

19. 《士蔑西報》1934 年 12 月 6 日。

20. 《孖剌西報》1935 年 2 月 15 日、22 日。

21. 《香港週日快報》1936 年 3 月 8 日。

22. 《士蔑西報》1936 年 5 月 14 日。

23. 《孖剌西報》1938 年 2 月 22 日。

24. 同上，1938 年 6 月 27 日。

25. 《士蔑西報》1940 年 3 月 30 日。

26. 《孖剌西報》1938 年 7 月 14 日、9 月 2 日。

27. 《大公報》1938 年 10 月 29 日、31 日。

28. 同上，1938 年 11 月 7 日。

29. 同上，1940 年 4 月 22 日。

30. 同上，1938 年 10 月 29 日。

31. 《工商日報》1939 年 3 月 26 日。關於黎草田在運動會上指揮，見傅

月美著，《大時代中的黎草田：一個香港本土音樂家的道路》，香港：黎草田紀念音樂協進會，1998 年，263 頁。

32. 《孖剌西報》1939 年 1 月 31 日。

33. 《大公報》1939 年 3 月 11 日。

34. 《華字日報》1939 年 5 月 2 日。

35. 《大公報》1939 年 10 月 19 日、11 月 6 日。

36. 同上，1939 年 12 月 4 日。

37. 同上，1940 年 3 月 19 日。

38. 同上，1940 年 4 月 1 日、《華字日報》1940 年 4 月 8 日。

39. 《華字日報》1940 年 4 月 21 日。

40. 《大公報》1940 年 5 月 13 日。

41. 《華字日報》1940 年 11 月 30 日。

42. 《士蔑西報》1940 年 4 月 9 日 稱樂隊為「Chinese Philharmonic」。

43. 《華字日報》1940 年 6 月 8 日。

44. 《大公報》1941 年 4 月 27、30 日。

45. 同上，1941 年 10 月 13 日。

46. 同上，1941 年 10 月 31 日。

47. Solomon Bard, *Light and Shade: Sketches from an Uncommon Life*, Hong Kong: Hong Kong University Press, 2009, p.104.

48. 《中國郵報》1947 年 11 月 15 日。

49. 《華僑日報》1943 年 10 月 9 日。

50. 《香島日報》1943 年 2 月，參考自周家建、張順光著《坐困愁城：日佔香港的大眾生活》，香港：三聯書店（香港）有限公司，2015 年，163 頁。

51. *Hong Kong News*, 22nd April 1943.

52. 《華僑日報》1945 年 8 月 20 日。

53. 《南華早報》1947 年 4 月 18 日。

54. 以下關於香港歌詠團的資料均根據由 Robert Nield 先生提供的歷年節目單。

55. 《中國郵報》1948 年 12 月 9、17 日、《南華早報》1948 年 12 月 18 日。

56. 《香港週日快報》1950 年 5 月 21 日。

57. 《華僑日報》1951 年 1 月 27 日。

58. 《工商日報》1951 年 6 月 7 日。

59. 《南華早報》1956 年 3 月 4 日。

60. 《華僑日報》1956 年 3 月 26 日、《南華早報》1956 年 3 月 30 日。

61. 《南華早報》1956 年 10 月 19 日。

62. 《中國郵報》1957 年 5 月 1 日。

63. 《南華早報》1958 年 12 月 17 日。

64. 《工商日報》1947 年 12 月 12 日、《華僑日報》1948 年 3 月 25 日。

65. 《華僑日報》1949 年 1 月 16 日。

66. 同上，1948 年 1 月 17 日。

67. 《大公報》1948 年 5 月 1 日。

68. 同上，1949 年 2 月 18 日。

69. 《香港週日快報》1949 年 3 月 27 日。

70. 《大公報》1949 年 8 月 2 日。

71. 《中國郵報》1948 年 1 月 21 日、《華僑日報》1948 年 1 月 16 日。

72. 《南華早報》1949 年 6 月 30 日。

73. 《大公報》1949 年 12 月 10 日。

74. 《工商日報》1952 年 5 月 5 日。

75. 《華僑日報》1954 年 7 月 13 日。

76. 同上，1959 年 4 月 17 日。

77. 同上，1955 年 12 月 13 日。

78. 《大公報》1957 年 5 月 10 日。

79. 《中國郵報》1950 年 4 月 7、11 日。

80. 《工商日報》1958 年 4 月 27 日。

81. 同上，1959 年 5 月 20 日。

82. 《大公報》1959 年 11 月 1 日。

83. 《南華早報》1955 年 12 月 24 日。

84. 同上，1956 年 10 月 19 日。

85. 《華僑日報》1957 年 7 月 13 日、《樂友》1957 年 11 月，頁 36。

86. 《華僑日報》1958 年 1 月 31 日。

87. 同上，1959 年 1 月 3 日。

88. 同上，1956 年 12 月 2 日。

89. 《南華早報》1956 年 12 月 10 日。

90. 《中國郵報》1958 年 10 月 15 日。

91. 《華僑日報》1959 年 4 月 10、14 日。

92. 《樂友》1957 年 4 月，封面內頁。

日佔時期的香港音樂初探

文｜周光蓁

1941 年 12 月 8 日清晨，日本戰機突襲香港，經過 18 天激烈戰鬥，港英政府於聖誕日由港督楊慕琦在半島酒店向日軍作無條件投降，由此開始了三年零八個月的日佔時期。本文根據所收集到的剪報、回憶錄等資料，嘗試對該時期的音樂作一概述。

從戰前香港音樂界積極參與抗日籌款演出，到淪陷後的萬籟俱寂，落差之大，反映音樂界是個重災區。除了熱哄哄的抗日歌詠運動突然終止以外，各音樂組織受到嚴重衝擊，幾乎無一倖免。尤其是由居港外籍人士成立、戰前比較活躍的藝團，更是全部絕跡，部分從此畫上句號。例如主要由商人擔任董事會的香港愛樂社，日佔期間全然瓦解，戰後的中英樂團是個完全嶄新的組織，隸屬於中英學會，與之並無關係。至於其他藝團的主要負責人都因戰亂而命運各異，他們領導的團體亦因此各散東西。例如香港歌劇會創辦人高爾地（Elisio Gualdi）前往澳門；香港歌詠團的賴廉士（Lindsay Ride）先被關在深水埗戰俘營（現址為西九龍中心），後逃到中國內地，1942 年 3 月在廣東臨時省會曲江（即今韶關市）成立「英軍服務團」，負責營救戰俘、為盟軍收集情報等任務。另外戰前積極籌備校際音樂節的拔萃男書院校長葛賓（Gerald Goodban）日佔期間一直被囚於深水埗戰俘營（其身兼鋼琴教師的太太 Mary 和 12 月 23 日誕下的兒子 Nicholas 則雙雙囚於赤柱營，戰後與父親首次相見時已近四歲）。

至於在戰事中陣亡的包括聖約翰座堂詩班長詩密夫（J. R. M. Smith），以及
1941 年 11 月在男拔萃指揮貝多芬音樂會的 H. B. Jordan。

在英國人離境或被羈留的情況下，日佔時期的香港音樂固然沒有任何英國
的印記，在這非常時期的奏樂、賞樂大可形容為「苦中作樂」。本文嘗試
以官式軍樂、官辦民間管弦音樂會、民間消閒音樂、集中營音樂四個方面
敘述那段三年零八個月的香港音樂狀況。

日佔時期的官式軍樂

日軍從襲港到治港，打著解放者的旗號，宣稱以「新香港文化」替代英國
殖民文化，構建所謂「大東亞共榮」文化。「香港放送局」（即日佔時期
香港電台名稱）的一篇特稿說：

> 現在，香港已經進入大日本皇軍的掌握，已經成為東亞人的香
> 港。過去英國殖民地政策的毒素一律要徹底的加以掃除……新香
> 港文化的趨向，不僅將發揚中國固有的東方文化，而且要介紹日
> 本的新文化，使她能在大東亞共榮圈內，擔負起中日文化交流總
> 站到任務。[1]

可見日本人控制「香港占領地」（日佔時期日方對香港的稱呼）文化，除
了粉飾太平外，還牽涉到政治和意識形態的層次，即建立以日本為首的所
謂大東亞共榮圈新文化，一方面肅清殖民文化，同時收編中國、印度等東
方文化。

首先在「掃除」殖民文化方面，最直接的是把帶有殖民色彩的劇院或建築
名字改掉，或乾脆由日軍徵用。例如中環皇后戲院改名為「明治劇院」，
而花園道梅夫人婦女會則用作軍人宿舍和馬廄，原來圖書館的書籍盡失，
而會所戰前的音樂會傳統亦自此畫上句號。此外香港中華基督教青年會必

列者士街的中央會所被日本當局徵用作日語及德語學校，九龍拔萃男書院則改用作軍方醫院。至於旗艦級的半島酒店改名為「東亞酒店」，為日軍所用。

作為軍政統治時期，軍樂演奏成為官方揚威、震懾的政治宣傳手法。除了1941年12月28日，官兵2,000餘人從跑馬地到上環的入城儀式由軍樂團助慶外，軍樂隊舉行公開演奏的記錄有四次。第一次是1942年8月14日，由「中支軍軍樂隊」在總督部（即滙豐銀行總行）對開廣場演奏。從一張模糊的老照片中依稀看到，樂隊約有30人，以銅管為主，全部身穿軍服，面向指揮家松下哲吹奏。觀賞者以總督磯谷廉介為首的一眾日佔高官，從下午1至2時全程欣賞，之後返回總部辦公，軍樂隊則繼續演奏，《華僑日報》報導說：「是日演奏秩序，頗為豐富。成績甚為美滿。場外民眾，佇立觀賞者尤為大不乏人云。」[2]

第二次軍樂演奏也是最大規模的一次，是1943年10月9至13日來港演出的「南支派遣軍軍樂隊」，一連四天在港九市內巡演，「居民將有機會聆聽該樂隊演奏之悠揚雄壯軍樂」。其中除10月9日下午在九龍和翌日在港島中環巡演，以及12日晚上在「日本俱樂部」（改名前為香港會所）前面廣場公開演奏外，其餘時段則主要造訪各醫院、總督部進行慰問演奏，提升士氣之餘亦作為從前線到後方調養。13日晚在娛樂戲院作壓軸演出，「特為中國人及第三國人舉行佳妙演奏，免費入座」。所謂第三國人，即居港的外籍人士。音樂會分為兩部分，第一是管弦樂，除羅西尼《西維爾的理髮師序曲》、史特勞斯《藍色多瑙河》、舒伯特《未完成交響曲》之外，還有兩首日本作品，《名譽的父親進行曲》和《日本提燈祭》。第二部分是吹奏樂，包括日本作品《甦醒之民族》和《婚禮行例》，以及任光的《漁光曲》，最後是日本國歌《君之代》和《中華民國國歌》，後者是為慶祝《雙十節》而演。[3]

第三和第四次的軍樂演奏均同樣由「南支派遣軍軍樂隊」負責，分別於

1943 年 12 月下旬慶祝「香港新生」兩週年和 1944 年 2 月慶祝農曆新年期間來港演出。後者同樣演奏壓軸音樂會兩個部分的節目，地點改為九龍平安戲院，於早上舉行。[4]

官辦非軍樂管弦音樂會

「去殖」以外，日軍政權不斷強調為香港帶來新氣象，能港英所不能。從「香港放送局」音樂節目表可見，粵劇、廣東音樂、印度音樂、西樂等每天都有播放，當然少不了日本音樂（詳情可參看王爽博士關於電台音樂的專題文章）。但突出所謂香港新音樂文化的最典型例子是 1942 年 8 月，由「香港交響樂團」在娛樂戲院作首次公開演出，樂隊由 55 人組成，由前上海和半島酒店的葡萄牙籍樂隊領班嘉尼路（Art Carneiro）指揮，演奏羅西尼《西維爾的理髮師序曲》、比才《卡門》選段、舒伯特《未完成交響曲》等作品。管弦樂以外，音樂會亦包括兩位鋼琴獨奏，分別為夏利柯（Harry Ore）彈奏蕭邦第一敘事曲和降 A 大調波蘭舞曲，以及 Ruth Litvin 獨奏拉赫曼尼諾夫升 C 小調前奏曲和李斯特《威尼斯與拿坡里》等鋼琴作品。

值得指出的是，兩位鋼琴家原定 1941 年 12 月 12 日在娛樂戲院演奏拉赫曼尼諾夫雙鋼琴組曲，為英、俄將士籌款，可是日軍 8 日襲港，演出告吹，萬萬沒想到八個月後參與一場意義完全相反的演奏。日方為音樂會定調很高，中文媒體指成立交響樂團是英國百多年殖民統治也做不了的事情，以此證明「新香港文化活躍之一種表現」，「今後香港之文化復興中，已得一大目標」。日方還承諾此後按月在娛樂戲院演出兩次。[5]至於英文媒體的海報宣傳似乎更為實事求是，形容音樂會「為愛樂者提供美好的音樂」，只此而已。[6]

雖然「香港交響樂團」成員資料不詳，但從指揮嘉尼路和 11 月執棒的比夫斯基（George Pio-Ulski）身份推測，參與演出的樂師們大概來自在酒店系統演奏的外籍人士，相當一部分應為菲律賓和俄羅斯樂師，部分也可能是仍

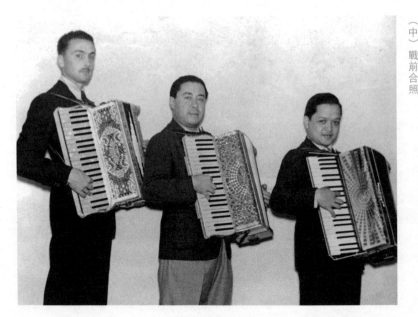

香港交響樂團的兩位指揮比夫斯基（左）和嘉尼路（中）戰前合照

留港的華南管弦樂隊成員（指揮林聲翕已返回內地）。此外該樂隊演奏的曲目，例如《西維爾的理髮師序曲》、《未完成交響曲》，尤其是《卡門》選段，都是戰前業餘樂隊常演曲目。

「香港交響樂團」的第二次演出是 1942 年 8 月 30 日，同樣在中環娛樂戲院舉行，嘉尼路除了繼續執棒外，亦兼任小提琴獨奏，演奏舒伯特《聖母頌》。與首次演出最大分別的是，這次曲目包括至少三首日本管弦樂，開場的日本國歌《君之代》以外，還有《海行變奏曲》和《荒城之日變奏曲》，西洋古典作品只有貝多芬《艾格蒙》序曲和威爾第《茶花女》序曲。鋼琴獨奏仍由夏利柯擔任，演出兩首蕭邦及李斯特作品。[7]

經過 9、10 月之後，「香港交響樂團」在 11 月 8 日進行第三次也是最後一次的公開演出。官方英文傳媒解釋樂團經過重組，指揮改由「上海及香港指揮家比夫斯基」擔任，人數降至 44 人，「但從音樂角度而言這次整改肯定是個優勢」。結果樂隊只演奏羅西尼《威廉泰爾》序曲和德利布芭蕾舞曲《葛蓓莉亞》選段。音樂會餘下演出由前維也納歌劇院女高音 Angelika Steinschneider 獨唱聖桑《參孫與大利拉》歌劇選段，以及馬斯奈、葛利格等

藝術歌曲，由夏利柯鋼琴伴奏。演出翌日英文傳媒報導音樂會引來大批聽眾，其中包括很多日本人。[8]

上述三次演出之後，「香港交響樂團」再沒有以該稱號公開亮相，原因可能因為人員流失嚴重。交響樂隊作為大型集體藝術形式，各聲部要求一定數目的樂師，一個都不能少。樂團人員不完整，1942 年 12 月來港慶祝「香港新生一周年」的日本交響樂團指揮尾高尚忠無兵可用，結果在娛樂戲院的音樂會上演奏四首大提琴獨奏作品。同場的鋼琴家高木東六則演奏貝多芬、德布西、李斯特、法雅以及他本人的鋼琴作品。該音樂會由「大阪每日東京每日新聞社的香港支部主辦」，製作宣傳片的意味甚濃。[9]

交響樂團門檻高，戰亂時期室內樂的演出條件更為可行。事實上，踏進日佔一週年，官方贊助的音樂演奏趨向室內樂形式。據比夫斯基的女兒 Nona 透露，日佔時期全程留港的父親開始時曾失業六個月，後來獲香港大酒店聘為樂隊領導，主要在天台花園餐廳演出，合約為 10 個月。從提供的剪報廣告顯示，1943 年 2 月總督部成立一週年，香港大酒店舉行「特別娛樂音樂」，晚上 6 至 9 時由「比夫斯基領導世界聞名樂隊奏樂」。同月 28 日，夏利柯的鋼琴獨奏會被形容為「本年度第二次音樂演奏」，報導特別提到音樂會「收入三分之一撥為慰勞本港駐防軍隊之用」。這項措施可能是夏利柯離港到澳門定居到戰後的導火線。[10] 早在他之前，指揮嘉尼路離港移居澳門，在位於新馬路的舊濠璟酒店率領樂隊奏樂。

1943 年 4 月 3 日，香港大酒店再舉行「提供娛樂給愛樂者的室內樂音樂會」，由比夫斯基領導樂隊，伴奏從上海來港演出的男中音吳有剛。傳媒介紹吳氏乃上海國立音專著名聲樂教授蘇士林的得意門生。至於伴奏的比夫斯基，傳媒續說：「以前他是在俄國音樂學院學習鋼琴，研究樂理和作曲。來到中國後，他便加入著名古典樂隊和跳舞樂隊工作。最後他自己組織一隊樂隊，最近五年前香港大酒店邀請他主理酒店裡的古典音樂，自此以後，他便時常組織音樂演奏會，由他自己擔任樂隊指揮和獨奏。現在，他的樂隊

GOVERNOR'S OFFICE
1ST ANNIVERSARY

Special Musical Entertainment
to celebrate this happy event
will be held
at the
HONGKONG HOTEL
ROOF GARDEN

By the world-known orchestra leading by
Mr. GEORGE PIO-USLKI.
Special Dinner will also be served.

WELCOME ALL TO-DAY
from 6.00 P.M. to 9.00 P.M.

Please Phone 30281-5 for Reservation.

總督部成立一週年音樂會廣告

仍在香港大酒店擔任演奏。以全香港的樂隊而言，相信各人會承認他的樂隊是最好的了。」

從 Nona 提供該場節目單可以看到，樂隊除伴奏吳有剛演唱舒伯特、馬斯奈、華格納、柴可夫斯基作品之外，亦演出應尚能的《寄所思》、趙元任的《教我如何不想他》等藝術歌曲。此外，樂隊亦演奏多首輕音樂小品，例如十九世紀德國作曲家 Albert Lortzing 的喜歌劇 Undine 序曲、貝多芬作品編號一的鋼琴三重奏，以至日本作曲家 Yoshitomo 的 Festival in Tokyo 等。[11]

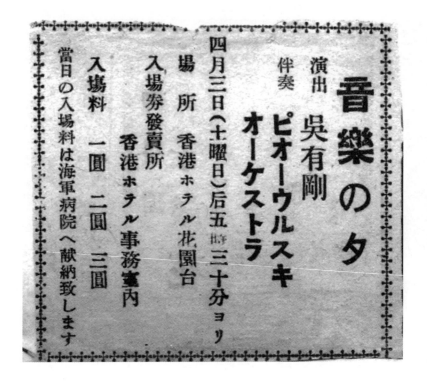

可能由於室內樂小組演奏效果良好，加上比夫斯基能編能演，也有自己的樂隊班子，官方電台遂打他的主意，組織「香港弦樂隊」，1943 年 7 月首次由媒體介紹如下：「香港放送局之香港弦樂隊，係由阿瑪多恩戴洛（Amado N. Dailo，當時「香港三重奏」成員之一）及比夫斯基等七位音樂家組織而成。查該弦樂隊除於特別秩序伴奏時代曲廣播外，更規定每月在放送局演奏中文名曲，以娛聽眾。」當時首次錄播共有六首作品，依次為：馬斯卡尼《鄉村騎士》之間奏曲、波凱里尼《小步舞曲》，以及中國、吉普賽、菲律賓和日本的音樂作品。[12] 在電台播放的音樂大部分由比夫斯基和阿瑪多負責編曲，在錄音室先錄後播，這類輕音樂是酒店樂師們的強項。[13] 其實早於 1942 年 3 月，官方報導有意成立一隊由中國樂師組成的駐台樂隊，為電台演奏、廣播，後來不了了之。[14]

1944 年 1 月農曆新年，香港放送局播放的節慶節目中包括「香港管弦樂隊」演出「管弦樂《懷慕的旋律》」，一個月後總督部成立兩週年，該樂隊再度在大氣電波演奏「日華曲集」。此管弦樂隊大概就是上述的香港弦樂隊，

一九四三年五月比夫斯基（中）演出室內樂

也許由於增加管樂聲部，因而改稱為管弦樂隊。[15]

1944 年 5 月，官方紀念海軍日，在香港大酒店舉行音樂演奏。從下午 3 時開始，連續兩小時，由比夫斯基率領 17 人組成的酒店樂隊演奏十多首日本、意大利與海軍有關的音樂和進行曲，以及比才歌劇《卡門》選段。中文媒體形容演出的音樂「抑揚頓挫」，[16] 但媒體沒有報導的，是比夫斯基為日本軍官演奏的情況。據女兒 Nona 回憶，父親曾到「日本軍官俱樂部」演出，遇上軍官要求演奏日本音樂，但未能即時演奏時，軍官會用軍刀柄打向父親背部，以至凌晨回家時，背部滿佈鮮血。相對於苛刻的待遇，整晚演奏的報酬卻只有一碗白飯。

官辦音樂活動 1944 年下半年開始減少，到 1945 年更幾乎絕跡。但非官辦的民間音樂活動卻在一片蕭條和盟軍轟炸的炮火中，以不同的方式進行，真可謂委「曲」求存。

碩果僅存的照片，比夫斯基（後排右二）和樂隊成員與日本軍官（前蹲下）合照，攝於一九四二年七月。

日佔時期的民間消閒音樂

日佔時期音樂界相對穩定的是粵劇。高陞、太平、利舞台、普慶等粵劇堡壘保持原有名字繼續演出（可參考本書何承天一章回憶日佔時跟著保姆看大戲）。據已故粵劇專家黎鍵指出，日軍在佔領初期為了安定民心，「威逼利誘」薛覺先等大老倌恢復戲班「覺先聲」，1942 年在娛樂戲院、利舞台和九龍普慶戲院由農曆新年起連演三個月，之後更安排他與京劇大師梅蘭芳等居港藝術家組成廣州觀光團，以作宣傳。此後薛覺先借率團赴澳門演出為藉口，逃往內地，一直到戰後才返港。隨著另一大老倌馬師曾早已潛返內地，三十年代薛馬爭雄的傳奇和他們為優化粵劇而進行的改革，自此告一段落。在這段非常時期，粵劇風格和手法漸漸注入庸俗元素，例如個別演出引入雜技以至艷舞場面。從正面來看，大老倌退場，亦因此而讓出空間，由新一代接棒，其中最著名的無疑是薛覺先夫人唐雪卿的弟弟唐

滌生，早於 1942 年初組織兄弟班「華南明星劇團」，自己親自編寫劇本，其中為後來成為其夫人的京劇青衣鄭孟霞，創作達 78 部之鉅。[17]

傳統戲班退場，新的接力而上，部分新戲班的名字頗為反映當時政治現實，例如 1942 年下旬由羅品超組班的「大東亞」，為「大東亞戰爭一週年」演出。另外由余麗珍、李海泉、張活游等組成的「新香港劇團」等，日佔時期總共由 30 多個戲班輪流在港九戲院演出，粉墨登場的包括不少新星，例如 1942 年 11 月的「大亞洲劇團」在普慶開鑼，廣告稱「即日全港頭台公演最新組織粵劇猛班」，演員名單中有年僅 14 歲的白雪仙。[18]

值得一提的是，作為大老倌白駒榮幼女的白雪仙參加戲班前後，曾在當時非常流行、附設在茶樓酒家的歌壇演唱，與她行歌對答的是被譽為「新白駒榮」的冼幹持，二人曾常駐於水坑口香港酒家，由冼氏傳授唱功。[19] 另外據電台前輩李我回憶，冼幹持當時發明了一種他稱為「幻境新歌」的演出模式，即是在沒有佈置的舞台上，男女歌者對唱時，使出猶如做大戲般的造手步法，聽眾通過想像，有如置身於大戲棚。在物質匱乏時期，用想像來欣賞粵劇，李我認為此舉雖美其名為「幻境新歌」，「其實十分搵笨」。他還記得當時冼幹持的拍檔李燕萍，通過生鬼舉止，把氣氛搞得很活。而李我本人則打破以往茶樓「唱女伶」坐著演出的傳統，首創以男伶身份在茶座歌壇站立用咪演唱，他解釋說：「一個大男人坐在椅中唱歌怪模怪樣的。」[20]

李我的生動回憶，佐證 1943 年媒體對新興歌壇的報導：「本港之娛樂場所，除劇場與電影院外，歌壇佔一重要位置。戰前歌伶集中本港，故歌壇之熱鬧，一時無兩。但戰後（指日佔時期）本港，對於夜間娛樂，曾一度沉寂⋯⋯夜市漸趨熱鬧，故本港除原有歌壇外，近更日有增設。如最近中區某歌壇之增設壇上壇，又如娛樂區之新闢歌壇等，均以新節目號召，市民以其所費無幾，而有數小時之享受，故多趨之，比之劇場與電影院更為擠擁。」[21]隨著歌壇形式發展漸旺，茶樓茶座亦設歌壇，從顧客到歌伶都競爭激烈。

一九四三年七月多男大茶樓歌壇的廣告

另一則報導說：「誠恐歌壇過多，則僧多粥少，生意未免分薄……於是鈎心鬥角，從廣州澳門兩方，羅致新起女伶，以娛周郎之耳目外，同時對於音樂方面，亦力圖刷新，以廣招徠。」[22]

從數則廣告可以看到，具規模的歌壇是通過主理人，以拍和樂隊，為一眾歌伶伴奏演出。例如「華人酒家歌壇」由孫妮亞主理，號稱以「名譽音樂隊拍和」，「即晚選唱」，六位歌伶之中包括冼劍勵（即冼劍麗）。[23] 至於「多男大茶樓歌壇」，由「藝壇巨子盧兆銘先生主理」，「音樂名家楊德先生領導音樂」，他所領導的六人拍和包括楊振武、李鑑希、羅輝、陳興、

朱成就,以及他本人,演出歌伶包括「子喉巨霸李燕屏女士」。[24] 亦有歌壇為慈善演出,例如「襟江歌壇舉行慈善義唱」,情商客串演出的包括彭少峰、冼劍麗等 10 人。[25] 歌壇演出所編的曲詞難免諷刺時弊,軍政當局不忘以新聞報導作為警告,指「唱抗日歌,少芳坐牢,印者派者亦然。」[26]

粵語歌壇熱鬧,西洋餐館亦自得其「樂」。隨著半島酒店等演出場所不再,白俄、菲律賓等的職業樂師相繼流入民間餐廳。例如位於中環的「大華飯

店」請來鋼琴家 Ruth Litvin 組成的三重奏「合奏名貴音樂」。由「大華舞廳」改名為「大上海大飯店」的排場更厲害，以舉行「交響音樂大會」作宣傳，由 Don Rufino 及其樂隊伴奏，廣告中「曲目略列」包括歌劇《弄臣》、《蝴蝶夫人》、《快樂寡婦》、《嵐嶺痴盟》以及日本名曲選。[27] 另外中環的新巴里餐室聖誕日推出特別大餐，同時「禮聘前半島酒店、高羅士打酒店白俄及菲律賓名樂隊奏演名曲」。[28]

據比夫斯基的女兒回憶，父親一直都有在其他飯店和舞廳奏樂，酬金除了軍票外，更重要的是白米。從一張他與「中華娛樂場」1945 年 7 月 16 日簽訂的英文合同可以看到，專業音樂家的薪金是按日計算的，薪金是每天 400 元和三斤「一般質素」的白米，另加每天膳食和下午茶點。而他則除了星期一外每天為下午茶舞和晚宴提供「良好水平的音樂」。該合約有效至 1945 年 8 月 31 日，可以説是短期合約，大概跟生意考慮以至時局大勢有關。謀生之外，比夫斯基亦有參與慈善籌款演出，例如 1945 年 5 月他以鋼琴與小提琴家 Peter Esdakoff 在雪廠街松原酒店，為東華、廣華醫院作籌款義演。[29] 未知是否想有一個重新的開始，戰後比夫斯基改名為「佐治柏士」（George Parks），之後更改行，轉為電車督察，但對音樂熱情不變，參與香港校際音樂節評判，亦以「佐治柏士盾」獎勵樂隊組別，1957 年首屆得主是由盧景文領導的拔萃男書院。

♩ 日佔時期集中營音樂

1941 年 12 月 25 日港英戰敗投降，參與戰鬥而倖存的居港外籍人士全部送到由英軍軍營改建成的深水埗戰俘營。據戰俘之一的白德（Solomon Bard）醫生回憶，當時進營人數高達 5,000 人。至於家眷們則全數安排在港島赤柱，人數約 2,800 人，其中一半是婦女和小孩。兩個戰俘營三年多的非正常生活，過的是軍訓勞教的羈留日子。深水埗營的戰俘因死亡或流放到海外勞役，到 1944 年底時只剩 1,500 人。儘管如此不堪回首的日子，然而兩個戰俘營都聽到不一樣的音符，而且對戰後香港音樂發展有一定的影響。[30]

先談赤柱營。該營的音樂活動主要來自兩位音樂家的堅持。首先是香港歌詠團的畢奇諾女士（B. M. Bicheno）。這位 1934 的創團女中音進營以後一直堅持合唱活動，更組織了一個合唱隊，親自擔任指揮，整整三年多。戰後《中國郵報》形容她全程在營中以「無限的精力和熱情保住歌詠團的精神」。[31] 結果該團成為戰後首個復出的音樂團體，在 1947 年 9 月開始排練，11 月 18 日在聖約翰座堂以 66 人合唱隊演出音樂會，悼念戰爭亡魂。擔任該場指揮的，正是畢奇諾。而擔任鋼琴伴奏之一的，是她的赤柱營友杜蘭夫人（Elizabeth Drown）。[32]

在倫敦聖三一音樂學院受訓的杜蘭夫人，[33] 被俘時為瑪麗醫院義務護士。她和參加香港保衛戰的丈夫愛德華（Edward）因戰事失散，各自被關在不同的戰俘營，愛德華後來更被迫到日本當苦工，整個日佔期間雙方不知對方死活。在這種幾乎絕望的情況下，杜蘭夫人欣然發現赤柱營前身的學校（聖士提反書院）留下兩部鋼琴。她得到軍官的同意，把兩部鋼琴放在一起，好讓她與營中愛樂者一起奏樂。其中一位與她共樂男孩從未學過音樂，但耳朵極好。於是兩人一起創作雙鋼琴的音符，有芭蕾風格的，也有一首關於成吉思汗、一首關於聖經人物以斯帖的故事，另外創作了歌曲甚至小型歌劇。

整整三年多，杜蘭夫人每個星期天的黃昏都彈奏鋼琴娛樂營中各人。不少營友多年後回憶那段慘痛的日子，唯一感覺良好的，就是聽到杜蘭夫人的鋼琴。其中一位說：「如果要選一位赤柱營中最受歡迎的演出者，我想大部分人會選杜蘭夫人。每星期天晚上，她會在俱樂部的鋼琴上不停的彈奏，不需要節目表或報幕，她就是隨著她喜好的音樂，不斷的彈。如果有人想點唱但又不知道音樂的名字，只要哼出一句，她就馬上彈出來。」[34] 兩人在馬尼拉一軍艦重逢，見面時兩人頭髮已變白，感覺恍如隔世。

據杜蘭夫人 1984 年離港返英前的回憶，她在營中彈琴不是隨便彈的。「每星期我會在營中到處問，請營友們說出他們喜歡的音樂，我就記下來。如

深水埗戰俘營

果我不認識那首歌，我就請他唱或哼出來，星期天一到，我就把收集到的音樂在鋼琴上彈出來。」她記得當時她與九位女士同處一間小房間，但音樂讓她長出翅膀，自由飛翔。

更重要的是，營中的三年，讓她發展出教導小孩學習鋼琴與音樂的方法。據一項統計，當時赤柱營中 16 歲以下的有 286 人，4 歲以下的有 99 人，在營中出生的嬰兒也有 51 位之多。戰後杜蘭夫人成為眾多鋼琴苗子的老師（包括本書口述者之一羅乃新），可能與她在赤柱的三年經驗有關。

至於一海之隔的深水埗戰俘營，主要通過白德醫生奏出音符。他在營中的音樂經歷，讓人想起法國二十世紀著名作曲家梅湘，同樣在二戰期間的集中營，根據營友的音樂專長，譜出《時間的終止》四重奏。已於 2014 年以 98 歲高齡辭世的白德，在 2009 年出版的自傳中詳細描述三年多在營中的辛酸，其中也包括比較輕鬆的關於奏樂的段落，謹輯錄如下：「日本軍官認為消閒活動有利營友保持忙碌因而減少不滿，因此他們送來審視過的書本和一些樂器。大概是 1943 年吧，我開始根據送來的樂器，組織一支小樂隊。我知道營中有幾位加拿大軍樂手和香港義勇軍中幾位業餘樂手。由於沒有樂譜，我只能收集零散的鋼琴譜，以我過往指揮和配器的訓練，將之改編為樂隊譜……結果我的樂隊名單包括代替低音提琴的三支結他、一支單簧管（連吹奏長笛部分）、一支代替大提琴的長號。後來，兩位加拿大營友合作把油桶改造成為大提琴，聲樂出奇的好。」之後加上六把小提琴，「白

德音樂會」（Bard's Concerts）正式開幕。

「配器和排練很費時，我只能組織了三次演出，每次演奏三首作品，台下
反應很好。」白德記得日本軍官向他特別提出三首不能演的音樂：《天佑
吾皇》、《統治吧，不列顛尼亞》以及《甜蜜的家》。前兩首禁演可以理解，
但為何要禁一首兒歌？「我懷疑那是否因為擔心該首音樂可能使我們跌進
懷緬昔日的深淵？當時我靈機一觸，決定把第二次音樂會演奏的 *Plymouth
Hoe*（英國皇家海軍陸戰隊隊歌）序曲熱鬧的結束部分加入清楚可聽見的
《統治吧，不列顛尼亞》旋律。結果演出後，坐在前排的俘虜營長官和兩位
翻譯一起鼓掌。現在回想，我的行為既愚蠢又危險。我冒的險所招致的不
只是對我的懲罰——至少毒打一番——更可能連累樂隊成員以至整個營區。
記得有次演出後有一位英國軍官前來自我介紹，説他是羅西尼上尉（Captain
Rossini）。我就説笑的問他是否作曲家羅西尼的親戚。誰知他説，我正是！
然後補充他並非直系親屬。父母世紀初從意大利定居英國，他説在英國出
生的。」[35]

2007 年當白德醫生向筆者暢談這段往事時，他的語氣是相當輕鬆和滿意的，
但作為自傳的一部分，可能他覺得還是嚴肅的筆觸比較合適。日佔香港的
三年零八個月，無論如何看，都是戰爭犯罪、人間悲劇。

結語

隨著日軍節節敗退，1945 年開始盟軍猛轟港島，香港進入黎明前最黑暗時
段。正所謂萬籟俱寂，連官方傳媒 7 月談到粵劇近況也承認形勢不妙：「現
在香港粵劇界，可説已入沉寂狀態，未來再有如何變化及新發展，須待事
實來證明了。」[36]

日佔時期香港最後一次官方音樂演出是 1945 年 8 月 19 日下午，由總督部
在娛樂戲院舉行的「音樂與映畫會」，那是日本在 8 月 15 日宣佈無條件投

夏曆乙酉年柒月拾叁日

總督部當局舉行音樂映畫會

總督部當局，昨日下午二時假娛樂戲院舉行音樂與映畫會，由中日及第三國人協力演出，節目至為豐富，到場者極踴躍。茲將該會演出節目，詳錄如下：

第一部

㈠合唱荒城之月，御稜威

㈡提琴獨奏

㈢音樂演奏

㈣舞踊繪日傘（國民學校學生）

㈤獨唱：窒之神兵，遙望草原。

㈥獨唱：誓為祖國，叱咤風雲。

㈦獨唱：吳範群唱宵待草。

㈧：管弦樂合奏世界名曲多闋、

降之後第四天，正值日軍撤兵、英國海軍少將夏慤 8 月 30 日抵港收回管治權之前的過渡時期。演出的曲目大部分是日本歌曲，包括比較傷感的，也有愛國的，似乎寓意即將撤退作告別。例如開場的《荒城之月》、《御稜威》二曲，以合唱形式演出。另外還有獨唱《空之神兵》、《誓為祖國》等曲，演唱者不詳，報導只提到吳範群獨唱《宵待草》。[37] 音樂會以多首管弦樂作結，樂隊很可能仍是上述的「香港管弦樂隊」，因為報導提到音樂會「由中日及第三國人協力演出」。這個非常時期成立的樂隊和所演奏的音樂，隨著日本戰敗而成為歷史。❧

註釋

1. 引自〈新香港的文化活動〉，香港《新東亞》第一卷第二期，1942 年 9 月 1 日，載於陳智德編，《香港文學大系 1919-1949：文學史料卷》，香港：商務印書館（香港）有限公司，2016 年，頁 455。

2. 《華僑日報》1942 年 8 月 15 日。

3. 同上，1943 年 10 月 12 日。

4. 同上，1943 年 12 月 25 日、1944 年 2 月 19 日。

5. 同上，1942 年 7 月 15 日。

6. *Hong Kong News*, 1st August, 1942.

7. 《華僑日報》1942 年 8 月 26 日。

8. *Hong Kong News*, 9th November, 1942.

9. 《華僑日報》1942 年 12 月 27 日。

10. 同上，1943 年 2 月 20 日。

11. 資料由現居澳洲的 Nona 提供。

12. 《華僑日報》1943 年 7 月 29 日。

13. *Hong Kong News*, 31st August, 1943.

14. 同上，1942 年 3 月 26 日。

15. 《華僑日報》1944 年 1 月 23 日、2 月 19 日。

16. 同上，1944 年 5 月 28 日。

17. 黎鍵著，《香港粵劇敍論》，香港：三聯書店（香港）有限公司，2010 年，頁 351-362。

18. 《華僑日報》1942 年 11 月 17 日。

19. 《工商晚報》1954 5 月 2 日。

20. 李我著，《李我講古（三）浮生拾翠》，香港：天地圖書，2007 年，頁 31-33。

21. 《華僑日報》1943 年 4 月 11 日。

22. 同上，1943 年 5 月 15 日。

23. 同上，1943 年 6 月 27 日。

24. 同上，1943 年 7 月 18 日。

25. 同上，1943 年 7 月 25 日。

26. 同上，1943 年 1 月 19 日。

27. 同上，1943 年 8 月 15 日。

28. 同上，1942 年 12 月 24 日。

29. 詳細資料和圖片可查看 http://pio-ulski.com

30. 本節關於赤柱營的資料參考自 Bernice Archer, "The Women of Stanley: internment in Hong Kong, 1942-45", *Women's History Review*, vol. 5, no. 3, 1996.

31. 《中國郵報》1947 年 11 月 15 日。

32. 根據由 Robert Nield 先生提供的香港歌詠團節目單。

33. 本節關於杜蘭夫人主要參考自《南華早報》1984 年 7 月 15 日。

34. 引自 Tony Banham, *We Shall Suffer There: Hong Kong's Defenders Imprisoned 1942-45*, Hong Kong: Hong Kong University Express, p.156.

35. Soloman Bard, *Light and Shade: Sketches from an Uncommon Life*, Hong Kong: Hong Kong University Press, 2009, pp.111-113.

36. 引自〈香港粵劇最近的變遷〉1945 年 7 月,香港《香島月報》創刊號,載於《香港文學大系 1919-1945:文學史料卷》,頁 460。

37. 《華僑日報》1945 年 8 月 20 日。

附錄：
香港音樂大事記（1930-1959）

1930

1月

The Capri 意大利歌劇團一行 55 人，包括樂隊、芭蕾舞團，以及 12 位獨唱家，16 至 27 日在尖沙咀景星戲院一連演出 14 場，演出足本歌劇《波希米亞人》、《弄臣》、《蝴蝶夫人》、《浮士德》、《卡門》、《鄉村騎士》、《小丑》、《嵐嶺痴盟》、《荷夫曼的故事》等。

2月

1920 年在英國成立的 The English Singers 14 至 15 日在舊大會堂皇家劇院，演出兩場以英國早期牧歌、民謠為主的音樂會。

巴黎歌劇院首席女高音 Odette Darthys 24 日在皇家劇院舉行獨唱會，與聲樂家丈夫 Roger Lancor 演出《波希米亞人》、《蝴蝶夫人》、《托斯卡》等歌劇唱段。

5月

粵劇名伶馬師曾和千里駒 7 至 8 日在利舞台為香港婦孺協進會籌款演出。前者剛從安南（今越南）回港，後者準備到南洋登台。

立法局財務委員會通過撥款 1,200 元，贊助「九龍居民委員會」演出六場免費公眾音樂會，目的是推廣樂隊音樂以及對大眾對「公共樂隊」（public band）的認知，首場在 21 日漆咸道九龍足球會演出，由軍樂隊成員組成樂隊，演出華格納《指環》片段，以及馬斯奈、吉伯特與蘇利文等作品。超過 1,000 人出席。

6 月 ───────────────────────────────

經香港娛樂有限公司（Hongkong Amusements Limited）批准，皇后戲院大樂隊到香港無線電廣播台（ZBW）錄音室演出，測試樂隊全奏時的音量在大氣電波播放時的乘載程度。28 日，錄播在九龍足球會演出的戶外音樂會，這是香港廣播史的首次。

8 月 ───────────────────────────────

香港無線電廣播台錄播高陞戲院、夏利柯（Harry Ore）和馬思聰演出鋼琴與小提琴合奏，香港弦樂團與女高音 Mrs. Sanger、男高音李楚志合演，梅臣（Frederick Mason）管風琴獨奏會，和由梅臣指揮香港弦樂團演出韓德爾歌劇 Berenice 中的小步曲、歌曲等。

9 月 ───────────────────────────────

由駐東京藝術經理人施特洛克（Awsay Strok）統籌，著名小提琴家津巴利斯特（Efrem Zimbalist）首度來港，2 日在皇家劇院演出一場，全院滿座。鋼琴伴奏是一起亞洲巡演的 Harry Kaufman。演出巴赫、葛拉茲諾夫、布拉姆斯、克萊斯勒、巴辛尼等作品。其中 Joseph Achron 所創作的 Suite Bizzare 的香港首演，其奇異效果和拉奏技術引起轟動。

香港愛樂社 1930 / 1931 年度報告，承認去年 12 月演出 Sidney Jones 作曲的喜歌劇 The Geisha，由於服飾開支龐大，導致巨額虧本 639.57 元，協會帳目只剩餘 142.11 元。

10 月 ───────────────────────────────

由施特洛克統籌，國際著名菲律賓女高音 Jovita Fuentes 13 日在皇家劇院舉行獨唱會，鋼琴伴奏為 Carl Bamberger。港督貝璐和夫人出席。在中國、日本巡演後，返回歐洲，在柏林國立歌劇院演出《莎樂美》，擔任女角，指揮為該劇作曲家理察‧史特勞斯。

11 月 ───────────────────────────────

「中國痲瘋救濟會香港協會」11 日於皇家劇院舉行籌款音樂會，全港知名音樂家參與演出，其中包括由呂文成、潘賢達、馬炳烈組成弦樂三重奏，演出《倒卷珠簾》，另外呂文成夫人演唱《賣花女》。出席嘉賓包括港督貝璐及夫人、名紳周壽臣及夫人等。

巴黎音樂學院首獎得主大提琴家 Adele Clement 25 日於舊大會堂商務廳舉行獨奏會，演出佛瑞、布朗格等作品。鋼琴伴奏為夏利柯。

12 月

鋼琴家夏利柯與小提琴家 F. Gonzales、大提琴家 L. Szonte 組成「香港三重奏」
（Hongkong Trio），在聖約翰座堂演出貝多芬、莫扎特、孟德爾遜鋼琴三重
奏作品。同場演出亦包括夏氏的鋼琴學生們。

香港愛樂社 13 至 20 日於皇家劇院公演吉伯特與蘇利文 Yeomen of the Guard。
這首作品 1924 年曾演出，作為每年主辦一次輕歌劇的開始。

1931

1 月

著名英國女中音 Dame Clara Butt 17、19 日於皇家劇院舉行獨唱會，其男中音
丈夫同台演出。港督貝璐及夫人出席。作曲家如艾爾加、聖桑曾為這位歌唱
家譜歌。她這次來港演出後不久遭遇意外，之後由輪椅代步，1935 年去世。

4 月

由香港音樂協會主辦，法國女鋼琴家 Youra Guller 7、21 日於梅夫人婦女會演
出兩場獨奏會，曲目包括蕭邦、李斯特、史達拉汶斯基等作品。出席聽眾分
別為 56、95 人。

5 月

廣東音樂大師丘鶴儔從歐美巡演返港，2 日於香港中華基督教青年會必列者
士街會所演奏揚琴、胡琴。

京劇巨擘梅蘭芳及其戲班 7 日在高陞戲院開鑼，頭本演《西施》，繼而演《仙
女散花》、《霸王別姬》等經典作品。戲班此前曾在廣州海珠戲院演出，是
次南來演出目的之一「意在聯合南北同調，商榷改良，以期增進國劇地位，
成為異日社會教育之一。」這是梅氏繼 1922、1928 年後第三次在香港演出。

紀念莫扎特誕辰 175 週年音樂會 11 日在梅夫人婦女會舉行。

因香港經濟蕭條而離港赴馬尼拉擔任教職的鋼琴家夏利柯，12 日於梅夫人婦女會舉行音樂會。除了與香港三重奏演奏阿蘭斯基鋼琴三重奏外，亦彈奏自己根據廣東音樂創作的《華南幻想曲》。

10 月

香港愛樂社慶祝成立 70 週年。該團體 1861 年 10 月 1 日在聖安德烈書院成立，當時名為香港合唱社，1894 年改名為香港愛樂社至今。

為籌款救濟華北水災，基督教學生聯會 30 至 31 日一連兩晚在般含道合一堂舉行慈善音樂會，義演音樂家包括小提琴家馬思聰和鋼琴家 May Yung，以及由丘鶴儔領奏的中樂樂隊。

12 月

公認為小提琴之王的海費茲（Jascha Heifetz）3 日與影星夫人 Florence Vidor 抵港，4 日晚在中環娛樂戲院演出一場獨奏會，曲目包括巴赫、舒伯特、德布西、拉威爾等。鋼琴伴奏為 Isidor Achron。

來自紐約的鋼琴家 Dick Leuteiro 和他的八人樂隊進駐新建的中央戲院，為森林電影 Africa speaks 作現場伴奏。翌年此樂隊由 9 人增至 10 人，以 Capitolians 為名在半島酒店奏樂。

1932

4 月

為支援戰火中的上海，香港大學聖約翰學院舉辦籌款音樂會，1 至 2 日於聖保祿女書院利希慎堂演出。丘鶴儔和友人演奏中樂《娛樂昇平》。

奧地利施耐德鋼琴三重奏（Schneider Trio）13、20 日於梅夫人婦女會作香港首演，演出莫扎特、貝多芬、舒伯特等三重奏。該三重奏翌年 3 月在馬尼拉、廣州演出前在香港大酒店天台花園餐廳再度亮相，帶來一台巨型德國製古鍵琴，演出德國、法國作品。

國際著名鋼琴家 Alexander Brailowsky 29 日於中環娛樂戲院舉行獨奏會，演出曲目包括巴赫（布梭尼改編）、貝多芬、蕭邦、德布西、法雅、拉赫曼尼諾夫、李斯特等作品。音樂會採用的史丹威小型三角鋼琴由謀得利琴行提供。

5 月

半島酒店 31 日舉辦「星期天黃昏交響音樂會」，每週請來國際知名音樂家演奏古典音樂。首場演出由聖彼得堡音樂學院鋼琴家 Maklezoff 彈奏李斯特作品，超過 300 人出席音樂會。陸續而來的音樂家包括大提琴家 Podolsky、萊比錫小提琴家 Norah Flint 等。

7 月

法國女小提琴家 Renee Chemet 8 日於娛樂戲院舉行獨奏會，演出韋華第、拉羅、蕭頌、克萊斯勒，以及她自己創作的《美麗華》（Miramar）。

10 月

梅夫人婦女會新樂季 20 日開始，由華人音樂家演出，包括 Amelia Lee 彈奏鋼琴、何安東拉奏小提琴，以及男高音李楚志等。

12 月

英國駐港軍樂隊組成 50 人聯合樂隊，20 日於利舞台演出大型交響音樂會，演出曲目包括羅西尼《威廉泰爾》序曲、莫扎特第 40 交響曲等。入場不如理想。

意大利歌劇團 San Carlos Grand Opera 亞洲巡演香港站，本月 28 日至翌年 1 月 6 日於尖沙咀景星戲院登台，依次演出《鄉村騎士》、《小丑》、《弄臣》、《卡門》、《蝴蝶夫人》、《浮士德》等經典歌劇。

1933

1 月

香港愛樂社 18 至 21 日演出一年一度的輕歌劇，今年演出 Alfred Reynolds 創

作的 *The Fountain of Youth*。由於皇家戲院已拆卸，演出轉移到娛樂戲院舉行。首創全院座位可以預先訂座、兒童票半價。演出由 15 人樂隊伴奏，首席為萊比錫的 Norah Flint。這次製作共虧本 956 元。

馬師曾自美國返港，將重上舞台，與太平戲院院主源杏翹，合組太平劇團，請來陳非儂、半日安等成員，進行粵劇改革，編裝新派劇多部，如《龍城飛將》、《金戈鐵馬擾情關》、《摩登魔力》等，計劃於農曆新年開演。

2 月

鋼琴家夏利柯自上月從馬尼拉回港定居，2 日於梅夫人婦女會舉行首場獨奏會，演出舒曼和他自己創作的《中國月光》。

4 月

曾在北大、清華大學任教的俄羅斯小提琴家托諾夫（Nicholas Tonoff）自上月來港後，9 日首次於半島酒店演出，與俄羅斯鋼琴家 Maclezoff 演出布拉姆斯、貝多芬、Rameau 等作品，亦為 ZBW 電台演奏，同時招收學生，其中包括後來成為作曲大師的黃友棣。

5 月

舊大會堂原址部分地皮售予滙豐銀行興建新總部，作價 600 萬元。

9 月

旅港鋼琴家夏利柯 9 日晚於廣州中華基督教青年會與「年輕廣州小提琴家」馬思聰演出獨奏音樂會。

10 月

英國聖三一音樂學院考試公佈結果，各級考試中，合格的香港考生超過 150 位，其中三位成功考獲教師文憑，他們是：加露蓮·布力架（Caroline Braga）、Doris Lai Wun Chu 和夏利柯。

1934

2 月

香港愛樂社 6 至 10 日演出一年一度輕歌劇，今年演出作品為 Pirates of Penzence，仍在娛樂戲院演出五場，由 17 人樂隊伴奏，配以近 50 男女合唱。這次製作共虧本 911 元。

3 月

香港中華合唱團自 1 月成立，24 日首演於香港大學大禮堂。指揮為米勒（J. Anderson Miller）。

6 月

由歌林公司的趙威林、九叔，及音樂家何大傻、尹自重組織「歌聲樂團」，籌備數月後，23 日（舊曆 12 日）在普慶戲院公演。該樂團內部組織完善，所有配景、服裝、編劇、歌舞音樂，俱由專家人才分別辦理。

傳奇小提琴教授萊奧波德‧奧爾的弟子 Boris Lass 23、25 日於半島酒店演出，鋼琴伴奏為其兄弟 Mark Lass。

10 月

由 17 人組成的香港歌詠團 25 日於梅夫人婦女會舉行成立首演，演出英國十六至十七世紀民謠以及布拉姆斯的作品，由米勒指揮。

11 月

香港愛樂社 17、24 日於海軍俱樂部上演《快樂英倫》（Merrie England），重演 1927 年版本，但壓縮至兩小時以下。24 人樂隊為歷來規模最大，仍由 Norah Flint 領奏。指揮為米勒。

薛覺先與「戲曲革命家」呂文成，於新月唱片公司首次合作錄音，曲名為《花好月圓人共醉》。

12 月

6 日梅夫人婦女會音樂會由意大利合唱專家高爾地（Elisio Gualdi）指揮兼鋼

琴伴奏獨唱、合唱，後者首次以香港歌劇會名義演出歌劇《鄉村騎士》選段。男、女高音獨唱均為高氏學生德阿居奴（Gaston D'Aquino）和 Elvie Yuen。另外夏利柯鋼琴獨奏，演出李斯特改編羅西尼《威廉泰爾》序曲。

1935

1月

紐約愛樂樂團資深鋼琴獨奏家 Renee Florigny 14 日於梅夫人婦女會舉行獨奏會，演出貝多芬《月光》奏鳴曲，以及短小古典及現代作品，包括她自己的作品。

居港俄羅斯小提琴家托諾夫組成探戈樂隊，於 ZBW 電台 15 日播放，另外 30 日則播放托氏與鋼琴家 Maklezoff 合演克萊斯勒、貝多芬、海頓、德布西、阿蘭斯基等作品。

2月

馬思聰 11 日在梅夫人婦女會舉行獨奏會，演出巴赫、布拉姆斯、莫扎特、維尼亞夫斯基、德伏扎克等作品，由夏利柯鋼琴伴奏。

3月

香港愛樂社 7 日於海軍俱樂部上演輕歌劇《海華沙》（Hiawatha）。50 人合唱團和 16 人樂隊，首席為告魯士，指揮由英國蘭開夏郡軍團的 A. B. Yule 擔任。

香港歌詠團 28 日於聖約翰座堂演出孟德爾遜清唱劇《以利亞》，此為教堂管風琴樂師梅臣離港前的告別演出，由黎爾福（Lindsay Lafford）接任。

4月

應廣西政府邀請，通過八和會館，2 日到廣西義演，為學校、醫院籌款。薛覺先演《白金龍》、《毒玫瑰》，白駒榮演《泣荊花》等。

6 月

二十世紀最偉大鋼琴家之一的阿瑟・魯賓斯坦（Arthur Rubinstein）首度在港演出，28 日於香港大酒店天台花園餐廳演出三組曲目：巴赫／ 貝多芬、蕭邦、史克里亞賓／ 阿賓尼斯／ 李斯特。大師似乎對香港很有好感，赴馬尼拉演出16 場後，7 月 28 日回港再演，31 日再演一場，演奏部分「不太熟悉作曲家」的作品，其中一位是普羅歌菲夫。

8 月

馬思聰 19 日於香港大酒店天台花園餐廳演出小提琴獨奏會，曲目包括布拉姆斯、德伏扎克、莎曼尼、柴可夫斯基、維尼亞夫斯基、巴赫、薩拉沙蒂等作品，其中柴可夫斯基小提琴協奏曲全三樂章，由夏利柯鋼琴伴奏。二人 21 日在廣州重演。

11 月

為紀念休戰日（Armistice Day），香港歌詠團 11 日於聖約翰座堂演出艾爾加《致倒下的戰士》和布拉姆斯《德意志安魂曲》，由米勒指揮，港大賴廉士（Lindsay Tasman Ride）博士擔任獨唱男低音。

主要由年輕華人組成的香港中華合唱團 23 日於香港大學大禮堂演出音樂會，指揮米勒。同場由丘鶴儔、呂文成、馬炳烈等演出中樂。丘、呂 8 至 9 日於聖保祿女校作慈善演出。

著名三藩市爵士樂隊 Eddie Harkness Orchestra 結束亞洲之旅返國前，在香港大酒店演出一場。

1936

1 月

香港愛樂社 15 日於皇后戲院上演輕歌劇《鄉村女郎》（*A Country Girl*）。近60 人合唱團和臨時湊合的樂隊，由英國蘭開夏郡軍團的 A. B. Yule 指揮。

2 月

隨德國郵輪來港的 Karlsruhe 樂隊 13 日在半島酒店舉行免費音樂會，演奏韋伯《魔彈射手》、華格納《女武神》、史特勞斯圓舞曲等。

3 月

香港歌劇會 9 日於半島酒店玫瑰廳舉行聲樂音樂會，由高爾地指揮英國牧歌，和他的學生獨唱。另外請來曾與梅百器（Mario Paci）指揮上海工部局樂隊演出華格納歌劇的女高音 E. O. Drake 夫人參加演出。

香港基督教青年會 26 日舉行國際藝術之夜，由不同國籍的音樂、舞蹈等藝術家表演。從 A. B. Yule 指揮英國蘭開夏郡軍團樂隊開始，輪流演出包括中國太極劍、自衛術、日本戲法、俄羅斯舞蹈、德國民歌合唱等。俄羅斯小提琴家托諾夫與鋼琴家 Maclezoff 演出二重奏。港督郝德傑到場觀賞。

4 月

香港中華合唱團成立兩年半以來，首次為非華人聽眾演出西方神曲，8 日於畢打山聖保祿教堂演出史丹納《十字架犧牲》，由該社創辦人米勒指揮演出。

5 月

15 日聖約瑟書院慶祝 70 年鑽石金禧校慶。除了夏利柯鋼琴獨奏外，演出嘉賓包括菲律賓音樂家費萊德．卡比奧（Fred Carpio）作吉他獨奏。

香港歌劇會 16 日於九龍西洋波會舉行慈善音樂會，由高爾地指揮，演出英國老歌和歌劇選段。另外請來聲樂與器樂專家演出，包括來自多倫多音樂學院的鋼琴家關美楓作香港首演。

著名德國鋼琴家甘普夫（Wilhelm Kempff）22 日從上海抵港，當晚在港演出一場，曲目包括貝多芬、巴赫、舒伯特、莫扎特。這是他結束日本、中國巡演返國前最後一場音樂會。

9 月

馬師曾、譚蘭卿等 12 日於太平戲院首演新劇《桃花俠》，新曲新腔，完全從新譜訂，全院滿座。

10 月

高爾地 1 日於九龍聖德肋撒堂演出慈善音樂會，領導小花合唱團，演出巴勒斯天連拿、羅西尼等古典、聖樂作品。此後高爾地與香港歌劇會經常在此教

堂演出。

12 月

香港愛樂社 16-19 日於皇后戲院上演輕歌劇《山中少女》（*The Maid of the Mountain*）。由 A. B. Yule 指揮兼編寫部分樂譜，這亦是香港愛樂社首次採用常設樂隊。

粵劇名伶馬師曾 11 日於太平戲院演出新劇《慾禍》，從托爾斯泰不朽文學巨著改編而成。全劇曲白、配景、燈光、服裝都經特別設計，其中一場更首創全用音樂襯和，不用唱工。另外亦印備中西場刊數千份派送。港督及夫人暨兩局成員出席演出。

意大利但丁文化協會主辦紀念作曲家裴哥雷西逝世 200 週年音樂會，15 日假半島酒店玫瑰廳舉行，由高爾地領導香港歌劇會演出《聖母頌》，其中女高音為 Sylvia Choy。伴奏弦樂小樂隊由 Prue Lewis 領奏。

1937

1 月

為綏遠難民籌款音樂會 2 日在聖士提反女校舉行，籌得 1,000 元。參與演出的包括鋼琴家加露蓮·布力架、小提琴家 Prue Lewis，以及包括黃呈權在內的一個中樂三人組。音樂會以中、英兩國國歌作結。

4 月

Auer、Carl Flesch、Jeno Hubay 門生、著名美國小提琴家 Josef Lampkin 完成南京、上海、日本演出後，7 日在娛樂戲院作香港首演，之後到澳門、廣州演出，回程 5 月 2 日在灣仔東方戲院再演一場，夏利柯鋼琴伴奏之餘，亦加演改編的《雨打芭蕉》。

5 月

香港歌詠團與香港愛樂社樂隊 6 日假半島酒店，演出英皇佐治六世加冕音樂

會，由 Prue Lewis 領奏、黎爾福指揮，演出莫扎特《費加羅的婚禮》序曲、由艾爾加編曲的《天佑我皇》和《夜之歌》等。

8 月

平津戰事爆發，馬師曾、譚蘭卿演劇籌賑，3 日演《佳偶兵戎》、4 日演《懲禍》；另外，馬私人捐 1,000 元、譚捐 500 元。

9 月

由本地男高音李楚志組織，一場為中國傷兵籌款的音樂會 29 日在海軍俱樂部禮堂舉行，高爾地指揮香港歌劇會，以及香港中國管弦樂隊同場演出。更多籌款音樂會陸續舉行，例如 10 月 27 日高爾地及歌劇會為中國紅十字會籌得668 元，翌日在半島酒店玫瑰廳亦有響應國際援助委員會而舉行的音樂會。

11 月

一大群聽眾聚集在香港大學大禮堂，一睹最新的哈蒙德電子琴（Hammond organ）。是次展覽由謀得利琴行贊助，黎爾福彈奏雷格、普賽爾、巴赫等作品作示範。

為賑濟從上海而來的俄羅斯難民的籌款音樂會 12 日在九龍聖安德烈堂舉行。白德（Solomon Bard）演出俄國小提琴作品。

12 月

馬師曾自上月從新加坡返港，開始「編演有意義之國防劇本」，8 日於太平戲院與譚蘭卿、半日安、麥炳榮等男女藝員數十人，演出新編《漢奸的結果》。10 日再推出新編《衛國棄家仇》。

1938

1 月

旅居上海著名小提琴家雷米地（Henry dos Remedios）22 日於九龍西洋波會舉行獨奏會，演出貝多芬、舒伯特、德伏扎克、克萊斯勒等作品。

4 月

香港學生賑濟會為購買醫療用品的籌款音樂會 8 至 9 日在香港大學舉行，義演音樂家包括小提琴家馬思宏、由岡薩雷斯（Gonzales）指揮的中國管弦樂隊，以及尹自重的演奏。

5 月

梅蘭芳及戲班 28 至 29 日於利舞台舉行籌款音樂會。香港首富何東參與捐贈。利舞台免費提供場地。

6 月

面對日益抵港的中國難民，高爾地指揮聲樂、管弦音樂會作籌款，25 日於九龍塘會所指揮香港歌劇會及樂隊，演出威爾第歌劇《拿布果》序曲等作品，獨唱男高音為李楚志。

ZBW 電台慶祝成立 10 週年，27 日邀請高爾地及香港歌劇會、樂隊演出助慶，包括威爾第歌劇《拿布果》序曲、馬斯卡尼歌劇《鄉村騎士》及奧芬巴赫《荷夫曼的故事》選段等。

7 月

香港學生賑濟會為傷兵舉行籌款音樂會，1 日在太平戲院由馬師曾率領其太平劇團演出《龍城飛將》。17 日，華南電影界籌賑遊藝大會，組織一系列演出：26 日演《最後勝利》、27 日演《三娘教子》，由馬師曾、譚蘭卿合演。28 日演《戲鳳》，由薛覺先、馬師曾合演。

8 月

國樂大師衛仲樂 6 至 7 日在香港大學大禮堂，為戰爭難民作籌款演出，贊助人包括本港士紳如羅旭龢、何東、周壽臣、羅文錦等。這次訪港其是出訪美國之路經一站。

9 月

國際著名哥薩克合唱團（Don Cossack Choir）2 日於皇后戲院演出，是為世界巡演的香港站。

11 月

由港督羅富國親自主持，香港室樂社 10 日宣告成立，每年設音樂季。港督答允以港督府大廳作為首場音樂會的場地，於 12 月 13 日舉行，由黎爾福、Lewis、Pellegatti 演出貝多芬第一鋼琴三重奏。

由廣東省基督教學生會與香港基督教學生會聯合主辦，為長沙傷兵籌款音樂會 26 日在香港大學大禮堂舉行。鋼琴家夏利柯、小提琴家馬思宏、女高音 Sylvia Choy 分別參與演出。夏氏首演改編鋼琴獨奏《昭君怨》。

12 月

武漢合唱團 4 日於娛樂戲院演出，節目包括四重唱、音樂劇，以及由香港中國管弦樂隊伴奏女高音 S. Y. Lam 夫人演出。

香港愛樂社演出年度音樂劇 *Ruddigore*，14 至 17 日於皇后戲院上演。剩蝕 922 元。

1939

1 月

1937 年從上海舉家來港的樂隊指揮比夫斯基（George Pio-Ulski）17 日帶同弦樂隊在 ZBW 電台演出輕音樂。同日，電台轉播香港大酒店天台花園餐廳伴舞樂隊演奏，其中包括電影主題曲《亂世佳人》。

塘西歌姬義唱，為中國青年救護團籌款。21 日晚，中國青年救護團為報答籌款，向每位義唱者送紀念品，最出色的三位唱者獲頒冠亞季軍獎。獎品連日展於永安公司，並陳列於部分酒家。

2 月

香港室樂社第 4 次演出，17 日在香港大學馮平山圖書館舉行，節目由馬思聰和 Reganti 神父安排，其中包括由馬思聰（第一小提琴）、馬思宏（第二小提琴）、何安東（中提琴）和 Pellegatti（大提琴）演奏莫扎特第 14 弦樂四重奏，聖若瑟堂合唱團獻唱等。

由港九教育會聯合會籌備「四四」兒童節，港九數十學校學生參與唱愛國歌，31 日晚在娛樂、皇后等戲院，少年團歌詠隊等唱《中華民國國歌》、《一條心不做亡國奴》等，由廣播電台分節廣播。

4 月

馬思聰四重奏 5 日在半島酒店演奏室內樂音樂會，曲目包括布拉姆斯鋼琴五重奏以及莫扎特、舒伯特弦樂四重奏。C. Blackman 司職鋼琴。

5 月

小提琴家托諾夫與鋼琴家夏利柯、大提琴家 Ettore Pellegatti 10 日於半島酒店演出兩部鋼琴三重奏，除了柴可夫斯基著名的三重奏外，還有首次在港演出作曲家 D'Alessio 1924 年在北平寫給托諾夫並作世界首演的《交響三重奏》（*Trio Symphonico*）。

馬思聰 31 日於半島酒店舉行小提琴獨奏會，以他自己創作的 F 小調第二奏鳴曲開場，由夏利柯鋼琴伴奏。6 月 3 日在港大再與馬思宏、何安東、Ettore Pellegatti 等，為嶺大學生會主辦音樂會義演，籌款救濟傷病難民。

7 月

已故國父孫中山先生夫人宋慶齡，與何香凝等聯名，26 日成立「僑港藝術界聯合籌賑遊藝大會」，推舉廖夢醒、歐陽予倩、薛覺先、馬師曾等 7 人為籌備委員。8 月 10 日晚開幕，一連兩夜於利舞台舉行，馬師曾、薛覺先合演名劇《龍城飛將》、《最後勝利》，集粵劇、話劇、京劇、電影、各歌舞界百餘位名伶。

月中，為紀念聶耳逝世四週年，18 個歌詠團體組成「香港歌詠協進會」，團員共 60 至 70 人，發展香港歌詠運動。一個多月來，嚴格訓練出一個規模較大、水平高的合唱團，由何安東指揮。該會於 11 月獲批立案成為法定社團。

9 月

歐戰爆發，本月 2 日至 10 月 25 日 ZEK 電台停止團體播唱，音樂社到電台演出的高峰期結束。

香港愛樂社 29 日宣佈年度製作將會繼續，收入全數捐贈予援助抗戰基金。

12 月

應蔣介石夫人宋美齡號召，向海外僑胞徵募 50 套棉衣，香港歌詠協進會 4-5 日於孔聖堂舉行「歌詠戲劇大會」。由唱國歌開始，各合唱團體輪流演出。何安東小提琴獨奏。

香港愛樂社 13-16 日於皇后戲院演出輕音樂劇 *No, No! Nanette*，籌得 1,180.07 元，全數捐付抗戰基金。該劇由 H. B. Jordan 配器兼指揮，舞蹈部分由剛從上海來港的 Carol Bateman 負責。

本港小提琴家趙不煒與夏利柯及男高音德阿居奴 16 日在港大為抗戰籌款演出。

1940

1 月

為廣西難民籌款，薛覺先、上海妹、唐雪卿、半日安等 13、14 日於高陞戲院演出《武則天》、《漢月照湖邊》等。

2 月

小提琴家趙不煒 23 日於香港大酒店舉行獨奏會，演出韓德爾、莫扎特、貝多芬、維尼亞夫斯基、薩拉沙蒂、巴格尼尼等作品，夏利柯鋼琴伴奏。

香港大學聖約翰學院樂隊 28 日舉行抗戰籌款音樂會，演出貝里尼《諾瑪》序曲、海頓第四交響曲之小步舞樂章、布拉姆斯第 5、6《匈牙利舞曲》、史特勞斯《維也納森林》等，由詩密夫（J. R. M. Smith）指揮，兼彈奏鋼琴，伴奏趙不煒演出 Henry Eccles 中提琴奏鳴曲。

3 月

為中國工業合作社籌款音樂會 9 日於聖士提反女校舉行，演出者包括高爾地、男高音德阿居奴、鋼琴家夏利柯、香港大學聖約翰學院樂隊等，壓軸由一眾華南影星演出《風波亭》，共籌得 3,000 元。

業餘聯誼社、春秋劇團、中華合唱團聯合為東江難民籌款演出，在香港大酒店舉行，趙不煒演奏小提琴，伴奏郁風獨唱《丈夫去當兵》。

4 月

中國文化協進會 7 日舉辦第一次全港歌詠比賽，曹碧霞獲個人冠軍、香江中學合唱團獲團體冠軍。獨唱、合唱指定愛國歌曲《保衛中華》，之後自選歌曲。

決賽評判包括伍伯就、何安東、馬國霖等。

由 26 人組成的俄羅斯東正教合唱團 17 日於九龍聖安德烈堂舉行音樂會，為建堂、抗戰基金籌款。200 多人出席。

就學柏林國立音樂研究院七年的中國女鋼琴家姚錦新，為難民作籌款演出之餘，24 日在半島酒店玫瑰廳舉行獨奏會，演出貝多芬、莫扎特、韋伯、蕭邦等作品。

5 月

上海國立音專教務長、著名作曲家黃自逝世二週年紀念會，9 日在中央戲院舉行，演出包括 50 餘人組成的管弦樂隊、歌詠比賽冠軍香江中學合唱團，以及鐵流合唱團等，由韋瀚章作介紹，馬國霖、林聲翕分任指揮，辛瑞芳獨唱。

柴可夫斯基誕辰 100 週年音樂會 7 日在半島酒店玫瑰廳舉行，由托諾夫、夏利柯、Ettore Pellegatti 演出柴氏鋼琴三重奏。ZBW 電台亦播放特備節目。

馬斯卡尼著名歌劇《鄉村騎士》29 至 30 日於娛樂戲院演出，以紀念該劇首演 50 週年和籌款賑濟。經過四個多月籌備，由高爾地指揮 40 人香港歌劇會合唱團，Pellegatti 領導 30 人樂隊伴奏、男高音德阿居奴、女高音陳美蘭等領銜演出。同場亦由居港俄羅斯編舞家 George Goncharov 編排演出四段芭蕾組曲。

中華全國文藝協會香港分會及中國文化協會，為提高救亡歌詠水準，協助展開新音樂運動，聘請音樂專家伍伯就擔任指揮，組織名額 40 人的「華南合唱團」，以及由林聲翕任指揮的華南管弦樂團亦積極進行。

7 月

香港華人公務員社 1 日於高陞戲院舉行救濟籌款，演出一部四幕新編粵劇，收入撥給難民救濟基金。署理港督史密夫出席演出。

10 月

由宋慶齡為主席的「保衛中國大同盟」為中國難民兒童籌款，著名旅英舞蹈家戴愛蓮 18 日在半島酒店玫瑰廳作香港首演，演出自編中西舞蹈，採用蕭邦《林中仙子》、普羅歌菲夫的《游擊隊進行曲》等音樂，由詩密夫編樂兼指揮弦樂隊演出。國際著名男低音斯義桂亦演唱四首作品，Walter Yeh 作長笛獨奏，和與趙不煒、何安東、詩密夫演出泰利曼作品等。500 名觀眾總共捐出 4,255.55 元。

12 月

香港學生賑濟會主辦「戲劇音樂演奏大會」1 日假娛樂戲院舉行。演出曲目包括《中華民國國歌》、《黃水謠》、《黃河之戀》、《保衛黃河》、《囚徒的吶喊》。參與演出包括中華合唱團等。

斯義桂與香港歌詠團 19 日於半島酒店玫瑰廳為抗戰籌款演出，合唱團與弦樂隊由詩密夫指揮，趙不煒擔任中提琴首席。

12 隊教會合唱團 230 名成員 21 日於何文田中華基督教青年會頌唱聖詩。林聲翕指揮 20 人樂隊，兼司職鋼琴伴奏，小提琴獨奏為梁定佳。

1941

1 月

香港學校音樂協會 10 日於聖約瑟書院首次舉行音樂會，由鋼琴家夏利柯、男高音德阿居奴等演出。協會去年 11 月由教育署音樂視學組成立，由拔萃男書院校長葛賓（Gerald Archer Goodban）出任主席。戰後重組為音樂和朗誦節，即現時校際音樂節。

舞蹈家戴愛蓮 22 日在娛樂戲院為戰地醫院籌款，演出為德布西、普羅歌菲夫音樂的編舞，由詩密夫以哈蒙德電子琴伴奏。其他參與者包括男低音斯義桂，以及由 50 多人組成的中華合唱團。

3 月

男低音斯義桂 6 日在半島酒店玫瑰廳舉行獨唱會，以六種語言演唱華格納、舒伯特、舒曼等作品，以及伏爾加船夫曲等。

4 月

培正青年會管絃樂隊 19 至 20 日於聖保祿女校演出慈善音樂會，曲目包括孟德爾遜、莫扎特、海頓、華格納等，夏利柯、趙不煒參與演出。該樂團為廣州培正中學遷校到澳門後，由該校音樂人才組成。去年在澳門舉行慈善音樂會，獲得鋼琴家姚錦新到場演出。

5 月

香港愛樂社於 8 日理事會年度會議宣佈，以現時情況，成員家眷、子女先行撤離香港，勢必影響 60 人合唱團、20 人樂隊的組成，估計今年不可能舉行製作，去年整年已經未有年度製作。這是該協會戰前最後一次理事會年度報告。

香港歌詠團為聾、盲學校籌款，9 日在聖約翰座堂演出布拉姆斯《命運之歌》及海頓《創世紀》。這是該團戰前最後一次演出。

華南管弦樂團 25 日早上於中央戲院舉行婦女慰勞會，一週前曾在培正中學舉行試奏會，樂隊 20 多人，演出貝多芬《艾格蒙序曲》、莫扎特交響曲、布拉姆斯《匈牙利舞曲》，及林聲翕之《水仙花變奏曲》等。另有男中音馬國霖、女高音辛瑞芳獨唱兩首、梁定佳小提琴獨奏、李穆龍長笛獨奏、林聲翕鋼琴獨奏等。

香港學校音樂協會 26 日於喇沙書院舉行本季度最後一次音樂會，由各校同學演出 16 部作品，600 人出席觀賞。

6 月

婦女慰勞會 6 日在港大舉行室內樂音樂會，為難民籌款，由趙不煒、黃呈權、何安東、何兆基等擔綱，分別演出海頓弦樂四重奏作品 33 之 3、莫扎特長笛四重奏、舒伯特《死神與少女》之慢板。

9 月

馬思聰 26 至 27 日於半島酒店玫瑰廳舉行獨奏會，演出包括自己創作的《綏遠組曲》和 G 大調第一奏鳴曲，其他曲目包括貝多芬、孟德爾遜小提琴協奏曲、《流浪者之歌》、《沉思》等。夫人王慕理擔任鋼琴伴奏。時任港督楊慕琦、中國立法院院長孫科、本港殷商周壽臣等出席演出。音樂會 10 月 9 日在 ZBW 電台廣播。

11 月

香港學校音樂協會贊助一場全貝多芬交響作品音樂會，11 日於九龍男拔萃書院舉行，演出曲目包括《艾格蒙序曲》、《皇帝》鋼琴協奏曲（夏利柯獨奏），和第五交響曲。35 人樂隊主要來自皇家蘇格蘭第二營，由 H. B. Jordan 指揮。聽眾大部分為學生。

中國文化協進會之新音樂運動委員會，為聯絡各校音樂教師，調整音樂教材，23 日舉行座談會。新委員林聲翕（培正中學）、伍伯就（廣大附中、華英女

中）、韋瀚章等發言。一致決定：組織音樂座談會，邀請所有音樂教師參加；調整教材，然後分寄各校採用；舉辦音樂巡迴演講。

馬思聰在港期間完成三個樂章《西藏音詩》，其中第三樂章《劍舞》30 日於娛樂戲院獨奏會上演出，其他曲目包括柴可夫斯基小提琴協奏曲、西班牙作品四首、中國作品三首：《綏遠組曲》（包括著名《思鄉曲》）等，由夫人王慕理鋼琴伴奏。

12 月

在港督楊慕琦贊助下，娛樂戲院 3 日晚舉行為戰地醫療物資籌款音樂會，由斯義桂演唱柴可夫斯基《寂寞的心》、《聖母頌》等名曲，夏利柯鋼琴伴奏，亦彈奏貝多芬《月光》奏鳴曲等 。女高音王文玉專程從上海來港參與演出，選唱《弄臣》「親愛的名字」。

香港學校音樂協會主辦，兩位音樂教授馬思聰、夏利柯 5 日於英皇書院演出小提琴、鋼琴二重奏，曲目包括德伏扎克小奏鳴曲、克萊斯勒《迴旋曲》和《維也納隨想曲》、馬斯奈《沉思》、Driga《小夜曲》，以及兩人各自創作、改編的中國音樂作品，包括夏氏的《禪院鐘聲》。

原定 12 日於娛樂戲院舉行抗戰籌款音樂會，由港督楊慕琦贊助，全城頂級音樂家參與演出，包括鋼琴家夏利柯與 Ruth Litvin，彈奏香港首演的拉赫曼尼諾夫雙鋼琴《幻想曲》作品五。但因日軍 8 日全面襲港而告吹。

經過 18 天戰鬥，港督楊慕琦等人代表港英政府 25 日晚到九龍半島酒店向日軍投降，開始三年零八個月的日佔時期。戰鬥期間，聖約翰座堂音樂總監詩密夫在赤柱一役陣亡。上月在男拔萃指揮貝多芬音樂會的 H. B. Jordan 亦在戰事中犧牲。

日軍 28 日舉行入城儀式，由跑馬地到上環，官兵 2,000 餘人包括軍樂團助慶。

1942

1月

9 日，香港歌詠團發起人、港大教授賴廉士成功逃離深水埗集中營，通過游擊隊協助前往內地繼續抗日。戰後回港，1949 年出任港大校長。

2月

唐滌生等粵劇界人士成立名為「華南明星劇團」兄弟班，在仍運作的戲院輪流演出粵劇、京劇、話劇、魔術等雜錦式劇藝。

6月

日本陸軍樂隊 6 至 8 日連續三晚在中環明治劇院（即皇后戲院）演奏。演出均以日本國歌開始，曲目除了日本作品以外，亦包括貝多芬、威爾第等西方古典作品，以及中國作曲家任光的《漁光曲》。另外，軍樂隊亦在戶外演出，從天星碼頭演到當時用作「香港占領地總督部」的滙豐銀行總行。

8月

被傳媒譽為「香港之文化復興」目標之一的香港交響樂團，2 日於娛樂戲院首次演出，前上海、半島酒店樂隊領班嘉尼路（Art Carneiro）指揮 55 人樂隊，演出曲目包括羅西尼、比才、貝多芬、舒伯特等作品，Rina Litvin 主唱《卡門》；夏利柯擔任《皇帝》鋼琴協奏曲獨奏。同月 30 日作第二次演出，11 月 8 日第三次演出時改由比夫斯基指揮。

日本「中支軍樂隊」14 日於總督部前廣場奏樂。

12月

為慶祝「香港更生一週年」，「香港放送局」（即官方電台）24 至 26 日一連三日播放特別節目，由「港僑小學生」登台演出合唱（中、日語）、口琴合奏等。

日本交響樂團指揮尾高尚忠、鋼琴家高木東六 27 日在娛樂戲院演出鋼琴、大提琴獨奏音樂會。

1943

2 月

3 至 5 日香港放送局播放農曆新年節目，由「香港第一流音樂社伴奏」歌伶
演出「時代曲」。

夏利柯 28 日在香港大酒店天台花園舉行音樂會，收入三分之一被用作慰勞駐
港軍隊。

4 月

3 日香港大酒店天台花園舉行室內音樂會，由比夫斯基領導小樂隊演出，兼
伴奏男中音吳有剛演唱中外藝術歌曲。

10 月

日本「南支軍樂隊」9 至 13 日在港九巡遊演出，並於各軍醫院、療養院，以
及總督部等慰問演出。

12 月

為紀念「光復」香港兩週年，南支軍樂隊 25 至 26 日在港九巡遊演出，部分
由電台轉播。

1944

1 月

23 至 27 日，放送局一連五日播放農曆新年特別音樂節目，主要為粵劇，包
括轉播於高陞戲院的演出，鄭孟霞等大中國男女劇團的《花好月圓》。24 日
晚播放由「香港管弦樂隊」演奏管弦樂《懷慕的旋律》。

2 月

為紀念「總督部創立二週年」，19 至 21 日三晚播放特別節目，曲目包括香港管弦樂隊演奏管弦樂「日華曲集」，以及「紀念粵曲」《萬壽無疆》。21日晚播放南支軍樂隊演奏管弦樂，另外同日早上在九龍平安戲院免費演出管弦樂和吹奏樂，以日中國歌結束。

5 月

紀念日本海軍紀念日，26 日起一連七天於港九戲院演奏《海軍進行曲》。27日下午 3 至 5 時於香港大酒店舉行「慶祝音樂大會」，由比夫斯基領導樂隊演出海軍樂曲十數首。

八和慈善義演大會 22、23 日在高陞戲院舉行，首晚籌得 13,902 元。

1945

5 月

比夫斯基 6 日以鋼琴與小提琴家 Peter Esdakoff 在中環松原酒店為東華、廣華醫院舉行籌款音樂會。

8 月

總督部 19 日下午在娛樂戲院舉行「音樂與映畫會」，演出提琴、獨唱、世界名曲管弦樂等，由中、日及「第三國人協力演出」。

9 月

日本代表 16 日於港督府簽投降書，正式結束日軍三年零八個月對香港的管治。

英國軍艦 HMS Anson 等軍樂隊 29 日參與「跑馬地音樂會」，在馬場作公開演出，出席者眾。

10 月

9 至 10 日香港隆重舉行慶祝抗戰勝利的活動，由 40 多人組成的眾軍樂隊在

中環、香港木球會演奏軍樂、進行曲。10 晚在半島酒店玫瑰廳的晚會,由軍樂隊在 Peter Esdakoff 指揮下演出伴舞音樂。另,普慶戲院慶祝雙十節,由聖類斯工業學校樂隊,以及培正、麗澤、光華、明德等學校同學參加演出。

12 月

由神父兼樂評家賴詒恩(Thomas Ryan)主持的古典唱片播放音樂會,23 日首次於尖沙咀公教進行社舉行,免費招待愛樂者。以後每星期天下午舉行。

1946

2 月

尖沙咀景星戲院 19 日舉行音樂會,男高音德阿居奴、鋼琴家夏利柯等為全院滿座的 250 人演出。

8 月

嶺南大學交響樂隊 25 日於娛樂戲院舉行音樂會,為嶺南基督教青年會義學籌款,該校名譽主席羅文錦出席。樂隊由 C. D. Bernardo 指揮、鋼琴家夏利柯參與演出馬斯卡尼、華格納、柴可夫斯基、蕭邦等作品。

9 月

英國皇家太平洋艦隊軍樂團 20 日於美利軍營足球場作香港首演,露天演出進行曲等音樂,免費入場。11 月 8 日該團在灣仔海軍俱樂部為軍人演出交響音樂會,曲目包括韓德爾《皇家煙花》、舒伯特《未完成》、布拉姆斯《匈牙利舞曲》等。

12 月

趙不煒學生、20 歲小提琴家陳松安 18 日於香港大酒店天台花園演奏。最近在廣州嶺南大學演奏,繼而在青年會加開一場。

1947

1月

由英國皇家太平洋艦隊各軍樂團新近組成的皇家海洋樂團 12 日於海軍俱樂部演出，為陣亡將士基金籌款。以奧芬巴赫《天堂與地獄》序曲作開始，由軍樂隊 J. Gale 指揮。

2月

香港華仁書院劇社首次以英語演出粵劇《刁蠻公主》。馬師曾提供指導及借出戲服。演出大獲成功，其他製作陸續推出，例如 10 月《王昭君》等。

3月

馬思聰戰後首次演出，19、22 日於香港大酒店天台花園舉行獨奏會。馬氏 7 月再從廣州抵港，與夫人同台演出，在中環比列者士街男青年會為中華音樂院舉行籌募。

8月

中英學會音樂組 24 日召開座談會，計劃籌組中英管弦樂隊。

口琴大師黃青白出發到上海與工部局樂隊演出，接著到美國巡演前，30 日在電台演奏。

9月

中英學會音樂組 24 日於聖士提反女校舉行首次音樂會，名為「中西音樂演唱大會」，包括加路蓮·布力架鋼琴獨奏、李淑芬獨唱《我住長江頭》、《滿江紅》，虹虹合唱團《兄妹開荒》等。

11月

建國、中原、虹虹、台青、學餘等合唱團體 16 日假中環中央戲院，組成千人演出《黃河大合唱》，這是該作品在香港首次公開作完整演出。

香港歌詠團 18 日於聖約翰座堂舉行戰後首次音樂會，紀念兩次大戰死難者和為因戰爭而失明的人士籌款。

12 月

中華聖樂團由施玉麟牧師於同年夏天倡議成立，聚集本港愛好音樂的基督徒作交流、演出。13 日於中環己連拿利聖保羅堂演唱《彌賽亞》，由前上海國立音專代理院長陳能方教授指揮。獨唱由辛瑞芳、林惠康、陳家樂擔任。合唱團 60 餘人，夏利柯鋼琴伴奏。

1948

1 月

中英學會音樂組定期音樂會 23 日於聖士提反女校舉行，參與演出包括馬思聰、夏利柯，演出德伏扎克、布拉姆斯等二重奏。同場亦包括由中華基督教青年會贊助的香港青年歌詠團，由杜蘭夫人（Elizabeth Drown）等鋼琴伴奏。馬、夏二人 3 月 6 日在中環比列者士街男青年會再次合奏，包括馬氏自己的作品。

3 月

中華聖樂團 25 日在聖約翰座堂演出史丹納《十字架犧牲》，由劉克明指揮、黎觀暾（即黎草田）、鄧華添等獨唱，夏利柯伴奏。

4 月

香港輕音樂團首演音樂會 24 日於西洋基督教青年會舉行，港督葛量洪伉儷出席。該團共 20 餘人，大部分為前英軍，指揮 William Apps，樂隊首席為范孟桓。該團 6 月 18、26 日再次演出，以普及音樂為主。

由 30 餘人組成的中英學會弦樂隊經過籌備六個月後，30 日於聖士提反女校首次公演。

5 月

馬思聰 1 至 2 日於必列者士街男青年會首次在港演出全部個人作品音樂會，由馬氏親自演奏《協奏曲》、《蒙古組曲》、《昭君怨等三首》、《西藏音詩》等。另合唱作品《祖國大合唱》、《美麗的祖國》、《忍辱》、《奮鬥》、《樂

園》，由嚴良堃指揮中華音樂院合唱團演出。

由建國劇藝社、中原劇藝社、新音樂社聯合演出歌劇《白毛女》，29 日於九龍普慶戲院首次在港公演。繼而 6 月 5、12、19 日繼續上演，7 月 19 至 20 日再加開兩場。

7 月

中英學會音樂組 2 日於聖士提反女校舉行第 6 次音樂會，由白德指揮 30 人樂隊演奏莫扎特《魔笛》序曲、舒伯特《未完成》交響曲，以及傅利沙（Donald Fraser）指揮 60 人香港歌詠團演出布拉姆斯《命運之歌》和《安魂曲》等。另外王連三拉奏 David Popper 為大提琴和鋼琴而寫的《匈牙利狂想曲》，由卓明理鋼琴伴奏。

為香港保護兒童會籌款音樂會，16 日起一連三晚，馬師曾、薛覺先等義務演出。

由中英學會音樂組贊助，馬尼拉市立交響樂團（Municipal Symphony Orchestra of Manila）及其 72 名樂師 31 日在港演出一場，在灣仔海軍俱樂部演出，曲目包括巴赫第三組曲、海頓第 26 交響曲、李斯特第二鋼琴協奏曲等。

8 月

英文《中國郵報》20 日以題為〈Hong Kong Philharmonic Orchestra〉報導中英學會音樂組召集人杜蘭夫人和東尼·布力架（Tony Braga）決定成立中英管弦樂團，以「提倡歐洲及東方音樂」。

10 月

中英學會音樂組 1 日於聖士提反女校舉行本季第 2 次音樂會，演出中西聲樂及小組器樂作品，包括鋼琴三重奏、長笛四重奏、黃錦培琵琶獨奏等。從上海來的女中音鄧宛生演出中西名曲，由卓明理鋼琴伴奏。29 日，由 30 餘人新近組成的管弦樂隊演出舒伯特《羅沙蒙》、韓德爾《水上音樂》、聖桑《軍隊進行曲》、葛利格《皮爾金》第一組曲等，由白德指揮。

12 月

作為戰後首次演出，香港歌劇會由高爾地指揮，16 日於海軍俱樂部演出海頓《創世紀》、威爾第《阿伊達》等選段，樂隊由中英樂團、香港輕音樂團等成員組成，演出《艾格蒙》、《茶花女》序曲等。獨唱包括何肇珍，曲目之一是高爾地為樂隊編寫的《王昭君》。

中華音樂院、香島中學等籌備新年音樂會，將演出馬思聰新作四樂章《春天大合唱》、《黃河大合唱》造型演出，由郭杰指揮、倪路（著名舞蹈家）導演。據稱此「造型戲劇」為香港首次。

1949

1 月

馬思聰在滬杭演出 20 多場後，回港於 21 日晚在香港大酒店天台花園舉行獨奏會，由夫人王慕理鋼琴伴奏。

2 月

中英樂團改革後 25 日於聖士提反女校作首場演出，不再依賴駐軍樂隊成員，招考本地 14 位新成員（包括從內地新來港人士），演出柯利尼、李斯特、孟德爾遜等管弦作品。翌夜在梳士巴利道西人青年會重演，方便九龍聽眾。自此開始一套曲目、兩場演出（港、九）的形式。

3 月

香港輕音樂團 6、13 日於香港大酒店、半島酒店演出普及音樂，開始星期天下午逍遙音樂會（Sunday Proms）系列。

4 月

中華音樂院歌詠隊首次在中英樂團音樂會亮相，1 日於聖士提反女校演唱中國民間歌曲。

5 月

中英樂團與香港歌詠團 6 至 7 日合演，傅利沙指揮演唱巴赫《耶穌，人類的盼望》等。白德指揮 30 餘人樂隊演奏華格納、莫扎特、比才等作品。

9 月

粵劇名旦芳艷芬初次組班「艷海棠劇團」來港，5 日在普慶戲院開鑼，7 日繼續在高陞戲院演出。

10 月

香港歌詠團 3 日開始為下月 11 日聖約翰座堂國殤紀念日演出作排練。演出兩首作品仍為艾爾加《致倒下的戰士》和布拉姆斯《安魂曲》，由已貴為港大校長的賴廉士指揮、傅利沙司職座堂新置的管風琴。

11 月

上海現代派女作曲家成之凡 7 日晚在香港電台彈奏兩首自己創作的印象派鋼琴作品。翌年 4 月在香港大酒店兩次演出全部自己作品。1951 年 10 月出發到巴黎前作告別演出。成氏乃已故人大副委員長成思危的胞姐。

著名上海女鋼琴家吳樂懿在南洋巡演 40 多場後，8 日開始在香港大酒店天台花園餐廳演出三場。贊助人包括港督、周壽臣、胡文虎；發起人則有夏利柯、趙梅伯、馮秉芬先生夫人等。吳氏演出後離港赴歐深造。

12 月

著名中國男高音胡然教授 14 日晚在香港電台作來港後首次獨唱會。翌年 4 月9、16 日兩度在香港大酒店、半島酒店演出，以四種文字演唱，林聲翕指揮樂隊、小合唱作伴奏。

1950

1 月

國立音專留港校友音樂會 8 日於香港大酒店舉行，節目包括大合唱、獨唱、器樂獨奏等。參與音樂家包括男高音田鳴恩（兼指揮）、黎草田，女高音胡雪谷、費明儀，和周恩清領導的 23 人管弦樂隊等。

由前上海國立音專聲樂系主任趙梅伯去年夏天成立的樂進團，14 至 15 日於香港大酒店天台花園正式首演，50 位成員部分來自香港青年歌詠團，演出舒伯特 Eb 彌撒曲、韓德爾《彌賽亞》選段等。獨唱由費明儀擔任，與 Lily Young 合唱德利布《拉克美》二重唱。黃呈權醫生在莫扎特長笛四重奏中擔任獨奏。

2 月

由 78 人組成的「港九音樂界會穗觀光團」17 至 21 日到訪廣州，演出合唱及器樂演奏。

5 月

馬斯卡尼《鄉村騎士》19 日於利舞台上演，高爾地指揮香港歌劇會及樂隊演出。

上海國立音專鋼琴高材生周書紳 20 日於香港大酒店天台花園舉行獨奏會，演出葛利格鋼琴協奏曲（由第二鋼琴伴奏）、貝多芬、蕭邦、賀綠汀等作品，以及自己創作的《滿江紅》，由黃源尹演唱、周恩清小提琴伴奏。

6 月

中英學會倡導建設新大會堂，理事例會通過決議，就「居民利益」，要求政府盡快設立一所大會堂。學會成立七人「倡導建堂小組」，「負責倡導設立大會堂運動」，主席是畢尼爾（地方稅局長），成員中位列首位的是白德醫生，東尼‧布力架兼任秘書。

8 月

香港首次以世界民歌為主題的音樂會 6 日在普慶戲院舉行。1,500 聽眾欣賞 20 首作品以不同語言、風格演出，包括費明儀以中、英、法文唱出三首作品、黃源尹演唱西藏作品、田鳴恩唱葛利格和四川民歌等。王銓以小提琴獨奏演出柴可夫斯基等作品。

9 月

經過兩年討論，教育司署音樂總監傅利沙 3 日宣佈成立香港學校管弦樂隊，目標為 100 人樂隊。4 日接受報名，當天超過 30 人，學習音樂 1 至 5 年、年齡最小 13 歲，帶同樂器到羅富國師範學院進行考核。計劃 11 月份教育週演出兩場音樂會。

10 月

本年校際音樂比賽贏得多項冠軍的聖保祿中學合唱團 19 日一連三晚舉行音樂會，演出宗教音樂及世界合唱名曲，以籌款成立一個弦樂樂隊。該校音樂導師鍾華耀指揮。參加演出包括上海國立音專畢業高材生黃瑞貞（即鋼琴家吳恩樂、吳美樂的母親）鋼琴獨奏等。

中英樂團 26 日於拔萃男書院演出新樂季首場音樂會，各聲部均有新加成員，
小提琴聲部由范孟桓領奏，另加入兩位前上海工部局樂隊成員章國靈、黃棠
馨，本地青年音樂家凌氏一門三傑分別加入中提琴、大提琴和長笛聲部，前
倫敦愛樂樂團雙簧管戻臣（T. A. Jackson）亦參加演出。

1951

1 月

中英樂團 18 日於港島皇仁書院舉行樂季第 2 次音樂會，乃該校新大禮堂落成
後首次大型演出。白德指揮、章國靈出任樂隊首席，演出韋伯《魔彈射手》
序曲，警隊銀樂隊總監科士打（Walter Foster）則指揮柴可夫斯基《天鵝湖》
第二組曲、莫扎特 41 交響曲。獨唱由費明儀以法語唱《卡蒂斯城的姑娘》、
《悲愁之歌》，以及趙梅伯《佛曲》、陝西民歌《繡荷包》、《李大媽》，
由陳懿貞鋼琴伴奏。

紀念威爾第逝世 50 週年音樂會 27 日晚舉行，由高爾地訓練多月的 40 人合唱
團在英皇書院舊址禮堂演出 15 首歌劇選段，包括獨唱、二重唱、合唱等，配
以管弦樂團伴奏。港督夫婦出席演出。翌日在九龍聖德肋撒堂繼續演出。

2 月

籌備兩個月，「名伶大集會義演」1 日於高陞戲院舉行，為赤柱聖士提反學
校同學會籌建平民學校義演，籌得 4 萬多元。上演《六國大封相》，由薛覺先、
馬師曾、陳錦棠、新馬師曾、歐陽儉、芳艷芬等參演。另，芳艷芬與薛覺先
演《漢武帝夢會衛夫人》，新馬師曾與余麗珍、石燕子、歐陽儉演《張巡殺
妾饗三軍》等。出席嘉賓包括何東爵士。

5 月

中英樂團 31 日在拔萃男書院舉行音樂會，由白德指揮，與加路蓮·布力架獨
奏莫扎特第 20 鋼琴協奏曲。曾在紐西蘭國立廣播電台樂團領導小提琴的梅雅
麗（Moya Rea）夫人首次參加樂隊演奏。

7 月 ───────────────────────────

美國著名音樂劇、電影《三劍俠》作曲家兼鋼琴家費霖爾(Rudolf Friml)11日在利舞台演出一場。同場演出亦包括本地女高音池元元和葡萄牙歌唱家戴崑玉演唱,夏利柯伴奏。

中英樂團 12 日與香港歌劇會在皇仁書院舉行音樂會,節目由 12 人組成的演出委員會敲定,委員包括白德、東尼‧布力架、趙不煒、高爾地、馬文輝、夏利柯、范孟桓等。

8 月 ───────────────────────────

駐香港大酒店、半島酒店的香港輕音樂團改名為香港音樂會樂團,由阿迪(Victor Ardy)擔任指揮、關美楓司職鋼琴。22 日首次以新名字在天台花園舉行演出。

11 月 ───────────────────────────

中英樂團 29 日於拔萃男書院舉行音樂會,由警隊音樂總監科士打客席指揮羅西尼、韓德爾、舒伯特等管弦作品。去年全港學校音樂比賽女高音冠軍、英華女校龐翹輝擔任獨唱,演出巴赫、中國民歌等,陳懿貞伴奏。

12 月 ───────────────────────────

高爾地指揮香港歌劇會及樂隊 9 日起在皇仁書院演出四場威爾第歌劇《茶花女》。田鳴恩、何肇珍擔任男女主角,全曲以意大利語演出,由夏利柯鋼琴伴奏。

1952

2 月 ───────────────────────────

中英學會新成立的室內音樂組 5 日在香港大酒店天台花園餐廳舉行免費音樂會,由中英樂團成員演奏莫扎特、韓德爾、貝多芬等室樂作品。該組接收戰前成立的香港室樂社。

3 月

中英樂團 6 日在皇仁書院首次與學校音樂節得獎者、鋼琴冠軍阿特魯申科演奏莫扎特降 B 大調鋼琴協奏曲。

4 月

「綜合鋼琴、口琴、歌唱藝術於一堂的盛大音樂晚會」29 日於皇仁書院舉行，由夏利柯為三位「年輕的音樂家」作伴奏，包括上海國立音專鋼琴高材生胡悠蒼（鋼琴二重奏）、費明儀（莫扎特《如此女人》歌劇選段）、口琴家劉牧改編海頓小號協奏曲等。另外夏氏鋼琴獨奏 1923 年創作的《貝多芬主題變奏曲》。

8 月

剛從上海來港的小提琴家富亞（Arrigo Foa）12 日晚首次在港演奏，在香港 BBC 電台演出貝多芬《春天》奏鳴曲、Folia 主題變奏曲，由 Kierman 夫人鋼琴伴奏。富亞 10 月首次出席中英學會於葛量洪師範學院舉行的室內音樂會，與白德等演出莫扎特、貝多芬等室樂作品。

11 月

中英樂團 13 日於皇仁書院舉行音樂會，白德最後一次以樂團指揮身份領奏莫扎特第 40 交響曲，首席為百里渠（William Blair-Kerr）大法官。另外由葉冷竹琴指揮其合唱團演出韓德爾及斯托爾斯的名曲。

由歐德禮（Harry Odell）的萬國娛樂公司主辦，世界著名小提琴家金波里（Alfredo Campoli）22 日假皇仁書院舉行獨奏會，兩場曲目包括巴托、韓德爾等作品。大師 25 日在港為兒童專場演出，港督親臨欣賞。27 日在香港電台作廣播，演奏韓德爾、聖桑、巴先尼、胡拜、巴赫等作品，全部由夏利柯伴奏。

12 月

北角璇宮戲院 11 日開幕，歐德禮稱此擁有 1,400 座位的劇院提供「舒適與方便」，奉獻予香港的高質娛樂事業。

1953

3 月

粵劇名伶陳非儂成立「香江學院」，提供粵劇全科、特別班訓練，特設免費班，名額 20，學習期 3 年。

4 月

英國著名鋼琴家路易‧堅拿（Louis Kentner）28 日在皇仁書院與中英樂團合演貝多芬第三鋼琴協奏曲，由富亞首次執棒指揮、梅雅麗擔任首席，鋼琴家另外半場獨奏貝多芬《月光》、《熱情》奏鳴曲等作品。翌日在璇宮加演全蕭邦作品。

5 月

中英學會醞釀多月，2 日於皇仁書院舉辦「中國音樂演奏晚會」，演出北樂《四郎探母》全本，粵樂古曲《昭君怨》、《雨打芭蕉》，潮樂之漢劇《二進宮》等。

為慶祝英女皇登基，本港各大音樂團體 26 日各自組織紀念音樂會，包括中英樂團、香港歌劇會、樂進團、香港歌詠團、聖約翰座堂合唱團、香港音樂會樂團、警察銀樂隊等。

6 月

著名鋼琴教授杜蘭夫人 25 日致函中英媒體，建議社會集資購置專業大鋼琴，為即將來港的眾多世界著名鋼琴家演出所用。結果無人問津，最後杜蘭夫人和丈夫向政府貸款購琴。

10 月

青年小提琴家黃勵文 31 日在港大（11 月 7 日於葛量洪師範學院）舉行獨奏會，夏利柯鋼琴伴奏兼獨奏自己創作的《拉脫維亞狂想曲》。

11 月

世界著名小提琴家史頓（Isaac Stern）4 日在璇宮演出獨奏會，作為世界巡演的一站。同行的鋼琴伴奏 Alexander Zakin 所彈的 Grotrian Steinweg 鋼琴由杜蘭夫人借出使用。

鋼琴大師梭羅門（Solomon）12、14 日在璇宮作香港首演。以《天佑我皇》開場，全場站立，包括港督优儷，演奏巴赫、舒曼、李斯特等作品，然後加演四首。

前倫敦 Boyd Neel Orchestra 首席小提琴 Maurice Clare 24 日分別在利舞台、香港電台演奏，梅雅麗鋼琴伴奏。

12 月

富亞首次以中英樂團指揮的音樂會 10 日假培正中學新校舍禮堂舉行（15 日於皇仁書院），百里渠擔任首席小提琴。音樂會首演夏利柯自去年夏天創作的三樂章鋼琴與樂隊協奏曲。

1954

3 月

由英國學成歸來的女鋼琴家吳樂懿 3 日晚進行廣播演奏，5 月 12 日於娛樂戲院舉行鋼琴獨奏會。節目包括法朗克《前奏曲、眾贊歌、賦格曲》、貝多芬《小夜曲》、蕭邦《圓舞曲》、《夜曲》、雅爾賓尼斯等。同年返滬。

以芳艷芬為班主的新艷陽劇團自正月連做四台，開鑼《萬世流芳》。頭台長洲神戲，繼續到普慶、高陞等。

4 月

由香港中國聖樂院出版的《樂友》月刊創刊，成為首份香港以至東南亞的定期中文音樂雜誌。

荷蘭著名鋼琴家狄葛樂（Cor de Groot）應東華三院、香港防癆會、社會福利會之邀來港演出，24 日晚廣播演奏，節目包括貝多芬奏鳴曲、阿爾班尼斯兩首西班牙旋律等作品，之後在璇宮、樂宮戲院演出，亦赴澳門演奏一場。

薛覺先舉家到廣州，被安排在粵劇工作樂團工作，參與粵劇改革和演出。

6 月

中英樂團 10 日首次在璇宮戲院舉行音樂會，富亞指揮法朗克 D 小調交響曲及交響變奏曲，鋼琴獨奏為阮詠霓，鋼琴由杜蘭夫人借出。逾 800 聽眾入場，16 日加演一場慈善演出。

未來大會堂草稿圖 4 日開始陳列於告羅士打大廈 2 樓英國文化委員會閱讀室。全部建築費為 2,000 萬，設有 1,580 座位的大禮堂，另 540 座位小舞台，具放映影片設備。

樂進團音樂會 18 日晚在港大舉行，請來「前上海工部局管弦樂隊指揮」富亞擔任小提琴獨奏。他與趙梅伯曾在上海國立音專共事，「20 年後的今天，兩人又在香港聯袂登台演奏指揮，真可以說是樂壇一大盛事。」

國際著名蕭邦權威史密脫林（Jan Smeterlin）19 日起在璇宮戲院演出三場。23 日最後一場由中英樂團演奏蕭邦第一鋼琴協奏曲。

任劍輝、白雪仙、梁醒波、靚次伯等 29 日赴西貢登台。

9 月

英國皇家音樂學院會考金牌獎得主卓一龍回港度假，在香港電台播奏鋼琴作品，演出曲目包括巴赫、蕭邦、布拉姆斯、舒曼等作品。

10 月

著名法國大提琴家富尼爾（Pierre Fournier）30 日晚在璇宮戲院舉行獨奏會，由 Ernest Lush 鋼琴伴奏。

12 月

數屆校際高級鋼琴比賽冠軍周美美首次與中英樂團合作，7 日於璇宮戲院彈奏貝多芬第一鋼琴協奏曲，由富亞指揮。

1955

1 月

國際著名鋼琴家葛真（Julius Katchen）5 至 6 日於璇宮戲院舉行獨奏會。此前在香港電台演奏和赴澳門演出。在港第二場結束時，由於反應熱烈，歐德禮宣佈鋼琴家延期赴新加坡，9 日在璇宮加演一場。

中英學會中國音樂組農曆年初五、六在皇仁書院舉行新春同樂音樂會，公演三類國樂：江南彈詞、廣東彈詞、潮州音樂。

香港歌劇會主辦楊羅娜獨唱音樂會，12 日於皇仁書院舉行，演唱中外名曲。

4 月

首屆香港藝術節舉行，中英學會屬下各組參與，4 日演出三幕古裝粵語話劇《紅樓夢》。中英管弦樂隊 5 日演出，由 16 歲校際小提琴冠軍胡光擔任獨奏，父親是胡然教授。9 日皇仁書院舉行中國古典音樂會，開場由陶適儒樂社音樂合奏，演社曲《陶適吟》、古曲《柳青娘》、《小揚州》。呂振原古琴《漁樵問答》、二胡獨奏《良宵》等。11 日粵劇、漢劇於高陞戲院演出。

5 月

何品立主辦「青年音樂晚會」11 日於里保祿女校禮堂舉行。目的為提倡西樂，以及提供校際音樂節得獎學生等青年音樂家演出的機會。

6 月

因香港缺乏容納百人樂隊的設備，美國「空中交響樂團」（Symphony of the Air）決定不在港演奏。2 日經香港轉飛馬尼拉的指揮華爾達·韓德爾對決定深感遺憾。

7 月

拔萃女書院畢業生趙綺霞赴英國皇家音樂學院深造前，與中英樂團合演莫扎特 A 大調鋼琴協奏曲，5 日於璇宮戲院演出。

9 月

由 20 多人組成的中國銀行交響樂隊和口琴隊，及一個手風琴隊，25 日演出

各種歌頌十一國慶音樂，包括鮑穎中演出貝多芬小提琴《浪漫曲》。

11 月

中英學會 10、12 日分別於皇仁及培正書院舉行現代中國音樂樂器演奏會，包括林聲翕新作四樂章交響音畫《西藏風光》，和紀念黃自而創作的《懷念》序曲；首演的還有黃自清唱劇《長恨歌》的全新管弦樂伴奏版本，由陳毓中、鄒慧新擔任明皇、貴妃。另黃自的《梅花三弄》、黃友棣《遠景》、林聲翕《輪迴》，由女中音周宏英演唱。

12 月

中英樂團 8 日晚在皇仁書院舉行祝賀夏利柯 70 歲生辰音樂會，演出包括三首管弦樂曲《紀念之頁》、《柳搖金》（廣東小調改編）、《拉脫維亞鋼琴協奏曲》，其中鋼琴協奏曲由夏本人擔任獨奏。

中國官方 22 日正式宣佈馬師曾、紅線女加入國營廣東粵劇團（當時團長為白駒榮）。馬、紅二人 9 月底曾到北京參加國慶活動，之後回港，然後北上廣州。

利舞台改建竣工，首創旋轉舞台，景色調動靈活，復業第一炮粵劇《西廂記》，「利榮華劇團」獻禮，由唐滌生編劇，何非凡、白雪仙主演。

1956

1 月

應歐德禮之邀，英國鋼琴大師路易‧堅拿再訪香江，3、5 日晚於璇宮舉行鋼琴獨奏會。首場演奏為全莫扎特作品，以紀念莫扎特出生 200 週年。

2 月

英國當代著名作曲家兼鋼琴家布烈頓（Benjamin Britten）與男高音皮亞士（Peter Pears）3 日晚在璇宮演出英國古曲及舒伯特藝術歌曲。兩人 6 日在香港電台進行現場演出。

中英樂團舉辦全莫扎特作品音樂會紀念其 200 歲生辰，16 日在皇仁書院演出室內樂、獨唱等。演出者均為本地有名音樂家：女高音李淑芬，鋼琴家加露蓮·布力架，提琴家富亞、黃飛然、白德，木管張永壽等。

黃祥芝醫師長子黃明東，留學美國八年返港，17 日於九龍伊利沙伯中學鋼琴獨奏。

香港音樂協會 20 日成立，旨在促進本港人士學習及領略音樂；主辦過港及本港音樂家之演奏會；與本港業餘與職業音樂團體密切合作。

3 月

3-25 日第二屆香港藝術節，中英學會現代中國音樂組 5 日在聖保祿書院舉行音樂晚會，演出林聲翕五重奏，由范孟桓（小提琴）、張永壽（竹笛）、王純（二胡）、朱竹本（琵琶）、范孟莊（大提琴）演奏；劉雪庵《中國組曲》，虞九韶獨奏；女高音王若詩獨唱林聲翕《清明時節》、趙元任《瓶花》、黃國棟《放一朵花在你窗前》。

香港歌劇會 8 日在九龍華仁書院舉行慶祝高爾地來港 30 年音樂會。下半場安排中國傳統音樂作品，全部由高爾地親自編寫。其中《平湖秋月》由盧家熾小提琴獨奏、何肇珍獨唱《昭君怨》等。之後 10 月 19 日在半島酒店，由歌劇會主席律敦治主持慶祝音樂會，演出包括楊羅娜、何肇珍獨唱等。

中英樂團與香港歌詠團 19 日合演海頓《創世紀》。41 人的合唱團由港大校長賴廉士訓練、富亞指揮，在剛改名的陸佑堂演出。

4 月

第七皇家騎兵軍樂隊、香港警察銀樂隊 65 人，4 日晚在璇宮戲院聯合演奏，節目包括柴可夫斯基《天鵝湖》、華格納《羅恩格林》、費明儀獨唱等。

樂進團 7 日在北角衛理堂由趙梅伯領導 70 人合唱，演出韓德爾神劇《猶大·馬卡布斯》，5 月 5 日在港大重演。

中英樂團成員應華南文化藝術界聯合會邀請，19 日由英國文化委員會代表譚寶蓮率領到廣州訪問，在中山大會堂演出兩場音樂會，其中包括費明儀獨唱《卡蒂斯城的姑娘》（夏利柯鋼琴伴奏），長笛與巴松管二重奏（黃呈權、張永壽），白德、范氏兄弟等演出四重奏，逾萬人欣賞演出。

5 月

美國空軍交響樂團 3 至 4 日在利舞台演出三場，為聖約翰救傷隊籌款。演出華格納、史特勞斯、柴可夫斯基、舒曼、貝多芬等管弦作品，以及羅西尼等歌劇唱段，和由該隊隊員克恩作曲、手風琴獨奏的《香港的喧鬧時光》。

美國鋼琴家 Eugene Istomin 18 日在香港大學舉行獨奏會。另外應教育司邀請，23、28 日晚在聖保祿女書院、伊利沙伯女校演奏。25 日在葛量洪師範學院與音樂老師舉行研討會。

由香港音樂協會主辦，105 人的洛杉磯愛樂樂團（Los Angeles Philharmonic）20-21 日在九龍伊利沙伯青年館演出三場。樂團音樂總監華倫斯坦（Alfred Wallenstein）指揮貝多芬第五交響曲、德布西《大海》、巴伯《造謠學校序曲》、阿班尼斯《西班牙組曲》等。《工商晚報》以標題「大樂隊無用武地大會堂非建不可」予以報導。

6 月

曾受教於上海工部局樂團指揮梅百器的 19 歲鋼琴家金羽 11 日晚在香港電台播奏。從上海來港後，曾與樂隊於麗池夜總會演出。

中英樂團 15 日在港大陸佑堂舉行莫扎特誕辰 200 週年紀念音樂會。白德指揮《狄托的仁慈》序曲、富亞獨奏小提琴協奏曲、加露蓮·布力架獨奏鋼琴協奏曲，最後由富亞指揮第 39 交響曲。

8 月

中國民間歌舞團訪港，4 日在璇宮戲院演出，其中包括上海著名女高音周小燕。演出由香港藝聲唱片錄製成九張唱片。

著名大提琴家皮阿蒂高斯基（Gregor Piatigorsky）26 日晚在璇宮戲院舉行獨奏會，演出布拉姆斯、貝多芬、舒曼、聖桑等作品。

10 月

香港聖樂團成立音樂會 26 日在九龍伊利沙伯中學舉行，由黃明東指揮布拉姆斯《德國安魂曲》等。

由香港音樂協會主辦，意大利鋼琴家安娜羅莎·笪黛（Annarosa Taddei）30 日晚在港大舉行獨奏會。前一晚首先在香港電台播奏。11 月 26 日與中英樂團合作演出。

費明儀赴法國深造前 31 日晚在港大作臨別演出，由在港主持英國皇家學院技術演奏考試的麥嘉樂（Hector McCurrach）作鋼琴伴奏。

由林聲翕主持的華南管弦樂團註冊成立。

11 月

已擔任香港音樂會樂團首席五年的雷米地 4 日赴美國前演出告別音樂會，領奏貝多芬第五交響曲。

華南管弦樂團 28 日晚在培正中學舉行音樂會，演出《農夫與詩人》、貝多芬第一交響曲等曲目。

12 月

本港四大合唱團（香港歌詠團、香港聖樂團、香港歌劇會、樂進團）聯合演出莫扎特《安魂曲》，1 日在九龍伊利沙伯中學舉行，由麥嘉樂指揮。中英樂團部分成員加上駐軍軍樂隊成員組成伴奏樂隊。

45 人組成的西敏合唱團（Westminster Choir）由創辦人兼指揮威廉遜博士（John Williamson）帶領，8 至 9 日在璇宮戲院作香港首演。

1957

1 月

著名口琴大師 John Sebastian 2 日在華仁書院舉行獨奏會，由夏利柯鋼琴伴奏。

著名爵士樂大師班尼·古德曼（Benny Goodman）和樂隊 5 至 8 日在璇宮戲院演出。

富亞客席指揮少年樂團，25 日在利舞台演出。樂團由 14 至 15 歲青少年組成，音樂會亦包括獨唱。籌得款項支援學生出國留學。

2 月

第三屆仙鳳鳴劇團，唐滌生推出新編喜劇《花田八喜》，讓人耳目一新。9
日晚第二部新戲《蝶影紅梨記》在利舞台上演。

香港音樂會樂團新首席費萊德‧卡比奧 24 日首次登場，領導 60 人樂隊在阿
迪指揮下在麗池演出。

3 月

廣州青年小提琴家溫瞻美、夏利柯學生唐婉真分別由華南管弦樂團伴奏演出。
溫氏 10 餘歲時已加入重慶中華交響樂團，1949 年為首席小提琴手。

4 月

中英學會音樂組一行 20 餘人 20 至 21 日再赴廣州訪問，兩晚在中山紀念堂演
出，包括雙四重唱、女高音江樺獨唱、男高音孫家雯獨唱、黃呈權長笛獨奏、
白德領導的四重奏、小提琴獨奏等。夏利柯在南方戲院舉行「鋼琴欣賞會」。

樂進團 25 日在璇宮戲院演出莫扎特第 12 彌撒曲，由雙四重奏、鋼琴屠月仙、
風琴傅利沙伴奏。香港歌詠團牧歌組由港大校長賴廉士演出四首作品。趙梅
伯亦指揮剛贏得校際冠軍的聖士提反女校合唱團。

韓國海軍交響樂團及古典舞蹈團 28 至 29 日在皇仁書院演出兩場，演奏貝多
芬第五、布拉姆斯第四交響曲等。

5 月

由何品立主辦的第二次青年音樂會在九龍覺士道摩士禮堂舉行，由應屆校際
音樂節得獎者演出，包括拔萃男書院的盧景文指揮該書院樂隊演奏他自己創
作的《別了吾友》（Farewell to Thee），吳恩樂鋼琴獨奏巴赫、舒曼，以及謝
達群彈奏柴可夫斯基《五月》等。

江樺、孫家雯本月底赴意大利深造前告別演出，19 日晚在九龍伊利沙伯中學
舉行，長城合唱團協助演出。音樂會演出歌劇選段、中國民歌等。

紐約大都會歌劇院著名男高音 Richard Tucker 20 日在璇宮戲院演出。

華南管弦樂團 24 日晚在培正中學舉行「夏季音樂演奏會」，由老慕賢獨唱普
羅歌菲夫之《戰場憑弔》、林聲翕之《白雲故鄉》和黃自《踏雪尋梅》。並
首次演出林氏最近完成之新歌劇《牛郎織女》之《楔子及仙子舞》。

第四屆仙鳳鳴劇團公演《帝女花》、《紫釵記》兩劇，由唐滌生重新編寫，過程中請來專家提意見，服裝、佈景道具大量重新設計。

6 月

美國空軍樂隊 11 至 13 日在政府大球場演出四場音樂會。

著名小提琴家李慈（Ruggiero Ricci）15 日在港大陸佑堂舉行獨奏會，由梅雅麗鋼琴伴奏。21 日音樂會由中英樂團伴奏，演出貝多芬小提琴協奏曲。7 月 4 日加演一場獨奏會。

上海鋼琴家張易安 29 日首次在香港舉行獨奏會。在洛杉磯比賽獲獎，後與史托考夫斯基指揮 Hollywood Bowl 樂隊演出。

7 月

利舞台 19 日公演新艷陽劇團粵劇《王寶釧》，芳艷芬領銜演出。

國際著名鋼琴家葛真繼 1955 年訪港後 29 日再臨香港演出，當晚於香港電台播奏《圖畫展覽》；31 日在皇后戲院與中英樂團合演貝多芬《皇帝》鋼琴協奏曲。

8 月

中英樂團改名為香港管弦樂團。執行委員會包括主席百里渠、秘書范孟桓、指揮富亞、首席白德；委員：傅利沙、黃呈權、威克斯；司庫李德。

9 月

麗的呼聲 2 日方逸華的歌唱節目中，樂隊因未達工會訂定酬金，臨時罷演，結果由華人鋼琴家伴奏演出。

第三屆香港藝術節開鑼一週，觀眾 18,000 餘人，會期增至 13 日。香港管弦樂團 17 日於葛量洪師範學院舉行音樂會。

香港電台停止民間音樂社到電台演出，改為粵劇紅伶、歌樂名家時段。

11 月

歐德禮主辦著名意大利男高音 Luigi Infantino 獨唱會 25 日於娛樂戲院舉行。此為他第 40 場巡演，嗓子沙啞，但仍演出 18 首歌曲，加唱四首。

1958

1 月

由香港音樂協會邀請，波蘭著名女鋼琴家、1949 年蕭邦國際鋼琴大賽雙冠軍之一 Halina Czerny-Stefanska 夫人 20 日在港大舉行獨奏會，全院滿座。

去年 7 月成立的藝風合唱團 31 日在港大陸佑堂主辦羅宗明獨唱大會，60 位成員大部分為老慕賢的學生，由老師指揮演出，以唱中文作品為主。富亞、夏利柯兩位教授客串。合唱《海韻》，輔以彩色燈光及舞蹈。

3 月

由香港音樂協會主辦，鋼琴巨擘施納貝爾的弟子 Walter Hautzig 1 日在伊利沙伯中學舉行獨奏會。

去年從美國學成回港加入香港電台的本港鋼琴家阮詠霓，14、19 日在港大陸佑堂與香港管弦樂團演出葛利格協奏曲。

由《虎報》、星島報業贊助，韓國廣播交響樂團和合唱團 28、30 日在港大陸佑堂演出兩場，期間 29 日在香港電台播奏。

4 月

阿美迪斯弦樂四重奏（Amadeus Quartet）19 日在港大陸佑堂，演奏莫扎特、德伏扎克、貝多芬等作品。

5 月

華南管弦樂團 3、4 日於伊利沙伯中學，與胡然和其樂藝合唱團演出古諾《浮士德》歌劇選段、指揮家林聲翕的《滿江紅》，另外，鋼琴家夏利柯彈奏自己創作的《拉脫維亞鋼琴協奏曲》。

歐德禮主辦國際著名鋼琴家 Benno Moiseiwitsch 的香港首演，24 日於港大陸佑堂演出。

6 月

香港音樂協會主辦，美國名鋼琴家加里・格拉夫曼（Gary Graffman）1 日在港大演出，曲目包括貝多芬、舒曼、蕭邦、拉赫曼尼諾夫、李斯特等。

香港電台 28 日慶祝成立 30 週年音樂會，盧家熾及其 17 人樂隊、尹自重及其 8 人樂隊等演奏。新馬師曾、芳艷芬、麥炳榮、譚倩紅、鄧碧雲、何非凡、梁醒波等參與。另外張露、方逸華、潘迪華等「歌星大會串」演唱。

8 月

高爾地和香港歌劇會 2 日在港大作慈善籌款演出，包括由高爾地自己編排的《採茶歌》等三首中國歌曲，由女高音楊羅娜等演出。

9 月

第七屆仙鳳鳴劇團，任劍輝與白雪仙演出唐滌生新作品《西樓錯夢》，24 日起於九龍普慶戲院上演 24 場。

10 月

第四屆香港藝術節 10 月 11 日至 11 月 8 日舉行。

西敏合唱團創辦人兼指揮威廉遜再訪香江，15 至 27 日主持大師班。

11 月

意大利大提琴家 Enrico Mainardi 與鋼琴家 Carlo Zecchi 5 日在港大陸佑堂作首次遠東演出，由歐德禮主辦。

小提琴名家尹自重在銅鑼灣安華樓主辦「麗諤晚唱茶座」。28 日起，兩場改為一場，每晚 8 至 11 時演出，尹自重、呂文成、馮華等表演精神音樂。

12 月

高爾地和香港歌劇會 17 日在港大舉行音樂會，紀念普契尼誕辰 100 週年。

1959

1 月

藝風合唱團 3 日舉辦音樂芭蕾舞會，請來從滬抵港之芭蕾舞教授馬卡及其弟子合作。

由眾多名伶參演的新編粵劇《玉皇登殿》6 日假利舞台正式上演。

任劍輝、白雪仙、梁醒波三大老倌 17 日於修頓球場公開點唱義演，首次直接與觀眾見面，公開演唱。三人以仙鳳鳴劇團演出，該團樂隊作義務演奏。

2 月

鋼琴家顧嘉煇領導六人爵士大樂隊，為香港業餘歌唱比賽 15 日在伊利沙伯中學競逐「香港貓王」作伴奏，為救助貧童籌款義演。

紅寶石餐廳舉行定期音樂會，香港逢星期日晚 9 時，九龍逢星期三晚 7 時。「特設古典音樂晚會，選擇至高藝術作品。採用特別設計的新聲機，成為港九唯一最嚴格的演奏會。」

3 月

由 Thomas Scherman 率領 45 人組成的紐約 Little Orchestra 26、28 日於娛樂戲院、樂宮戲院演出三場。

歐德禮主辦法國女小提琴家 Brigitte Beaufond 與費明儀 31 日於港大陸佑堂演出。前者與富亞指揮香港管弦樂團演出莫扎特第四小提琴協奏曲，後者由梅雅麗鋼琴伴奏演唱拉威爾、法雅、舒伯特，以及中國民歌。

4 月

在英國皇家音樂學院攻讀的 18 歲本港女鋼琴家卓一龍贏得 1959 年度英聯邦青年音樂節聯邦獎。

樂進團 26 日在港大演出普賽爾《黛朵與艾尼斯》，由費明儀、韋秀嫻、梁佩文、黃梅莊、張梅麗，女中音黃安琪、蔡悅詩，男高音薛偉祥、容國勳，鋼

琴屠月仙等演出。第七屆校際音樂節冠軍聖士提反女校及英華女校組成聯合合唱團，由趙梅伯指揮，演出華格納歌劇唱段、中國民歌八首等。

中英學會主辦中樂晚會，30 日晚於中環葡萄牙總會大禮堂舉行，由姚克（《清宮怨》作者，魯迅英語翻譯）以英語主講中國音樂及樂器，呂培原、徐文鏡、蔡德允、王純、應劍鳴等大師現場演奏古曲多首。

5 月

建新公司本月中旬開始把 936 枝混凝土樁打進新大會堂地基，預計 1961 年中可落成，包括一個 1,540 座位和 90 人舞台的音樂廳、470 座位的劇場。

6 月

著名捷克鋼琴家 Rudolf Firkušný 10 日於港大陸佑堂舉行獨奏會，演出前一晚在香港電台播奏蕭邦、舒伯特、史密塔納等作品。

7 月

小提琴教授鮑穎中主持國樂演奏會，26 日在娛樂戲院舉行，由名家獨奏、齊奏、合奏 10 首著名中國古曲和廣東音樂。壓軸由冬初指揮數十人國樂大合奏《驚濤》、《漢宮秋月》、《金蛇狂舞》。

9 月

仙鳳鳴劇團編劇巨擘唐滌生 15 日在利舞台觀劇《再世紅梅記》期間突然暈厥，搶救後不治。

10 月

華南管弦樂團 24 日主辦歌樂演唱會，由老慕賢指揮藝風合唱團，與培正、德明中學合唱團 150 人演出。

由香港音樂協會主辦，維也納愛樂樂團（Vienna Philharmonic）在卡拉揚（Herbert von Karajan）指揮下，25 日於利舞台演出一場，曲目包括貝多芬第七交響曲、理察‧史特勞斯《唐璜》等。

由香港電台主辦「香港廣播電台藝術節」，31 日於伊利沙伯中學演出「中國歌樂欣賞會」，演出者包括盧家熾、黃呈權、女高音何肇珍獨唱《昭君怨》。11 月 8 日續演「中國現代音樂作品演唱會」，全部中國現代作品，藝術歌曲、民歌、器樂曲等。林聲翕指揮「樂藝合唱團」演出。另：三部京劇配合藝術節，在樂宮戲院上演，粉菊花弟子陳非儂之「掌珠」陳寶珠以及陳好逑演出《泗州城》。

12 月

青年合唱團 1 日成立，經理是教育司署音樂總監傅利沙，主席譚可人、副經理女高音廖新藹、指揮麥雲卿。宗旨為促進及鼓勵 16 至 35 歲青年人學習聲樂，提高音樂水準及促進青年團友友誼。

《梁祝小提琴協奏》4 日於中央台播全曲，唱片已抵港，國貨公司有售。

香港歌詠團 17 至 19 日晚在香港大學陸佑堂演出吉伯特與蘇利文之《日本天皇》，樂隊由白德擔任首席、警察樂隊的科士打警司指揮。

中英名詞對照

Gregor Piatigorsky	皮阿蒂高斯基
Guido Agosti	阿哥斯提
Guilherme Wilhelm Schmid	司馬榮
H. E. White	維特
Harmonious Chorus	藝風合唱團
Harry Odell	歐德禮
Harry Ore	夏利柯
Hector McCurrach	麥嘉樂
Helena May	梅夫人婦女會
Henry dos Remedios	雷米地
Herbert von Karajan	卡拉揚
Herbert Wiseman	韋士文
Hong Kong Amusements Limited	香港娛樂有限公司
Hong Kong Chamber Concert Club	香港室樂社
Hong Kong Chinese Choral Society	香港中華合唱團
Hong Kong Choral Group	香港歌劇會
Hong Kong Choral Society	香港合唱社
Hong Kong Concert Orchestra	香港音樂會樂團
Hong Kong Festival of the Arts	香港藝術節
Hong Kong Hotel	香港大酒店
Hong Kong Light Orchestra	香港輕音樂團
Hong Kong Music Institute	香港音樂專科學校
Hong Kong Music Training Centre for the Blind	香港盲人音樂訓練所
Hong Kong Musical Society	香港音樂社
Hong Kong Philharmonic Society/ Orchestra	香港管弦樂協會 / 團（港樂）
Hong Kong Philharmonic Society	香港愛樂社
Hong Kong Schools Musical Association	香港學校音樂協會
Hong Kong Singers	香港歌詠團
Hong Kong String Orchestra	香港弦樂隊（註：同名樂隊有兩個，一為戰前，一為日佔期間）
Hongkong Trio	香港三重奏
Howard Ferguson	費格遜

Nicholas Tonoff	托諾夫
Norah Edwards	聞慧中
Ollie Defino	杜奧立
Oriental Theatre	東方戲院
Paramount Restaurant	百樂門餐廳
Pathe-Orient Company Ltd.	東方百代唱片有限公司
Peninsula Hong Kong	半島酒店
Peter Pears	皮亞士
Pierre Fournier	富尼爾
Queen Elizabeth II Youth Centre	伊利沙伯青年館
Queen's Theatre	皇后戲院
Radio Hong Kong	香港廣播電台／香港電台
Ray Del Val	雷德活
RCA Victor Company of China, Shanghai	亞爾西愛勝利公司——中國．上海
Rediffusion	麗的呼聲
Reverend Brother Gilbert	蓋拔
Ritz	麗池夜總會
Riviera Hotel	濠璟酒店
Robert Mann	羅伯特．曼恩
Roof Garden	天台花園餐廳
Roy Dunlop	鄧祿普
Rudolf Firkušný	費古斯尼
Rudolf Friml	費霖爾
Ruggiero Ricci	李慈
San Carlos Grand Opera Company	聖卡洛斯歌劇團
Schneider Trio	施耐德鋼琴三重奏
Sino-British Orchestra	中英樂團
Soldiers' and Sailors' Home	海陸軍人之家
Solomon Bard	白德
Solomon	梭羅門
St John's Cathedral	聖約翰座堂
Star Theatre	景星戲院

主要參考資料

一、中文參考書目（按國語拼音排列）：

陳守仁《粵曲的學和唱：王粵生粵曲教程（第三版）》（香港：香港中文大學音樂系粵劇研究計劃，2007 年）

陳守仁《唐滌生創作傳奇》（香港：匯智出版有限公司，2016 年）

陳雲《一起廣播的日子——香港電台八十年》（香港：明報出版社，2009 年）

陳雲《香港有文化——香港的文化政策（上卷）》（香港：花千樹出版有限公司，2008 年）

陳智德主編《香港文學大系 1919-1949：文學史料卷》（香港：商務印書館，2016 年）

戴愛蓮口述《戴愛蓮：我的藝術與生活》（北京：人民音樂出版社 / 華夏出版社，2003 年）

費明儀口述《律韻芳華——費明儀的故事》（香港：三聯書店，2008 年）

馮應謙《歌潮‧汐韻：香港粵語流行曲的發展》（香港：次文化有限公司，2009）

傅月美編《大時代中的黎草田》（香港：三聯書店發行，1998 年）

郭志邦、梁笑君《香港歌劇史——回顧盧景文製作四十年》（香港：三聯書店，2009 年）

顧媚《繁華如夢》（香港：大山文化出版社，2015 年）

廣東粵劇院《粵劇藝術大師馬師曾百年誕辰紀念文集》（北京：中國戲劇出版社，2000 年）

胡振《廣東戲劇史（紅伶篇之一、之六）》（香港：科華圖書出版公司，1999、2003 年）

黃奇智《時代曲的流光歲月 1930-1970》（香港：三聯書店，2000 年）

黃志華《呂文成與粵曲、粵語流行曲》（香港：匯智出版有限公司，2012 年）

黃志華《原創先鋒——粵曲人的流行曲調創作》（香港：三聯書店，2014 年）

賴伯疆《薛覺先藝苑春秋》（上海：上海文藝出版社，1993 年）

李安求、葉世雄（合編）《歲月如流話香江》（香港：天地圖書，1989 年）

黎鍵編著《香港粵劇口述史》（香港：三聯書店，1993 年）

黎鍵《粵調‧樂與曲》（香港：懿津出版企劃公司，2007 年）

黎鍵《香港粵劇敘論》（香港：三聯書店，2010 年）

李凌《音樂流花新集》（北京：中國文聯出版社，1999 年）

李我《李我講古（三）浮生拾翠》（香港：天地圖書，2007 年）

劉靖之《林聲翕傳》（香港：香港大學出版社，2000 年）

劉靖之、冼玉儀《粵劇研討會論文集》（香港：三聯書店，1995 年）

魯金《粵曲歌壇話滄桑》（香港：三聯書店，1994 年）

呂培原《呂培原琵琶古箏獨演奏會》場刊（1980 年）

錢大叔、馬國彥編《新月留聲機唱片公司十週年紀念特刊》（1936 年）

容世誠《粵韻留聲：唱片工業與廣東曲藝（1903-1953）》（香港：天地圖書，2006 年）

沈冬《不能遺忘的杜鵑花：黃友棣》（台北：時報出版社，2002 年）

沈鑒治《君子以經論——沈鑒治回憶錄》（香港：三聯書店，2011 年）

吳鳳平、梁之潔、周仕深編著《素心琴韻曲藝情》（香港：香港大學教育學院中文教育研究中心，2017 年）

吳炯堅、吳卓筠編著《粵劇大師馬師曾》（廣州：廣東人民出版社，2005 年）

吳庭璋《粵劇大師薛覺先》（廣州：廣東人民出版社，2006 年）

香港電台《香港電台五十年：一九二八至七八年的香港廣播業》（香港：政府印務局，1978 年）

香港電台《從一九二八年說起——香港廣播七十五年專輯》（香港電台，2003 年）

《香港管弦樂團 10 週年特刊》（香港，1984 年）

謝彬籌、謝友良《紅線女粵劇藝術》（北京：中國戲劇出版社，2006 年）

葉純之《音樂美學十講》（北京：中國文聯出版社，2010 年）

張成珊《湯曉丹評傳》（福建：海峽文藝出版社，1990 年）

趙渢《趙渢的故事》（北京：北京大學出版社，2006 年）

鄭偉滔編著《粵樂遺風：老唱片資料彙編》（香港：中文大學出版社，2009 年）

鄭學仁《吳大江傳》（香港：三聯書店，2006 年）

周家建《濁世消磨——日治時期香港人的休閒生活》（香港：中華書局，2015 年）

周小燕《我是幸運的周小燕》（上海：上海音樂學院出版社，1988 年）

朱瑞冰《香港音樂發展概論》（香港：三聯書店，1999 年）

二、外文參考書目：

Banham, Tony. *We Shall Suffer There: Hong Kong's Defenders Imprisoned 1942-45* (Hong Kong: HKU Press, 2009)

Bard, Solomon. *Voices From the Past, Hong Kong 1842-1918* (Hong Kong: HKU Press, 2002)

Bard, Solomon. *Light and Shade: Sketches from an Uncommon Life* (Hong Kong: HKU Press, 2009)

Fung, Yee Wang, Mo Wah Moira Chan. *To Serve and to Lead: A History of the Diocesan Boys' School* (Hong Kong: HKU Press, 2009)

Ho, Edward S. T. *Memories: A Family Album* (Hong Kong: private publication, 2009)

Hong Kong Annual Departmental Report by the Controller of Broadcasting

Monro, Michele. *Matt Monro: The Singer's Singer* (London: Titan Books, 2012)

Reeves, John Pownall. *The Lone Flag: Memoir of the British Consul in Macao During World War II* (Hong Kong: HKU Press, 2014)

Tse, Yin. *Stories on Canton 3 Days Massacre in 1650*〔Hong Kong: H. M. Ou, 2015〕

《新香港の建設》（日文）（香港占領地總督部，1942 年）

三、　中文參考期刊（按國語拼音排列）：

《澳門日報》

《傳媒透視》

《大公報》（香港）

《公教報》

《工商日報》

《工商晚報》

《華僑日報》

《華字日報》

《明報周刊》

《南華日報》（日治時期）

《天光報》

《文匯報》（香港）

《香島日報》（日治時期）

《通訊》（香港電影資料館）

《新晚報》

《新月留聲機唱片公司刊》

《音樂生活》

《樂友》

《中國新聞社》

四、英文參考期刊：

China Mail （《中國郵報》）
Hong Kong Daily Press （《孖剌西報》）
Hong Kong News （《日治時期》）
Hong Kong Standard （《香港虎報》）
Hong Kong Sunday Herald （《香港週日快報》）
Hong Kong Telegraph （《士蔑西報》）
Music Magazine － Hong Kong Music Society （《音樂通訊》）
South China Morning Post （《南華早報》）

五、網址參考：

http://www.hkmemory.hk/ （黃麗松口述史）
http://www.hkmemory.org/jameswong/text/ （黃霑論文）
http://hkmoy.com/ （蕭炯柱博客）
http://www.ird.gov.hk/chi/pdf/50s.pdf （香港稅局歷史）
http://www.musicasacra.org.hk/publish/dominglam4_tw.html （林樂培資料）
http://www.musicasacra.org.hk/publish/dominglam11_tw.html （林樂培自述）
http://pio-ulski.com （比夫斯基女兒回憶家族史）
http://www.rthk.org.hk/broadcast75/gallery.htm （香港電台75年歷史）
http://www.stjohnscathedral.org.hk/ （聖約翰座堂詩歌班）
https://openresearch-repository.anu.edu.au/bitstream/1885/10180/1/01Front_Braga.pdf （布拉加家族）
http://www.tandfonline.com/doi/abs/10.1080/09612029600200119 （日治赤柱羈留歷史）

| 責任編輯 | 寧礎鋒 |
| 書籍設計 | 姚國豪 |

| 書　　名 | 香港早期音樂發展歷程（1930s-1950s） |
| 編　　著 | 周光蓁 |

出　　版	三聯書店（香港）有限公司
	香港北角英皇道四九九號北角工業大廈二十樓
	Joint Publishing (H.K.) Co., Ltd.
	20/F., North Point Industrial Building,
	499 King's Road, North Point, Hong Kong
香港發行	香港聯合書刊物流有限公司
	香港新界大埔汀麗路三十六號三字樓
印　　刷	美雅印刷製本有限公司
	香港九龍觀塘榮業街六號四樓A室
版　　次	二〇一七年十月香港第一版第一次印刷
	二〇一九年三月香港第一版第二次印刷
規　　格	十六開（185mm × 250mm）四八〇面
國際書號	ISBN 978-962-04-3845-5

©2017 Joint Publishing (H.K.) Co., Ltd.
Published & Printed in Hong Kong

三聯書店
http://jointpublishing.com

JPBooks.Plus
http://jpbooks.plus

香港藝術發展局
Hong Kong Arts Development Council

藝發局邀約計劃
This project is commissioned by the HKADC

香港藝術發展局全力支持藝術表達自由，
本計劃內容並不反映本局意見。